葡語國家研究論叢　04
Coleções de Estudos sobre os Países de Língua Portuguesa

Boa Viagem
文化遺產旅遊，出發！
──葡語國家的文化遺產旅遊

Boa Viagem!
Turismo Cultural e do Património:
**Estudos Comparativos de Turismo
Cultural e do Património sobre os
Países de Língua Portuguesa**

柳嘉信／主編

巨流圖書公司印行

國家圖書館出版品預行編目（CIP）資料

Boa Viagem 文化遺產旅遊，出發！ --葡語國家
的文化遺產旅遊 / 柳嘉信主編，葉桂平、李
璽、殷寶寧、周霄、柳嘉信合著-- 初版. -- 高
雄市：巨流圖書股份有限公司，2022.12
面 ；　公分. -- （葡語國家論叢；2）
ISBN 978-957-732-683-6（平裝）

1.CST:旅遊　2.CST;文化遺產　3.CST;區域研究
4.CST:葡萄牙語　5.CST:文集

992.07　　　　　　　　　　　111019801

葡語國家研究論叢 04

Boa Viagem 文化遺產旅遊，
出發！
──葡語國家的文化遺產旅遊

主　　　編　柳嘉信
合　　　著　葉桂平、李　璽、殷寶寧、周　霄、柳嘉信
責 任 編 輯　李麗娟
封 面 設 計　薛東榮

發 行 人　楊曉華
總 編 輯　蔡國彬

出　　　版　巨流圖書股份有限公司
　　　　　　802019高雄市苓雅區五福一路57號2樓之2
　　　　　　電話：07-2265267
　　　　　　傳眞：07-2233073
　　　　　　e-mail: chuliu@liwen.com.tw
　　　　　　網址：http://www.liwen.com.tw

編 輯 部　100003臺北市中正區重慶南路一段57號10樓之12
　　　　　　電話：02-29229075
　　　　　　傳眞：02-29220464
郵 撥 帳 號　01002323 巨流圖書股份有限公司
　　　　　　購書專線：07-2265267轉236
法 律 顧 問　林廷隆律師
　　　　　　電話：02-29658212
出版登記證　局版台業字第1045號

ISBN 978-957-732-683-6（平裝）
初版一刷・2022 年 12 月

定價：400 元

叢書系列
總顧問序

　　澳門城市大學葡語國家研究院自 2017 年起，致力於開展葡語國家區域及國別研究高等研究人才的培養，專注於葡語國家發展與治理、國際關係方面的議題研究。在研究院團隊全體學者齊心協力的辛勤耕耘之下，迄今已經培養了百餘名區域國別研究學科的碩博青年人才，也展現了龐大的葡語國家研究科研能量。

　　為了更好呈現研究院在葡語國家區域及國別研究人才培養的成果積累，在澳門特別行政區政府教育和青年發展局和教育基金的支持下，本人偕同研究院團隊自 2020 年起，充分結合自身在培養葡語國家國別研究之高等人才的獨特優勢，透過師生共作的方式投入更大的研究能量，將葡語國家當前的重點議題的研究成果以《葡語國家研究叢書系列》學術專著形式產出；除了可厚植研究葡語國家國別研究的學術量能，這些學術成果出版更可彌補當前中文語境中對於葡語國家國別研究相關書籍出版相對之不足。本叢書作為研究院從事葡語國家研究高等研究專才培養的階段性學術成果，並以「葡語國家研究叢書系列」定名，期許研究院未來能持續再接再厲，有更多的青年學者能在師長的指導下，產出更多師生的合作研究成果。

　　隨著「區域國別學」成為國家一級學科，國別區域研究受到國內高校重視並紛紛設立相關研究基地、研究院、研究中心，發展勢頭令人矚目。國別區域研究屬於新興的「跨學科」研究領域，通過不同學科的理論和方法論在同一學術平台上進行多學科協同，方能將複雜的域外知識體系清楚梳理，拚出一幅關於相關國家或地區的全貌，更有助於促進與全球各區域之間的「民心相通」。當今世界一流的國別區域研究機構，都是針對某一地區或某個國家的跨學科、綜合性研究平台，其成果涉及

許多學科和領域。澳門城市大學葡語國家研究院作為全球迄今唯一開設葡語國家研究高等學位課程的學術機構，一直嚴格遵循國家憲法和特區基本法規範，秉持「愛國愛澳」的精神，服務對葡語國家研究和交流需求，為推動澳門參與「一帶一路」建設、助力中國與葡語國家交往合作貢獻智力，經過多年來的努力，人才培育和學術成果積累已可見到初步的成果，今日諸君手中這本論著即可做為明證。

欣見本「葡語國家研究論叢系列」叢書終得順利出版，期許葡語國家研究作為澳門特區一個特色鮮明的區域國別學學科發展方向的同時，研究院師生能持續在此領域秉持做精做深的為學態度，有更多的特色優質成果產出，為這個系列叢書繼續添柴加薪。

葉桂平

澳門城市大學副校長

葡語國家研究院院長、教授、博士

本書介紹

（代主編序）

　　文化往往是觀光旅遊活動當中最引人入勝的一環。每每造訪一個目的地，最吸引人的地方經常是濃厚的當地文化特色；不論是古意盎然而饒有風格的代表性歷史建築，或是深刻反映地方文化性格的文化景觀，不但讓遊客能夠沉浸其中深刻感受，更常讓賦歸後的旅人雋永再三或者津津樂道。相較於偏向於消費性樂趣的大眾旅遊，文化遺產旅遊滿足心靈和個人旨趣的樂趣雖可能顯得小眾，但仍然能吸引熱衷此道的特定「鐵粉」群體，追著世界遺產名錄去旅行。

　　在華文世界領域中，有關葡語國家為主題的研究尚在起步階段。為了增進對於這些過去曾經同為葡萄牙屬地的葡語國家暨地區在文化和旅遊方面的認識，興起了本書的創作念頭。這本書定名為【Boa Viagem 文化遺產旅遊，出發！--葡語國家的文化遺產旅遊】，顧名思義，便是希望讀者們能夠輕鬆乘著這本綿薄小冊，在葡語 "Boa Viagem"（意即：祝君旅途愉快）的祝福聲中，航向葡語國家一探當地饒富風趣的文化遺產，遨遊葡語國家文化遺產其間。

　　在澳門城市大學副校長兼葡語國家研究院院長葉桂平教授的支持下，承蒙殷寶寧、李璽、周霄等諸位在各方執牛耳的學者們熱情參與本書的執筆，分別從文化研究、旅遊管理學、區域研究等不同的視角，貢獻了寶貴的研究成果。此外，本書也結合了多位青年才俊的學術新血，投入多個研究子題的共作當中。在帶領這群年輕人共同蒐集資料和探索知識的過程當中，無論是遭遇資料文獻查蒐上的困難，或是化解思維邏輯的瓶頸，都能夠深刻感受到他們對於參與專著寫作的殷殷之情。

　　本書共分為理論政策篇及實證案例篇兩大部分，先從理論面探討文化遺產的保護及文化遺產的旅遊發展，隨後再分別針對葡萄牙、巴西、亞非葡語國家暨地區範圍內所分布的文化類世界遺產，分別從不同類型

的世界遺產場域進行案例的實證探討。在葡萄牙的案例中，本書分別探討了幾個以歷史城區、文化景觀（或地景）、農業遺產等型態獲列名為世界遺產的場域案例，同時也從保存修復與科技的結合，探討了葡萄牙文化遺產的保護做法。而在美、非、亞洲的葡語圈範圍內，則分別從文化景觀、殖民時期歷史建築等方面，以當前相關國家現有的世界遺產為案例進行探討，最終集結成為本書。

　　在這段成書的漫長過程當中，每篇章共作者在文字上的辛勤耕耘，特此致以最高的謝忱。此外，本出版計畫承澳門特別行政區政府高等教育基金資助得以展開；於此同時，楊茁、呂春賀、郭文靜、曹媛媛、宋熹霞、張昕媛、龍曉昱等多位團隊成員在不同階段的付出，以及巨流圖書公司李麗娟經理在成書過程給予各方面的諸多協助，也是本叢書問世之際必須提及和致上感謝的。

<div align="right">

柳嘉信

主編

澳門城市大學葡語國家研究院助理教授、博士

</div>

本書執筆群介紹

專家群

（依章節先後順序）

殷寶寧	國立臺灣藝術大學藝術管理與文化政策研究所教授兼所長、博士生導師 國立臺灣大學建築與城鄉研究所博士
李璽	澳門城市大學國際旅遊與管理學院教授兼執行副院長、博士生導師 華東師範大學城市與區域經濟哲學博士
周霄	武漢輕工大學經濟與管理學院副教授；旅遊研究中心主任 湖北省旅遊學會副秘書長、常務理事 湖北省旅遊開發與管理研究中心特約研究員
葉桂平	澳門城市大學副校長、葡語國家研究院教授兼院長、博士生導師 中國社會科學院經濟學哲學博士
柳嘉信	澳門城市大學葡語國家研究院助理教授、博士生導師 西班牙馬德里大學國際事務哲學博士

青年學者群

楊茁	華南理工大學博士後研究員 澳門城市大學葡語國家研究哲學博士、葡語國家研究碩士
阮敏琪	澳門城市大學國際旅遊管理哲學博士
王浩晨	澳門城市大學葡語國家研究博士生、葡語國家研究碩士
蔣文嵐	澳門城市大學葡語國家研究博士生
武航	澳門城市大學葡語國家研究碩士
陳珣	澳門城市大學葡語國家研究碩士
郭文靜	澳門城市大學葡語國家研究碩士
陳子立	澳門城市大學葡語國家研究碩士
曹媛媛	澳門城市大學葡語國家研究碩士
張昕媛	澳門城市大學葡語國家研究碩士

VI | Boa Viagem 文化遺產旅遊，出發！
——葡語國家的文化遺產旅遊

目次
contents

叢書系列總顧問序　*I*

本書介紹—代主編序　*III*

第 1 章 ‖ 文化觀光與文化遺產保護活化　*1*
　　　　▶▶殷寶寧

一、前言：以文化旅遊強化遺產管理之取徑建構　4

二、文化觀光的定義：聚焦於遊客動機的觀點　5

三、從國際合作到旅遊作為和平的推進器　10

四、文化觀光與遺產保護　16

五、結　語　27

第 2 章 ‖ 文化遺產旅遊發展的理論基礎、認知和態度　*31*
　　　　▶▶李璽

一、前　言　34

二、消費者態度及行為研究　35

三、遊客對旅遊目的地的態度和行為　40

四、旅遊地居民旅遊態度研究　44

五、居民旅遊態度影響的理論解釋　49

六、旅遊地居民行為研究　53

七、主客互動　60

第 3 章 ‖ 文化遺產旅遊政策：葡語國家與中國的比較　75
　　▶▶周霄

一、前　言　77
二、中國文化遺產保護的政策演進與多元實踐　77
三、澳門文化遺產保護的行政制度與法規回顧　86
四、佛得角文化遺產　91
五、巴西文化遺產政策回顧：對文化遺產旅遊的促進作用　97
六、葡萄牙文化遺產保護的行政制度與政策法規演進　100

第 4 章 ‖ 大學城的文化遺產旅遊案例：科英布拉大學的案例探討
　　119
　　▶▶葉桂平、楊苗、張昕媛

一、引　言　121
二、研究目的與研究內容　121
三、研究方法　123
四、文化與發展　124
五、科英布拉文化旅遊發展現狀　130
六、科英布拉文化旅遊發展個案分析　134
七、結　論　138

第 5 章 ‖ 文化遺產可持續旅遊的優化路徑：葡萄牙「辛特拉文化
　　景觀」之案例探討　143
　　▶▶柳嘉信、王浩晨

一、引　言　145

二、文獻綜述　147

三、「辛特拉文化景觀」的文化遺產旅遊分析　152

四、構建辛特拉文化遺產旅遊的可持續發展戰略體系　162

五、結　論　172

第 6 章 ‖ 歷史城市的文化遺產旅遊案例：波爾圖歷史城區的探討 *181*
▶▶柳嘉信、楊茁、張昕媛

一、前　言　183

二、歷史城市的歷史：波爾圖的前世今生　185

三、文化旅遊與城市發展的平衡：波爾圖的實證觀察　194

四、結語：波爾圖文化遺產旅遊發展的未來　206

第 7 章 ‖ 葡萄酒莊園的文化遺產旅遊：葡萄牙上杜羅河谷酒區的案例探討　215
▶▶柳嘉信、阮敏琪、陳珣

一、前　言　218

二、酒產地旅遊：農村產業型態可持續發展的範式　219

三、葡萄酒產地做為文化遺產旅遊主題：上杜羅河谷的實證　225

四、結　語　238

第 8 章 ‖ 葡萄牙文化遺產保護中的科技應用　247
▶▶葉桂平、呂春賀

一、引　言　249

二、理論基礎與文獻綜述　250

三、文化遺產保護進程中科技應用現狀與研究方法　256

四、實驗設計、案例分析及研究過程與結果　259

五、結　論　269

第 9 章 ‖ 發展歷史遺產旅遊與文資保存間的槓桿：巴西「里約熱內盧：卡里奧克山海景觀」之案例探討　277
　　▶柳嘉信、武航、郭文靜

一、研究背景　280

二、世界遺產與旅遊：保存和開發之間的槓桿？　282

三、里約熱內盧的文化景觀：成就一座大都會世界遺產的背景　283

四、到世界遺產裡去狂歡？文化景觀面對保存和開發之間的槓桿　289

五、結　語　298

第 10 章 ‖ 前葡屬殖民城市的文化遺產旅遊：巴伊亞薩爾瓦多（Salvador de Bahia）、佛得角舊城（Cidade Velha of Ribeira Grande）、莫桑比克島（Ilha de Moçambique）的初探　307
　　▶柳嘉信、蔣文嵐、陳子立

一、前　言　309

二、前殖民地的文化遺產旅遊　311

三、實例探討：巴西「巴伊亞薩爾瓦多（Salvador de Bahia）」　314

四、實例探討：佛得角「舊城－大禮貝拉歷史中心（Cidade Velha, Historic Centre of Ribeira Grande）」　320

五、實例探討：莫桑比克的莫桑比克島（Ilha de Moçambique）　323

六、結　語　327

第 11 章 ‖ 文化遺產旅遊中的「源萃」：「澳門歷史城區」的「葡源素」路線　*333*

▶柳嘉信、曹媛媛

一、前　言　335

二、殖民文化遺產、「葡源素（Portuguese Origin）」和世界遺產中的「葡源素」　336

三、「澳門歷史城區」文化遺產旅遊當中的「葡源素」　344

四、「澳門歷史城區」文化遺產旅遊的「葡源素」路線圖　349

五、結　語　356

文化觀光與文化遺產保護活化

Cultural Tourism and the Conservation of Cultural Heritage

殷寶寧

Paoning Yin

本章提要

　　隨著全球化速度的加劇，文化旅遊的增長速度明顯領先於其他旅遊型態。在實務和微觀層面建立起文化資產與旅遊相互理解的橋樑，能使文化資產得到正向且積極的保護與活化方式，亦是文化資產有效轉化為旅遊資源的途徑之一。本文通過對文化旅遊、遺產保護等相關概念的闡述與探討，從國際地緣政治視角討論如何透過遺產旅遊以帶動不同文化主體間的對話，並經由更深刻的文化差異辨識過程以思考全球化下的文化永續課題與挑戰，指出文化旅遊能夠相互增進認識，化解可能的衝突與矛盾，以作為促進世界和平的推進器的一環。

關鍵詞：文化旅遊[1]、文化資產[2]、保護、活化、全球化

Abstract

　　As the Globalization is intensifying, the growth rate of cultural tourism is more intensified than other types of tourism. A bridge between tourism and cultural heritage conservation is necessary to be established, at the practical and microcosmic levels, which might help the conservation and the revitalization of the cultural heritage in a positive way, as well as to help the practical conversion of the cultural heritage as tourism resources. By a series of discussion to the concepts such as cultural heritage, heritage conservation, this chapter tries to figure out how the conversation among different cultural entities was encouraged through the heritage tourism, from the perspective of international geopolitics. Meanwhile, by a better identification to cultural differences, this chapter tries to discuss the issues and challenge of cultural

[1] 在本文中，文化觀光與文化旅遊兩者同時混用，具體指涉為英文的 cultural tourism。由於中文語境中，「觀光」與「旅遊」這兩個詞彙並未嚴加區分其差異或分化其語意內涵，故本文寫作中，基於上下文脈絡用字兩者混用。

[2] 「文化遺產」英文為 cultural heritage 或 heritage，heritage 一字亦有相同的意涵，說明這個字詞本身所蘊含的豐富文化內涵。但中文語境中，個別作者考量其在中文內涵所欲強調的面向，而採用如「文化資產」、「文化襲產」等不同中文語詞。「文化資產」較能凸顯其物質性及其有形層面的價值，「文化襲產」凸顯是前人所遺留，具有傳承的意涵；文化「遺」產望文生義，論及其屬遺留下來者，而較未強調與先人的價值傳承。惟本文行文並未刻意凸顯這些討論，加以相關討論並未有所定論，故在本文寫作中，同樣基於文句內容段落混用。

sustainabilityin the context of Globalization, which demonstrates that cultural tourism is helpful for mutual understanding, resolution to the possible conflicts and contradictions, aiming to promote the peace of the world.

Key Words: Cultural Tourism, Cultural Heritage, Conservation, Revitalization, Globalization

一、前言：以文化旅遊強化遺產管理之取徑建構

　　2017 年，聯合國「世界觀光組織」（World Tourism Organization, WTO）第 22 屆大會提出「文化旅遊」（cultural tourism）的定義為：「遊客主要動機是去學習、探索、體驗與消費旅遊地之有形與無形文化場所與產品之觀光旅遊活動型態。而這些觀光地與旅遊產品與該社會特定的物質、心智、精神與情感特徵有關，包括藝術、建築、歷史和文化遺產、美食傳統、文學、音樂、創意產業和生活方式，及其生活風格、價值體系，信仰和傳統。」[3]

　　在文化旅遊的實踐過程中，可以解析為四個部分，首先，是以「觀光客」為主體的旅遊活動；接下來兩項，分別是在這個過程中，「體驗與消費」這些旅遊的「產品和服務」；第四項，最為核心的要素則是，如何運用文化的相關資源（McKercher & Du Cros, 2002: 6）。亦即，「文化」可以如何被轉譯為觀光旅遊活動、產品與服務提供過程中的關鍵作用元素，並且從抽象的概念與體驗層次，得以轉化為可被運用及消費的資源——前述這幾項成為討論文化旅遊之際，關鍵且不可或缺的環節。

　　進入二十一世紀後，全球化速度加劇，人們前往拜訪各地文化與歷史資源為當前旅遊業中規模最大、最普遍，也是發展最快的部門之一。其中，「遺產旅遊」（heritage tourism）的增長速度比所有其他旅遊型態要快得多；特別在發展中國家，「遺產旅遊」往往被視為扶貧和社區經濟發

[3] 該定義之英文原文為：該定義之英文原文為：According to the definition adopted by the UNWTO General Assembly, at its 22nd session (2017), Cultural Tourism implies "A type of tourism activity in which the visitor's essential motivation is to learn, discover, experience and consume the tangible and intangible cultural attractions/products in a tourism destination. These attractions/products relate to a set of distinctive material, intellectual, spiritual and emotional features of a society that encompasses arts and architecture, historical and cultural heritage, culinary heritage, literature, music, creative industries and the living cultures with their lifestyles, value systems, beliefs and traditions".

展的重要潛在工具（Timothy & Nyaupaneeds, 2009: 3）。

「遺產旅遊」（heritage tourism）無疑乃是包含在「文化旅遊」的範疇中，甚至，兩者之間幾乎可以劃上等號。聯合國「世界觀光組織」2018 年出版的調查報告中，針對會員國專家所做的問卷結果指出，在有形文化資產、無形文化資產、當代文化這三個類別範疇中，有高達 95%的專家認為前兩項是屬於文化旅遊概念範疇，但認為第三項「當代文化」（包含電影、設計、表演藝術、時尚、新媒體與美食等等）屬於文化旅遊內涵的則降低 10%，80%受訪者認為這些活動屬於「文化旅遊」範疇（World Tourism Organization, UNWTO, 2018）。這個調查結果凸顯觀光旅遊與文化遺產管理之間，有著看似不證自明的自然連結，然而，如何促成遺產旅遊的永續發展，卻似乎相當缺乏討論與辯證。於此同時，如何讓文化遺產地能夠被辨識與實現其旅遊潛力，這個過程可能往往也是被忽略的（Du Cros, 2001: 165）。易言之，「文化」雖然是文化旅遊／遺產旅遊過程中的核心要素，但這中間的轉化何以致之，並得以確保其遺產保護，且在藉此爭取其經濟收益同時，能夠有效促成文化遺產的永續發展，儼然已經是全球化的此刻，不同國家與地區共同關注的議題與危機。

本文由此關注展開對於攸關文化旅遊、遺產保護等相關概念的闡述與探討，以期能從全球國際地緣政治視角，進一步地彰顯出不同區域與文化體之間，如何在文化旅遊的全球交往過程中，透過遺產旅遊相互認識，彼此理解，帶動不同文化主體間的對話，並得以經由更深刻的文化差異辨識過程，共同思考全球化下的文化永續課題與挑戰。

二、文化觀光的定義：聚焦於遊客動機的觀點

有研究者將文化觀光定義為：「是一種建立在旅遊地文化遺產資源及其轉化爲可以被遊客消費之產品的旅遊形式。」[4]（McKercher & Du Cros,

[4] 英文原文爲：A form of tourism that relies on a destination's cultural heritage assets and trans- forms them into products that can be consumed by tourists.

2005: 211-212）由此定義可以將「文化旅遊」解析出四項關鍵要素，分別為旅遊活動（tourism）、文化資產（cultural assets）的運用、產品與經驗之消費，以及遊客。

「國際觀光組織」的諮詢顧問 Greg Richard 認為，當前文化旅遊觀光客所體驗之文化內容本身正急速變動著，這使得遊客和文化旅遊產品消費之間有著相當動態的關係，特別是有形遺產文化旅遊模式正因無形遺產和創意產業的增加而增強。這個趨勢也說明了文化旅遊的定義可能要比之前所認知得更為廣泛、也牽動著更多的利害關係人，特別是在地社群的角色，也成為文化旅遊體驗活動的一部分。換句話說，在文化內容與觀光產業之間，不僅僅只是經濟活動的關係而已，這些旅遊地點所蘊含的創意氛圍、有趣的人群、文化的觀眾增加，專業者支持與相關網絡也得以更為活絡，使得文化和旅遊活動之間有著更為動態、有機而緊密的連結（World Tourism Organization, UNWTO, 2018）。

許多研究的確紛紛反映出，以文化旅遊為主要旅遊目的之觀光產業特徵，正逐步且大幅地影響著這個產業的運作樣態。例如 Antolovic（1999）在 ICOMOS 大會時提出，70%的美國人到歐洲是要尋求文化遺產旅遊經驗的；前往英國的訪客中，大約有 67%是為了在觀光活動中體驗文化遺產旅遊。而許多針對觀光客特性的調查，也朝向將文化旅遊訪客的特徵，視為消費市場的特殊群體，像是從美洲前往歐洲的文化觀光遊客，大致是較為年長、受過良好教育、較為富裕。此外，女性比例較高，且通常這些訪客在同一處旅遊地，會停留的期間較長，也會參加比較多的活動（McKercher & Du Cros, 2002: 135-6）。

從前述對於文化觀光訪客的調查與其特徵的描述，再回到聯合國「國際觀光組織」2017 年提出「文化旅遊」的定義不難發現，該定義從傳統觀光業較為聚焦在旅遊產品和內容的規劃，逐漸朝向更刻意凸顯出遊客的動機與旅遊行為模式。亦即，針對文化觀光的定義，有論者將其視為一種旅遊模式，但從經驗和動機層面來看，這類觀光客的旅遊體驗跟其他訪客不同。若只是從旅遊產品角度思考，則難以觀察到觀光客的動機，及其旅遊經驗過程中，所可能牽動的利害關係人、在地社群，以及對這些文化資產的理解與詮釋等等面向。因此，有學者逐漸將研究關

切轉移到這類遊客的動機與行為研究，聚焦於對文化資產與文化意涵的討論。

　　重要的文化旅遊研究學克魯格與克蘿絲（McKercher & Du Cros, 2002）依據遊客的體驗程度高低，將遊客分成五類，分別為：1.目的性的遊客（purposeful cultural tourist），這類遊客將文化體驗視為最主要的動機，期待能獲得深刻的文化旅遊體驗。2.觀光體驗性的遊客（sightseeing cultural tourist），這類觀光客雖然也是為了文化旅遊的動機而來，但並不關注於體驗的深刻程度。3.偶發性的遊客（serendipitous cultural tourist），這類的遊客雖然不是以文化旅遊為其拜訪旅遊地的主因，但最終會獲得深刻的文化旅遊經驗。4.隨性的遊客（casual cultural tourist），這類遊客不排斥文化旅遊，但僅將其視為微弱的參訪動機，尋求表淺的經驗。5.意外的遊客（incidental cultural tourist），這類的訪客並非將文化旅遊視為參訪動機，但還是會拜訪這些文化襲產的觀光景點（McKercher & Du Cros, 2002: 39）（如圖 1-1）。

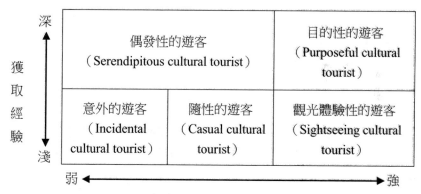

文化旅遊對於擇定拜訪地點決策的重要性程度

🐾 圖 1-1：文化旅遊觀光客類型圖

資料來源：McKercher & Du Cros（2003: 46）

　　為了更進一步地聚焦於觀光客動機，以理解其對於遺產旅遊的想法，克魯格與克蘿絲兩位研究者以觀光客旅遊動機為基礎，在影響其選擇旅遊地點決策過程的強弱程度，及其旅遊過程獲得文化體驗程度的深淺兩個軸線，發展出了一個文化旅遊訪客類型學（cultural tourism typology）（McKercher & Du Cros, 2003: 46）。這個系譜圖強調不同屬性的遊客，在文化旅遊對擇定拜訪地點決策影響程度的高低，以及在旅遊經驗過程中所能獲取經驗的深淺程度。相較於以往僅是從社會人口學的視角來關注觀光客的差異，以文化旅遊作為討論核心，更能夠掌握影響其選擇因素與經驗偏好的面向，更深刻地掌握其觀光體驗，也提示了關切於文化旅遊產品與服務設計、對於旅遊地的經營規劃、或者是對於觀光客的服務與滿意度掌握等不同層面，這樣的系譜圖提供研究上的有力觀察視角。

　　事實上，旅遊活動的最高目標在於要跟遠處他方與自身文化經驗高度殊異的人群與環境相遇。正是因為有著差異與陌生感，得以製造出相互認識、鑑賞與體驗的愉悅感。文化旅遊的體驗程度的確因人也因其所在的地理位置而異。為了要更系統性地討論旅遊的體驗，有學者從旅遊動機為基礎，將旅遊類型區分為六大類：1.族裔旅遊（ethnic tourism）。2.文化旅遊（cultural tourism）。3.歷史之旅（historical tourism）。4.環境旅遊（environmental tourism）。5.休閒之旅（recreational tourism）。6.商務旅遊（business tourism）（Goeldner & Ritchie, 2003: 262）。當然，每個旅遊地所能提供的旅遊類型未必只有一種，但這樣的分類說明了遊客主觀意願和動機選擇，為旅遊研究不可或缺的視角。易言之，旅遊產業的本質、旅遊地吸引力、影響參訪因素、遊客行為與文化旅遊等五個面向，可以說是解析文化旅遊最重要的向度，而各個層面也有其相對應之原則（參見表 1-1）。

　　毫無疑問地，旅遊業的本質為商業活動，旅遊地希望創造更多來客，使整個社會均受益，以確保財富的創造。即使我們可以從非常個人化的層次，期待獲得愉悅、暫時逃離煩惱、學習、感受或休閒體驗等等，但對每處旅遊地來說，的確仍是著眼於透過觀光產業所提供的商品與服務，以獲得更好的經濟利益。但有意思的是，這兩者之間存在著微

妙的互動關係——旅遊產業雖然創造與提供旅遊經驗，但旅遊感受卻是來自於遊客自身透過不同文化的碰撞與對話所孕生出來的，這也是為什麼同樣的旅遊產品與服務，對個別旅客來說，卻可能創造出截然不同的旅遊經驗（McKercher & Du Cros, 2002: 27）。這個觀點的啓發性在於，在不同的旅遊地，即使在地社群從他們自身文化經驗所認定的文化資產，並不必然具有轉化為旅遊產品或體驗對象的同等潛力；此外，即使在地社群以其自豪的文化資產轉化為文化旅遊的產品及服務，是否能取得遊客在文化經驗層次的共鳴與認同，儼然是另一個需要思辨與對話的課題，而這也攸關了旅遊地自身如何認知自身文化，成功地經由轉化其文化資產成為旅遊服務和商品，以期能完整地和其他文化群體溝通自身的文化經驗（如表 1-1）。

表 1-1：文化旅遊的基本原則

議題	原則
旅遊業的本質	✓ 旅遊是一個商業活動 ✓ 旅遊業牽涉了體驗的消費 ✓ 旅遊是一種娛樂 ✓ 旅遊是一種由需求所引導的活動，難以控制
旅遊地吸引力	✓ 旅遊地之間並不均等 ✓ 文化遺產旅遊地是旅遊業的一部分 ✓ 並非所有文化資產都是文化觀光旅遊地
影響到訪程度因素	✓ 可及性與近便程度決定了遊客潛在數量 ✓ 有多少餘裕時間影響體驗的品質與深度
遊客行為	✓ 旅遊體驗必須被控制，以及控制遊客的行動 ✓ 遊客想控制其經驗 ✓ 主流市場越龐大，旅遊產品就需要對遊客更友善
文化旅遊	✓ 並非所有的文化觀光遊客是近似的 ✓ 文化旅遊產品具挑戰性，或有些緊張，但並非指責或恐嚇 ✓ 旅遊期待「真實性」但並非是現實

資料來源：McKercher & Du Cros（2002: 27）

三、從國際合作到旅遊作為和平的推進器

前述討論提及，文化旅遊涉及經濟利益創造的產業本質，而各旅遊地本身的吸引力，是影響了觀光客是否到訪之動機與選擇的因素之一，遊客本身的動機與心態，成為觀察文化旅遊不可或缺的切面。然而，個別旅遊者的偏好與動機屬於在個體微觀層次的討論範疇，除了立基於個體遊客行為的探索之外，從社會集體的巨觀層次，又該如何看待、理解，以及探討文化旅遊的內涵、意義與價值？

文化旅遊乃是透過相關經過悉心設計與規劃的產品與服務，以提供不同文化背景的主體間相互的學習、探索、體驗與對話的過程，經由這樣的相互認識與理解，有可能因為理解相互的差異，或是來自於陌生而造成的誤解，甚至是彼此相互矛盾與衝突的價值，都可能在這個觀光旅遊的體驗過程中，重新建立起連結與理解，甚至是化解誤解與衝突。因此，不難想像，文化旅遊對於促進地球村不同文化背景社群的相互認識、理解與信任，進而化解可能的矛盾，創造和平的利基，是具有一定潛力的。也因此，文化旅遊近年來也逐漸被詮釋為，是具有足以創造世界和平的推進力量。而這些想要建立其區域性和平的努力也絕非一蹴可及，而是有著長遠的國際合作為厚實基礎。本節即概要地介紹這些相關國際組織的軌跡，以其建立起較具有全球視野的關注視角。

（一）世界旅遊組織

世界旅遊組織（World Tourism Organization，簡稱 WTO）為聯合國轄下的 15 個專業組織之一，總部設置於馬德里。其成立的任務乃是為推動負責的、永續與友善的旅遊產業，該組織致力於提供專業知識、領導與支持觀光產業政策，並且是全球專業領域的知識分享與研發平台，以此組織作為以旅遊產業推進經濟成長、環境永續，以及多元包容的社會。透過旅遊，WTO 的目標在於刺激經濟成長，創造就業機會，提供保

護環境與遺產地的誘因，提升世界各國之間的相互理解與和平
（Goeldner, Brent Ritchie & McIntosh, 2003: 97）

　　WTO 最初的發展歷程從 1925 年的海牙為起點，當時組織名為「國際官方旅遊宣傳組織聯盟」（International Union of Official Tourist Publicity Organizations）。二次大戰後，更名為「國際官方旅遊組織聯盟」（International Union for Official Tourism Organizations, IUOTO），總部搬到日內瓦。1975 年，組織再次更名為現在的 WTO，該年 5 月，在馬德里召開了第一次的大會，並在西班牙政府的邀請下，將秘書處設於馬德里；1976 年，WTO 成為「聯合國開發計畫署」（United Nations Development Programme, UNDP）下的執行機構[5]。1977 年，與聯合國簽署正式的合作協約，持續推展以旅遊為核心的各項政策活動。

　　將旅遊的相關專業知識分享給會員國，為 WTO 重要的任務，特別是如何在以經濟成長為目標的產業計畫思維下，仍能確保各個國家與區域的環境永續和文化價值，不至於因過度的旅遊發展，危及在地的永續發展。此外，進行各種統計與市場研究也是 WTO 對於全球旅遊產業的重要貢獻之一。如何建立起國際間衡量旅遊產業發展現況的指標，對當地環境與經濟衝擊的評估，預測與檢視發展趨勢等等，都是 WTO 持續發布研究成果的重要議題。

　　「發展人力資源」是 WTO 另一項重要目標。建構培育旅遊人才之教育標準，乃是積極朝向建立國際間一致標準的長期努力，以促進人才間的流動與交流。

　　除了前述的全球性方案外，WTO 更致力於許多區域性的課題。主要是扮演著如「聯合國開發計劃署」的角色，積極協助許多區域經濟較為弱勢的國家，以期藉由旅遊產業的建構與推動，為這些區域或國家提供具體協助。許多區域性的特殊推廣計畫即是在這樣的脈絡下展開的。例如「絲路」與「奴役之路」（The Slave Route）是跟聯合國教科文組織合

[5] 這樣的安排與規劃的確寓意著協助第三世界的發展中國家，能夠以發展觀光作為帶動經濟產業發展的一環。

作的計畫，這其中的確隱含了欲透過更多的不同文化母體的交流，加強相互的理解，促進區域經濟活化，更進一步地，以文化旅遊的交流和深刻對話，以達致世界秩序和平穩定的目標。而這樣的努力在國際間也已經累積了相當程度的成績。

（二）旅遊業：和平的重要力量

　　「旅遊促進和平國際組織」（the International Institute for Peace through Tourism, IIPT）成立於 1986 國際和平年 （the International Year of Peace），迄今近 36 年。該組織的宗旨與核心主張在於，致力推動旅行和觀光產業成為世界上第一個全球和平的產業，所有旅客都可能是潛在的和平大使。1988 年，該組織第一次全球大會於加拿大溫哥華召開，大會主題即以「旅遊業：和平的重要力量」為主題，匯集來自 68 個國家，超過八百位代表齊聚一堂，在這個會議場合中，首次提出了「永續觀光」（sustainable tourism）的概念；同時，主張以永續觀光作為一種更崇高目的之新典範，強調旅遊不僅是產生旅行而已，更是促進國際相互理解、國家間合作，改善環境品質、提升文化與保護遺產、減少貧窮、調解與舒緩衝突的傷害等等的動能與觸媒。不難想像，透過這些舉措，有助於帶來更為和平與永續的世界。

　　循著前述的理想與目標，1990 年 IIPT 組織在中美洲四個國家率先展開以旅遊業降低貧窮的計畫。1992 年聯合國於里約召開的「地球高峰會」（Earth Summit，又稱為聯合國環境與發展會議，The United Nations Conference on Environment and Development, UNCED），成為倡議全球永續發展課題的里程碑之後，IIPT 於 1993 年即積極發展第一份永續觀光的倫理規範與準則，研究有助於永續環境旅遊的相關規範，並於 1994 年在加拿大蒙特婁，召開了「以旅遊營造永續世界」首次全球性的永續旅遊會議，對於將旅遊業與永續發展課題相互連結，具有指標性意義。而時至今日，該組織仍在其設置的宗旨精神下，持續性地透過包含全球和平公園的設置、和平城市的締結等舉措，倡議著以文化旅遊來推動和平的

價值。[6]

（三）「世界遺產委員會」與「聯合國國際觀光憲章」

積極透過文化資產保護以倡議國際合作、世界和平與永續發展的價值，乃是眾多國際組織的共同關懷。其中或許以「世界遺產」（World Heritage）組織是最廣為人知，且影響力最鉅的國際合作實踐之一。源於1959 年埃及尼羅河上游計劃興建亞思文水壩（Aswan High Dam），此舉將造成埃及努比雅地區（Nubia）的阿布辛貝神殿（Temple of Abu Simbel）等 20 多處歷史遺址面臨被淹沒的危機，促成國際間意識到應該以集結各國群體的能量，共同參與這個歷史性的、龐大的遺址移築工程。這個全球共同智慧的凝聚，以及人力財力的跨國合作，激發了國際間積極倡議保護人類共同遺產的意念，催生出「世界遺產」的國際合作運作體制。

事實上，在拯救尼羅河上游神殿行動前，甫歷經二次世界大戰、刻正積極從戰後廢墟中重建的歐洲社會，有感於從戰爭、自然災害、工業化與現代化的快速衝擊，已經對世界各地珍貴的文化與自然遺產造成無限且不可逆的大肆壞破，有識人士即已積極倡議，應循聯合國體制的國際合作模式，從全球的尺度加以節制。

「世界遺產」最為直接的發展歷程為 1972 年 11 月 16 日，在巴黎舉行的第十七屆聯合國教科文組織大會中，通過《保護世界文化和自然遺產公約》（Convention Concerning the Protection of the World Cultural and Natural Heritage），於 1975 年起生效，並成立「世界遺產委員會」（World Heritage Committee）與「世界遺產基金」（World Heritage Fund）兩個機構，共同負責實際世界遺產的各項推動工作。按照公約的目標，將《世界遺產公約》建立成一個以現代科學方法所制定的永久性及有效率的制度，為具顯著普同性（universalism）價值的文化古蹟、建

[6] 資料來源：IIPT 官網，https://peacetourism.org/about-iipt/。

築群、考古遺址、自然面貌和動植物棲息的生活環境等等，提供緊急及長期的保護傘。[7]

　　1977 年，第一屆世界遺產委員會召開，次年，第二屆世界遺產委員會上，正式將 12 處登錄為第一批的世界遺產，此後，穩定地維持這樣的運作體制與共同工作實踐，貫徹迄今。[8]四十餘年來，這些被登錄為世界遺產的場域，以及每年召開的世界遺產大會，逐漸成為全世界的焦點——不僅隨著全球化的腳步，以及網路無國界、社交媒體等龐大作用力，帶動這些國際組織的運作情況與相關訊息的流通無礙；更重要的，取得「世界遺產」登錄形同提升該遺產地的文化觀光價值，強化在地社群的文化認同與驕傲，且確保其取得全球性旅遊市場的關注，吸引旅客想要認識不同地區歷史與文化的興趣。[9]

　　然而，建立世界遺產登錄體制同時，國際間文化旅遊風潮也凸顯了觀光業可能對全世界各地文化遺產產生衝擊，為了鼓勵保護，並確保對古蹟和遺址的保護和推廣，關切觀光產業對文化遺產帶來的正向推進與負面影響，ICOMOS（國際文化紀念物與歷史場所委員會）於 1976 年在布魯塞爾舉辦的「當代旅遊與人文價值國際論壇」（International Seminar on Contemporary Tourism and Humanism）發布了《布魯塞爾文化旅遊憲章》（The Brussels Charter on Cultural Tourism, 1976），該份文件揭示了四

[7] 為了確保這些工作有足夠的專業知識與人力支持，世界遺產委員會有三個提供文物保護修復與自然棲地保育領域專業知識與人力培訓的國際組織，分別為：「國際文物保護與修復研究中心」（International Centre for the Study of the Preservation and Restoration of Cultural Property）（ICCROM）、「國際文化紀念物與歷史場所委員會」（ICOMOS）和「世界自然保護聯盟」（IUCN）。

[8] 截至 2021 年的資訊，已有 194 個締約國批准，其中 190 個為聯合國成員國，2 個聯合國觀察員國（教廷、巴勒斯坦國），2 個紐西蘭邦聯成員（庫克群島、紐埃）。尚有 3 個聯合國成員國尚未批准該公約：列支敦斯登、諾魯，和吐瓦魯。

[9] 2022 年的最新統計，共計登錄了 1,154 處世界遺產，這其中，897 項為文化遺產，218 項為自然遺產，39 項為複合性遺產。以區域畫分，歐洲和北美地區 528 項最多，其次為亞洲和太平洋地區 277 項。以締約國畫分，義大利共和國 58 項最多，其次為中華人民共和國 56 項。

項基本立場，包含主張旅遊是一種不可逆的社會、人文、經濟與文化事實，其足以影響這些遺產地，也強化其重要價值。考量旅遊產業將不斷擴張，人的大量流動勢必影響人類環境，需預先考量文化旅遊可能帶來的衝擊，並預做因應。文化旅遊有助於人們探索與發掘這些遺產地的價值，這個價值的發掘正足以支撐對這些遺產地的保育與維護管理。綜上所言，不論是造成旅遊的動機，或者是確保其旅遊的利益，都不能忽略文化旅遊可能帶來的負面衝擊。因此，透過這個憲章價值的傳遞，即是要提出清楚的規範、定義，以及相關的標準，以確保這些遺產地不會因為過度觀光化而受到不可回復的衝擊。

這份文件的具體行動方案則是重申，應強化前述甫簽訂的世界遺產公約，在世界遺產委員會、世界旅遊組織與聯合國教科文組織之間，建立強有力的彼此合作關係，以共同維繫這些公約的精神，免除遺產地受到觀光產業的衝擊。

1999 年，ICOMOS 在墨西哥召開的第十二屆大會中，更為強化與豐富這份文件，形成了我們目前看到的《國際文化旅遊憲章：管理遺產地旅遊》（International Cultural Tourism Charter: Managing Tourism at Places of Heritage Significance, 1999）。這份文件提出了七項憲章的目標，並且針對文化旅遊研擬出六項具體原則。

這七項目標包含：1.促進和鼓勵參與文化遺產保護和管理的工作，讓在地社群和遊客充分認識遺產的重要性。2.促進和鼓勵旅遊業，以尊重和改善文化遺產在地社區的生活文化方式，來推廣和管理旅遊業。3.促進和鼓勵保護文物各方和旅遊業間的對話，討論遺產地、收藏和生活文化之重要與脆弱本質，關注於其永續發展之需要。4.鼓勵計劃和政策制定者在保護與修復文物的宗旨下，發展具體的、可被衡量有關遺產地與文化活動展示與詮釋的目標和策略。5.支持古蹟遺址國際理事會、其他國際組織與旅遊業的廣泛努力，維護遺產管理和保護的完整性。6.鼓勵所有相關或有時有衝突的利益、責任和義務各方來參與及實現這些目標。7.鼓勵感興趣的各方制定具體準則，促進這些原則在特殊場合實施，或滿足特定組織與社區的要求（如表 1-2）。

表 1-2：1999 年版《國際文化旅遊憲章：管理遺產地旅遊》六項原則

原則	內涵描述
原則一	國內和國際旅遊是文化交流的最重要載體之一，保護應該為東道國社區的成員和遊客提供負責任和管理良好的機會，讓他們親身體驗和了解該社區的遺產和文化。
原則二	遺產地和旅遊業之間的關係是動態的，可能涉及相互衝突的價值觀。應該以永續的方式為當代和後代管理它。
原則三	遺產地的保護和旅遊規劃應確保遊客體驗是值得的、令人滿意的和愉快的。
原則四	在地社區和居民應參與保護和旅遊規劃。
原則五	旅遊和保育活動應對在地社區有所裨益。
原則六	旅遊推廣計劃應保護和增強自然和文化遺產的特色。

資料來源：ICOMOS（1999），《國際文化旅遊憲章：管理遺產地旅遊》

從前述這個憲章所揭櫫的目標與原則不難發現，既往國際間對於文化資產可能因旅遊產業過度擴張、超過在地社區承載負荷，而造成負面衝擊的批判，已經逐漸轉化為如何正面帶動在地社群和居民的主動參與，以永續發展、在地社群利益與文化主體優先，積極建構起有效的管理方式，促使文化旅遊和文化資產保護與活化，能夠成為相互支撐的正向作用／綜效（synergies），這也應該是旅遊全球化的歷史趨勢中，每一個關注文化發展與永續的利害關係人，無法自外於這些龐大文化交流能量的挑戰所在。

四、文化觀光與遺產保護

前述分別從文化旅遊的定義與內涵、觀光客的動機與價值、國際合作對於確保文化旅遊永續發展的努力等層面相關課題的討論，本節聚焦於如何以有效的管理模式，以積極建構文化觀光和遺產保護兩造間的正向連結。亦即，對於旅遊地來說，如何藉由文化資源的活用，以轉化為觀光旅遊的產品與服務，建構在地觀光產業，創造經濟利潤與當地的永

續發展，為其核心關注所在。然而，與此同時，擔憂超額負荷的過度觀光化作用，對於當地社區社群與環境的衝擊，為旅遊全球化的共同時代產物。因此，掌握有效介入文化資產管理的概念與技術工具，成為正面迎向文化觀光發展挑戰的首要途徑。

　　「文化資產管理」（Cultural Heritage Management, CHM）意指系統性地維護文化遺產資產的文化價值，以供今世後代享受。「文化資產管理」如今已是全球性課題。舉凡《威尼斯憲章》、《世界遺產公約》等等國際公約的簽署制定，均傳遞出對文化資產管理的重視與積極介入的意圖，並構成許多國家正式的文化資產保護立法之依據，或循此制定相關政策。也就是說，既然文化旅遊必須高度仰賴於對遺產地等遺產資源的運用，若未對文化遺產管理有基本的了解，那麼，對這個主題的討論無疑是不完備的（McKercher & Du Cros, 2002: 43）。換言之，能夠找到旅遊產業和文化資產管理兩造彼此之間相互理解與溝通之道，應是確保文化資產能夠永續發展的關鍵課題之一，更有甚者，許多研究與專業報告已經有所共識：將旅遊業與文化資產管理並置，可能是最有效地讓兩造攜手合作，以互利共生，獲取彼此最佳利益的方式了（TCA, 1998; Hall, 1999; JOST, 1999，轉引自 McKercher & Du Cros, 2002: 43）。

　　在英語語境中，牽涉於「管理」概念前，文化「資產」（heritage/asset）和文化「資源」（resource）這兩個概念經常可能造成概念上的混用——「資源」（resource）一詞強調其經濟價值與意涵，即為了確保經濟收益的考量，將「文化」視為一種資源，「管理」手段之介入被視為必須。然而，從文化資產的角度思維，關切其非經濟層面的價值，更在意是否能清楚地認知其所留下的遺緒（legacy）。如何挪用資源管理的思維，以強化文化遺產之非經濟層面的價值能夠更被清楚的認識，並且得以好好的保存與延續下來，成為文化資產管理最重要的精神內涵。由這樣的精神內涵出發，本文援引克魯格與克蘿絲（McKercher & Du Cros, 2002）兩位重要的文化旅遊研究學者提出的文化資產管理原則，闡述於後。

（一）文化資產管理的七項核心概念

　　基於文化資產管理與文化旅遊兩端之間關係，克魯格與克蘿絲認為應該涵括「文化資產管理的基本核心概念」（core concepts of CHM）、「永續性」（sustainability）、「利害關係人」（stakeholders）和「旅遊產業」（tourism）等四個面向的重要原則（參見表 1-3）。其中，特別是整理出收關 CHM 的七項核心概念為其專書論述的重點，茲整理說明如下：

　　首先，首要之務是找到具有代表性的範例以作為文化資產。這樣的說法乍聽之下顯得過於僵硬，且僅關注於具代表性的文化資產——文化資產管理的核心目標是為了未來子孫保存。但不同社會文化經濟條件，每個世代、不同地區的文化均具有其獨特性，考量資源有限，避免我們遺漏了重要的資訊，或因此導致對歷史詮釋出現偏誤，因此，如何建立有效的系統，以辨識出應該保存維護的對象。

　　其次，文化資產管理的保存是為了社會整體的公共利益，亦即，是為了傳遞這些文化資產所隱含對社會有意義的價值。文化資產的價值來自於對特定社群所傳達的存在價值，而不是成為旅遊商品所具有的收益價值。但旅遊業關注文化資產如何轉換出商業價值，這或許說明了何以文化資產對文化旅遊來說，很難產生真正的號召力。

　　第三，要能為社會大眾展現與詮釋大多數的文化資產。文化資產管理是為了要未來世代現在文化遺產及其價值，因此，如何讓這些文化資產具可及性成為另一個重要課題。而除了展示之外，也必須適當地詮釋這些文化資產內涵，以讓公眾易於理解。設置博物館的其中一項重要價值即在於此——如何能夠寓教於樂地讓公眾認識文化資產，也得以透過穩定的非營利機構的持續運作，讓社會大眾不僅可以接觸與認識文化資產，也可以表達其對於文化資產保存工作的支持。

　　第四，有形與無形文化資產都重要。大多數的文化資產經理人往往將關注置於遺產地、路徑與古老建築、歷史地點與考古遺址等等實質環境的留存，但無形文化資產也應被關注，包含文化景觀、民俗、傳說、祭祀、節慶活動與其他各種傳統。有形與無形文化資產構成了文化旅遊產品的基礎。從 1975 年全球開始推動的世界遺產保存實踐以降，無形文

化資產的共同保存議題也在國際間受到關注與討論，像是 2003 年簽訂、2006 年生效的《保護非物質文化遺產公約》（the Convention for the Safeguarding of the Intangible Cultural Heritage）即為重要的國際實踐。

第五，文化資產在尺度大小、複雜程度各異，在文化資產管理的挑戰也不同。不論是有形或無形文化資產，其個別的大小程度差異，足以造成在經營管理的挑戰與機會當然也完全不同。換言之，沒有同一套方法可以套用在兩處文化資產上，必須針對個別個案擬定其專屬的經營管理計畫、規劃與政策。舉例來說，歷史上的「絲路」以其過往曾經帶動的貿易與文化交流，近來成為受關注的文化旅遊商品；如此一來，要推動絲路文化之旅作為文化旅遊產品，必然牽動著跨國界對於各自文化資產的保護政策實踐；而相較於單一國家或區域尺度內的遺產地保存與文化旅遊規劃，可以想見，其所設定的觀光客群對象、以及參與之文化價值詮釋社群，情形當然完全不同。

第六，文化遺產管理仍是一個相對年輕的場域，正在開創一個相對嶄新的典範。可以想見，其操作模型也在逐漸的發展推演中。克魯格與克蘿絲（McKercher & Du Cros, 2002: 50-54）將這個逐漸演進的架構區分為五個階段，相關內容與觀點在後文下一小節討論。

第七，保存活化與文化資產管理是一個持續推進的架構性活動。前述提及，不僅文化資產經營管理是個仍演進中的專業領域，國際間針對文化資產保存活化實務，依循著國際組織專業實踐的路徑，持續深化發展中。舉凡前一節提及的各種相關國際公約、憲章，或者是保存倫理等課題持續地被討論研議，相關專業團體也持續運作，並且依循著現實社會經驗和變遷，各地方與區域文化社群之間的對話和經驗探索，而不斷地研發新的憲章或公約，成為關注文化旅遊課題時，無法忽略的專業面向（如表 1-3）。

表 1-3：文化資產管理原則

文化資產管理	永續性	利害關係人	旅遊業
CHM 目的在於為未來世代保存與照顧具有代表性的，代表人類文明的文化資產	辨明、紀錄與保存文化資產乃是發展永續性的重要部分	大部分遺產均有多元利害關係人	旅遊業的需求並不是文化資產管理過程中唯一被考量的因素
保存內在價值是重要的	每個文化資產都有自身的意義可以被評估的文化意涵或價值	諮詢利害關係人是重要的，以界定其在保存過程中的需要	旅遊可以被視為是文化資產的重要用途，但不是唯一的用途
同等照顧有形與無形文化資產變得日漸重要	在維繫其真實性前提下，可以有多少介入或改變每個文化不盡相同	相較於文化資產經理人，利害關係人應有更大控制權	旅遊業可能造成嚴峻的衝擊
文化資產的尺度有很大的差別，因此每處所需的管理流程各異	文化資產應該只能被運用與文化性或具永續性的模式中		旅遊的需求有時會與文化資產保存產生衝突
文化資產管理有其演進的架構	有些文化資產太過脆弱或太稀少則不應該對公眾開放，包含遊客		將旅遊產業所獲得的收益再次投資於文化資產對管理人來說是個重要目標
文化資產管理與活化是一個持續性的活動，目的在於為遺產保存提供特定架構	諮詢利害關係人是發展文化資產永續的重要部分		
保存文化資產均有將其呈現給觀眾，並為其詮釋			

資料來源：McKercher & Du Cros（2002: 45）

（二）文化資產管理的漸進性架構

前一小節，本文挪用克魯格與克蘿絲（McKercher & Du Cros, 2002: 44-56）兩位學者提出文化資產管理的七項核心概念。其中，針對文化資產管理過程的持續推展，又區分出五個階段的演進架構（McKercher & Du Cros, 2002: 50-51），分別是：1.最初與持續創發的階段。2.最初的立法與保護性立法。3.專業論述增加的階段。4.利害關係人諮詢與參與階段。5.檢視專業與國家責任階段。即從最初的緣起與開始持續盤點的階段，進入開始保護法定的第二階段，接著則是越來越多專業領域者涉入，徵詢利害關係人，以及參與討論階段，以關注於社群利益是不可忽略的，最後則是檢討專業與國家責任的第五階段（參見表1-4）。

本文認為，這個涉及了文化資產管理的漸進式過程，因其牽動著不同的利害關係人，並且具有時間軸的向度，可以作為參與文化資產管理、文化旅遊產品規劃與實踐領域者的重要參考依據，也是個值得隨時加以檢視的提醒。

根據這個架構來檢視五個發展階段。最初，必須讓社區產生興趣，參與相關工作的記錄與認識，並且可以讓社區居民逐漸從門外漢，調整為可以跟專業者一起工作的腳步，換言之，在地社區居民才是在地文化資產的詮釋者，經由一定程度的專業引導，可以讓社區具體提出自身對於這些文化資產的價值觀點與視角。之後，進入最初的立法階段，最剛開始的立法階段是為了要辨識出，並且保護這些文化資產，且同時聚焦於有形與無形的文化遺產，在政府部門要能夠創造出遺產主管機構，此外，則是必須關注跨政府部門之間的整合與法規問題，也就是說，文化遺產保護必須是一個同時兼顧專業與系統性的歷程。這個階段工作的重要性在於，遺產地文化資產的價值固然來自於在地社區的觀點，然而，取得相關事權機關的認可，並賦予其一定的法定地位與意義，乃是為確保其在法律上的基礎，以利於後續相關資源的持續進展，或者是一旦出現任何問題，能夠具備法律位階的相關保護的系統性資源的支持。

因此，到了第三階段的逐漸專業化階段，這個專業化的面向包含了要形成關於遺產的國際間政府組織（international governmental

organizations, IGOs）與非政府組織（NGOs）；行程遺產保護倫理與原則或憲章等文件，並且同時在公私部門發展相關的遺產保護專業。接下來，到了利害關係人的諮詢階段，不僅要關注更為廣泛的利害關係人，挖掘可能出現的矛盾所在，並且更為關注社區利益。最後的評估階段，要能夠對責任有新的理解，有更新與修正後的立法，在規劃與實踐面向更具整合性，對於無形文化遺產有更廣泛的認識，同時，要能找出更多其他的使用者，能產出新的典範，且臻於成熟。

　　從上述歸納整理出文化資產管理五個發展階段，清楚描繪出各方利害關係人及其責任歸屬——從最初的盤點階段，主要由學術界、社區頭人，或是在地的政治人物來主張其價值是否應予保護。而這個階段，可能是在地社區關切文化的群眾，也可能是一群遺產保存專業者協助資料的紀錄與檔案整備。一旦遺產得到法定身分的保護認定後，以何種形式來保護這些資產，則是必須思辨確立的課題。事實上，由於保護方式不同，很可能在這個階段出現新的組織，例如委託經營的團隊進駐社區，或是在政府部門內部，新增了管理機制與人員，或是轉型成為地區性的博物館等等。這些模式或許不一而足，每個地方會因地制宜地產生自己的保護活用體制，然而，這個階段的重要性在於，倡議了一個長期經營的意圖，若是這個長期經營的態度未能清楚納入規劃階段，可以想見會有各種問題陸續衍生。換言之，文化資產管理比需成為一個同時兼顧專業以及系統性思考的過程（McKercher & Du Cros, 2002: 52）。

　　因此，到第三階段，則是各方專業者和專業組織協力，這裡牽涉了相當廣泛的專業領域，從國家層級對國際憲章或公約的簽署，到區域性組織的合作，以及在地專業社群的整合與練兵。舉例來說，澳門爭取登錄世界遺產的過程，不僅牽動著參與國際遺產保護專業論述，需要有官方公約實踐的規範，在爭取登錄過程，對內必須跟在地的社群持續溝通，建立彼此共同參與保護活化遺產的共識，同時也必須網羅各類型、各面向的遺產保護專業人士，共同參與，討論建立何種保護機制與模式：例如像是媽閣廟、風順堂等宗教建築，已有其既有的管理機構與章法，如何納入新的遺產保護體制中，而持續使用的何東圖書館、民政總署、仁慈堂大樓等，如何避免使用跟保護產生衝突；議事亭前地、崗頂

前地、大三巴牌坊等大量觀光商業活動,如何建立相關規範,以確保兼顧廣大遊客的廣場與遊憩活動需求;而鄭家大屋、盧家大屋等涉及私人產權的地產,則可能涉及是否在屋主同意基礎上,設置新的經營管理型態等等。可以想見,這個階段,不僅涉及多元的專業場域,也牽動公私部門共同協作,或許可以說,從這個階段的實務面需求來觀察,最是迫切需要相關經營管理人才,而也正是需要積極培訓專業人力之處。

第三階段開展的文化資產經營管理所牽動專業領域的廣大光譜,而第四階段,則是如何讓各方利害關係人能夠彼此協商,建構共同利益觀點所在,不令人意外的,這是個充滿利益矛盾衝突所在。但到了第四個階段,真實面對在地社群的眾多利害關係人,前述各個階段所設定的各項經營管理原則與體制,是否真的服膺這些利害關係人不同的觀點、經驗與感受,如何能在價值層次上積極溝通,以期促成社群間的共識,或試著尋覓出彼此利益關係的極大化,而讓整體文化資產保存與經營管理的公共事務得以長期順利推動。

在確保在地社群及利害關係人的利益的過程中,透過詳加審視檢討,確保在這些過程中,舉凡公部門是否善盡其應有責任,或反映出利害關係人的需求,以及在法令與制度的協商,是否充分涉及更多利害關係人,以及從有形到無形文化資產的思維。當前述這些不同階段與過程實踐,經過詳加檢視或反思後,整個過程或許可以浮現為一個文化資產管理的典範,而逐漸從法令到制度設計和實踐臻於成熟。換言之,從文化資產所具備的價值內涵,如何經由這個過程轉換為整個社會的公眾之善(public goods),即符合公眾利益層次,無疑是文化資產深刻內涵所許諾之處。

然而,這個特定文化資產管理行動的演進過程,勢必需要涵納整體社會、政治與經濟領域,看待文化價值的改變,也勢必形成不斷地擾動與重新定義。在這最後兩個階段中,如何確保能夠觸及多元的利害關係人,以及與法令體制取得折衝協商的機會,乃是文化資產管理上的莫大挑戰(McKercher & Du Cros, 2002: 52-3)(如表 1-4)。

表 1-4：文化資產管理的漸進性架構

階段	關鍵特徵
盤點	社群興趣的成長 檔案紀錄 從門外漢變成專業執行工作
最初的立法	第一代的立法以引導辨識與保護資產 聚焦於有形而非無形資產 產生政府的遺產部門 與其他政府或立法部門略微整合
益增的專業主義	形成遺產的國際間組織與非政府組織 逐漸形成倫理規範、保存原則與憲章等等 發展相關的遺產專業（包含公部門與私部門）
利害關係人諮詢	各式各樣的利害關係人浮現 找出衝突的區域 更關注於社群利益
檢討	對於責任有新的理解 新的或修正的立法 更為整合的規劃與實踐 更多對於無形資產的認識 認可其他的使用者 在地方出現新的典範 臻於成熟

資料來源：McKercher & Du Cros（2002: 51）

（三）文化資產管理流程、真實性與文化旅遊

　　確保文化資產的真實性，乃是長期以來文化資產保存的重要判準，也是文化資產經營管理致力追求的目標。另一方面，文化旅遊追求體驗的真實性，強化了遺產旅遊體驗時，對於文化遺產真實性價值的需求。

　　如前所述，遺產規劃與遺產地管理會依著這些文化資產的複雜與尺度而有所差異（McKercher & Du Cros, 2002: 66），每個國家或地區針對有形文化資產的評估與保護過程實踐，乃是依循由眾多聯合國轄下專業

的組織長期發展出來的各項憲章、公約、作業規範等等。諸如大眾最耳熟能詳的《威尼斯憲章》（ICOMOS Venice Charter, 1964），以及《布魯塞爾文化旅遊憲章》（The Brussels Charter on Cultural Tourism, 1976），而《威尼斯憲章》與《奈良宣言》（1994）即為倡議文化資產真實性最關鍵的重要文獻。

在國際上，針對有形的文化資產（tangible heritage asset）大致區分為三種類型與範疇來探討其管理取徑。分別是建築與考古遺址；遺產城市、路徑與文化景觀；以及可移動的文化資產與博物館。

建築與考古遺址可以說是最常見，也是社會大眾最容易理解的文化遺產類型。因此，發展出合宜的觀光方案讓這些遺產地對公眾開放，是必須融入在這些文化資產保存的規劃中。

遺產城市、路徑與文化景觀這些類型日漸受到關注。相較於單棟建築物類型的文化遺產保存，當前日漸強調應該以較大面積、區域性的、並且以在地社群為主軸的保存與活用模式。相關的討論與管理模式雖持續發展建構中，也跟國際間相關專業領域對文化資產實質範疇概念的推展有關。例如歷史城鎮（historic cities）的指定、路徑與文化景觀等等，都是較新發展出來的保存活化概念，以對應不同型態的有形文化資產，及其所需的保存模式。

依據前述國際間的文化資產保存的公約、憲章、相關作業準則等，在有形文化資產保護過程中，通常有四個步驟：

1. 辨明、確認該文化資產及其在特定區域之相關組成的紀錄與檔案工作。
2. 從這些文化資產的物理特性來評估其所隱含的文化價值。
3. 分析這些文化資產所具有的優點與限制，以掌握未來管理政策導向所可能產生的影響為何。（這個步驟也會包含生產一整套推薦或是完整保存計畫的執行時程表）
4. 從先前的籌備過程做出決策與推薦，包含持續的監測或是更進一步的紀錄。（Pearson & Sullivan,1995）

　　至於國際間對於「無形文化資產」的討論起步較晚，但也大致可以從幾個向度來闡述其主要內涵。茲就其指定與登陸、活化保育、保存、傳播與保護、以及國際合作等主要工作項目簡要說明。

　　指定與登錄（Identification and Inventory）。這個步驟涉及了各個國家需要建立其指定、登錄，及其長時間穩定的分類或分級的系統。

　　活化保育（Conservation），這個用語的概念強調對文化資產進行包含資料收集、紀錄、研究、做成檔案等一系列的工作，是保育文化的基本功夫，以支撐後續活用及保存維護的基礎。

　　保存（Preservation）。這當然是無形文化資產保護的最基本工作，必須確保其維護的現況，以及足夠的經濟條件支持。然而，當特定無形文化資產的存續產生危機時，如何讓利害關係人之文化社群掌握學習與研究的機會，亦即是該文化資產的傳習與保存，則顯得更為重要與關鍵。

　　傳播（Dissemination）。傳播相關的知識與概念，讓無形文化的知識可以廣為熟知並獲得重視。特別對攸關其文化認同社群而言更是如此。

　　保護（Protection）。在此的保護，強調的是從智慧財產權的角度，因為許多無形文化資產蘊含了豐富的傳統智慧，透過著作權商業運用等途徑，往往可能獲得驚人的經濟利益，也必須從當代智慧產權的角度與法律專業知識善加保護，避免其文化內涵被扭曲濫用，以及經濟收益的不當分配。

　　國際合作（International cooperation）。透過國族國家之間的合作乃是為了確保這些無形文化資產的活用與其發展，可以正確無誤地資訊流通與分享，而不至於資訊錯誤等因素，消減、扭曲或甚至傷害了不同文化主體及其文化資產價值。

　　從前述這些國際實踐來看，不難理解，每個在地社區的文化資產，要轉化為產業的活用，其牽動的面向與課題相當廣泛。而不論是有形或是無形文化遺產，如何透過有效的經營管理思維，以確保其文化的真實性，實為支撐文化旅遊品質與產業永續經營的關鍵支柱，而這些是確保文化旅遊能夠讓不同文化體系之間，相互深刻對話，並確保其文化多樣性與永續性的基石。

五、結　語

　　旅遊全球化支撐著全球化時代的運作腳步。如同病毒肆虐無國界地流竄，全球生靈共同承受這個人類史上，因科技與歷史因素，讓人們在全球尺度上的移動跨度史無前例地活躍與高度變動的狀態，病毒流通的速度與變異腳步超乎想像。當全球受到疫情衝擊，人們外出旅遊或工作等跨國界與區域間的移動能量受到影響，國際間的全球流動趨緩甚至停滯，也代表著全球產業經濟面臨著嚴峻的挑戰。然而，當全球日益解封，人們重新拾回跨界移動的能力與選擇之際，是否也意味著，全球文化旅遊產業的發展即將浮現新的課題？

　　本文從文化旅遊浮現為全世界最龐大的產業經濟體切入，點出「遺產觀光」即為「文化觀光」的同義詞，因各地社群自身的歷史與文化資產多樣性及其差異，乃是吸引訪客到訪的物質性基礎。透過強調觀光客、旅遊地產品與服務、旅遊的跨域行動體驗，以及在地文化資源如何轉換的四大面向，勾勒出文化旅遊乃是一個促進不同文化背景社群之間，經由體驗、探索、理解與對話，而得以相互增進認識，化解可能的衝突與矛盾，以作為促進世界和平的推進器的一環。個別訪客的旅遊動機固然是我們可以理解，並據以作為規劃旅遊產品及服務的基礎資料，然而，旅遊活動本身具有的集體性行為特徵，以及其具跨越區域及國界的文化旅遊本質，亦為全球化時代下必須詳加認識的重要趨勢。

　　國際間自二次大戰以降，積極以國際合作取代彼此的競爭與可能的武力衝突，試著以文化的力量，透過文化觀光的實踐，讓每位觀光客都是文化大使的努力，在專業論述、實務操作與國際組織的面向上，都有著持續的長足進展，以作為支撐全球和平，確保文化多樣性與永續性的基礎。因此，另一方面，如何引入文化資產經營管理的概念，在實務與微觀層次，讓文化資產和觀光旅遊之間，建立起相互理解的溝通橋樑，無疑是帶動文化資產可以被善加運用，有效地轉化為旅遊資源，建立和在地社群與利害關係人的積極溝通，促進公私部門的協力合作，甚至是

建立起國際之間的連結等等，同樣是全球化時代下，世界公民社會所應培力的專業知能。

　　本文期許於透過前述從理論概念的鋪陳，實務見解的引入，以及國際合作的想像等不同取徑，能夠讓不同地區、社群之文化資產的豐富多樣，經由有效積極的經營管理過程，讓這個過程中所牽動的龐大多元的作用者，不論是社群內部的溝通，取得公部門的正式授權與法律地位及保護的確立等等，經由專業者協同社群利害關係人，共同創造出具多元想像與願景的文化旅遊產品及服務，讓這些人類歲月長時間所孕育累積下來的文化資產，能夠得到更好地理解、認識與詮釋，亦即，一個更為正向且積極的保護與活化方式。這樣的正向保護活化思維，使廣大觀光客能夠在旅遊體驗實踐中，經由這些美好的文化資產及其所內蘊的多元豐富價值，建立起不同文化社群之間，相互理解與彼此溝通的橋樑，不僅得以貫徹讓每個遊客都是最好的和平大使，更讓人類文明長期所累積下來的珍貴文化資產，可以在這些善意的文化旅遊實踐過程中，得到真實而永續的能量。

✍ 參考文獻

Antolovic, J. (1999). Immovable cultural monuments and tourism. *Cultural tourism session notes XII Assembly ICOMOS*, 103-118.

Du Cros, H. (2001). A new model to assist in planning for sustainable cultural heritage tourism. *International journal of tourism research*, 3(2), 165-170.

Goeldner, C. R. & Ritchie, J. B. (2003). *Tourism: principles, practices, philosophies.* Ninth Edition. Hoboken, New Jersey: John Wiley & Sons.

Hall, C. Michael (1999). Rethinking collaboration and partnership: A public policy perspective. *Journal of Sustainable Touris 111*,7(3/4), 274-289.

JOST (1999). Journal of Sustainable Tourism, *Special Issue on Collaboration and Partnership*s, 7(3/4).

McKercher, B. & Du Cros, H. (2002). *Cultural tourism: The partnership between tourism and cultural heritage management*. Routledge.

McKercher, B. & du Cros, H. (2003). Testing a cultural tourism typology. *International Journal of Tourism Research*, 5(1), 45-58.

Pearson, Michael & Sullivan, Sharon (1995). *Looking after heritage places: Thebasics ofheritage planning for managers, landowners and administrators*. Melbourne University Press, Melbourne.

Silberberg, T. (1995). Cultural tourism and business opportunities for museums and heritage sites. *Tourism management*, 16(5), 361-365.

Timothy, D. J. & Nyaupane, G. P. (Eds.). (2009). *Cultural heritage and tourism in the developing world*. New York: Routledge.

UNESCO World Heritage Centre (2000). World Heritage Convention, available at http://www.unesco.org/whc/

World Bank (2000). Web site, April 5, 2000, available at http://wblnOO18.world bank.org/essd/kb.nsf/

World Monuments Fund (2000). Web site available at http://www.columbia. edu/cu/mca/wmf/html/programs/aboutwITIf.html

World Tourism Organization, UNWTO (2018). *Tourism and Culture Synergies*, Madrid: World Tourism Organization (UNWTO).

Chapter 2

文化遺產旅遊發展的理論基礎、認知和態度

Theoretical Basis, Perceptions and Attitudes for the Development of Cultural Heritage Tourism

李璽

Jacky, Xi Li

本章提要

　　文化遺產的發展可以為當地社會、經濟、人文、生態帶來積極作用。作為旅遊地特有的資源，文化遺產對於遊客和居民都有著至關重要的影響，不僅是遊客的旅遊體驗項目之一，也是居民珍貴的文化資產。為推動文化遺產旅遊業的可持續發展，順應時代的腳步，本文從遊客和居民兩個視角進行研究，通過介紹消費者的態度和行為相關概念、理論基礎和模型，探討文化遺產對消費者的影響以及遊客和目的地之間的關係；同時，文化遺產的資產屬性也給居民帶來了一定影響。遊客對旅遊地的認知、行為與居民的旅遊感知、態度有著密不可分的關係，積極的主客互動關係對旅遊地的發展起正向關係。筆者以旅遊目的地發展為研究內容，分析旅遊業與遊客、居民之間相互影響的因素，了解居民的需求以及對旅遊地的態度、行為，通過文化遺產增進遊客與居民的認識以促進旅遊目的地的發展。

關鍵詞：文化遺產旅遊、行為、態度、ABC 態度模型、刺激－組織－反應（S-O-R）理論模型

Abstract

　　The development of cultural heritage can bring positive effects to local society, economy, humanities and ecology. As a unique resource in tourism destination, cultural heritage has a crucial impact on both tourists and residents. It is not only one of the experience items for tourists, but also a valuable cultural asset for residents. In order to promote the sustainable development of cultural heritage tourism, and also follow the pace of the times, this paper conducts research from the perspectives of tourists and residents. According to the concepts, theoretical foundations and models related to consumers' attitudes and behaviors, this research discusses the impact of cultural heritage on consumers and also the relationship between tourists and destinations; Meanwhile, the asset attributes of cultural heritage have a certain impact to residents. Tourists' perceptions and behaviors have an inextricably relationship with residents' perceptions and attitudes. In addition, active interactions between host and customer will have a positive effect on the development of tourism destination. Through using tourism destination development as the research content, this paper analyzes the factors that influence tourists and residents about tourism, not only to understand the needs of residents as well as their attitudes and behaviors toward

tourism places, but also to promote the development of tourism destinations by increasing the awareness of tourists and residents through cultural heritage.

Key Words: Cultural Tourism, Cultural Heritage, Perceptions, Attitudes, Affect-Behaviour Tendency-Cognition (ABC) Model, Stimulus-Organism-Response (S-O-R) Model

一、前　言

　　旅遊業是最具活力的行業之一。消費者行為是影響旅遊業發展的主要因素，在旅遊業中，學者通常用「旅行行為」或「遊客行為」來描述這一領域的研究。旅遊業的起伏主要取決於消費者，因此，對旅遊業中消費者行為的研究可以預測旅遊業的增長、趨勢和未來。旅遊研究應重點關注居民和遊客的態度和行為。

　　值得注意的是，影響遊客行為的因素有很多。首先，遊客自身的態度已被發現是其訪問意向的一個可靠預測因素（Hsu & Huang, 2012; Huang & Hsu, 2009），積極的遊客態度會引發其做出一些積極的消費行為。另外，遊客的行為也受到居民的影響，因為居民的行為和態度在遊客對目的地的態度以及遊客的決策過程中起重要作用。當地人良好的態度和行為可以使遊客產生好感和態度，從而產生積極的遊客行為。由此可見，了解旅遊行業中居民、遊客的態度和行為對目的地旅遊業的發展有重要影響。

　　旅遊業對目的地經濟、社會、文化發展具有重大影響，尤其是近年來公共危機、環境問題所帶來的負面影響引起了廣泛關注。旅遊可持續發展觀念愈發受到重視和關注，而旅遊地居民作為旅遊發展的重要利益群體，可持續旅遊發展目標的實現離不開旅遊地居民的廣泛參與和鼎力支持，具有舉足輕重的意義。因此，長期關注並高度重視旅遊地居民對旅遊發展的認知、態度和行為尤為關鍵，有助於構建涵蓋旅遊地居民在內的利益相關者之間的關係，最終實現旅遊業、旅遊地和居民三方和諧共贏的目的。

二、消費者態度及行為研究

（一）消費者態度的主要成分

　　態度是針對某一個物件，所學習的一種持續性的反應傾向，這種傾向代表了個人的偏好與厭惡等個人標準。態度主要有三種特性：首先，態度是針對特定的物件產生的。這個物件可以是產品、品牌、人等。其次，態度是經由學習而得的。態度不是先天就具備的，而是需要通過後天的學習才能形成。過去的直接經驗、他人的口碑、媒體、教育等都可以幫助人們形成態度。第三，態度與行為具有一致性。雖然態度可能被過去的行為影響，也可以影響未來的行為，但是態度不等同於行為，它只是與行為有高度的一致性。態度只是行為的一種傾向。人們對某一行為的良好態度意味著他們很可能去採取這種行為。第四，信念、態度與行為三者之間具有關聯。信念是態度形成的基礎，而態度是行為的預測指標。因此，這三者之間具有很強的關聯性。最後，態度發生在情境中。人們對同一特定行為或物件可能存在各種不同的態度，每一種態度都有其對應的情境。隨著情境的轉變，態度也可能不同。

（二）消費者態度的內涵

　　根據消費者行為學當中「ABC 態度模型」，態度由是情感（affect）、行為反應傾向（behaviour tendency）、認知（cognition）三個成分構成。情感是消費者對某目標物的整體感覺與情緒；情感具有整體評估性，其成分常為單一構面的變數，例如有趣的、無趣的等。行為指的是消費者對目標物體的行為意向；在消費者行為上，態度的行為或成分通常是以消費者的購買意圖來表示。最後，認知指的是消費者對目標物體的知覺、信念與知識；認知往往來自於對該目標物體的直接經驗，或者一些相關資訊。

為了維持消費者內心的和諧，消費者的態度必須符合一致性原則。換句話說，消費者態度的情感、行為和認知成分必須維持一致。如果存在不一致的情況，消費者需要調整這三種成分，以達成平衡。態度的一致性與其價值性和強度有關。態度的價值性指的是認知、情感和行為的正面性和負面性。也就是說，為了保持一致性原則，正面的認知會伴隨著正面的情感和行為。相反，負面的認知會伴隨負面的情感和行為。而態度的強度常常以態度的承諾程度來表示。態度的強度也會因為情境的改變而產生變化。總的來說，態度的強度可以分為服從、認同和內化三個層次。在強度較低時，態度是一種服從，可以幫助個人從他人處去的報酬或者是避免懲罰，這時的態度是容易被改變的。其次，態度還可以達到認同的層次。該層次的產生是因為個人為了迎合他人。最終，當強度高時，態度很有可能內化。內化指的是態度已深入消費者的內心，成為了其價值的一部分。這種層次中的態度是很難被改變的。

（三）消費者態度的效果層級

前文提到態度有三個主要成分，分別是情感、認知和行為。這三種成分之間的關係可以歸類為四種不同的關係形態，也就是態度的效果層級。這四種層級分別是標準學習層級、低涉入學習層級、經驗學習層級、行為學習層級。

首先，標準學習層級是最為常見的態度效果層級。這種層級常出現在高涉入的情況下，因此也可以被稱為高涉入層級或者理性層級。在標準學習層級下，態度的三種主要成分的出現順序為認知、情感和行為。也就是說，消費者先進行認知思考，然後會產生情感，最終做出行為。在這種層級下，消費者首先會通過資料收集來對某產品產生認知，隨之再對品牌做出評估，然後產生態度，最後消費者會做出行為。

與標準學習層級不同的是，在低涉入學習層級中，消費者會先對品牌產生認知，然後出現購買行為，最終才產生情感。在這種情況下，消費者不會進行大規模的資料收集，也不會對產品的品牌存在特別的偏好，他們會根據有限的資訊做出行動。而在他們使用產品之後，才會形

成評價和態度。因此，在這種層級下，消費者的態度主要受到過去產品經驗的影響。

在經驗學習層級中，消費者會先對品牌產生強烈的情感，這些情感會直接反應在消費者的行為之中。最後，消費者才會產生認知。消費者會先依照自己的情感，從整體的角度來評估某品牌，當整體感覺好時，他們便會採取行動，而對品牌屬性的認知則是在購買行為之後產生的。在該層級中，消費者更重視形成品牌情感基礎的符號與形象等刺激，而不是產品的功能屬性。

最終，在行為學習層級中，環境或情境因素會促使消費者在未形成情感和認知之前，便以及採取行為。因此，在該層級中三種成分的出現順序為行為、認知、情感。

（四）消費者行為的定義與內涵

消費者行為被認為是當消費者為了滿足需求和欲望，而進行產品與服務的選擇、採購、使用與處置，因而發生在內心、情緒以及實體上的活動。另外，消費者行為也是一門學科。當消費者行為被視為一門學科時，消費者行為則是探討消費者如何制定和執行其有關產品與服務的取得、消費與處置決策的過程，以及研究哪些因素會影響這些相關決定。

消費者行為包括與購買決策相關的心理和實際的活動。心理活動包括評估不同品牌的屬性、對諮詢進行推論，以及形成內心決策等。而實際的活動包括消費者實際收集有關產品的諮詢、和工作人員互動、購買產品等。一般來說，消費者行為所探討的內涵可以被分為三項消費者活動，分別為：獲取產品的活動、消費產品的活動，以及處置產品的活動。

（五）消費者行為的特性

消費者行為可以被歸納出六種特性。首先，消費者行為是受動機趨勢的。消費者行為是消費者為了達成某個特定目標所產生的行為，因此，該行為背後有動機存在。此外，消費者行為的背後並不是只存在一

種動機，通常會有超過一種或者幾種以上的動機同時存在。也就是說，消費者行為是多種動機混合而成的結果。

消費者行為的第二種特性是，消費者行為包含多種活動。消費者行為可以被分為購買前、購買中、購買後，每個階段都包含許多活動。這些行為有的是精心策劃的結果，即審慎性消費者行為，如消費者在購買產品前收集資料。還有一些消費者行為是無意中產生的，這種行為可被稱為偶發性消費者行為。

第三種特性是消費者行為可以被認為是一種程式。這意味著消費者行為的活動可以分為一定的步驟，必須按部就班的進行。例如消費者行為的前中後階段必須按照順序進行，同時每個階段內也都包含了一連串有順序的活動。

第四，消費者行為包含不同角色。在整個消費過程中，消費者不僅扮演一種角色，他們可能在消費者行為的不同階段扮演不同角色。一些學者將消費者角色分為提倡者、影響者、決策者、購買者和使用者。也有學者簡單將其分為影響者、購買者和使用者。另外，消費者也可以同時扮演多個角色。

第五，消費者行為會受到內、外在力量的影響。消費者的行為除了被消費者內部心理機制和力量影響之外，還會受到外部環境和人際互動影響。常見的內在力量包括直覺、態度、動機、人格特徵、價值等。常見的外在力量包括文化、亞文化、社會階級、家庭等。

最後，消費者行為具有獨特性。如前所述，消費者行為普遍具有共通性，但是也不能忽視消費者行為存在的獨特性。雖然消費者行為具有相似的程式和步驟，但是每個消費者決策的程式和時間都不同。另外，每個程式的複雜程度也不同。正因為存在這些差異，才需要對消費者行為的獨特性來進行消費市場分類。

（六）消費者行為的重要性

從市場和競爭的角度來看，消費者決定了市場競爭的成敗。顧客決定了市場競爭的成敗。因此，誰掌握了消費者誰就能掌握市場。因此，

競爭的本質是能否比競爭者更好的掌握消費者，而在掌握消費者之前，必須要了解消費者行為。

從行銷的角度來看，消費者是整個行銷策略的核心。行銷觀念主張通過正確的了解顧客的需要向顧客提供需要的產品和服務，以促成顧客的主動購買。對一個行銷組織來說，行銷策略根植於對消費者的需求的了解之上。所有的行銷策略的確立都要根據對消費者行為的正確理解展開。

從組織的角度來看，顧客是上帝。顧客的滿意程度是判斷組織成敗與否的關鍵。對於服務或產品供應商來說，消費者的滿意決定了一切。因此，很多組織都發展了消費者文化，將滿足消費者需求視為組織的使命和目標。

從社會整體的角度來看，消費者滿足是檢驗企業民主機制的手段好壞的手段。如果企業了解消費者的需求，使企業的行為反映消費者的需求和愛好，那企業民主制度才可以夠落實，使社會整體和組織的利益達到平衡。

從個人的角度來看，每個人都是消費者，也可能是服務提供者。作為消費者，每個人都希望組織提供的產品可以滿足自己的需求。消費者應該了解消費者行為方面的相關，只是有助於避免一些負面行為的產生。另外，我們也可能任職與一些提供服務的組織，因此了解消費者行為有助於員工維護自身的利益和提供優質的服務。

從員工的角度來看，顧客是員工滿足的重要來源。消費者的滿意度是員工的驕傲，快樂的消費者可以使員工也感到快樂。另外，通過消費者的滿意度可以了解到員工服務的優劣。因此，消費者的滿意度成為檢驗員工績效與滿足員工成就需求的重要指標。

從政府的角度來看，消費者行為的研究是公共政策的基礎。消費者行為中存在一些黑暗面，例如欺騙和不公平行為。通過消費者的研究，可以從保護消費者權益的角度來提供一些公共政策的基礎。另外，通過了解消費者行為，也可以關注到公共政策對於消費者行為造成的改變。

三、遊客對旅遊目的地的態度和行為

　　遊客態度描述了當遊客從事某些行為時做出的正面或負面評價的心理傾向（Lee, 2009）。遊客態度包括認知、情感和行為成分，認知反應是在形成態度時做出的評價，情感反應是表達遊客對某個實體的偏好的心理反應，行為成分是遊客訪問或使用該實體的意圖的口頭指示。態度傾向於一個人以某種方式行動或表現，遊客態度是遊客參與度和滿意度的有效預測因素。根據計畫行為理論，行為意圖受態度、主觀規範和對行為的感知行為控制的影響。態度背後的意圖可以影響外部行為，如遊客的滿意度和忠誠度可以影響未來的重遊意圖和推薦行為。

（一）遊客態度和行為

　　遊客滿意度是遊客通過參與娛樂活動而發展或獲得的一種積極的感知或感覺，表示為從這些體驗中獲得的愉悅程度。而旅遊目的地的遊客忠誠度是一個將態度和行為結合在一起的概念，有學者研究提出忠誠是伴隨著比較高的態度取向的重複行為，認為遊客忠誠分為行為與態度兩個層面，行為層面是指遊客參與特定活動、使用設施與接受服務的次數，表現為遊客多次參與的一致性；態度層面是指遊客情感上是否和旅行社的產品與活動的偏好一致（Backman & Crompton, 1991）。

　　遊客的重遊意圖、推薦行為和口碑宣傳都是遊客行為的體現，其中較多關注的是遊客的重遊意圖。根據學者的研究表示，當地文化、各種活動、酒店、基礎設施、環境管理、可達性、服務品質、地理結構、地點依附性和上層建築是可能有助於一個人重遊意圖的關鍵目的地屬性（Singh, 2019）。此外，研究人員指出，個人的滿意度也可能會導致重新審視的意圖，這更加正面了遊客態度和遊客行為之間的聯繫。

（二）影響遊客態度和行為的因素

對於遊客態度和行為的研究已經十分豐富，影響遊客態度和行為的因素分別有旅遊目的地的形象、現場旅遊體驗、旅遊產品、旅遊服務品質、目的地基礎設施和社交互動等，也會隨著旅遊場景的不同而變化。以下將就當前較為關注的熱點因素進行探討。

1. 目的地屬性

目的地屬性是吸引遊客前往目的地的不同基本要素的組合（Lew, 1987），在不同的背景下至關重要，目的地的形象被定義為「一個人對目的地的信念、想法和印象的總和」，決定了遊客的重遊意圖。此外，不同目的地屬性，例如，「美麗的土地」、「購物機會」、「文化」、「地理結構」、「安全」和其他事件等，塑造的建設性和積極的目的地形象對個人目的地選擇有重大影響，決定了遊客未來的重訪意圖和口碑。此外，目的地的旅遊環境是影響遊客態度和行為的因素之一。安全的目的地環境是旅遊目的地的優勢，如：餐飲、住宿、交通、娛樂、購物等旅遊相關行業的安全防範和檢查，展現了目的地安全管理的規範化和制度化，這會降低遊客的感知風險。因為，感知風險會顯著影響遊客的態度和行為，感知風險較高的旅遊目的地可能會使得遊客數量變少或遊客滿意度變低。

2. 現場旅遊體驗

遊客的現場體驗也可能會影響他們未來的重遊意圖，遊客對目的地的滿意度是他們未來重遊意願的一個影響因素，因為滿意度將決定他們難忘的體驗，即如果遊客在旅行中有積極的感覺，並獲得了難忘的旅遊體驗，那麼他們向他人推薦目的地的願望會更強。因此，為遊客創造難忘的體驗對於旅遊目的地在當今競爭激烈的環境中增強其核心競爭力至關重要。這與「刺激－組織－反應（Stimulus-Organism-Response, S-O-R）理論模型」所提到的內容相吻合，S-O-R 模型可以用來解釋遊客態度的形成和行為的反應，它由三個基本元素組成：刺激、有機體和反應。刺激通常是指外部環境刺激，如目的地形象和現場旅遊體驗等。有機體

通常被認為是由外部環境刺激引起的內部狀態，如遊客的滿意度和開心幸福的情緒。而反應是最終結果，可以分為回避或接近行為，如遊客的公民行為和重遊意圖。因此，S-O-R 模型假設外部刺激（S）影響內部狀態（O）和隨後的行為反應（R）。總體來說，這一理論能夠解釋目的地形象和居民態度等影響遊客的情緒和態度，從而影響了遊客隨後的口碑評價、推薦和重遊意向等行為（如圖 2-1）。

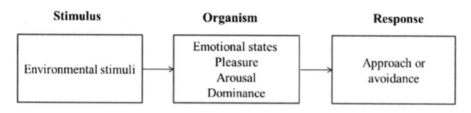

　🖋 圖 2-1：S-O-R 模型圖

資料來源：Mehrabian & Russell（1974）；作者整理自行繪製

3. 社交互動：

　　人類本質上是社會的，因此，社交互動通過滿足個人歸屬感和與他人聯繫的需要，在日常生活中發揮著至關重要的作用。社交互動也是旅遊體驗的重要組成部分，因為旅遊體驗是通過遊客與其他人和地方的互動創造的（Lin, 2019）。先前調查互動對旅遊體驗影響的研究，集中在遊客與旅遊景點、遊客與當地居民以及遊客與服務提供者之間的互動上。社交互動有助於遊客建立高品質的旅遊體驗，會影響遊客的情緒和滿意度，高品質的社交互動有助於保存遊客的長期記憶，形成難忘的旅遊體驗。特別是居民的態度對遊客的影響非常大，當地居民的友好、友善和熱情、歡迎遊客的意願會影響遊客的態度和行為，因為熱情好客可以發展為旅遊目的地的形象，這對遊客來說是持久的。遊客傾向於與當地居民隨機會面，當地居民對遊客的熱情好客和友好讓他們留下了長久的記憶。關於遊客之間的互動，一些研究人員強調了其重要性，學者提出，旅遊團內部的友誼水準是旅遊體驗品質的最重要決定因素之一。因此，研究遊客與遊客之間的互動、其前因及其對遊客體驗、態度和行為的影

響對於學者和從業者都至關重要。在如今，與志同道合的陌生人見面被視為年輕遊客的一種吸引力。彼此陌生的遊客更容易發起匿名交流，為旅遊提供了一種解放感和免於利益衝突的自由。在這種情況下，遊客之間的互動更可能是簡單和真實的。

（三）對旅遊目的地的啟示

難忘旅遊體驗。旅遊目的地應致力於為遊客提供難忘的旅遊體驗，增設更多體驗型活動，因為難忘的旅遊體驗會影響遊客的態度和行為。例如，當地文化、享樂主義、茶點、知識、意義、新穎性和參與度，都會給遊客帶來難忘的旅遊體驗，最終提高遊客的滿意度和後續的積極行為（Chen et al., 2020）。

增強社會誠信程度。隨著旅遊行業快速地發展，遊客大量增加，在旅遊諸環節中不可避免的會出現欺騙遊客的現象。儘管近些年來此類現象略有好轉，但一旦出現便會嚴重影響目的地的旅遊形象，影響遊客的態度、旅遊體驗和後續訪問意願。因此，建議相關人員解決好與旅遊企業和導遊有關的欺詐性剝削遊客的問題，例如欺騙遊客以高價購買旅遊節目、與宣傳不符的旅行計畫、低於標準的旅遊服務等，有關人員需要加強監督管理，以提醒遊客選擇具有旅遊部證書的旅行社，並逮捕以高價出售旅遊節目的商業運營商。另外，解決計程車問題。這項問題雖然不大，但也很讓人頭疼。經常遇到的計程車問題包括：車資不打表計費、支付的乘坐費高於實際費用、服務不禮貌等等。這些直接降低遊客的滿意度和安全感，有關人員應該對所有計程車進行實名登記，然後做出像「滴滴打車」那樣的軟體，讓所有計程車加入，遊客可以驗證真實的乘坐費用，也可以提升自己的安全保障。

注重遊客安全保護。當地政府要嚴厲打擊擾亂旅遊市場秩序的違法行為，營造文明有序的旅遊消費市場環境，還應加強社會保障管理，嚴厲打擊針對遊客的違法犯罪行為，營造和平和諧的旅遊環境。這最終要求旅遊目的地更好地理解和減輕感知風險，以增加遊客的重遊意願。

四、旅遊地居民旅遊態度研究

有關旅遊地居民旅遊感知和態度的研究興起於二十世紀 70 年代，中國國內相關研究相對較晚，二十世紀 90 年代才逐漸出現。居民對旅遊影響的感知和態度有可能成為成功開發、行銷、運作現有或未來旅遊專案的一個重要的規劃和政策因素。對當地居民旅遊感知的研究有助於地方政府了解社會影響，減少旅遊者與居民的衝突，並制定規劃，以獲得居民對旅遊業的支持。現階段，關於旅遊地居民態度的研究主要聚焦於居民對旅遊的認知與態度、居民態度影響因素、居民態度理論解釋等方面。

（一）旅遊地居民對發展旅遊業的態度

旅遊地居民態度與旅遊發展長期以往是影響旅遊社會學、旅遊地理學研究的主要內容，且目前已取得了較多研究成果。具體來看，Brunt & Courtney（1999）總結了旅遊社會影響的部分成果。Ap（1992）表示人們對旅遊影響愈加關注的主要原因為居民對旅遊影響的感知和態度有可能成為成功開發、行銷、運作現有或未來旅遊專案的一個重要的規劃和政策因素。Lankford & Howard（1994）提出關於地方居民對旅遊影響感知的研究有助於地方政府了解社會影響，減少旅遊者與居民間衝突，並制定規劃，以獲得居民對旅遊業的支持。總體來看，居民對旅遊影響的感知和態度既有反對也有支持，程度各異。

旅遊業發展所帶來的經濟影響整體來看是有益的，但環境影響和文化影響卻是一把「雙刃劍」。有學者關於旅遊對佛羅里達中部社會影響的研究中指出，旅遊的主要正面影響多與經濟方面相關，如就業機會、生活水準及收入、城鎮稅收以及生活品質。而負面影響則主要表現在交通、個人犯罪、組織犯罪、吸毒、酗酒（Milman & Pizam, 1988）。基於現有理論和實際研究的基礎上，研究者將對旅遊影響的分析歸為外在因

素和內在因素兩類。外在因素指目的地特徵，例如發展的程度、旅遊者類型、旅遊者的比率以及季節性因素。內在因素指目的地主人的特徵，例如參與旅遊的程度、社會經濟特徵、居住地距離旅遊中心區的遠近、居住的時間長短，並且反映在他們對社區發展的不同態度上（Faulkner & Tideswell, 2010）。

此外，還有學者較為全面地綜述了關於居民感知旅遊影響及居民態度的文獻，並將這些文獻依據經濟影響、社會文化影響和環境影響分為正面和負面兩類（Ap & Crompton, 2016）。總體來看，人們對於經濟及環境影響所產生的正面或負面態度較易達成一致，而有關居民對社會及文化影響的認知和態度卻有時相左。文化旅遊作為一種重要的旅遊類型，有助於促進旅遊者和居民的跨文化交流，增強居民的社區自豪感和種族認同感。不難發現，文化旅遊因目的地不同，居民的感知與態度也存在較大差距。李娜等（2009）將居民對藏寨建築景觀的變化感知分為外在形象變化和內在生活、文化變化兩個層面，周瑋等（2014）發現居民對物質要素的感知呈相似性遞減特徵，對非物質要素的感知存在層級差異。

（二）旅遊地居民參與旅遊發展的態度

可持續旅遊的實現離不開旅遊地居民的參與，研究者對旅遊地居民旅遊認知和態度開展了廣泛的探討。隨著研究的深入，學者認識到旅遊發展對當地居民社會文化具有顯著影響，關於探索旅遊文化影響的結構框架和居民價值觀變遷受到廣大研究者關注。譬如，劉德秀等（2008）應用調查方法分析重慶金佛山居民的旅遊認知和態度，發現多數居民對金佛山的旅遊發展持肯定態度。陳方英等（2009）通過問卷調查和訪談方法研究了泰安市居民對東嶽廟會的感知和態度，發現居民對廟會在社會文化、經濟方面的正面影響感知強烈。谷明（2009）應用因數分析，以大連長山島為例，探討了人口統計特徵對家庭旅館經營者旅遊感知的影響，同時採用聚類分析，將旅館經營者分為四個組群，並建立了組群與影響的關係。許春曉等（2009）以湘西里耶為例，探討了開發探索期的旅遊地居民對旅遊開發影響的感知和態度，發現當地居民對旅遊開發

的積極影響感知較強。史春雲等（2010）應用定量分析方法，比較了不同旅遊地居民感知和態度差異，並探討了不同旅遊地居民感知和態度影響因數。唐曉雲等（2010）以廣西平安寨梯田為例，應用統計方法，探討了社區型農業文化遺產地居民旅遊感知和發展的相互影響。

（三）旅遊地居民旅遊態度的影響因素

　　影響旅遊地居民態度的因素主要涉及人口統計學特徵、居民與旅遊核心區距離、地方感與社區依附、居民參與旅遊決策、目的地生命週期等。人口統計學特徵主要涉及性別、年齡、收入狀況、教育程度、職業、民族及國籍等。在既有關於旅遊地居民感知和態度影響因素研究中，較多探討性別、年齡、受教育程度及收入等。

　　一是性別差異有時能夠解釋人們對旅遊業發展及旅遊者態度的差異所在。Mason & Cheyne（2000）對居住於某偏僻山谷的鄉村居民針對新設部分遊憩休閒設施進行調查，性別差異導致的感知差別在該調查中也有顯著反映。程紹文等（2001）比較了中國九寨溝和英國新森林國家公園居民感知與態度的差異，發現性別、年齡、居住年限、教育水準及旅遊業參與情況對居民的態度沒有影響，但九寨溝女性及旅遊業參與者比英國居民態度更積極。

　　二是研究者認為年齡也能夠解釋人們對旅遊地發展態度帶來影響的因素。苗紅（2007）發現年齡差異是居民文化影響感知出現相反態度的主因，其次為民族因素。Renata & Bill（2000）通過對澳大利亞黃金海岸居民的調查發現，老年居民顯示了較高的對旅遊發展適應性和對消極影響的容忍性，他們對旅遊業的態度甚至比年輕人更為友善。

　　三是居民的教育程度當地發展旅遊態度有顯著的影響。較高文化程度的居民對積極旅遊影響感知強烈。王素潔和 Rich Harrill（2009）發現文化程度高越高，評價越積極，直接經濟獲益的旅遊從業者更支援旅遊業的發展。薛玉梅（2014）發現參與意願、職業和漢語程度存在交互作用，漢語程度好的商人比漢語水準好的農民具有更高的參與意願。胡林等（2014）發現中青年居民對旅遊感知更強、受教育程度越高對旅遊的

感知程度越大。Teye et al.（2002）的研究表明，教育程度越高的居民越傾向於同外來旅遊者交流。

四是性別、年齡、教育等人口統計學特徵上的差異有助於解釋居民對待旅遊業及旅遊者態度上的不同。Kim & Petrick（2005）通過年齡、性別以及職業的社會人口統計特徵，研究了韓國首爾居民對 2002 年韓日世界盃的影響感知差異，年輕人更多地感知到了消極的影響，而女性比男性對影響的感知更為敏感，與其他職業群體相比家庭主婦則感知到了較多的積極影響和較少的消極影響。劉德秀（2008）發現女性、中等收入、文化程度高的中青年居民以及與旅遊業有直接關係的居民態度更積極，農民、離退休人員、新聞工作者和研究人員態度消極。

（四）旅遊距離感知

距離是影響居民感知和態度的一個重要因素，包括旅遊中心地與居民居住地之間的空間距離和居民感知的主客間文化或精神距離。一方面，於空間距離而言。Stewart（2009）發現距離城區遠的居民對旅遊的負面感知比距離近甚至是住在中心地區的居民強烈。劉英傑等（2007）發現住在景區附近居民的正負面影響感知均比非居住在旅遊附近地居民要強。寶開龍（2009）發現離景區距離遠近與感知和態度呈線性正相關關係，呈「圈型水波效應」。蔣輝等（2014）發現旅遊線路上的居民態度積極，非旅遊線路上的居民態度中立或消極。另一方面，於文化距離而言，居民距離旅遊核心區距離遠近反映的實質是，以旅遊產業鏈為核心的利益體與利益相關者之間的引力變化，價值取向是本質原因。不同的居民群體價值觀存在差異，對旅遊影響的感知和態度可能迥異。而文化距離是影響居民旅遊感知和態度的關鍵因素。De Kadt（1981）認為，文化距離是理解旅遊影響的一個重要因素。

（五）地方感和社區依附

社區歸屬作為影響居民旅遊感知和支持態度的因素之一，引起了許多學者的重視。社區歸屬感有助於形成積極的經濟和社會影響感知，但

可能導致居民對消極環境影響的感知，即具有強烈社區歸屬感的居民比其他居民可能更加關注旅遊帶來的消極影響。居民在社區居住的時間越長，社區歸屬感越強，對旅遊發展越持消極態度（Ap, 1992; Lankford & Howard, 1994）。Nicholas（2007）發現居民社區依存、環境態度與世界遺產地申請直接相關，但上述關係受到普頓管理區仲介作用的影響。盧松等（2008）發現本地出生率及居住時間等因素使西遞居民的地方依賴程度比九寨溝居民弱，職業、居住時間和地方感與支持旅遊發展態度之間顯著相關。許振曉等（2009）發現九寨溝旅遊核心社區居民地方感對獲益感知的作用遠大於成本感知，居民地方感通過發展期望強化了對感知與態度的作用。汪德根等（2001）發現地方感對迅速發展階段和穩定發展階段居民的支持度均產生正向作用。李宜聰等（2014）發現居民獲益感知與地方感顯著正相關，原住民地方感比非原住民強。王純陽等（2014）發現社區依戀通過社會文化及環境獲益感知對態度產生間接影響。除此之外，Milman & Pizam（1988）基於文化遺產旅遊中，東道社區及其文化作為吸引旅遊者的重要因素，旅遊發展可以增強社區居民的文化自豪感，從而對旅遊發展持較為積極的態度。Uriely et al.（2002）在對巴勒斯坦北部拿撒勒古城的研究中提出了「遺產鄰近」的概念，認為有文化或宗教遺產運用於旅遊發展的居民群體比沒有遺產被利用的群體具有更高的旅遊支持度。

（六）居民旅遊參與

　　旅遊活動參與對居民旅遊感知有顯著影響。李亞（2008）發現旅遊參與程度高的村落居民對經濟、社會積極影響感知較強烈，態度積極。王純陽等（2014）發現社區參與通過經濟、社會文化和環境獲益感知與成本感知對態度產生間接負向影響。趙多平等（2014）發現參與方式的旅遊相關度與感知正相關，參與利益與提高個人收入、增加工作機會存在必然關係，參與程度感知度較低。楊主泉等（2014）發現社區居民的態度與其參與度正相關，參與旅遊業的居民較未參與者的態度更積極。Kwon（2008）研究了美國密西根州 3 個處於不同旅遊發展階段的居民對

旅遊行銷發展戰略態度的影響因素感知，發現在旅遊開發和行銷決策中參與度越大，居民對旅遊行銷和推介的態度越積極。庫克指出，居民參與地方發展的決策會影響其對旅遊業及旅遊者的支持程度和態度。一旦居民參與了社區的各種活動，他們就會更為支持社區的變遷及發展。Lankford & Howard（1994）指出當地居民感知到他們對旅遊發展的控制，會積極地影響他們對旅遊的態度，因此，忽略或缺乏地方居民參與，則會導致居民對旅遊發展的反對，削弱他們對旅遊者的容忍度，並增強他們對旅遊進一步發展的敏感度。

（七）旅遊目的地生命週期階段

不同生命週期旅遊地居民感知和態度亦有所不同。例如，汪德根等（2011）發現起步階段居民感知無仲介作用，迅速發展階段的居民感知對態度起負向仲介作用，穩定發展階段的居民感知對態度起到正向仲介作用；起步和發展階段的地方認同、穩定發展階段的地方依賴、經濟代價性環境態度、深度參與和正面影響感知對替代度均呈顯著正相關。陳燕（2012）發現處於發展初期的箐口村民比成熟階段的傣族園村民更強烈，後者對旅遊消極影響感知比前者更敏感。

五、居民旅遊態度影響的理論解釋

在現有研究中用到的理論框架主要包括憤怒指數模型、旅遊地生命週期理論、社會交換理論、社會承載力理論、社會表徵理論、旅遊依賴理論、馬斯洛需求層次理論、可持續旅遊理論等。

（一）Doxey 憤怒指數理論

隨著旅遊的發展，旅遊給目的地帶來了長期或短期、積極或消極、個人或累積的影響，這種影響還會與日俱增。關於目的地居民對旅遊影響的態度研究，最著名的就是 Doxey 憤怒指數模型。Doxey 根據自己在

巴貝多和加拿大安大略省的尼加拉湖的實際調查，在 1976 年一篇論文中提出了著名的「憤怒指數」理論。該理論認為當地居民的態度會隨著旅遊發展而發生階段性變化，即欣喜階段、冷漠階段、憤怒階段、對抗階段。在旅遊發展初期，社區居民對旅遊業滿懷希望，渴望旅遊發展給當地帶來實際利益，對遊客的到來持普遍歡迎態度。隨著旅遊業的不斷發展，遊客人數大量增加，社區居民對旅遊業的熱情下

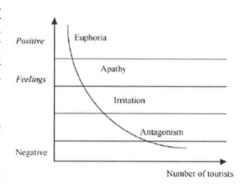

⌒ 圖 2-2：Doxey 憤怒指數模型
資料來源：Doxey（1975）；研究者整理繪製

降，與遊客的接觸不再有新鮮感，當地居民的態度開始變得冷漠、麻木。當旅遊業發展給當地帶來眾多負面影響，如環境破壞、交通擁擠、犯罪率上升等，再加上當地旅遊業經營活動都被外來勢力所控制，當地居民無力改變社區狀況，社區居民的態度就由冷漠變為憤怒。此後學者運用類似的方法進行了案例研究，將 Doxey 所提的「憤怒指數」模型進行了修正，把社區居民的態度變化劃分為高度興奮、默然、厭惡、對抗、仇視五個階段，並添加了一個懷舊階段，因為隨著遊客人數大量減少，居民又會懷念過去的時光，對旅遊業不滿意程度也會降低（如圖 2-2）。

（二）旅遊地生命週期理論

　　旅遊地生命週期理論（Tourism Area Life Cycle, TALC）最早是由克里斯泰勒（Walter Christaller）提出的，他發現旅遊目的地的發展都經歷過發現、成長和衰落的一致演化過程。目前被公認並廣泛使用的是 Butler（1980）提出的生命週期理論，以後的學者多從不同的角度對該理論進行探討和研究，推動了該理論的發展和應用。巴特勒旅遊地生命週期理論認為，旅遊地演變經歷探查階段、參與階段、發展階段、鞏固階段、停滯階段、衰落或復興階段。在前四個階段，旅遊地遊客數目不斷

增多,而旅遊發展的程度與居民感知旅遊發展為目的地社區帶來的社會、經濟及環境的負面影響則呈負相關關係。因此,旅遊發展與居民對旅遊者的態度之間存在某種聯繫,即剛開始對遊客持積極歡迎態度的目的地居民,隨著遊客數目的增多,他們的態度會轉為保守。這可能是因為他們原本期望的旅遊獲益不切實際,也有可能是其認為真正獲益的僅為旅遊地少數人群(如圖 2-3)。

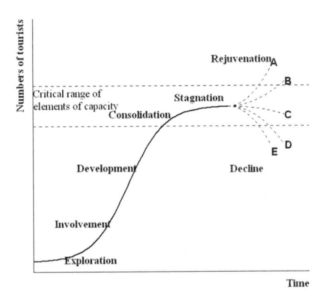

⌂ 圖 2-3:Butler 旅遊地生命週期模型

資料來源:Butler(1980);研究者整理繪製

(三)社會承載力理論

社會承載力理論指出,居民在旅遊發展初期階段的支持態度隨著社區達到一定的可接受限度及承載力峰值後,將出現降低和反對的傾向。即任何一個社區發展旅遊都有一定的限度,當旅遊發展超越了其社會承載力的最高承受度即峰值,將會導致負面影響。Allen et al.(1988)探討了旅遊發展程度與居民對社區生活滿意度的關係,並指出每一社區發展旅遊都有一定限度,一旦旅遊發展超越該地承載力,即會導致負面社

會、環境、乃至生態影響。其研究結果證實了社會承載力理論，即處於發展初步或中等程度的旅遊地居民旅遊獲益頗高，然而隨著旅遊進一步發展，其感知有下降趨勢。Long et al.（2016）關於美國科羅拉多州 28個社區的研究顯示，居民支援更多旅遊發展的熱情隨旅遊發展不斷增強，然而，當社區超過 30%的零售業源自旅遊業，即超越該地社會承載力，他們的贊成態度有所改變，不斷上漲的房地產成本及犯罪率的上升是居民抱怨的主要問題。

（四）社會表徵理論

社會表徵理論作為社會心理學的重要概念之一，二十世紀 90 年代中期被 Pearce et al.（1996）引入旅遊學研究。社會表徵一詞最早由都克雷姆（Durkleim）提出，後經法國社會心理學家莫斯卡維斯（Moscovici）對這一概念進行了擴展，意指「擁有自身的文化含義並獨立於個體經驗之外而存在的感知、形象和價值等組成的知識體系」（Fredline & Faulkner, 2000）。社會表徵理論認為，作為一種產生於日常生活的常識性知識，應該被同一組織群體內部的所有成員所共同擁有並成為群體成員資訊交流的基礎。居民對旅遊發展的感知和態度可能會受到來自社會等多方面因素的影響，而不僅僅是個體的直接經驗，因而 Pearce（1996）對以往基於社會交換理論的居民感知和態度研究的邏輯思維提出了質疑，他引入了社會表徵理論幫助解釋社區群體成員對旅遊發展的回應和理解，並研究了其在社區旅遊規劃和決策過程中的應用。Fredline & Faulkner（2000）認為社會表徵來源直接經驗、社會互動和媒介三種形式，並運用社會表徵方法對社區居民群體進行了劃分。在明確社區內部的細分群體後，採用合適的媒體和溝通方式，進行「內部行銷」才能逐步影響和修正社區有關旅遊發展的社會表徵，有助於進一步地獲得社區居民的理解、支持和參與（Madrigal, 1995）。

（五）旅遊依託度理論

Smith & Krannich（1998）對美國洛磯山脈西部 4 個對旅遊經濟依託

程度不同的鄉村社區進行比較分析，按其對旅遊依託的不同程度將他們分為旅遊飽和型、旅遊意識型、旅遊饑渴型。研究顯示，旅遊飽和型社區居民對旅遊影響的負面感知比其他類型居民更為強烈。與處於旅遊發展較低階段的社區相比，旅遊意識型社區居民對旅遊負面影響的感知也更為明顯。與其他兩類社區相比，旅遊饑渴型社區居民對旅遊正面影響的感知最為強烈。

（六）馬斯洛需求層次理論

馬斯洛需求層次理論可以提供適用的、新的分析框架和視角。在運用馬斯洛的需求層次理論解釋居民的旅遊感知和態度的差異中，居民對旅遊影響的感知乃至態度是依據其在滿足自身需求中的重要性進行組織和排序，而且隨著需求層次的升高，居民感知以及對旅遊發展的態度也將發生轉變。

（七）可持續旅遊理論

可持續旅遊理論是這一研究領域理論創新的一個重要方向。因為可持續旅遊關注的焦點是如何管理目的地的自然、建築和社會文化資源，以達到提高經濟利益、保護自然與社會文化資產、保證從旅遊業獲得的收益和為之付出的成本能夠在當代和代際間公平分配等目的，同時還要能夠滿足旅遊者的需求。如果目的地居民能夠對可持續旅遊持有正面的態度，那麼目的地旅遊的各利益相關者之間的和諧關係就能夠保持穩定，目的地旅遊的長期健康發展也就能夠得到保障。

六、旅遊地居民行為研究

（一）旅遊參與意識相關研究

旅遊參與意識是影響居民參與旅遊的主要因素，其參與意識的高低

會作用於居民後續與旅遊相關的行為。具體來看，Wang & Wall（2007）在海南進行了社會調研發現，在居民參與旅遊決策過程中，參與意識的缺乏在很大程度上制約了居民在旅遊決策中的參與度。劉昌雪等（2003）通過調研發現，社區居民的參與意識不足會影響他們參與的興致，導致其實際參與較少。呂君（2012）通過對貧困地區旅遊開發的案例分析，認為居民缺乏參與意識是造成其參與度低的重要原因。居民的旅遊參與意識高，參與旅遊活動的積極性強，其越支持旅遊發展。

　　此外，已有研究也表明，社區居民的旅遊參與意識受到了社會資本一定程度的影響，並且在一定程度上影響到了他們的旅遊支持態度。卓瑪措等（2012）對青南高原地區進行了實證分析，事實證明具有高社會資本的社區，其成員間的關係更加和諧、信任度更高，居民內心參與旅遊的想法也越強烈，越支持當地旅遊發展。時少華（2015）研究發現社區居民的旅遊參與意識會受社會資本因素的影響。社區成員彼此信任，並形成認同的準則和價值觀念，可以加強社區成員對社區的信心，提升他們的集體參與意識。

（二）旅遊支持行為意向影響研究

　　支持行為意向的內涵，最初是用於研究消費者在體驗相關產品或服務後進行回購、推薦他人等行為的傾向，它的概念源於態度—行為理論，包括認知、情感和行為因素。此外，意向是情感態度結構的一個關鍵方面，可以通過評估來預測行為。Fishbein et al.（1975）將行為意向定義為個體對事物的態度反應傾向，也就是說，個體決定行動或做出決定的概率。在旅遊環境中，Prayag et al.（2013）提出遊客行為意向的動機來源是認知因素和情感因素。同理，居民也能根據自己的感知來決定對遊客的情感，而不同的情感對目的地居民支持行為意向會產生不同的影響作用，評估居民的行為意向當然也會影響他們在旅遊發展中的行為。所以說，居民支持行為意向是指旅遊目的地居民支持旅遊發展的可能性或主觀概率感知。

　　有關居民旅遊支持行為意向的影響因素，縱觀並梳理國內外研究，居民旅遊支持行為意向的影響因素複雜多樣，大多探究旅遊影響感知、情感、感知價值、地方依戀、地方認同感、滿意度、地方形象等因素對居民旅遊支持行為意向的影響。旅遊背景下，行為意向的研究主要聚焦於遊客，此外也不僅僅是遊客，還涉及目的地居民，居民行為意向的研究涉及等各面向。譬如，居民低碳出行的行為意向（賀慧等，2021）、參與旅遊扶貧的行為意向（沈克等，2019）、環境友好行為意向（張冬、羅豔菊，2013）等。目的地居民的支持和參與對於任何目的地旅遊業的健康有序和諧發展都是必不可少的，了解居民的觀點和行為意向可以促進政策的制定，從而最大限度地減少旅遊發展的潛在負面影響，最大限度地發揮其效益，從而促進社區發展，加大居民對旅遊業的支持。

　　態度是影響行為的重要因素，目前已有許多學者對社區居民的態度支持進行了研究。居民的旅遊支持行為意向是一種對態度的反映，其主要體現在個人的行為傾向和行為模式上。多項研究表明，居民對旅遊影響和個人利益的認識和看法，都會影響到居民對旅遊的支持。從宏觀角度來看，居民所感知到的旅遊各方面的影響對其態度有極大的影響。Nunkoo & So（2016）根據社會交換理論發現居民對當地經濟的看法以及環境、社會等方面的效益，都會影響到他們對旅遊的看法和支持。Ribeiro et al.（2017）指出如果居民意識到旅遊對他們的社區產生了正面的影響，那麼他們就會對旅遊業給予正面的評價，從而支援旅遊業的發展。從微觀層面而言，許多因素都會作用於居民對旅遊的支持。其中Gursoy et al.（2017）提出與各種相關組織的互信、對旅遊帶來的各種效益的認知、對社區產生的依戀情感、社區關注，都會影響居民對旅遊的支持。Moghavvemi et al.（2017）的研究表明情感親密、理解同情、社區承諾、開放經驗等，對居民的旅遊支持態度也有一定的影響。Chi et al.（2018）發現旅遊事件產生的依戀情感會影響居民對旅遊的態度。Rasoolimanesh et al.（2017）研究發現社區參與對居民的旅遊活動也有一定的影響，並會使其對旅遊的支持發生變化。

（三）旅遊支持行為相關研究：居民親旅遊行為、居民文化認同、行為原真性保護行為

　　居民作為目的地的東道主，其生產、生活場景是目的地旅遊吸引物的重要組成部分，若缺少當地居民的參與和支持，則無法充分展現出地方特色文化，降低了目的地的吸引力。

　　雖然居民支持旅遊發展通常被認為是居民對旅遊發展的一種態度，但隨著研究的深入，目前一些學者更傾向於認為居民支持／反對旅遊發展是居民對旅遊發展的行為意向或行為。本文中居民親旅遊行為是指目的地居民支持旅遊業發展的行為意向。居民親旅遊行為是旅遊地可持續發展的重要前提。唐曉雲（2015）運用社會交換理論、地方認同理論、文化適應理論等，就此進行了一系列探討，研究內容集中在古村落、傳統節會等居民旅遊影響感知與親旅遊行為的關係方面。研究發現，居民對旅遊影響的正向感知越強烈，其親旅遊行為傾向越明顯。此外，范莉娜（2017）以少數民族旅遊地為例，將文化適應理論引入居民親旅遊行為研究，發現民族村寨居民文化適應對親旅遊行為意願具有顯著影響。

　　關於居民文化認同行為與旅遊支持行為的互動關係，在文化遺產旅遊研究中已有研究探討。例如，肖琦（2020）從非物質文化遺產保護的角度切入，解構了居民的非遺文化認同並探析其對當地非遺旅遊資源保護進程的影響。隨著研究的深入，學者們還對居民進行了分類，並分別探討了不同類型居民的文化認同程度對旅遊支持行為意願的影響。趙雪雁、李東澤等（2019）從民族文化與旅遊互動的特徵出發，從不同職業、不同民族、不同社區三個角度辨明居民旅遊支持度的差異性及其影響因素。范莉娜（2016）將旅遊支持行為意願劃分為真實性與好客性兩個屬性，來探究文化認同對其的影響程度，並對居民文化認同及旅遊支持行為意願進行理想與現實狀態之間的對比研究，研究表明高文化認同的居民對待旅遊者會更加熱情，也更願意支持當地的旅遊發展。

　　原真性保護行為的提法目前在學術界還沒有學者提出來，但是很多學者的研究都涉及到了資源的原真性保護問題。保護行為最早是針對環境研究提出的。環境保護行為研究中「公眾參與」的概念被普遍適用。

公眾參與的研究最早在企業管理的領域進行研究，隨後逐漸引入到環境研究和文化遺產研究中。其中，在文化遺產研究領域中，儘管從居民視角探討資源原真性保護的研究尚不多見，但仍有少數研究成果。譬如，楊效忠等（2008）以西遞、宏村、南屏為例，研究了古村落居民地方依戀與資源保護態度的關係，認為地方依戀的研究有助於更深的認識居民的資源保護態度和行為影響因素。王華（2009）以香港皇后碼頭為例，研究公眾參與遺產資源保護的影響因素分析，通過香港皇后碼頭保留時間公眾參與政府工作的研究，給國內實踐帶來啟示，並強調增權的重要性。張維亞（2008）研究構建模型對文化遺產旅遊地公眾參與管理模式進行探討，討論如何發揮公眾參與的最大作用。張國超（2012）討論了中國公眾參與文化遺產保護行為及影響因素，建立影響因素理論模型，論述文化態度、社會環境與環保行為之間的變數關係。隨後又深入研究了楚紀故城遺址區內居民行為及影響因素，通過實證研究闡述居民行為現狀，提出目前存在的問題和對策。

（四）可持續文化遺產旅遊與社區居民參與

社區參與是實現可持續遺產旅遊和社區發展的關鍵途徑之一。Tosun（2000）認為世界遺產地可持續管理是較為複雜的管理過程，面臨社區和管理層面的挑戰如缺乏管理支援、缺乏保護資金以及專業知識等，並指出在可持續遺產旅遊具體行動中通常需要整合各種管理要素，尤其需要充分重視遺產地社區居民的利益訴求和建議，提升社區居民參與可持續遺產旅遊所需的知識、意識和行動。儘管在遺產旅遊發展中對於聽取遺產地社區群體各方聲音和建議的重要性得到普遍認同，但是當前學術界對於遺產地社區居民參與可持續遺產旅遊的影響因素和具體作用機制不夠明確（Dragouni & Fouseki, 2017; Rasoolimanesh et al., 2017）。以往研究較多重視行為等個體因素和客觀情境因素在居民旅遊參與中的影響作用，而對於可持續遺產旅遊參與行為特殊性和社會心理因素的影響作用關注不夠。實際上，全面深入地理解社區居民的可持續遺產旅遊參與行為是非常困難的，因為不同的社區居民對參與可持續遺產旅遊具有不同

的主觀期望、動機偏好、心理認知和能力條件，從而導致對參與可持續遺產旅遊的行為態度、主觀規範、知覺控制、參與意願和實際行為可能存在顯著差異（Olya et al., 2017）。如何使得具有不同社會心理的居民真正地參與到可持續遺產旅遊發展實踐中，是實施可持續遺產旅遊發展戰略面臨的主要難題之一。因此，本研究擬從社區居民的社會心理視角出發，以計畫行為理論為理論框架厘清該理論議題。

（五）旅遊遺產地政府與居民利益衝突處理行為

自然遺產旅遊地政府，居民利益衝突指自然遺產地居民和政府雙方為維護各自的利益立場，而產生的行為與心理的對立狀態（馬新建，2002）。把心理學、社會學和管理學相關衝突理論，引入旅遊遺產地利益相關方衝突的研究尤為重要。居民利益衝突處理合作行為意向，指居民處理各種利益衝突時相對積極的行為意向，它包括衝突處理的整合、折中和妥協行為意向。已有學者展開了探討，例如，劉毅等（2008）的研究說明，具有親社會取向（合作和利他）的個體，通常做出使整體或他人利益最大化的行為選擇；與親自我取向者相比，親社會取向者更能夠創造相互合作的組織氣氛，更能夠顧及其他人的利益。Thomas（1976）發現，一個樂於助人的人會忽略自身需求，以滿足關注的另一方；對他人的關心會促成個體以積極友善的合作姿態來處理衝突問題。Rahim（1997）研究證實，當個體越關心他人，則越傾向於在衝突中用採取整合、折中，或者妥協的合作行為。劉焱（2014）的研究發現自然遺產地居民對利益的認知與居民利益衝突處理的整合和妥協行為顯著相關。

（六）居民旅遊行為意願的理論解釋

為了更好地解釋旅遊支持行為意願，學者採用了各種理論框架研究居民對旅遊影響感知，如社會交換理論、態度－行為理論、情感凝聚理論、生命週期理論、地方感理論等。

社會交換理論最初是由社會學家引進到人類研究領域的一門社會學學說。社會交換理論認為利益是人類行為的一個風向標。如果一個人的

收入超過了他的成本，那麼他就會有一個積極的參與或者積極的行動，而不會有一個負面的行為意圖。「社會交換」學說是由美國學者喬治‧霍曼斯所創立的，在旅遊研究中應用較為普遍（Skidmore, 1979）。對於旅遊目的地來說，發展旅遊業能帶來經濟、社會、文化等多方面的利益，居民可以從旅遊商品和服務中獲益。在旅遊方面，居民的態度是建立在他們對旅遊的總體評價上的，即從旅遊發展中獲得個人利益的居民傾向於對旅遊發展持積極態度，從而支援旅遊發展。另一方面，感知到這種交換帶來的成本大於收益時，居民也會相應地反對旅遊業的發展。因此，居民對旅遊影響的感知，無論是正面感知還是負面感知，都是旅遊成功開發和運營的重要考慮因素。

　　態度－行為理論包含了認知、情感和行為三種成分。認知成分包括個體對態度目標的認知和信念，情感成分包括個體對態度目標的感受，而行為成分包括個體對態度目標的行為或行為意向（Blackwell et al., 2006）。認知成分、情感成分和行為成分分別是態度形成的基礎、核心和結果（丁鳳琴，2010；吳麗敏，2015）。個體做出行動前需要在認知的基礎上和情感的指導下才能進行，正如黃震方等人（2008）所認為，感知的結果形成態度，態度塑造人們的社會行為，進而對某些情境下的行為意向做出反應。此時，認知和情感是一種價值傾向。巢小麗（2013）認為行為意向也是一種價值傾向，認為行為意向能在一定程度上能夠決定個體的行為傾向和實際行為方式。由於個體認知不同，預期個體對同一事件產生的情感也會發生變化，最終影響個體的行為。而唐曉雲（2015）認為，行為傾向與認知、情感是協調一致的，反映了個體未來行為的意識程度。

　　情感凝聚理論是以親密情感和深度交往為主要特徵的一種關係紐帶（Hammarström, 2005）。在旅遊研究中，情感凝聚主要用來研究主客關係，根據研究物件的不同，相關成果主要聚焦於居民和遊客兩大視角。從居民視角出發，居民對遊客情感凝聚的前因是研究重點，相關研究將其歸結為共同信念、共同行為和互動行為（Woosnam et al., 2009），並將情感凝聚的結構維度分為歡迎程度、情感親密和同情理解（Woosnam & Norman, 2009）。近年來，學界開始關注居民與遊客的情感凝聚對旅遊發

展態度的影響。研究發現，歡迎程度、情感親密和同情理解三個維度在影響居民對社區旅遊發展的態度中扮演著不同角色（Lai & Hitchcock, 2016），但均是影響居民支持旅遊發展的重要因素。從遊客視角出發，相關學者指出遊客對居民的情感凝聚是影響遊客目的地安全感知的關鍵因素（Woosnam et al., 2015），同時也對遊客目的地忠誠度產生積極影響（Ribeiro et al., 2018）。

七、主客互動

（一）主客互動的概念

主客互動是旅遊研究中最具生命力的命題，是旅遊人類學的研究核心。旅遊研究中的主客關係是指研究目的地內居民與遊客之間的互動（Sharpley, 2014），這種互動有可能發生在遊客購買商品或服務的時候，也有可能發生在兩者共同使用或享受旅遊吸引物或旅遊設施的時候，或者當兩者交換資訊或者想法的時候。以往遊客與東道主互動領域的文獻的概述顯示，有幾個因素可以決定遊客和東道主之間接：機會的存在，目的地的種類，人際間的吸引力，遊客和東道主的動機，社會行為的規則，遊客和東道主的地位，東道主和遊客的感知成本和收益，旅行安排和接觸雙方的文化背景在文獻中被稱為影響旅遊者的重要因素（Ap, 1992; Pizam et al., 2000; Reisinger, 2009; Eusébio & Carneiro, 2012）。

（二）主客互動的影響

在目的地東道主與遊客的互動在旅遊業中是必不可少的，並且可以在不同的環境中發生。主客互動是旅遊的基礎（Smith, 1977），是旅遊活動中不可避免的一個環節。了解東道主與遊客間的關係對於了解遊客旅遊體驗以及東道主對旅遊發展的態度至關重要（Sharpley, 2012）

積極的目的地居民和遊客互動可以在雙方之間建立個人聯繫和融洽關係，使他們的體驗更加愉快（Nam et al., 2016），即使有簡短而短暫的

互動，如當地居民真誠的微笑。Woosnam et al.（2018）檢查了遊客和居民的回應，並指出說他們的互動有助於雙方對目的地的依戀。增加的互動也增強了情感上的親密感，這有利於遊客的目的地滿意度和忠誠度（Ribeiro, Pinto, Silva & Woosnam, 2017）。此外，居民和遊客之間的積極互動可以促進居民在多大程度上感知到積極的旅遊對當地社區的影響，從而為當地旅遊業發展提供更大的支援（Chen, Cotta & Lin, 2020）。

　　然而，在主客互動的過程中除了正面積極的影響，類似旅遊業可持續社區大會（ABTS）和反對旅遊業歐洲南部城市網路（SET）這樣的組織先後建立，他們站在反對過度旅遊的最前線，抗議旅遊業對當地居民生活造成的困擾。其中過度旅遊是一個全球性問題。在其他熱門旅遊目的地，比如說西班牙的海島城市帕爾馬・馬略卡、巴黎、克羅埃西亞的杜步羅夫尼克、京都、柏林、峇里島以及冰島首都雷克雅維克，遊客的大批湧入已經造成了破壞性影響。泰國的瑪雅海灣是丹尼・鮑爾（Danny Boyle）執導的電影《海灘》的取景地，近來由於參觀的遊客太多，已經造成了令人震驚的環境破壞，政府也不得不採取行動。

　　旅遊目的地居民對遊客及目的地旅遊業感知理論中，可以用 Doxey 的「刺激指數」理論來解釋居民感知的變化動態過程。1975 年 Doxey 在案例調查中發現，當地居民對旅遊發展的態度隨旅遊開發的深入經歷一系列不同階段：從最初的愉快（樂於接觸），演變為冷淡（對大量遊客逐漸冷漠）、憤怒（對物價上升、犯罪及文化準則遭受的破壞表示關注和憤怒）、對抗階段（Doxey, 1975）（如圖 2-4）。

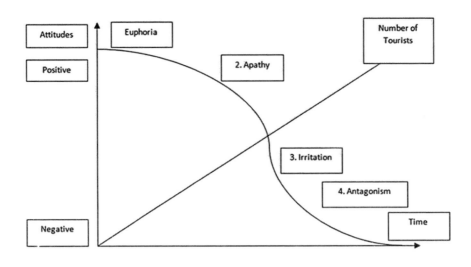

🔖 圖 2-4：Doxey 的「刺激指數」理論模型

資料來源：Doxey（1975）；研究者整理繪製

　　對於旅遊業欠發達的地區或處於開發狀態的旅遊目的地，可能會對遊客表現出歡迎。在南非約翰尼斯堡——約堡旅遊局 2016 年發起一項有趣的國內旅遊活動，旨在鼓勵約堡居民讓這座城市的遊客感到受到熱烈歡迎，遊客的光顧會給居民和目的地來的不一樣的收益，例如就業機會的增加、提高居民社區福祉。但在許多目的地，由於反旅遊和過度旅遊等問題，主客關係一直承受著巨大的壓力。例如，在巴賽隆納，居民通過抗議大量遊客來表現出反旅遊情緒（Hughes, 2018）。在巴賽羅居民他們感受到的就是，Airbnb 和遊客既抬高了房租，也干擾了日常生活。可以說，Airbnb 加速了巴賽隆納城市紳士化（gentrification）的進程，讓普通人備受其擾。除了住房問題，遊客還造成了更直接的干擾。住 Airbnb 的遊客大多和本地居民待在同一棟公寓樓裡，但作息時間完全不同。2014 年夏天，有 3 個喝醉的義大利遊客裸體在巴賽隆納的大街上嬉鬧。全城居民第一次大規模針對遊客的不滿情緒由此爆發，好幾百人走上街頭抗議。

　　最後，對於旅遊目的地來說，要權衡好遊客和居民之間的關係，做到旅遊目的地可持續發展，認識到要綜合遊客和當地居民的需求，使兩者保持平衡穩定和諧的友好互動關係，以擴大和昇華當地的影響力，降低甚至消除其負面影響的目的，提升旅遊的發展品味，促進旅遊的協調發展，最終為實現旅遊的可持續發展奠定堅實的基礎。

🔖 參考文獻

丁鳳琴（2010）。關於社區情感的理論發展與實證研究。城市問題(07)，23-27。
　　doi:10.13239/j.bjsshkxy.cswt.2010.07.009

王純陽、屈海林（2014）。村落遺產地社區居民旅遊發展態度的影響因素。地理
　　學報，(02)，278-288。doi:CNKI:SUN:DLXB.0.2014-02-012

王素潔、Rich Harrill（2009）。目的地居民對旅遊影響的評價研究——來自山東
　　省的實證檢驗。旅遊科學，(02)，25-30。doi:10.16323/j.cnki.lykx.2009.02.
　　007

王華、梁明珠（2009）。公眾參與公共性遺產資源保護的影響因素分析——中國
　　香港保留皇后碼頭事件透視。旅遊學刊，(04)，46-50. doi:CNKI:SUN:LYXK.
　　0.2009-04-016

史春雲、韓寶平、劉澤華、張興華（2010）。旅遊地居民感知與態度的比較研
　　究——以九寨溝、廬山和周莊為例。經濟地理，(08)，1400-1407。doi:
　　10.15957/j.cnki.jjdl.2010.08.028

呂君（2012）。欠發達地區社區參與旅遊發展的影響因素及系統分析。世界地理
　　研究，(02)，118-128。doi:CNKI:SUN:SJDJ.0.2012-02-016

李宜聰、張捷、劉澤華、吳佳臨、熊傑（2014）。目的地居民對旅遊影響感知的
　　結構關系——以世界自然遺產三清山為例。地理科學進展，(04)，584-
　　592。doi:CNKI:SUN:DLKJ.0.2014-04-015

李娜、張捷（2009）。基於居民感知的旅遊地民居建築景觀變化研究——以九寨
　　溝藏寨建築景觀特色變化為例。南京師大學報（自然科學版），(03)，132-
　　137。doi:CNKI:SUN:NJSF.0.2009-03-030

汪德根、王金蓮、陳田、章鋆（2011）。鄉村居民旅遊支援度影響模型及機理—
　　—基於不同生命週期階段的蘇州鄉村旅遊地比較。地理學報，(10)，1413-
　　1426。doi:CNKI:SUN:DLXB.0.2011-10-015

沈克、王文超、郭文茹（2019）。革命老區居民參與旅遊扶貧的行為意向研究。
　　信陽師範學院學報（自然科學版），(03)，409-414。

肖琦（2020）。旅遊地居民非物質文化遺產文化認同對保護行為的影響研究。華

僑大學碩士學位論文。https://kns.cnki.net/KCMS/detail/detail.aspx?dbname=
CMFD202101&filename=1020324249.nh

谷明（2009）。旅遊地居民對旅遊影響的感知研究。財經問題研究，(07)，120-
125。doi:CNKI:SUN:CJWT.0.2009-07-021

卓瑪措、蔣貴彥、張小紅、楊海鎮、劉海玲（2012）。社會資本視角下青南高原
藏區生態旅遊發展的社區參與研究。青海民族研究，(04)，58-63。
doi:10.15899/j.cnki.1005-5681.2012.04.028

周瑋、黃震方、唐文躍、沈蘇彥（2014）。基於城市記憶的文化旅遊地遊後感知
維度分異——以南京夫子廟秦淮風光帶為例。旅遊學刊，(03)，73-83。
doi:CNKI:SUN:LYXK.0.2014-03-014

胡林、賈煜坤、何靄聞（2014）。旅遊目的地居民感知因素和影響力的實證研
究——以廣東省為例。廣東行政學院學報，(05)，84-88。doi:10.13975/
j.cnki.gdxz.2014.05.034

苗紅、陳興鵬（2007）。少數民族地區居民對旅遊影響的態度與感知研究——以
甘肅馬蹄寺景區為例。旅遊科學，(05)，66-72。doi:10.16323/j.cnki.lykx.
2007.05.006.

范莉娜（2016）。民族村寨居民文化適應及其對旅遊支持行為意願的影響。浙江
大學博士學位論文。https://kns.cnki.net/KCMS/detail/detail.aspx?dbname=
CDFDLAST2017&filename=1017004632.nh

范莉娜（2017）。民族旅遊地居民分類及支持行為的比較研究。旅遊學刊，
(07)，108-118。doi:CNKI:SUN:LYXK.0.2017-07-018

唐曉雲（2015）。古村落旅遊社會文化影響：居民感知、態度與行為的關系——
以廣西龍脊平安寨為例。人文地理，(01)，135-142。doi:10.13959/j.issn.
1003-2398.2015.01.022

唐曉雲、閔慶文、吳忠軍（2010）。社區型農業文化遺產旅遊地居民感知及其影
響——以廣西桂林龍脊平安寨為例。資源科學，(06)，1035-1041。doi:CNKI:
SUN:ZRZY.0.2010-06-007

時少華（2015）。社會資本、旅遊參與意識對居民參與旅遊的影響效應分析——
以北京什剎海社區為例。地域研究與開發，(03)，101-106。doi:CNKI:SUN:
DYYY.0.2015-03-018

巢小麗（2013）。居民社區歸屬感對其社區參與行為的影響——基於Z省N市的實證分析。廣東行政學院學報，(03)，23-27。doi:10.13975/j.cnki.gdxz.2013.03.012

張冬、羅艷菊（2013）。城市居民環境友好行為意向的形成機制研究。四川師範大學學報（自然科學版），(03)，463-468。doi:CNKI:SUN:SCSD.0.2013-03-034

張國超（2012）。我國公眾參與文化遺產保護行為及影響因素實證研究。東南文化，(06)，21-27。doi:CNKI:SUN:DNWH.0.2012-06-004

張維亞（2008）。基於WebGIS的文化遺產旅遊地公眾參與管理模式初探。金陵科技學院學報（社會科學版），(01)，58-62。doi:10.16515/j.cnki.32-1745/c.2008.01.021

許春曉、鄒劍、李純（2009）。開發探索期旅遊地居民的旅遊影響感知研究——以湘西里耶為例。旅遊研究，(03)，72-78+92。doi:CNKI:SUN:KMDX.0.2009-03-015

許振曉、張捷、Geoffrey Wall、曹靖、張宏磊（2009）。居民地方感對區域旅遊發展支持度影響——以九寨溝旅遊核心社區為例。地理學報，(06)，736-744。doi:CNKI:SUN:DLXB.0.2009-06-012

陳方英、馬明、孟華（2009）。城市旅遊地居民對傳統節事的感知及態度——以泰安市東嶽廟會為例。城市問題，(06)，60-65。doi:CNKI:SUN:CSWT.0.2009-06-012

陳燕（2012）。不同生命週期階段民族旅遊地居民對旅遊影響的感知與態度——基於傣族、哈尼族村寨的比較研究。黑龍江民族叢刊，(04)，85-92。doi:10.16415/j.cnki.23-1021/c.2012.04.028

程紹文、張捷、徐菲菲、梁玥琳（2010）。自然旅遊地社區居民旅遊發展期望與旅遊影響感知對其旅遊態度的影響——對中國九寨溝和英國NF國家公園的比較研究。地理研究，(12)，2179-2188。doi:CNKI:SUN:DLYJ.0.2010-12-007

賀慧、李文鼎、于艷薇（2021）。考慮街區空間環境的居民低碳出行行為意向研究。現代城市研究，(02)，121-125。doi:CNKI:SUN:XDCS.0.2021-02-021

黃震方、顧秋實、袁林旺（2008）。旅遊目的地居民感知及態度研究進展。南京

師大學報（自然科學版），(02)，111-118。doi:CNKI:SUN:NJSF.0.2008-02-025

楊效忠、張捷、唐文躍、盧松（2008）。古村落社區旅遊參與度及影響因素——西遞、宏村、南屏比較研究。地理科學，(03)，445-451. doi:CNKI:SUN:DLKX.0.2008-03-025

趙多平、張燕（2014）。旅遊社區居民參與與感知態度的關系研究——以寧夏沙湖旅遊景區為例。安徽農業科學，(33)，11794-11798+11803。doi:10.13989/j.cnki.0517-6611.2014.33.067

趙雪雁、李東澤、李巍、嚴江平（2019）。高寒民族地區居民的旅遊支持度及影響因素——以甘南藏族自治州為例。生態學報，(24)，9257-9270。

劉昌雪、汪德根（2003）。皖南古村落可持續旅遊發展限制性因素探析。旅遊學刊，(06)，100-105。doi:CNKI:SUN:LYXK.0.2003-06-019

劉英傑、呂迎春（2007）。目的地居民對旅遊社會影響的感知態度實證研究——以大梨樹風景區為例。鄉鎮經濟，(11)，34-38。doi:CNKI:SUN:XZJJ.0.2007-11-011

劉焱、鄭焱（2014）。旅遊遺產地政府與居民利益沖突處理合作行為意向模型研究。商業研究，2014(10)，174-18。doi:10.13902/j.cnki.syyj.2014.10.025

劉德秀、秦遠好（2008）。旅遊地居民對旅遊影響的感知與態度——以重慶南川區金佛山為例。西南大學學報（社會科學版），(04)，133-138。doi:10.13718/j.cnki.xdsk.2008.04.039

劉毅、李文瓊（2008）。社會價值取向及其測量方法。山西經濟管理幹部學院學報，(01)，80-82。doi:CNKI:SUN:GLGB.0.2008-01-031

蔣輝、 夏麗麗（2014）。周莊古鎮旅遊線路對居民旅遊感知和態度的影響。池州學院學報，(03)，74-78+15。doi:10.13420/j.cnki.jczu.2014.03.022

盧松、張捷、李東和、楊效忠、唐文躍（2008）。旅遊地居民對旅遊影響感知和態度的比較——以西遞景區與九寨溝景區為例。地理學報，(06)，646-656。doi:CNKI:SUN:DLXB.0.2008-06-011

薛玉梅（2014）。民族村寨村民旅遊態度與漢語、文化程度的多因素方差研究——以貴州鎮山村為例。貴州民族大學學報（哲學社會科學版），(01)，12-17。doi:CNKI:SUN:GZMZ.0.2014-01-003

竇開龍（2009）。典型後發型民族旅遊區旅遊開發效應感知與態度實證研究——以甘南拉卜楞景區為案例。北方民族大學學報（哲學社會科學版），(04)，66-71。doi:CNKI:SUN:XBDR.0.2009-04-014

Allen, L. R., Long, P. T., Perdue, R. R. & Kieselbach, S. (1988). The impact of tourism development on residents' perceptions of community life. *Journal of Travel Research*, 27(1), 16-21.

Ap, J. (1992). Residents' perceptions on tourism impacts. *Annals of Tourism Research*, 19(4), 665-690. https://doi.org/10.1016/0160-7383(92)90060-3

Ap, J. & Crompton, J. L. (2016). Developing and Testing a Tourism Impact Scale. *Journal of Travel Research*, 37(2), 120-130. https://doi.org/10.1177/004728759803700203

Backman, S. J. & Crompton, J. L. (1991). The usefulness of selected variables for predicting activity loyalty. *Leisure Sciences*, 13(3), 205-220.

Blackwell, R. D., Miniard, P. W. & Engel, J. F. (2006). *Consumer Behavior*. Thomson South-Western.

Brunt, P. & Courtney, P. (1999). Host perceptions of sociocultural impacts. *Annals of Tourism Research*, 26(3), 493-515. https://doi.org/10.1016/S0160-7383(99)00003-1

Butler, R. W. (1980). The concept of a tourist area cycle of evolution: implications for management of resources. *Canadian Geographer/Le Géographe Canadien*, 24(1), 5-12.

Chen, X., Cheng, Z. F. & Kim, G. B. (2020). Make it memorable: Tourism experience, fun, recommendation and revisit intentions of Chinese outbound tourists. *Sustainability*, 12(5), 1904.

Chen, Y., Cottam, E. & Lin, Z. (2020). The effect of resident-tourist value co-creation on residents' well-being. *Journal of Hospitality and Tourism Management*, 44, 30-37.

Chi, C. G. Q., Ouyang, Z. & Xu, X. (2018). Changing perceptions and reasoning process: Comparison of residents' pre- and post-event attitudes. *Annals of Tourism Research*, 70, 39-53. https://doi.org/10.1016/J.ANNALS.2018.02.010

De Kadt, E. (1981). *Tourism: Passport to development? Perspectives on the social and cultural effects of tourism in developing countries.* Edited by Emanuel de Kadt. A joint World Bank-UNESCO study. Oxford University Press, Inc. Pergamon.

Doxey, G. V. (1975). A causation theory of visitor-resident irritants: Methodology and research inferences. In *Travel and tourism research associations sixth annual conference proceedings*, Vol. 3, 195-198.

Dragouni, M. & Fouseki, K. (2017). Drivers of community participation in heritage tourism planning: an empirical investigation. *Journal of Heritage Tourism*, 13(3), 237-256. https://doi.org/10.1080/1743873X.2017.1310214

Eusébio, C. A. & Carneiro, M. J. A. (2012). Determinants of tourist–host interactions: An analysis of the university student market. *Journal of Quality Assurance in Hospitality & Tourism*, 13(2), 123-151.

Faulkner, B. & Tideswell, C. (2010). A Framework for Monitoring Community Impacts of Tourism. *https://Doi.Org/10.1080/09669589708667273*, 5(1), 3-28. https://doi.org/10.1080/09669589708667273

Fishbein, M., Ajzen, I. & Belief, A. (1975). *Intention and Behavior: An introduction to theory and research.* Addison-Wesley.

Fredline, E. & Faulkner, B. (2000). Host community reactions: A cluster analysis. *Annals of Tourism Research*, 27(3), 763-784. https://doi.org/10.1016/S0160-7383(99)00103-6

Gursoy, D., Milito, M. C. & Nunkoo, R. (2017). Residents' support for a mega-event: The case of the 2014 FIFA World Cup, Natal, Brazil. *Journal of Destination Marketing & Management*, 6(4), 344-352. https://doi.org/10.1016/J.JDMM.2017.09.003

Hammarström, G. (2005). The construct of intergenerational solidarity in a lineage perspective: A discussion on underlying theoretical assumptions. *Journal of Aging Studies*, 19(1), 33-51. https://doi.org/10.1016/J.JAGING.2004.03.009

Hughes, N. (2018). 'Tourists go home': anti-tourism industry protest in Barcelona. *Social movement studies*, 17(4), 471-477.

Kim, S. S. & Petrick, J. F. (2005). Residents' perceptions on impacts of the FIFA 2002 World Cup: the case of Seoul as a host city. *Tourism Management*, 26(1), 25-38. https://doi.org/10.1016/J.TOURMAN.2003.09.013

Lai, I. K. W. & Hitchcock, M. (2016). Local reactions to mass tourism and community tourism development in Macau. *Journal of Sustainable Tourism*, 25(4), 451-470. https://doi.org/10.1080/09669582.2016.1221413

Lankford, S. V. & Howard, D. R. (1994a). Developing a tourism impact attitude scale. *Annals of Tourism Research*, 21(1), 121-139. https://doi.org/10.1016/0160-7383(94)90008-6

Lee, T. H. (2009). A structural model to examine how destination image, attitude, and motivation affect the future behavior of tourists. *Leisure Science*, 31(3), 215-236.

Lin, H., Zhang, M., Gursoy, D. & Fu, X. (2019). Impact of tourist-to-tourist interaction on tourism experience: The mediating role of cohesion and intimacy. *Annals of Tourism Research*, 76, 153-167.

Long, P. T., Perdue, R. R. & Allen, L. (2016). Rural Resident Tourism Perceptions and Attitudes By Community Level Of Tourism. *Http://Dx.Doi.Org/10.1177/004728759002800301*, 28(3), 3-9. https://doi.org/10.1177/004728759002800301

Madrigal, R. (1995). Residents' perceptions and the role of government. *Annals of Tourism Research*, 22(1), 86-102. https://doi.org/10.1016/0160-7383(94)00070-9

Mason, P. & Cheyne, J. (2000). Residents' attitudes to proposed tourism development. *Annals of Tourism Research*, 27(2), 391-411. https://doi.org/10.1016/S0160-7383(99)00084-5

Mehrabian, A. & Russell, J. A. (1974). *An approach to environmental psychology*. The MIT Press.

Milman, A. & Pizam, A. (1988). Social impacts of tourism on central florida. *Annals of Tourism Research*, 15(2), 191-204. https://doi.org/10.1016/0160-7383(88)90082-5

Moghavvemi, S., Woosnam, K. M., Paramanathan, T., Musa, G. & Hamzah, A. (2017). The effect of residents' personality, emotional solidarity, and community commitment on support for tourism development. *Tourism Management*, 63, 242-254. https://doi.org/10.1016/J.TOURMAN.2017.06.021

Nam, M., Kim, I. & Hwang, J. (2016). Can local people help enhance tourists' destination loyalty? A relational perspective. *Journal of Travel & Tourism Marketing*, 33(5), 702-716.

Nicholas, L. N. (2007). *Stakeholder perspectives on the pitons management area in St. Lucia: Potential for sustainable tourism development*. ProQuest.

Nunkoo, R. & So, K. K. F. (2016). Residents' Support for Tourism: Testing Alternative Structural Models. *Journal of Travel Research*, 55(7), 847-861. https://doi.org/10.1177/0047287515592972/ASSET/IMAGES/LARGE/10.1177_0047287515592972-FIG2. JPEG

Olya, H. G. T., Shahmirzdi, E. K. & Alipour, H. (2017). Pro-tourism and anti-tourism community groups at a world heritage site in Turkey. *Current Issues in Tourism*, 22(7), 763-785. https://doi.org/10.1080/13683500.2017. 1329281

Pearce, P. L., Moscardo, G. & Ross, G. F. (1996). *Tourism community relationships*. Pergamon Oxford.

Pizam, A., Uriely, N. & Reichel, A. (2000). The intensity of tourist-host social relationship and its effects on satisfaction and change of attitudes: The case of working tourists in Israel. *Tourism Management*, 21, 395-406.

Prayag, G., Hosany, S., Nunkoo, R. & Alders, T. (2013). London residents' support for the 2012 Olympic Games: The mediating effect of overall attitude. *Tourism Management*, 36, 629-640. https://doi.org/10.1016/J.TOURMAN.2012.08.003

Rasoolimanesh, S. M., Jaafar, M., Ahmad, A. G. & Barghi, R. (2017). Community participation in World Heritage Site conservation and tourism development. *Tourism Management*, 58, 142-153. https://doi.org/10.1016/J.TOURMAN.2016. 10.016

Rasoolimanesh, S. M., Ringle, C. M., Jaafar, M. & Ramayah, T. (2017). Urban vs. rural destinations: Residents' perceptions, community participation and support for tourism development. *Tourism Management*, 60, 147-158. https://doi.org/10.1016/J.TOURMAN.2016.11.019

Reisinger, Y. (2009). *International tourism: Cultures and behavior*. Butterworth Heinemann.

Renata, T. & Bill, F. (2000). Tourism and older residents in a sunbell resort. *Annals of Tourism Research*, 27(1), 93-144.

Ribeiro, M. A., Pinto, P., Silva, J. A. & Woosnam, K. M. (2017). Residents' attitudes and the adoption of pro-tourism behaviours: The case of developing island countries. *Tourism Management*, 61, 523-537. https://doi.org/10.1016/J.TOURMAN. 2017.03.004

Ribeiro, M. A., Woosnam, K. M., Pinto, P. & Silva, J. A. (2018). Tourists' Destination Loyalty through Emotional Solidarity with Residents: An Integrative Moderated Mediation Model. *Journal of Travel Research*, 57(3), 279-295. https://doi.org/10.1177/ 0047287517699089/ASSET/IMAGES/LARGE/10.1177_0047287517699089-FIG1. JPEG

Sharpley, R. (2014). Host perceptions of tourism: A review of the research. *Tourism Management*, 42, 37-49.

Singh, R. & Singh, J. (2019). Destination attributes to measure tourist revisit intention: A scale development. *Global Business Review*, 20(2), 549-572.

Smith, D. C. (1977). Gas breakdown initiated by laser radiation interaction with aerosols and solid surfaces. *Journal of Applied Physics*, 48(6), 2217-2225.

Skidmore, W. (1979). *Theoretical thinking in sociology*. Cambridge University Press.

Smith, M. D. & Krannich, R. S. (1998). Tourism dependence and resident attitudes. *Annals of Tourism Research*, 25(4), 783-802.

Stewart, E. J. (2009). *Comparing resident attitudes toward tourism: community-based cases from Arctic Canada*. https://doi.org/10.11575/PRISM/2588

Teye, V., Sirakaya, E. & F. Sönmez, S. (2002). Residents' attitudes toward tourism development. *Annals of Tourism Research*, 29(3), 668-688. https://doi.org/10.1016/ S0160-7383(01)00074-3

Tosun, C. (2000). Limits to community participation in the tourism development process in developing countries. *Tourism Management*, 21(6), 613-633. https://doi.org/10.1016/S0261-5177(00)00009-1

Uriely, N., Israeli, A. A. & Reichel, A. (2002). Heritage proximity and resident attitudes toward tourism development. *Annals of Tourism Research*, 29(3), 859-

861.

Wang, Y. & Wall, G. (2007). Administrative arrangements and displacement compensation in top-down tourism planning- A case from Hainan Province, China. *Tourism Management*, 28(1), 70-82. https://doi.org/10.1016/J.TOURMAN.2004.09.007

Woosnam, K. M. & Norman, W. C. (2009). Measuring Residents' Emotional Solidarity with Tourists: Scale Development of Durkheim's Theoretical Constructs. *Journal of Travel Research*, 49(3), 365-380. https://doi.org/ 10.1177/0047287509346858

Woosnam, K. M., Norman, W. C. & Ying, T. (2009). Exploring the Theoretical Framework of Emotional Solidarity between Residents and Tourists. *Journal of Travel Research*, 48(2), 245-258. https://doi.org/ 10.1177/0047287509332334

Woosnam, K. M., Shafer, C. S., Scott, D. & Timothy, D. J. (2015). Tourists' perceived safety through emotional solidarity with residents in two Mexico–United States border regions. *Tourism Management*, 46, 263-273. https://doi.org/10.1016/ J.TOURMAN.2014.06.022

Chapter 3

文化遺產旅遊政策：
葡語國家與中國的比較

Theoretical Basis, Perceptions and Attitudes for the Development of Cultural Heritage Tourism

周霄

Xiao Zhou

本章提要

　　近年來，全球對於文化遺產的保護越加重視。文化遺產是一個國家文化和歷史的傳承，也是旅遊業發展的重要一環。文化遺產旅遊資源具有旅遊觀賞價值，對於文化遺產的相關政策的實施，不僅可以豐富旅遊業的多樣性，也可以保護文化遺產。相較於葡語國家，中國文化遺產保護的歷史更爲悠久，同時積極參與和實施與其他國家的多元實踐。本文通過介紹中國、中國澳門、佛得角、巴西和葡萄牙對於文化遺產保護的相關法律政策，比較各國的政策演進、保護舉措，從文化遺產的價值入手，研究文化遺產保護的重要性，為後續推進文化遺產保護發展提供借鑒。

關鍵詞：文化遺產旅遊、遺產保護政策、葡語國家、中國

Abstract

　　In recent years, the world has paid more and more attention to the protection of cultural heritage. Cultural heritage is the inheritance of a country's culture and history, and also an important part of tourism development. Cultural heritage tourism resources have the value of appreciation. According to the implementation of relevant policies for cultural heritage can not only enrich the diversity of tourism, but also protect cultural heritage. Compared with Portuguese-speaking countries, China has a longer history of cultural heritage protection, and actively participates in and implements diverse practices with other countries at the same time. This paper introduces the relevant laws and policies on cultural heritage protection in China, Macau, Cape Verde, Brazil and Portugal, and compares the policy evolution and protection measures of various countries.In order to promotethe following development of cultural heritage protection, thisresearch starts with the value of cultural heritage, and studies the importance of cultural heritage protection, which provide suggestions for other countries.

Key Words: Cultural Heritage Tourism, Heritage Protection Policy, Portuguese-speaking Countries, China

一、前　言

　　文化遺產是歷史留給人類的財富，也是連接過去與現在的「紐帶」。文化遺產是獨特且多樣化的，從存在形態上分為物質文化遺產和非物質文化遺產。文化遺產是具有歷史、藝術和科學價值的文物；而非物質文化遺產是指各種以非物質形態存在的、與群眾生活密切相關且世代相承的傳統文化。作為一種特有的旅遊資源，所呈現和傳遞的精神和感知是不同的，其對於豐富旅遊多樣性、提高旅遊行為深度等都有重要意義。

　　由時間堆砌而成的文化遺產，體現出的文化精神和歷史底蘊也是旅遊地獨一無二的旅遊優勢。不同旅遊行為會對旅遊地產生不同的影響，這就衍生出文化遺產管理與保護的問題。隨著文化遺產在旅遊中扮演越來越重要的角色，全球各國對文化遺產的態度也愈加重視。為保證文化遺產在旅遊業的可持續發展，各國相繼開始采取一系列措施管制。

　　文化遺產保護日益完善，皆源於國家政策的落實和執行。文化遺產保護的政策只是其一，同時也需要社會各方面增強意識。文化遺產的管理保護需要多方合力，不僅政策上給予不折不扣的保護，旅遊地也要同步做好理念宣傳；同時，旅遊地居民也要樹立保護文化遺產的意識。本文將重點關注文化遺產保護政策，通過介紹中國、中國澳門和葡語系國家相關的政策演變，反映文化遺產在不同背景下對社會的作用和地位，並為其他國家提供一定的借鑒意義。

二、中國文化遺產保護的政策演進與多元實踐

　　中國是歷史悠久的文明古國。在漫長歲月中，中華民族創造了豐富多彩，彌足珍貴的文化遺產。中國文化遺產蘊含著中華民族特有的精神價值、思維方式、想像力，體現著中華民族的生命力和創造力，不僅是各民族智慧的結晶，也是全人類文明的瑰寶。保護文化遺產、保持民族

文化的傳承，是連接民族情感紐帶、增進民族團結和維護國家統一及社會穩定的重要文化基礎，也是維護世界文化多樣性和創造性，促進人類共同發展的前提。文化遺產包括物質文化遺產和非物質文化遺產。物質文化遺產是具有歷史、藝術和科學價值的文物，包括古遺址、古墓葬、古建築、石窟寺、石刻、壁畫、近現代重要史跡及代表性建築等不可移動文物，歷史上各時代的重要實物、藝術品、文獻、手稿、圖書資料等可移動文物；以及在建築式樣、分佈均勻或與環境景色結合方面具有突出普遍價值的歷史文化名城（街區、村鎮）。非物質文化遺產是指各種以非物質形態存在的與群眾生活密切相關、世代相承的傳統文化表現形式，包括口頭傳統、傳統表演藝術、民俗活動和禮儀與節慶、有關自然界和宇宙的民間傳統知識和實踐、傳統手工藝技能等以及與上述傳統文化表現形式相關的文化空間。物質文化遺產保護要貫徹「保護為主、搶救第一、合理利用、加強管理」的方針。非物質文化遺產保護要貫徹「保護為主、搶救第一、合理利用、傳承發展」的方針。堅持保護文化遺產的真實性和完整性，並依法和科學保護，正確處理經濟社會發展與文化遺產保護的關係，需要統籌規劃、分類指導、突出重點、分步實施。

（一）中國文化遺產保護的政策演進

　　中國素有保護古代遺物的悠久傳統，如同商周時期的青銅器上常見銘文「子子孫孫永保用」所表達的理念，人們在祈願江山社稷世代相傳的同時，對前朝的珍貴器物也有妥善保存、永續利用的願望。中國在政府層面開始重視文物古跡的保護至今已有百年以上的歷史。早在清光緒三十二年（1906 年），朝廷設民政部，擬定《保護古物推廣辦法》，通令各省執行。現代意義上的文物保護則始於十九世紀 20 年代。1928 年，民國政府設立了「中央古物保管委員會」，這是由國家設立的第一個專門保護管理文物的機構，同年內務部頒發《名勝古跡古物保存條例》。1930年 6 月，民國政府頒布《古物保存法》，這是中國歷史上由國家公布的第一個文物保護法規。1931 年 7 月又頒行了《古物保存法細則》，開始將

古代建築納入義務保護的範疇。1935 年，民國政府頒布《暫定古物的範圍及種類大綱》，內容涉及古生物、史前遺物、建築物、繪畫、雕塑、銘刻、圖書、貨幣、輿服、兵器、器具、雜物 12 類，其中建築物又包括城郭、關塞、宮殿、衙署、書院、宅第、園林、寺塔、祠廟、陵墓、橋樑、堤閘及一切遺址。

中華人民共和國成立以後，文物保護作為國家文化事業的重要組成部分由政府統籌進行管理，自中央到地方的文物行政機構相繼成立，全國性的文物保護行政體系逐步完善。更重要的是，一系列以國家機關為主體發布的「文物保護法規」起到了十分積極的約束作用。1950 年 5 月，國務院制定《禁止珍貴文物圖書出口暫行辦法》和《古跡、珍貴文物圖書及稀有生物保護辦法》，同年 6 月中央人民政府委員會第八次會議通過《中華人民共和國土地改革法》，其第四章「特殊土地問題的處理」第 21 條強調要保護「名勝古跡」等，而 7 月政務院又公布《關於保護古文物建築的指示》。1953 年 9 月至 1959 年 4 月間，國務院連續頒布了《關於在基本建設工程中保護歷史及革命文物的指示》《關於在農業生產建設中保護文物的通知》《關於貫徹在工農業建設中保護文物指示的通知》等一系列文物保護檔。在 1956 年頒布的《關於在農業生產建設中保護文物的通知》，要求「必須在全國範圍內對歷史和革命文物遺跡進行普查調查工作」，首先對已知的重要的古文化遺址、古墓葬、革命遺址、紀念建築物、古建築、碑碣等，由省、自治區、直轄市人民委員會公布為保護單位，做出保護標誌。該檔首次提出「保護單位」的概念，這也是在全國範圍內進行的第一次文物普查。根據第一次文物普查編印了各省、自治區、直轄市文物保護單位名錄共 7,000 多處。1961 年 3 月，國務院頒布《文物保護管理暫行條例》，規定各級文化行政管理部門必須進行經常性的文物調查工作，並選擇重要文物，根據其價值大小，報人民政府核定公布為文物保護單位。該《條例》正式提出「文物保護單位」的名稱及內容界定，明確規定根據文物保護單位的價值分為三個不同的保護級別，即全國重點文物保護單位、省級文物保護單位和縣（市）級文物保護單位。同時，國務院公布了第一批全國重點文物保護單位 180 處。

　　改革開放後，中國的文物保護立法進入一個全新的系統化階段。1982 年 11 月，《中華人民共和國文物保護法》公布實施。該法規定「保存文物特別豐富、具有重大歷史價值和革命意義的城市」由國務院核定公布為歷史文化名城，建立起歷史文化名城保護制度。同年 12 月所頒布的《中華人民共和國憲法》第一章總綱第 22 條即為「國家保護名勝古跡、珍貴文物和其他重要歷史文化遺產」，為文物保護事業的可持續發展奠定了「根本大法」的基礎。1983 年，城鄉建設環境保護部發布了《關於強化歷史文化名城規劃的通知》和《關於在建設中認真保護文物古跡和風景名勝的通知》，1984 年還制定了《風景名勝地區管理暫行條例》；進入 1990 年代後，城市發展與文化遺產保護產生了一定的矛盾，但為了協調後者的時代適應性，一些被列入「國家歷史文化名城」的城市也開始依據以上法律法規制定「歷史文化名城保護條例」。1992 年 4 月，《中華人民共和國文物保護法實施細則》經國務院批准施行，國家建設部和文物局則於 1994 年 3 月 15 日聯合組建了「全國歷史文化名城保護專家委員會 」，從而強化了全國歷史文化名城的評審、管理及保護機制。2002 年新修訂的《中華人民共和國文物保護法》確立了「保護為主、搶救第一、合理利用、加強管理」的工作方針，為新時期文物保護事業的發展奠定了堅實的法律基礎。新法還規定「保存文物特別豐富並且具有重大歷史價值或者革命紀念意義的城鎮、街道、村莊」，由省級人民政府核定公布為歷史文化街區、村鎮，並報國務院備案，建立起歷史文化街區、歷史文化村鎮保護制度。至此，中國在文化遺產保護領域形成了單體文物、歷史地段、歷史性城市的多層次保護體系。為了進一步加強我國文化遺產保護，繼承和弘揚中華民族優秀傳統文化，推動社會主義先進文化建設，國務院於 2005 年 12 月發布《關於加強文化遺產保護的通知》，並決定從 2006 年起，每年 6 月的第二個星期六為中國的「文化遺產日」。在國家層面設立「文化遺產日」，既有利於使文化遺產保護事業變為億萬民眾的共同事業，也表明具有現代文明意義並被國際社會廣泛認同的文化遺產觀正在中國形成。

　　中國很早也開始了對非物質文化遺產的保護工作，如中華人民共和國成立後進行的對一些文化遺產的調查、記錄、保護工作。然而，真正

大規模的非物質文化遺產保護是在進入二十一世紀以後才開始的。聯合國教科文組織在 2000 年設立了《人類口頭和非物質文化遺產代表作名錄》，2001 年公布了首批世界 19 項非物質文化遺產，中國的崑曲入選。我國隨之逐步建立四級（國家級、省級、市級、縣級）非物質文化遺產代表性名錄體系，從而為非物質文化遺產項目的有序申報、保護及傳承提供了制度性保障。2005 年 3 月，國務院辦公廳下發《關於加強我國非物質文化遺產保護工作的意見》，並附以《國家級非物質文化遺產代表作申報評審暫行辦法》。此後，又有一批行政法規或部門規章出臺，從而為我國非物質文化遺產的立法保護奠定了基礎。2006 年 11 月，文化部發布《國家級非物質文化遺產保護與管理暫行辦法》；2007 年 2 月，商務部和文化部聯合印發《關於加強老字型大小非物質文化遺產保護工作的通知》，同年 7 月文化部辦公廳發布《中國非物質文化遺產標識管理辦法》；2008 年 5 月，文化部制定《國家級非物質文化遺產項目代表性傳承人認定與管理暫行辦法》；2009 年 12 月，國務院辦公廳發布《關於加強國家級非物質文化遺產保護中央補助地方專項資金使用與管理的通知》；2010 年 11 月，文化部辦公廳發出《關於加強國家級非物質文化遺產項目代表性傳承人補助經費管理的通知》。2011 年 2 月，《中華人民共和國非物質文化保護法》通過公布，並於 2011 年 6 月 1 日期正式實施。該法明確，國家對非物質文化遺產採取認定、記錄、建檔等措施予以保存，對體現中華民族優秀傳統文化，具有歷史、文學、藝術、科學價值的非物質文化遺產採取傳承、傳播等措施予以保護。同時規定保護非物質文化遺產，應當注重其真實性、整體性和傳承性，有利於增強中華民族的文化認同，有利於維護國家統一和民族團結，與促進社會和諧和可持續發展。至此，中國的非物質文化遺產保護體系也完整地建立起來，其內容涵蓋了非物質文化遺產的評定、傳承人的認定與管理、專項資金的管理、相關機構的建立等方面。特別是《中華人民共和國非物質文化保護法》的出臺，首次以法律的形式對非物質文化遺產保護的相關內容進行規範，從而使得中國非物質文化遺產保護真正走上法治的軌道。2019 年，中宣部、文化和旅遊部、財政部聯合印發《非物質文化遺產傳承發展工程實施方案》。2021 年，中共中央辦公廳、國務院辦公廳印發

《關於進一步加強非物質文化遺產保護工作的意見》，文化和旅遊部印發《「十四五」非物質文化遺產保護規劃》，為做好新時代非遺保護工作明確了目標方向和任務。

（二）中國文化遺產保護的多元實踐

　　隨著文化遺產保護觀念不斷深入人心，中國政府從多方面實施了各級各類文化遺產保護項目或工程，取得了卓越的成效。

1. 世界文化遺產保護項目

　　1972 年，聯合國教科文組織在法國首都巴黎通過了《保護世界文化和自然遺產公約》，成立聯合國教科文組織世界遺產委員會，並於 1976 年建立《世界遺產名錄》，其宗旨在於促進各國和各國人民之間的合作，為合理保護和恢復全人類共同的遺產做出積極的貢獻。自中華人民共和國在 1985 年 12 月 12 日加入《保護世界文化與自然遺產公約》的締約國行列以來，截至 2021 年 7 月，中國已有 56 項世界文化和自然遺產列入《世界遺產名錄》，其中世界文化遺產 38 項、世界文化與自然雙重遺產 4 項。世界文化遺產保護事業，為中國文化遺產保護與國際先進理念加強交流提供了機遇和條件，也使中國文化遺產保護機構與聯合國教科文組織（UNESCO）、國際古跡遺址理事會（ICOMOS）、國際文化財產保護與修復研究中心（ICCROM）等國際組織保持了經常性的聯繫和建立了廣泛的合作關係。2006 年，文化部發布《世界文化遺產保護管理辦法》，隨後《中國世界文化遺產監測巡視管理辦法》《中國世界文化遺產專家諮詢管理辦法》相繼制定實施。這些規章制度促進中國多層次文化遺產保護體系與世界文化遺產保護體系相互融合、相互借鑒、相互支撐，其中監測巡視管理制度用以保證世界文化遺產的健康發展，專家諮詢管理則對世界文化遺產保護管理中的重大問題進行研究論證，為決策提供專業諮詢。同時，依照世界遺產委員會評審世界遺產的工作程式和規程，綜合考慮真實性、完整性和平衡性，完成了《中國世界文化遺產預備名單》重設工作。

2. 世界記憶文獻遺產保護項目

世界記憶文獻遺產（Memory of the World）又稱世界記憶工程或世界記憶名錄，是聯合國教科文組織於 1992 年啟動的一個文獻保護項目，其目的是對世界範圍內正在逐漸老化、損毀、消失的文獻記錄，通過國際合作與使用最佳技術手段進行搶救，從而使人類的記憶更加完整。世界記憶文獻遺產可以看作是世界文化遺產項目的延伸，世界文化遺產關注的是具有歷史、美術、考古、科學或人類學研究價值的建築物或遺址，而世界記憶文獻遺產關注的則是文獻遺產。當前，中國入選《世界記憶遺產名錄》的有傳統音樂錄音檔案、清朝內閣秘本檔、納西東巴古籍文獻、清代大金榜、中國清代樣式雷建築圖檔案、《本草綱目》、《黃帝內經》、僑批檔案－海外華僑銀信、中國元代西藏官方檔案、南京大屠殺史檔案、近現代中國蘇州絲綢檔案、清代澳門地方衙門檔案、甲骨文等 13 項，另慰安婦文獻檔案在 2015 年遺憾落選。

3. 非物質文化遺產保護項目

非物質文化遺產是由聯合國教科文組織提出的一種有別於世界遺產的文化遺產保護項目，自 2000 年設立了《人類口頭和非物質文化遺產代表作名錄》以來，中國政府一直高度重視、積極申報，前三批先後有崑曲、古琴、新疆維吾爾木卡姆藝術、蒙古族長調民歌等 4 個項目入選。2003 年 10 月 17 日，聯合國教科文組織通過《保護非物質文化遺產公約》，中國於 2004 年 8 月隨即加入該公約。2008 年，《人類口頭和非物質文化遺產代表作名錄》更名為《人類非物質文化遺產代表作名錄》。截至 2020 年底，中國共有 42 項世界級非物質文化遺產項目，其中崑曲等 34 個項目入選《人類非物質文化遺產代表作名錄》，羌年等 7 個項目進入《急需保護的非物質文化遺產名錄》，福建木偶戲後繼人才培養計畫 1 個項目入選《非物質文化遺產優秀實踐名冊》。同時，自 2006 年國務院批准命名第一批國家級非物質文化遺產名錄至 2022 年 8 月，國務院已公布了五批 1,557 項國家級非遺代表性項目。國家級名錄將非物質文化遺產分為十大門類：民間文學，傳統音樂，傳統舞蹈，傳統戲劇，曲藝，傳統體育、遊藝與雜技，傳統美術，傳統技藝，傳統醫藥，民俗。每個

代表性項目都有一個專屬的項目編號。此外，受保護的省、市、縣各級非物質文化遺產名錄項目數量更為龐大。

在非物質文化遺產保護保障機制方面，頂層設計上，文化和旅遊部設立非物質文化遺產司，成立了中國非物質文化遺產保護中心。全國 29 個省（區、市）在省級文化和旅遊行政部門單獨設立非物質文化遺產處，31 個省（區、市）設立省級非物質文化遺產保護中心。中央財政對非遺保護支持力度不斷加大，截至 2022 年已累計投入國家非遺保護資金 96.5 億元，並安排 17.85 億元用於實施國家非遺保護利用設施建設項目。同時，絕大多數省（區、市）也安排了專門經費用於本地區非遺保護傳承工作。在加強非遺學術研究，提高非遺保護的專業化水準方面，教育部 2021 年 2 月正式將「非物質文化遺產保護」專業列入普通高等學校本科專業目錄，並啟動研究生階段非遺方向人才培養試點工作。目前，全國 11 所高校已正式備案開設非遺保護本科專業，天津大學、中山大學等高校增設非遺保護一級、二級學科，並開展碩士、博士學位課程培養相關人才。

4. 農業文化遺產保護項目

全球重要農業文化遺產（GIAHS）是聯合國糧農組織（FAO）在全球環境基金（GEF）支持下，聯合有關國際組織和國家於 2002 年發起的一個大型項目，旨在建立全球重要農業文化遺產及其有關的景觀、生物多樣性、知識和文化保護體系，並在世界範圍內得到認可與保護，使之成為可持續管理的基礎。該項目將努力促進地區和全球範圍內，對當地農民和少數民族關於自然和環境的傳統知識和管理經驗的更好認識，並運用這些知識和經驗來應對當代發展所面臨的挑戰，特別是促進可持續農業的振興和農村發展目標的實現。中國是最早回應並積極參加全球重要農業文化遺產項目的國家之一，並在項目執行中發揮了重要作用。2005 年，糧農組織在 6 個國家選擇了 5 個不同類型的傳統農業系統作為首批保護試點，浙江青田稻魚共生系統位列其中。截至 2022 年 5 月，中國有 15 個項目被評為全球重要農業文化遺產，數量位居世界第一。農業部於 2012 年啟動「中國重要農業文化遺產」評選工作，並於 2013 年 5

月公布了第一批 19 項中國重要農業文化遺產，這也使中國成為世界上第一個開展國家級農業文化遺產評選與保護的國家。截至 2021 年 11 月，農業農村部先後公布了六批共計 138 處中國重要農業文化遺產項目。

5. 工業文化遺產保護項目

2003 年 7 月，國際工業遺產保護委員會大會通過了《下塔吉爾憲章》，闡述了工業遺產的定義，指出了工業遺產的價值以及認定、記錄和研究的重要性，並就立法保護、維修保護、教育培訓、宣傳展示等方面提出了原則、規範和方法的指導性意見。2006 年 4 月 18 日，中國工業遺產保護論壇討論並原則通過了對中國工業遺產保護將起到憲章作用的《無錫建議》，認為中國的工業遺產包括：西方殖民工業、洋務派和民族資本企業，以及上世紀 50 年代以來的社會主義工業等。2006 年 5 月，國家文物局下發《關於加強工業遺產保護的通知》，指出「工業遺產保護是我國文化遺產保護事業中具有重要性和緊迫性的新課題」。2007 年，中國啟動了第三次全國文物普查，國家文物局將工業建築及附屬物歸為近現代重要史跡及代表性建築的重要子類予以明確，表明中國政府已將中國工業遺產保護列入議事日程。2016 年底，國家工信部、財政部聯合發布了《關於推進工業文化發展的指導意見》，要求「發展工業文化產業要推動工業遺產保護和利用，建立工業遺產名錄和分級保護機制，搶救瀕危工業文化資源，合理開發利用工業遺存」。2017 年 12 月，工信部公布了第一批獲得認定的國家工業遺產名單，包括鞍山鋼鐵廠、溫州釩礦、漢陽鐵廠等 13 家單位的 11 個國家工業遺產項目入圍。截至 2021 年 12 月，工信部已認定五批共計 195 個國家工業遺產項目。與此同時，中國科協創新戰略研究院、中國城市規劃學會也分別於 2018 年 1 月和 2019 年 4 月發布了兩批共計 200 項入選《中國工業遺產保護名錄》的工業文化遺產保護項目。

三、澳門文化遺產保護的行政制度與法規回顧

　　自 1999 年回歸中國以來，澳門社會穩定，經濟發展迅速。同時，「澳門歷史城區」於 2005 年正式被列入《世界遺產名錄》，成為中國第31 個被指定的世界文化遺產，這意味這澳門文化遺產保護事業取得了新的成果和進步。澳門歷史文化遺產的傳承和保護關鍵在於有法律的護航。事實上，澳門的文物保護工作具一定歷史，從葡屬澳門時期至今，澳門歷史文化遺產的相關立法則經歷了一個比較漫長的過程。

（一）澳門文化遺產保護法律的歷史演進

　　澳門文化遺產保護法的確定經歷了萌芽期、成長期、成熟期三個主要階段。在萌芽期，澳門於 1976 年首次公布全面的文物保護法令第34/76/M 號法令。該法令確定了文物保護名單，並列明 89 處受保護文物。另外，還成立了「維護澳門都市風景及文化財產委員會」。1984年，澳門政府推出了第 56/84/M 號法令，取代了第 34/76/M 號法令。該法令設立了保護建築、景色及文化財產委員以取代維護澳門都市、風景及文化財產委員會。另外，該法令將澳門的建築文物分為「紀念物」、「建築群」及「地點」三個類別共 84 項。隨後，澳門政府於 1992 年推出了第 83/92/M 號法令，重新調整紀念物、建築群及地點評定名單，並增加了一個新的建築文物：具有建築藝術價值的建築物，並重新調整了受保護的文物名單。此時，澳門共有 52 座紀念物、44 座具建築藝術價值的建築物、11 組建築群及 21 個遺產地受到法律保護。

　　聯合國教科文組織在通過《保護世界文化和自然遺產公約》後，又相繼通過《非物質文化遺產保護公約》與《保護和促進文化表現形式多樣性公約》。隨後，中國政府也先後頒布《中華人民共和國文物保護法》、《中華人民共和國非物質文化遺產法》。由於國內外均在不斷推動文物保護、非物質文化遺產保護領域的立法工作，澳門特區政府也開始考

慮文物保護的立法問題。2005 年「澳門歷史城區」被聯合國教育科學及文化組織列入「世界遺產名錄」，申遺成功促使立法進程進入快速成長期。2006 年 3 月，澳門特區政府設立文化遺產保護法例草擬小組，負責匯總和修訂現有的文物保護相關法律。同年 7 月，行政長官何厚鏵簽署第 202/2006 號批示，對申報世界遺產時向聯合國教科文組織提交的緩衝區範圍法規化。最後，2008 年 2 月，文遺法的立法進程進入成熟期，政府推出了《「文化遺產保護法」法案大綱諮詢文本》。2009 年 2 月，澳門特區政府正式推出《文化遺產保護法（草案）》向公眾諮詢。2013 年 4 月 12 日，立法會根據《澳門特別行政區基本法》第 71 條（一）項制定了《文化遺產保護法》法律草案，該法律訂定了澳門特別行政區文化遺產保護制度。同年 8 月 13 日，《文化遺產保護法》獲得立法會全體會議通過，9 月 2 日《文化遺產保護法》公布，並於 2014 年 3 月 1 日起生效（吳清揚，2020）。

　　《文化遺產保護法》訂定了澳門特別行政區文化遺產保護制度。該法律除規定了文化遺產的概念和範圍外，還規定了居民、被評定的財產所有人及公共部門，在保存、維護和弘揚文化遺產各方面的義務。法律還分別就被評的不動產和動產以及非物質文化遺產，根據其各自的特點，針對性地制定了合適的評定程式、評審標準以及保護措施。此外，該法律專門設立了獎勵、優惠、鼓勵及支援保護文化遺產的制度。《文化遺產保護法》的制定，為澳門文化遺產保護工作，踏出了重要一步。

（二）澳門文化遺產保護案例

　　對於遊客態度和行為的研究已經十分豐富，影響遊客態度和行為的因素分別有旅遊目的地的形象、現場旅遊體驗、旅遊產品、旅遊服務品質、目的地基礎設施和社交互動等，也會隨著旅遊場景的不同而變化。以下將就當前較為關注的熱點因素進行探討。

1. 荔枝碗文化保育事件

　　過去，造船業是澳門四大傳統工業之一，自明末清初起一直發展至二十世紀 90 年代，在城市經濟發展中扮演著重要角色。荔枝碗船廠位於

路環聖方濟各堂區，該片區建於二十世紀 50 年代，是澳門現存最大的船廠片區，也是華南地區保存至今較具規模的造船工業遺址之一。荔枝碗船廠片區的文化價值，主要體現在二十世紀中後期的造船工藝、因造船業而形成的荔枝碗村的生活脈絡及村落形態，以及整個片區的景觀脈絡，特別是其親水和親山的關係（澳門文化局，2018）。

　　回顧荔枝碗船廠的文物評定過程，荔枝碗真正得到公眾的關注，是因為關荔枝碗船廠發生的一系列狀況。2016 年 5 月，荔枝碗九記六合船廠部分金屬棚頂塌陷。澳門的造船業具有一定歷史意義，在加上該地段為國有土地，海事及水務局接到通知後於相關部門前往文化局以及土地工務運輸局現場視察，認為該船廠存在安全隱患，需要盡快採取處理措施，保障周邊建築物及人身安全。隨後，由於一系列的安全評估，2017 年有關部門宣布了荔枝碗船廠拆卸的消息。

　　然而，在荔枝碗船廠面臨清拆之際，多名澳門立法會議員、建築師等專業人士均對清拆計畫提出質疑，甚至提出應該取消該計畫。一些路環的民間社團提出，一旦清拆船廠，歷史氛圍便消失。他們希望政府保留荔枝碗片區，再注入保育和活化元素。同時，文化局稱已曾向海事及水務局說明瞭荔枝碗片區具保護價值。遺憾的是，同年 3 月，兩個地段船廠按計劃進行清拆。而最終，真正阻止船廠後來被繼續拆除的原因是民間正式按法律規定提出將荔枝碗船廠評為文物（關俊雄，2018）。

　　文物評定是澳門近年來新興的制度，至 2005 年，「澳門歷史城區」成功申遺後，特區政府在次年設立文化遺產保護法例草擬小組對當時文物保護的相關法律進行修訂（關俊雄，2018）。最終，在經過兩次的公開諮詢後，《文遺法》在 2013 年 8 月立法通過，並於 2014 年正式開始實施（印務局，2013）。文遺法的立法精神是確保公眾對文化遺產保護的參與，文物評定制度正體現了該精神。2017 年 3 月，「守護荔枝碗造船村關注組」把收集到的市民簽名和申述書送交文化局，要求政府暫停清拆荔枝碗船廠，啟動不動產文物評定程式，保留造船工業遺址，並對荔枝碗的發展進行規劃。基於荔枝碗船廠片區的價值特色，文化局按照該法律第 22 條的規定，對荔枝碗船廠片區啟動評定程式，並對通過公開諮詢與社會各界溝通，聽取市民的意見。同年 12 月，根據文遺法，文化局正

式啟動荔枝碗船廠片區的評定程式，並於 2018 年初就荔枝碗船廠片區文物評定展開了公開諮詢。歷經近一年的時間，在該年 12 月，澳門特區宣布將荔枝碗船廠片區列為被評定的不動產，未來政府也將開始考慮將如何利用的該片區。

總體而言，荔枝碗船廠片區列為被評定的不動產，在澳門文化遺產保護事業上具重要地位。另外，正如文遺法的立法精神所強調的，「文化遺產的保護工作不應只有特區政府，尚須要澳門特別行政區居民參與才能相得益彰」。在荔枝碗事件的歷程中，政府通過公開諮詢的方式與民眾開展更廣泛、深入的溝通，荔枝碗船廠片區文物評定是公眾與政府共同努力而達成的。

2. 東望洋周邊建築限高

東望洋燈塔位於澳門東望洋山頂，是東望洋炮臺的一部分。該燈塔建於 1864 年，翌年正式運作，是澳門其中一項地標建築。1992 年，東望洋燈塔被評為澳門八景之一，並在 2005 年作為澳門歷史城區的部分被列入世界文化遺產名錄內。然而，自 2005 年澳門特區政府廢止《外港及新填海區都市規劃章程》及《南灣重整細則章程》兩項對當地世界遺產有保護作用的訓令起，在房地產市場的高度發展下，大量樓宇在不同程度上破壞了包括東望洋燈塔在內的文物建築的環境與景觀。燈塔已被山下多座高樓包圍。

2007 年，澳門居民致函聯合國教科文組織，指出包括中部分房地產工程破壞世界遺產東望洋燈塔的景觀。隨後，教科文組織隨後向澳門政府發出警告。政府表示，雖然世遺緩衝區以外的、並嚴格遵照現有建築條例的發展計畫並不受緩衝區相關法律規限，但特區政府相當重視社會對東望洋燈塔周邊建築物的高度，探討和尋求一個合適的處理方法，以便全面和系統地保護東望洋燈塔的景觀。在此之後，經過政府有關部門共同研究，並在搜集社會大眾、專家學者，以及徵詢國家文物局和聯合國世遺專家對燈塔景觀的保護意見和建議後，特區政府於 2008 年頒布了第 83/2008 號行政長官批示，對東望洋燈塔周邊約 2.8 平方公里範圍的樓宇高度進行分區限制，以保留獨有特色（澳門印務局，2008）。第

83/2008 號行政長官批示頒布之後，18-20 號未完工建築建設活動中止，並空置十餘年，對遺產環境及城市景觀均產生了十分嚴重的負面影響。多年來，經過長期溝通協調，各方做了努力去解決此問題，但仍未達到目標，18-20 號未完工建築已成為擱置數年的一個棘手難題。

　　多年來，東望洋周邊建築限高事件持續受到關注，澳門特區政府也在一直積極回應世界遺產中心的要求，也向世界遺產中心提交過相關說明材料，如《關於世界遺產中心就「澳門歷史城區」組成部分－「東望洋燈塔」之周邊建設項目狀況之查詢之說明資料》（2017）（中國文物報，2021），該說明材料內容詳細，且提出了相關策略，體現了積極溝通解決問題的誠意。2019 年底，澳門特區政府文化局回應世界遺產委員會 2019 年第四十三屆世界遺產大會決議的要求，針對東望洋未完工建築開展遺產影響評估，並通過保護狀況報告彙報遺產保護管理工作進展。2020 年，在國家文物局的指導下，中國文化遺產研究院中國世界文化遺產中心完成了《澳門東望洋斜街 18-20 號未完工建築遺產影響評估報告》與《2020 年澳門歷史城區保護狀況報告》。澳門特別行政區政府文化局（2020）在《澳門歷史城區－ICOMOS 技術審核報告》中，ICOMOS 認同了遺產影響評估報告的結論，至此以及的東望洋未完工建築問題初步得以解決（新華澳報，2022）。2021 年 7 月，在第四十四屆世界遺產大會上，世界遺產委員會審議通過了澳門歷史城區 2020 年保護狀況報告，該報告從東望洋未完工建築事件本身以及澳門地區遺產影響評估制度的建設兩個角度，對世界遺產中心的關注點進行回應與闡述。委員會認同報告所陳述的遺產地在遺產保護管理中所做的努力，歷屆大會上被質疑的澳門遺產影響評估制度獲得首肯，東望洋未完工建築的事件也終將告一段落。雖然該事件曾經在國內外造成了輿論影響，但從遺產保護的角度來看，本次事件對今後澳門文化遺產保護提供了啟發，多年來澳門政府持續關注該問題，不僅與國家文物局保持著密切的溝通，且與世界遺產中心建立了對話的機制；此外，澳門政府還通過相關諮詢組織尋求社會意見。

3. 澳門《文化遺產法》及澳門文化遺產管理機構

文化遺產獲得《文化遺產法》的保障是重大突破。除立法之外，為了讓公眾有權享用文化遺產，在觀賞文化遺產的同時保存、弘揚文化遺產，澳門政府也持續舉辦各類活動來推廣文遺法。文化局希望透過豐富多樣的活動及展示方式，營造歡快氣氛，弘揚和推廣澳門珍貴的文化和自然遺產。例如，自 2016 年起，澳門文化局開始舉辦「澳門文化遺產小小導賞員培訓計畫」，希望從小培養學生對澳門文化遺產的認識和興趣。澳門文化局還通過主辦「Fun 享文遺」活動，推出工作坊、專題講座、戲劇演出等互動來推進《文化遺產保護法》的普法工作，加強民眾對澳門文化遺產的認識。此外，為了回應「中國文化和自然遺產日」，文化局持續舉辦「中國文化和自然遺產日嘉年華」，全面提升市民對澳門文化遺產的認識（澳門文化遺產，2022）。

從文化遺產保護法的規定來看，澳門文化遺產的管理涉及到文化局和文化遺產委員會兩個機構。澳門文化局是法定的保護文化遺產的主要公共機構，其使命是保護文化遺產，引領藝術審美，扶持民間社團，培育文化藝術人才，發展本土文化產業以鮮明的澳門文化特色融入珠江三角洲的未來發展，擔當中西文化交流平臺的重要角色。另外，文化局包含 11 個下屬機構，其中文化遺產廳專門根據文化遺產保護法的規定行使文化局的職權。

另一個機構是文化遺產委員會。該委員會根據第 11/2013 號法律《文化遺產保護法》第 16 條規定設立，這是文化遺產保護法案中涉及範圍最為廣泛的一項創新。作為特區政府的諮詢機構，文化遺產委員會負責就文化遺產保護事項發表意見，以促進對文化遺產的保護（彭君，2017）。

四、佛得角文化遺產

佛得角在地理上相對孤立，1495 年淪為葡萄牙殖民地，1951 年成為葡海外省。1956 年後開展民族獨立運動，直到 1975 年才從葡萄牙殖民

統治和剝削中獲得獨立。雖然缺乏天然資源，但由於人口少，政治穩定，旅遊業蓬勃，已成為非洲的較為安逸國家之一，生活品質位居非洲各國前列，佛得角是聯合國、世界貿易組織、不結盟運動、葡語國家共同體、法語國家組織、非洲聯盟、西非國家經濟共同體等組織成員。

（一）佛得角非物質文化遺產體制

在佛得角，負責文化遺產管理的最高機構是國家文化部，這是國家的政府部門之一。文化部主要有兩個下設機構：(1)規劃預算的管理總局；(2)國家藝術局：地區代表權和管理者的職務和 3 所機構行使監督：國家圖書館和書所、國家檔案所和國家文化遺產研究所。

根據 Freire（1993）、Martins（2011）和 Queirós da Costa（2018）的說法，佛得角文化遺產部門的立法和機構發展僅在獨立後才得到加強。1978 年，隨著「促進國家紀念碑的修復、恢復、捍衛和保護以及各國藝術和文化遺產的其他價值的國家委員會」和負責研究、語言學、口頭傳統、文化動畫、視聽和文化遺產調查等領域的總局的成立，首次涉足文化遺產。最早負責保護和記錄文化習俗的機構之一是 1978 年成立的「文化管理協會」。該機構被視為當前國家遺產研究所（IPC-CV）的雛形。

佛得角文化遺產研究所－IPC（相當於中國國家文物局）是一個公共機構，有行政、金融和遺產自治權，佛得角的可移動和不可移動文化遺產、物質和非物質文化遺產都歸他管理。國家文化遺產研究所還肩負促進口頭和民間傳統實驗所、國家博物館和歷史中心網路和文化遺產保護、管理的責任，除了在研究所進行每日參與者觀察外，研究活動還包括觀察保護計畫的制定情況，與工作人員進行訪談以及旨在更好地瞭解機構差距和監測參與保護過程的社區的檔案研究。IPC 的組織機構主要是：董事會、單一財政、科學委員會三個機構，其中董事會是負責根據法律和政府指導方針確定 IPC 的績效及其服務方向。佛得角政府於 2020 年 1 月 17 日通過第 3/2020 號監管令批准了文化遺產研究所（IPC）的章程。新的 IPC 法規於 2020 年 1 月 18 日生效，將其定義為一個公共機構，旨在識別、清點、調查、保護、捍衛和傳播文化的價值，佛得角人

民的流動和不動產，物質和非物質遺產。文化部通過 IPC 和地區代表權控制全國所有文化遺產及博物館。這其中包括所有遺產如遺址、紀念牌、博物館等。目前正在進行「國家博物館網路」計畫，根據文化部的要求，該計畫目的是：「使每個城市文化得以保存，同時傳播每個城市的文化，這個博物館網路體現出文化部為佛得角文化遺產的保護所做出的努力。」

此外，佛得角猶太遺產項目公司（CVJHP）也是一個非營利性組織。佛得角猶太遺產項目的種子是在 1980 年代後期播下的，Carol Castiel 從佛得角的學生那裡瞭解到整個島嶼上的猶太人墓地，後期又投入大量時間和精力來採訪後代，發表文章與演講，該項目最初被稱為「佛得角猶太人項目：保存記憶」，隸屬於 B'nai B'rith 國際。2007 年，該項目（現更名為「佛得角猶太遺產項目」）獲得了獨立的地位，現在世界各地的許多後代正在該項目的各個方面進行合作，例如提供口頭證詞，技術支援和財政援助，以實現其保護墓地和講述佛得角猶太遺產故事的目標。

（二）佛得角非物質文化遺產立法背景

在立法領域，佛得角政府實施的第一個有關遺產的國家框架是《派特里莫尼奧基地》（Lei de Bases do Património, 1990）。根據 Queirós da Costa（2018: 283）的說法，該框架深受葡萄牙 1985 年頒布的類似立法的影響。第一項立法將非物質文化遺產定義為集體記憶的構成要素。第一項立法將非物質文化遺產定義為集體記憶的組成部分。這些元素被舉例說明為民間傳說，口頭傳統，語言和歷史以及所有形式的人類和藝術創作，無論其表現工具如何。佛得角法律第 49 條專門討論非物質遺產制度，根據國際政策界定了其物件和領域，承認五個表達領域：口頭傳統和表現形式；藝術表現形式；社會習俗、儀式和慶祝活動；與自然和宇宙有關的實踐和知識；傳統工藝。雖然該法中提出的許多條款都側重於保護有形遺產，但第 70 條專門針對非物質文化遺產，並立法規定了國家

促進保護文化習俗的義務。此外，該法唯一特別提到的兩個保護領域是佛得角語言和文獻遺產。

文本修訂於 2020 年發布，在原始法律頒布近 30 年後，2019 年通過了修訂版。這體現了上述在國際一級對文化遺產概念的重新制定，但它也明確呼籲其他利益相關者參與該系統，主要是社區和傳統承載者。新法律制度的兩個非常重要的方面與中間幾年批准兩份具有約束力的國際文檔直接相關。這些是《保護水下文化遺產公約》（2001 年通過）和《保護非物質文化遺產公約》（2016 年正式批准）。儘管該群島位於廣闊的海域，但仍因探索水下遺產的技術和財政困難而受到損害，近年來，只有通過國際合作才能做到這一點。由於第一個立法框架沒有特別關注非物質或水下文化遺產－佛得角文化最豐富和最具代表性的兩個方面－因此必須制定更強有力的立法條款，以保護和宣導免受與盜竊、破壞、智慧財產權和文化侵佔有關的犯罪。

根據新條款，社區的明確參與是朝著更好地構思非物質遺產概念化的明確運動，這不僅尊重圍繞此類社會進程及其眾多規模的複雜性，而且符合 2003 年教科文組織公約的方法和理論準則。事實上，佛得角法律第 49 條專門針對非物質遺產制度，根據國際決策定義了其目標和領域，承認五個表達領域：口頭傳統和表達；藝術表達；社會實踐、儀式和慶祝活動；與自然和宇宙相關的實踐和知識；以及傳統工藝。

（三）佛得角非物質文化遺產保護舉措

近年來，佛得角對遺產保護相關國際體系的參與程度有所提高，在遺產保護也做了不少努力。自 1975 年國家獨立以來，儘管財政資源匱乏，但保護和增強佛得角文化遺產一直是該國政府關注的問題。在各種行動中，這種關切導致恢復和恢復已建成的遺產，保護口頭傳統和文化表現形式，以及在全國範圍內收集動產。1987 年批准聯合國教科文組織《保護世界文化和自然遺產公約》以來，佛得角向人類口頭和非物質遺產代表作提交了不同的申請，其中提到了音樂和舞蹈流派塔班卡（2005 年被列為「人類非物質遺產」）和 morna 等文化習俗（2019 年分類）。

2017 年，大里貝拉聖申請了文化保護援助，關於城市規劃規範的法律援助（表 3-1）。此外，2022 年，文化和創意產業部通過文化遺產研究所在舊城區啟動了「新冠疫情後世界遺產管理：將保護戰略、旅遊業和當地生計融入世界遺產地」項目，該項目由聯合國教科文組織通過世界遺產基金資助，為期三年，總價值 110,000 美元。以及 2022 年對於歷史遺產佩洛里尼奧的保護和修復。這些項目將推動新服務的創建，以歡迎遊客並為遊客提供文化和休閒體。

✐ 表 3-1：大里貝拉文化保護援助內容

ID	Approved Date	Title	Step
2876	21 March 2017	Manuel illustré des normes urbanistiques à Cidade Velha Decision: Approved Decision by: Chairperson Approved Amount: 27,900 USD Decision Date: 21-Mar-2017 Type: conservation Category: culture	Terminated

資料來源：作者自行彙總

此外，佛得角的文化遺產資源古城位於大里貝拉聖地牙哥市，是佛得角的第一個城市中心。1462 年有了人民聚居點，並被命名為大里貝拉，並於 1533 年成為一個城市，2009 年它被聯合國教科文組織列為世界文化遺產地（見表 3-2）。該城坐落在聖地牙哥島的南部，距首都培亞 110 公里，是歐洲人的定居點之。該地點於 15 至 16 世間成為一個重要的貿易中也和重要港口城市，這種重要性產生了一組古代宗教和軍事建築，其中一些至今仍然完好，但其他的都是遺跡。自 2003 年《公約》批准以來，社區參與率一直在增長。這種認識與鞏固遺產保護、文化旅遊和創意產業的國家和國際指導方針直接相關，並且社區或傳統承載者越來越意識到文化遺產的歸屬價值以及保護它的必要性。

表 3-2：關於佛得角文化遺產檔案

Year	Category	Title
1992	Decision	16COM XB Not Inscribed: Cidade Velha (Cap Vert)
1994	Decision	18EXTBUR VB.1.2 Examination of requests for International Assistance - Cultural Heritage - Requests on which the Bureau took a decision - Training
2002	Decision	26COM 25.2.1 Technical Co-Operation in Cape Verde
2009	Decision	33COM 8B.10 Cultural properties - New Nominations - Cidade Velha, Historic Centre of Ribeira Grande (Cape Verde)
2021	Decision	44COM 10B Results of the Third Cycle of the Periodic Reporting exercise in Africa

資料來源：作者自行彙總

　　在佛得角遺產研究範圍內，地方和社區領域在非物質文化習俗的傳承過程中處於中心地位。佛得角文化遺產研究所（IPC）於 2019 年獲得了聯合國教育、科學及文化組織（教科文組織）頒發的國際梅利娜·梅爾庫里獎。梅利納·梅爾庫里國際獎由教科文組織於 1995 年設立，旨在支持保護文化景觀免受計畫外發展、稀缺人口和氣候變化等威脅。它每兩年頒發一次。該機構在一份聲明中報告說，該組織被選中是為了對科瓦、保羅和里貝拉·達托雷自然公園的保護、管理和開發做出「非凡貢獻」。

五、巴西文化遺產政策回顧：對文化遺產旅遊的促進作用

　　文化遺產對於人們的記憶、身分和創造力以及文化的豐富性至關重要，且文化遺產探訪和知識行動引導的文化旅遊具有教育意義。文化或遺產旅遊之所以存在，是因為人類渴望看到和瞭解世界各地的文化。

　　巴西人口超過 2.05 億，是世界上最大的葡語國家，也是南美洲唯一的葡語國家。截至 2019 年，巴西有 22 處遺產被列入世界遺產名錄，其中 14 處是文化遺產，1 處是混合遺產，7 處是自然遺產。

（一）巴西文化遺產保護相關立法的演進

　　巴西的遺產保護開始於二十世紀上半葉，經歷了兩個階段，在第一階段，最初保存的建築是巴羅克風格建築，主要是教堂，隨後是一些新古典主義建築和現代建築；在第二階段，從 1960 年代和 1970 年代開始，巴西開始成立全國性的遺產保護委員會，擴大了建築遺產的範圍：物質和非物質文化遺產也開始受到重視。1977 年 9 月 1 日，巴西加入了《保護世界文化與自然遺產公約》的締約國行列，巴西的世界遺產工作意味著與聯邦、州和市政府以及民間社會的卓有成效的合作。其中，巴西的《保護非物質文化遺產公約》於 2003 年 10 月 17 日通過，並於 11 月 3 日簽署。

　　從法律角度來看，自 1937 年以來，該國制定了保護有形文化遺產的國家法律，但直到 2000 年才頒布了保護非物質文化遺產的法令。無論如何，這項法令是在 2003 年聯合國教科文組織關於這一問題的公約之前頒布的，並於 2006 年納入巴西法律。此時，國際條例獲得了超國家的地位，以處理與人權有關的事項。《公約》的內容並未導致巴西廢除原有規則，但它表明，需要在兩個方面對規則進行補充。第一，從法律意義上講，明確人道主義和環境保護價值觀，這些價值觀在承認文化表現形式

及其要素的政策中不可或缺。第二個問題，從政治意義上講，鑒於合作聯邦制的特點，涉及中央政府有必要刺激巴西聯邦其他實體普遍推行這一政策，但目前尚未實現。

現行的巴西憲法可追溯到 1988 年 10 月 5 日，它被認為是該國第一部真正民主和多元化的憲法，被普遍稱為「公民憲法」。關於文化的具體主題，保護集體記憶在巴西憲法中被視為是極為重要的一項基本權利，每個公民都可以通過一種稱為「民眾行動」的司法措施來保護歷史和文化遺產。其中有一項理解，即文化遺產包括有形和無形的要素，涉及構成巴西社會的不同群體的身分、行動和記憶，包括對流行文化、土著文化和非裔巴西文化的文字提及。

《憲法》在第 216 條中採用了應被理解為文化遺產的一個巨大方面，它「由單獨或整體的物質和非物質性質的資產組成，這些資產涉及構成巴西社會的各個群體的身份、行動和記憶，其中包括：I-表達形式；II-創造、製作和生活方式；III-科學、藝術和技術創作；IV-作品、物品、檔、建築和其他用於藝術和文化表達的空間；V-城市綜合體和具有歷史、自然、藝術、考古、古生物、生態和科學價值的遺址」。其中，第216 條第 1 款將公共實體共同責任的框架擴展到了社會，規定「政府應與社區合作，通過庫存、登記、警戒、紀念碑保護法令、徵用和其他形式的預防和保存，促進和保護巴西文化遺產」。

為了使憲法規則生效，巴西政府在 2000 年頒布了《非物質文化遺產登記法令》，並於該日制定了一項政策，以承認和保護知識、慶典、表達形式、場所等要素，這些政策也同樣為那些可以提交到其他分類的要素開放。

（二）巴西文化遺產保護公共政策

1937 年，國家歷史和藝術遺產服務局（簡稱 SPHAN）成立，總統蓋圖利奧‧巴爾加斯首次執政期間正式確立了國家歷史遺產保護政策。在公共政策中，重點制定了保護歷史遺產的政策，在 1973 年至 2016 年間，巴西實施了三個國家計畫：歷史城市重建綜合計畫；歷史城市遺產

保護紀念碑計畫和增長加速計畫－歷史城市。在 1973 年出版的《國家文化政策指南》（CFC 文本）中，文化遺產被定義為歷史傳統和習俗；「最能代表巴西創新精神」的藝術和文學創作；科技成果；具有歷史、藝術或宗教意義的建築群和紀念碑，以及「該國最美麗或最典型的景觀」，在此，我們感受到了文化產品的典型提升。

（三）巴西文化遺產保護與旅遊業

鑒於第一輪軍事政府在這三項計畫中提出的建議，下面我們列出了有關歷史遺產的措施。首先，政府將旅遊業確定為一個「國家產業」，以促進經濟發展，建立了國家旅遊體系，負責制定國家旅遊政策，由巴西旅遊公司（Embratur）、國家旅遊理事會和外交部組成。當時，對遺產的重視源於先前對其作為一種消費商品、具有巨大潛力和意識形態資源的價值的鞏固理解。根據這一判斷，文化產品作為旅遊者對城市的吸引力將為該地區和國家帶來收入。

因此，在第一個國家發展計畫（1973-1979）即歷史城市重建綜合方案（PCH）中表明，旨在通過國家規劃政策實現國家的經濟、社會和區域一體化，「計畫應包括旨在增加國際和國內旅遊鏈的旅遊業的措施，為合適的地區提供有利條件」。因為，對於社會階層和地區之間的差異，它建議通過在巴西東北部最脆弱的地區消除貧困和饑餓來克服「發展中國家」的地位。在這種背景下，加拉斯塔祖‧梅迪奇將軍（1969-1974）在總統規劃秘書處內公布了歷史城市重建綜合方案。因此，促進歷史文化重建，大力發展旅遊業，是與當時巴西的政治以及經濟現狀息息相關的。

第二個國家發展計畫（1999-2010）即歷史城市遺產保護紀念碑計畫，該計畫建議將紀念碑計畫擴展到全國所有歷史中心，將有形和無形物品的保護與文化旅遊聯繫起來，並對城市立法進行修改。國家旅遊政策（1996-2002）中的一項計畫表示，在有旅遊潛力的地方擴大基礎設施和公共服務。政府還強制要求成立公司，以重新開發地區和文化旅遊，並在政府與地方和國家經濟行為者之間建立公私夥伴關係。通過賦予過

去（歷史遺產）對旅遊業至關重要的商品感，這種處理使遺址壯觀，並改變了形象、文化和遺產。

　　第三個國家發展計畫（2009-2016）即增長加速計畫－歷史城市，其目的是「將文化遺產定位為一條誘導和結構軸線，以促進城市發展的組織和規劃」，它認識到「巴西的重要旅遊目的地位於最貧窮的地區」，因此認為需要通過所有巴西公民的消費來加強國內旅遊業。

　　巴西雖然只有 500 多年的歷史，但是十分重視歷史文化遺產的保護。殖民時期興建的有特色的建築都被列為受國家保護的文物，不得隨意拆毀。但是為適應現代人的需要，在外觀保持原樣的前提下，有關方面可以對古建築內部進行改造。2000 年左右開始，巴西東北部的薩爾瓦多等幾個葡萄牙殖民者最早建立的城市都在大規模修復古建築，使那些古色古香的建築和保持著殖民時期風貌的街區既有實用價值，又成為重要的旅遊景點。

六、葡萄牙文化遺產保護的行政制度與政策法規演進

　　文化遺產是國家文化的重要組成部分。保護文化遺產是增強國民國家認同、民族自尊心和自豪感的重要方式，立法保護是實現文化遺產長久保護的根本途徑。今後，隨著文化遺產保護工作的深入發展，葡萄牙的文化遺產相關政策及法律體系還將進一步健全完善。

（一）葡萄牙文化遺產保護發展史

　　文化遺產是人類歷史遺留下來的精神財富的總稱。民族文化遺產是民族集體記憶的記憶體，包含了具有民族特色的豐富的文化內容。這些民族遺產既是各國歷史生成的文化資本積澱，也是跨國文化交流的國家認同符號，甚至具有現代國家圖騰的表述和操演意義。總體而言，文化遺產具有重要的歷史、藝術、科技和思想價值。因此，對任何一個國

家、民族而言，保護文化遺產都具有特殊重要性。這種重要性除了體現在一般的文化意義上外，還體現在政治、經濟、民族、國家文化主權等方面。文化遺產保護的必要性和緊迫性也隨著全球化的發展而日益凸顯。對本國文化遺產的保護、傳承、開發和利用已成為各國文化工作的重要組成部分。

目前，葡萄牙保護文化遺產的措施主要為加強法律制定、完善文化遺產保護法律體系、大力發展文化產業並密切進行國際交流與合作。根據聯合國教科文組織（UNSECO）1972 年制訂的《保護世界文化和自然遺產公約》，世界遺產是指對全人類有重要文化或自然價值的遺產項目。葡萄牙在文化遺產保護方面做出了一系列努力，在國內制定了相關政策，頒布了一系列法律，且在國外加入多個國際保護公約。葡萄牙於1980 年 9 月 30 日批准了該公約，該國自然和文化遺跡因此有資格列入《世界遺產名錄》。葡萄牙於 1980 年 9 月 30 日成為聯合國教科文組織世界遺產委員會成員國。葡萄牙自 1980 年 9 月 30 日加入《保護世界文化與自然遺產遺產公約》，成為締約國之一。

葡萄牙文化遺產類型大致有四種類型：一是不動產遺產；二是可移動遺產；三是非物質遺產；四是世界遺產。截至 2022 年，葡萄牙共有17 處世界遺產（包括文化遺產 16 項、自然遺產 1 項），尚有 19 處列入預備名單。其中，17 項世界遺產包括：亞速爾群島英雄港的城鎮中心區（1983 年，位於自治區亞速爾，世界文化遺產）、托馬爾的基督會院（1983 年，世界文化遺產）、巴塔利亞修道院（1983 年，世界文化遺產）、里斯本的哲羅姆派修道院和貝倫塔（1983 年，世界文化遺產）、埃武拉歷史中心（1986 年）（世界文化遺產）、阿爾科巴薩修道院（1989年）（世界文化遺產）、辛特拉文化景觀（1995 年）（世界文化遺產）、波爾圖歷史中心（1996 年）（世界文化遺產）、科阿谷和謝加貝爾德的史前岩石藝術遺跡（1998 年，2010 年擴大範圍）：葡萄牙的科阿谷的史前岩石藝術遺跡群（1998 年）—西班牙的謝加貝爾德的史前岩石藝術遺跡群（2010 年，與西班牙共有，世界文化遺產）、馬德拉的月桂林（1999年，位於自治區馬德拉，世界自然遺產）、上杜羅葡萄酒產區（2001年，世界文化遺產）、吉馬良斯歷史中心（2001 年，世界文化遺產）、皮

庫島葡萄園文化的景觀（2004 年，位於自治區亞速爾，世界文化遺產）、帶駐防的邊境城鎮埃爾瓦斯及其防禦工事 Garrison Border Town of Elvas and its Fortifications（2012 年，世界文化遺產）、科英布拉大學－阿爾塔和索菲亞 University of Coimbra-Alta and Sofia（2013 年，世界文化遺產）、布拉加山上仁慈耶穌朝聖所（2019 年，世界文化遺產）、馬夫拉皇室建築－宮殿、大教堂、修道院、塞爾科花園及塔帕達狩獵公園（2019 年，世界文化遺產）。

　　這些文化遺產是葡萄牙歷史文化發展的積澱和見證，也是人民智慧的結晶和體現。作為葡萄牙集體記憶的記憶體，文化遺產也是葡萄牙傳承過去、立足當下、建設未來的文化基礎。近年來，葡萄牙也廣泛開展國際合作，完成了較多大型的文化遺產保護工程，為保護全球人類文化遺產發揮積極效應。葡萄牙對國際文化遺產保護工作的積極參與，也進一步促進了國內法律體系的完善。在此基礎上，葡萄牙政府應更加重視文化遺產的保護，無論是其技術保護、法律保護、行政手段，抑或是引導民眾自發保護，都值得總結。

（二）葡萄牙文化遺產保護職能部門

　　葡萄牙是一個歷史悠久、文化遺產豐富的國家。葡萄牙政府一直致力於保護和傳承本國多元民族文化，不斷加強對本國文化遺產的保護。自二十世紀 80 年代頒布 34/80 號法規起，葡萄牙先後多次頒布法律和政策保護非物質文化遺產，並建立專門的機構推動非物質文化遺產保護工作。

1. 葡萄牙文化遺產研究所

　　1980 年，葡萄牙文化遺產研究所（IPPC）成立。該研究所被賦予以下職責：協調和鼓勵研究，編制構成國家文化遺產的不動產、動產和非物質資產清單，並保護和保存這些資產。關於中央檔案館，在第九屆政府任期結束時（1983-1985 年 6 月），隨著當時文化部內部工作結構的改革，托雷杜托姆博國家檔案館（AN/ TT）成立，享有與其他總局類似的地位。同時，鑒於國際植保公約中某些部門的發展，有必要賦予其獨

立性。因此，1987 年成立了葡萄牙圖書與閱讀研究所（IPLL），1988 年成立了葡萄牙檔案研究所（IPA），作為獨立於 TT/NA 的一個機構，1991 年成立了葡萄牙博物館研究所（IPM）。在第 十二屆政府領導下，以一系列被稱為「現有結構合理化」的措施的名義，IPA 被正式廢除，並於 1992 年在改革期間成立了一個名為 Torre do Tombo（國家檔案館）的機構國家文化秘書處。1992 年還見證了葡萄牙建築和考古遺產研究所（IPPAR）的成立，該機構在文化遺產領域擁有監督權。

2. 文化遺產總局

葡萄牙文化遺產總局（Direção-Geral do Património Cultural，以下簡稱 DGPC）是葡萄牙重要的世界遺產和非物質文化遺產保護機構，負責搜集、錄入、保護並推廣非物質文化遺產，實施國家博物館政策，管理國家重要博物館，並與國內外相關機構合作，開展教育和科研等活動。葡萄牙 2012 年 5 月 25 日頒布的第 1158/2012 號法令和 2015 年 8 月 4 日頒布的第 149/2015 號法令共同規定，全國非物質文化遺產保護工作的協調也屬於葡萄牙文化遺產總局的管轄範圍。這項工作由文化遺產總局文化財產部門下屬的不可移動遺產、可移動遺產和非物質遺產辦公室負責。葡萄牙文化遺產總局保護和開發非物質文化遺產的主要職責包括：(1)推進葡萄牙非物質文化遺產保護法律的制定，使葡萄牙在非物質文化遺產保護方面的工作更符合其入選聯合國教科文組織《人類非物質文化遺產代表作名錄》的身分；(2)協調葡萄牙各地區文化部門和其他公共或私人機構的非物質文化遺產保護和開發工作，並在該領域提供技術幫助；(3)為葡萄牙非物質文化遺產和其他物質文化財產、可移動財產或不可移動財產的保護項目和計畫提供技術支援；(4)與各大研究中心、高校機構和私立團體等展開保護和開發非物質文化遺產領域的合作；(5)推動與保護非物質文化遺產相關的科研項目和方法研究。

3. 文化財產司

葡萄牙文化遺產總局中央服務的基本結構由 2012 年 7 月 24 日頒布第223/2012 號法令界定。文化資產部對動產負有相關責任：第一，制定動產文化資產的列名和除名程式，並就未列入博物館總局博物館及服務部

門的動產文化資產的列名或清點建議提出建議；第二，組織和更新列入
名錄或待名錄的可移動文化遺產資訊系統，並確保根據《憲法》所載權
利和關於保護個人數據的規定提供這種資訊；第三，確保對列入名錄的
文化動產進行檢查，提出保護列入名錄或候補名錄的動產文化資產的必
要措施，並執行法律規定，以確保其得到充分的保護和維護；第四，決
定是否可以臨時或永久地運送和出口可動產文化資產，並監測動產文化
遺產的進口和入境情況，以保護和加強動產文化遺產，防止非法販運文
化財產；第五，決定是否應接受購買動產文化資產的提議，以及國家是
否在出售或轉讓以代替支付動產文化財產的情況下行使其優先購買權；
第六，在對等的基礎上監測歐洲聯盟國家或任何其他國家之間有關歸還
動產文化資產的事項，並在此框架內對歸還請求作出判決；第七，對考
古工程或隨機發現的資產進行分析，提供充分保護資產的措施，並提出
儲存和臨時存放地點；第八，監測考古資產的儲存情況，確保通過建立
一個全國性的網路來儲存考古工作或隨機發現的資產，確保這些資產得
到清點和列入清單，並提議與博物館和認證司聯絡，將其永久納入；第
九，促進研究、保護和加強航海和水下考古資產，包括動產和不動產、
列入清單或等候列入名錄的資產，以及未列入名錄的資產，即使這些資
產不在考古保護區內；通過緊急行動和方案、預防行動和監測，或對隨
機發現進行分析、保護、監測、識別和評估，無論這些發現是否已經正
式宣布，或者通過旨在進一步瞭解航海和水下文化遺產的項目。

　　4. 博物館、保護和認證部

　　葡萄牙文化遺產總局中央服務的基本結構由 2012 年 7 月 24 日頒布
第 223/2012 號法令定義。博物館、保護和認證部也對動產負有相關責
任：第一，促進對附屬博物館藏品的研究、研究和傳播，確保其管理，
並監測將動產文化遺產，包括考古資產納入發展常設委員會的博物館。
這還包括制定收購政策，重組收藏品，轉讓可移動文化遺產以及接受存
放，捐贈和遺產的物品；第二，根據與 DEPF 聯絡制定的年度和多年優
先清單，採取行動，從 DGPC 保管的財產中保護和恢復可移動文化遺
產；第三，決定保護和恢復列入名錄或等待名錄的動產文化遺產項目的

可行性，並就符合國家利益或公共利益的動產進行保護和修復工作，或在例外情況下，對被認為具有歷史、藝術、技術或科學價值的非清單遺產進行保護和修復工作，使之成為保護和保存動產文化的基準是合理的遺產；第四，與 DBC 聯絡，支持附屬博物館對其藏品相關的非物質遺產進行研究。

（三）葡萄牙文化遺產保護行政舉措

不可移動文化遺產包括與理解、保存和建立民族特性以及文化民主化有關的所有不動產。其證明了一個國家的文明和文化及其相關的文化興趣，包括歷史、古生物學、考古學、建築、藝術、人種學、科學、工業或技術價值，反映了記憶價值、古代、真實性、原創性、稀有性、獨特性或典範性。

1. 建築遺產

建築遺產和景觀建築，包括與人與地點之間隨著時間的推移相互作用有關的環境因素，是集體認同的關鍵資源，也是應該保留並傳遞給後代的差異化和增強因素。遺產保護、加強和傳播具有地方、區域、國家以及具體情況下的世界知名度，由於遺產的享受及其歷史、城市、建築、人種學、社會、工業、技術、科學和藝術價值的不同方面，遺產的欣賞可能吸引廣泛的公眾。因此，建築遺產和景觀建築干預應牢記有助於賦予該遺產獨特且不可替代的特徵的價值觀和表達方式。這應該通過一種綜合的多學科方法來完成，以確保未來享受紀念碑、建築物群或遺址，包括其解釋性和資訊性背景。

(1)城市管理和公共土地利用

就城市管理而言，城市管理總局負責旨在保護、加強和傳播不動文化遺產的行動。這是通過監測和監視行動，通過發布關於公共和私營實體的計畫、項目、研究和工程的初步報告，在列入名單的文化財產（國家紀念物或公共利益紀念物）或待名錄的財產以及位於各自緩衝區的建築物中發生的任何事件。通過發布關於列入名錄的建築物和候補建築物以及位於其緩衝區內的任何財產的研究、項目或計畫的報告，DGPC 旨

在保護和改善現有的文化資產及其環境，以便根據《文化遺產基本法》的規定，這些資產得到保護並構成國家遺產。此外，政府亦有責任評估公共土地使用項目，例如涉及前院及建築物外牆廣告標誌的項目，以確保充分的城市整合及隨後改善建築環境。

(2)文化景觀和歷史花園

文化景觀是人類隨時間在自然環境上的印記的見證。這種相互依存關係創造了景觀，見證了不同人類社會的生活方式以及他們處理自然價值的方式。在這種情況下，景觀保護至關重要，無論是簡單的家庭花園、公共花園和修道院區，還是辛特拉或上杜羅河葡萄酒產區等大型文化景觀。

(3)土地利用、環境和城市規劃

在保護歷史遺產方面，空間規劃和城市化的目的是在保護列入名錄的遺產和提高自然和景觀價值的背景下，恢復和振興城市地區。DGPC有責任監督和制定領土管理文書，特別側重於保護和加強列入名錄的文化遺產。這是通過召開技術委員會和其他會議以及發布技術諮詢得以實現。政策制定和行使保護和加強文化遺產的權利涉及中央、區域和地方行政部門的實體。相應的領土規劃管理工具確保了實施。在全國範圍內，有國家空間規劃政策方案、部門計畫和特別空間規劃，而在區域一級有區域空間規劃，在市一級有市際和市際空間規劃、城市規劃、詳細計畫和城市復興詳細計畫。區域空間規劃規劃規定了在區域層面保護和加強文化旅遊的戰略和政策。其還影響市政空間規劃的編制，包括市政總體規劃、城市發展規劃和詳細規劃。市政總體規劃為市政領地的空間結構設定了模型，包括國家和地區選項。此外，制定了保護建築和考古遺產的價值和自然資源的系統。關於詳細計畫，應注意《城市復興詳細計畫》和《詳細保障計畫》。《詳細保障計畫》直接關注在城市住區遺產價值高度集中的情況下，保護和加強列入名錄的物業及其緩衝區，並結合物業發展。每當《城市修復詳細規劃》包括或與已經列入或正在掛牌的不動產及其緩衝區相吻合時，都會追求詳細保障方案的保護目標，並以代之。

2. 考古遺產

根據葡萄牙法律，考古遺產包括地球、生命和人類進化的所有遺跡、資產和其他痕跡，其保存和研究有助於追溯人類的歷史及其與自然環境的關係。其是考古活動的產物，被視為一門科學學科。考古遺產還包括分層沉積物、結構、建築、建築群、增強的遺址、可移動資產和其他性質的紀念碑，以及其的農村或城市環境，無論其位於地面、底土或水下、領海還是大陸架。考古遺產是國家資產，它證明了一個國家文明或文化的價值，具有相關的文化價值，反映了記憶價值、古代性、真實性、原創性、稀有性、獨特性或典範性。國家有責任確保將其存檔、保存、管理、加強和傳播。2001 年 9 月 8 日頒布第 107/2001 號法確立保護及提升文化遺產基礎的《基本法》。

(1)管理考古活動

考古活動的管理涵蓋考古學和土地利用規劃、考古學與環境影響評估、考古館藏管理以及航海和水下考古。

一是考古學和土地利用規劃。如今，考古學被視為一種領土資源，而考古活動則是一種領土管理工具。其必須不斷牢記科學和遺產價值以及其他領土變革因素。通過促進合理利用土地和資源的可持續管理，土地利用規劃者追求涉及研究和規劃的多學科任務。考古學通過整合和加強遺產資源，在這一過程中發揮著重要作用。事實上，在目前的國家城鎮和鄉村規劃政策中，由使用領土管理工具（TMI）的有組織的系統組成，考古遺產被視為對集體記憶和身分特別重要的領土資源。因此，TMI 制定了保護和增強遺產的措施，從而確保其完整性和周邊地區的使用。文化遺產總局和文化區域局的優先事項之一是制定一項綜合遺產政策，以促進考古學／土地利用。這包括制定計畫並促進其實施，以保護，研究，增強和傳播遺產。在立法方面，除了 2001 年 9 月 8 日頒布第 107/2001 號確立了文化遺產保護和加強政策和制度基本法，2009 年又通過了第 46/2009 年《城市政治法》判例法。

二是考古學與環境影響評估。考古學中的環境影響評估可以做出明智的決定，該決定已經權衡了與項目可行性相關的其他環境因素。這項工作涉及收集資訊，識別和預測遺產影響，以及制定避免，最小化或補

償任何負面影響的措施。1985 年 6 月 27 日第 85/337/EEC 號理事會指令與 2000 年 5 月 3 日頒布第 69/2000 號法令的轉換，該法令批准了評估可能對環境產生重大影響的公共和私人項目的環境影響的法律制度，這是可持續發展政策的重要預防手段。因此，這是一項至關重要的預防手段，用於環境目的，對遺產保護具有重大影響。在轉換之後，文化當局逐漸和大量地參與了環境影響評估的決定，例如 AIA-葡萄牙環境協會（APA）和區域發展協調委員會（CCDR）。因此，2004 年出版了一份法律效力檔，名為「適用於考古工程的環境影響研究的職權範圍」。其旨在規定應用於不同階段的考古影響研究的方法，並應用於不同的項目類型。隨著 2011 年 12 月 13 日歐洲議會和理事會第 2011/92/EU 號指令的轉換，新的環評法律制度通過 2013 年 10 月 31 日頒布第 151-B/2013 號法令獲得批准。其強調了文化當局參與和監測環境影響評估程式的重要性。這是目前最重要的考古保護工具之一。在立法方面，關於環境影響評估（EIA）的法律框架，確立了第 151-B/2013 號法令，經 2014 年 3 月 24 日頒布第 47/2014 號法令修訂；有關範圍定義提案（PDA）、環境影響研究（EIA）、非技術摘要（RNT）、環境合規報告（RECAPE）與環境影響聲明（DIA）和監測報告（RM）的技術標準，確立了 2001 年 4 月 2 日頒布第 330/2001 號法令；關於多年考古研究項目，通過了通告第 1/2015 號；針對環境影響研究中考古遺產描述符的職權範圍，通過了 2004 年 12 月 10 日的通告。

三是管理考古館藏。管理因實施考古工作而產生的可移動考古資源是文化遺產總局的職責。目前正在進行一些舉措，例如：從擁有考古收藏品的博物館中對「國家考古保護區網路」進行調查和診斷；處理考古保護區工作小組的查詢；調查和診斷考古工作實施過程中產生的考古資源的現狀（位置和行政記錄）；制定考古藏品的存放和轉讓戰略；考古藏品存放和轉讓的標準和程式的標準化；認證考古保護區的標準標準化；標準化考古收集沉積物的組織標準。在立法方面，針對考古工程新規例，通過了 2014 年 11 月 4 日頒布第 164/2014 號法令；2001 年 9 月 8 日頒布第 107/2001 號法律保護和價值政策和制度的法律基礎；關於葡萄牙博物館框架法，通過了 2004 年 8 月 19 日頒布第 47/2004 號法律。

　　四是航海和水下考古。航海和水下考古學是考古學的一個分支，訴諸於進入水下環境的技術。考古學和水下遺產反過來又被視為一種科學實踐和文化資源，一直是全世界公眾和負責這一領域的公共機構日益關注的主題。世界各地都出現了一種干預管理，作為對保護、研究和加強考古遺產所帶來的科學和文化挑戰的回答。水下考古的公共管理始於二十世紀 80 年代初葡萄牙國家考古博物館的框架內。這是一次開創性的經歷，彙集了不同人士和機構的努力。然而，直到 1997 年，葡萄牙考古學經歷了科阿谷石刻保存運動發布的重大變化，並導致在前葡萄牙考古研究所內創建了航海和水下考古國家中心（CNANS）。

　　自 1996 年以來，CNANS 受益於葡萄牙館與文化部相關的里斯本 98 世博會的一個項目選項。它與海軍學院合作，推動了伊比利亞－大西洋傳統中世紀和現代船隻國際研討會。該地區最新和最引人注目的發現在一些世界頂級航海和水下專家面前展出。從那時起，DGPC 通過 CNANS 負責處理隨機發現，研究項目和緊急情況的過程，對沿海地區進行技術監視和干預並提供專家意見，此外還在國家和國際範圍內開展科學和文化傳播行動。

　　考慮到考古學和水下考古遺產不能在沒有業餘潛水夫等海洋用戶的合作下發展，CNANS 一直承認那些宣布其隨機發現的人的優點和權利，鼓勵與業餘志願者密切合作，並與業餘潛水夫建立密切關係。這方面的一個例子是促進業餘潛水夫進入通常被禁區。因此，水下考古學不再被視為一種娛樂愛好和這個時代最新冒險的典範，因為它已逐漸成為一項科學活動和獨特的遺產資源。在立法方面，批准《保護水下文化遺產公約》的法令，於 2001 年 11 月 2 日在巴黎舉行的聯合國教科文組織大會第三十一屆會議上批准 7 月 18 日共和國大會第 51/2006 號決議；關於水下文化遺產，1997 年 6 月 27 日頒布批准了第 164/97 號法令；針對金屬探測器的使用，通過了 1999 年 8 月 20 日頒布第 121/99 號法律。

　　(2)葡萄牙考古檔案

　　葡萄牙考古檔案是管理考古活動的重要工具。為評估研究項目、考古工程許可證、報告、環境影響研究、領土管理工具和城市管理程式，必須首先查閱和分析檔案中的數據。在立法方面，針對考古工程規例，

自 2014 年 11 月 11 日起生效第 164/2014 號法令；關於考古工程的先前
法規，1999 年 7 月 15 日頒布通過了第 270/99 號法令；針對政治基本法
及保護及加強文化遺產制度，通過了 9 月 8 日第 107/2001 號法令；關於
多年度考古研究項目，通過了通告第 1/2015 號；針對考古背景下的生物
人類學著作，通過第 1/2014 號法令；關於使用地球物理遙感方法提交水
下考古前景最終報告的指令，通過了 2010 年 8 月 12 日的通告；關於數
字工作報告，2011 年 12 月 27 日通過通告；關於攝影工作報告，2010 年
8 月 12 日通過通告；針對環境影響研究中的考古遺產描述的職權範圍，
通過了 2004 年 12 月 10 日的通函。

　　(3)考古科學實驗室

　　考古科學實驗室（LARC）是 DGPC（負責考古學和列入古跡的葡萄
牙政府組織）內的一個研究單位。該實驗室開展的活動包括各種互補學
科。其主要目標是提高對祖先生活方式的理解，即他們的經濟，社會組
織，文化和生物學，以及他們與環境的關係和相互作用。試圖識別和理
解在上一個冰河時代和自現代以來發生的一段時間內發生的變化。
LARC 涵蓋的各種專業包括從考古發掘中恢復的石器（石器技術），沉積
物（地質考古學），植物遺骸和花粉（古植物學），動物骨骼（動物考古
學）和人類遺骸（人類生物考古學）的研究。LARC 工作人員感興趣的
主題包括動物，植物和地質資源的開發，管理和改善，自然在早期人類
日常生活中的作用以及對環境挑戰的文化和適應性反應。

　　除了開展項目並與葡萄牙國內外的團隊合作外，LARC 還通過年度
計畫和考古科學競賽為葡萄牙考古學家提供建議和技術支援，該競賽每
年由競賽決定。LARC 擁有許多必要的技術設備和文獻來源，以進行考
古科學研究以及重要的參考資料集。其中包括脊椎動物骨骼收藏
（Osteoteca）和花粉、種子和木材收藏。其構成了國家自然歷史收藏網
路的一部分，國家自然歷史收藏品價值化和科學使用聯盟也稱為
「NatCol」，其中包括科英布拉大學，里斯本大學和波爾圖大學，以及里
斯本的熱帶研究所，馬德拉的豐沙爾市和里斯本市立大學。

3. 遺產名錄

根據其相對價值，不可移動文化遺產可以被列為具有國家利益、公利益或市政利益的遺產。如果一項資產的全部或部分保護和增強對國家具有重要的文化價值，則該資產應被視為國家利益。任何國家利益財產，無論是紀念碑，一組建築物還是一個遺址，都被視為「國家紀念碑」。如果一項資產的保護和增進雖然代表了具有國家重要性的文化價值，但在國家利益分類所固有的保護制度下證明是不相稱的，則該資產應被視為具有公共利益。如果資產的全部或部分保護和增進在市政範圍內具有普遍的文化價值，則應將其視為具有市政利益。

不動產的列名行政程式由文化局與文化局聯絡（根據其各自的業務區域）啟動。但是，任何自然人或法人，無論是公共的還是私人的，公民還是外國國民，國有的或來自自治區的，任何地方當局，都可以依法提交資產上市申請。將文化財產列為國家利益是國家主管當局（部長會議）的責任，他們將為此目的頒布政府法令。公共利益分類由國家主管當局（負責文化的政府部門，現為文化事務國務秘書）或自治區（如果財產位於該區）負責。將為此目的頒布一項法令。市政利益財產是市政當局的責任，即使 DGPC 需要發布一份有利的報告。該法還規定了其他類別的財產，即根據國際法（《格拉納達公約》）的「紀念物」、「建築物群」和「場地」。

在葡萄牙大陸，由 DGPC 向政府提議將國家利益和公共利益資產上市。在啟動行政程式時，DGPC 將根據 2001 年 9 月 8 日頒布第 107/2001 號法律第 2 條第 3 款及其第 17 條規定的一般標準，適用任何國家文化遺產所需的相關文化利益的定義。2009 年 10 月 23 日第 309/2009 號法令自 2010 年 1 月 1 日起生效，該法令規定了財產的上市程式。

（四）葡萄牙文化遺產保護法律體系建構

文化遺產保護，被認為是和環境保護、人權維護同等重要的三項人類工程之一。對文化遺產的破壞主要來自自然災害（地震、火災、全球氣候變化）、戰爭與地區衝突、恐怖襲擊、大型工程建設、過度的旅遊

開發、無視遺產保護的法規故意破壞公共財產的行為等。對文化遺產進行有效的保護，關鍵還是立法。法律保護是文化遺產保護的根本手段。或者說，文化遺產保護只有在法律框架下才能實現。由於法律規範能夠通過對人們思想的影響，實現對人們行為的評價、指引、預測，實現對合法行為的保護和對非法行為的譴責、制裁、警戒和預防，立法保護已成為文化遺產保護的客觀需求，是實現文化遺產長久保護的根本途徑。

不僅世界文化遺產保護工作始於「公約」，連「世界文化遺產」「世界自然遺產」的概念也源於「公約」。1972 年 11 月，聯合國教科文組織第十七屆大會出臺《保護世界文化和自然遺產公約》，即《世界遺產公約》（World Heritage Convention）。公約確定了文化遺產和自然遺產的定義，列入《世界遺產名錄》的條件；指出締約國應負的責任；闡述了世界遺產委員會的功能；解釋如何使用和管理世界遺產基金；1992 年，聯合國教科文組織世界遺產中心成立，這是一個負責世界遺產事務的秘書處。1997 年 11 月 25 日，聯合國教科文組織第五十五次會議通過《文化財產送回或歸還原有國的大會決議》。2001 年 12 月 14 日，聯合國大會通過《將文化財產送回或歸還原有國》的決議，打擊非法文物買賣，鼓勵將文化財產歸還原有國。

此後，在《世界遺產名錄》的基礎上，還通過了《世界自然遺產名錄》、《瀕危世界遺產清單》和《急需保護的非物質文化遺產清單》。2001 年 11 月出臺《保護水下文化遺產公約》。這是一個有前瞻性的法律檔，擴展了世界遺產的內涵和保護範圍，宣導締約國開展合作，共同保護水下文化遺產。2003 年 10 月，聯合國教科文組織第三十二屆大會通過《保護非物質文化遺產公約》，也通過了《教科文組織關於蓄意破壞文化遺產問題的宣言》《保護數位化遺產憲章》。尤其是《保護非物質文化遺產公約》增添了《世界遺產公約》未曾包含的內容，把語言、戲劇、音樂、舞蹈、風俗、禮儀、宗教、神話、節慶、手工藝等納入保護範圍，並承認各個群體、各個團體，甚至個人在非物質文化遺產的創作、保護、保存、創新等方面的貢獻和作用。《教科文組織關於蓄意破壞文化遺產問題的宣言》承襲了 1954 年的《海牙公約》（全名《武裝衝突情況下保護文化財產公約》）的基本原則，既對和平時期蓄意破

壞文化遺產的行為做了明確的限制，也對武裝衝突情況下的文化遺產保護問題做了明確的責任劃分。《宣言》鼓勵每個國家根據國際法採取一切必要措施，確立有關司法管轄權，並對嚴重的個人蓄意破壞行為進行刑事制裁。該宣言還倡議保護文化遺產的國際合作，如，提供和交流有可能出現的文化遺產蓄意破壞的資訊，遇到問題進行磋商，推廣相關的教育計畫，提高打擊蓄意破壞文化遺產行為的能力，提供相應的經濟援助等。

鑒於文化遺產保護，葡萄牙政府提出《保護無形資產公約》這項新法律規定。1980 年 7 月 6 日，第 13/85 號法律首次引入了基本前提並確立了文化遺產的新概念。這份文檔提到了「文化遺產」，第 1 條內容為「葡萄牙文化遺產包括所有物質和無形資產，這些資產因其公認的自身價值，應被視為對葡萄牙文化歷久彌新的持久性和特性具有相關利益」。2001 年 1 月，2000 年 5 月 25 日 39/VIII 號法案的提案在議會中得到討論和批准（2001 年 9 月 10 日第 107/2001 號），取代了以前的法律（7 月 6 日 13/85 號）。

據《葡萄牙共和國憲法（2004 年》第六次修訂獲悉，第 9 條針對國家基本責任提出「保護和加強葡萄牙人民的文化遺產，保護自然和環境，保護自然資源，確保國家領土的適當發展。」第 52 條針對請願權和民眾行動權，提出「在法律規定的情況下和在法律規定的條件下，個人或通過旨在捍衛相關利益的協會授予所有人的民眾訴訟權，包括代表受害方或多方進行辯護的權利：a.促進預防、制止和起訴危害公共健康、消費者權利、平等生活、保護環境和文化遺產的罪行；b.維護國家、自治區和地方自治機關的財產。」第 73 條針對教育、文化和科學，提出「國家與社會傳播機構、文化協會和基金會、文化和娛樂團體、保護協會合作，鼓勵和保障所有公民獲得文化和文化創造力的成果，促進文化民主化文化遺產、居民組織和其他文化機構。」第 78 條針對文化享受與創意，提出：「1.人人有文化享受和創造的權利，有保存、保護和擴展文化遺產的義務。2.國家有義務與所有文化機構合作：a.鼓勵和確保所有公民都能獲得文化活動的手段和機制，並糾正該國在這方面的現有不對稱；b.支持激發個人和集體創造力的廣泛多樣性和表達，以及文化作品

和優質資產更廣泛流通的倡議；c.促進對文化遺產的保護和尊重，使其成為共同文化特徵的重要組成部分；d.發展與所有民族的文化關係，特別是葡萄牙語民族，並確保在國外保護和促進葡萄牙文化；e.協調文化政策與其他政策。」第 165 條針對部分排他性的立法權力，提出「除政府授權外，共和國議會對『自然、生態平衡和文化遺產保護制度的基礎』這一事項擁有專屬立法權」。第 228 條針對立法和行政自治，遺產和文化創造被視為自治區特別關心的事項之一。

根據聯合國教科文組織國家文化遺產法資料庫獲悉，1997 年，葡萄牙政府頒布關於水下考古活動的第 164/97 號法令，歸屬文化不動遺產、文化動產、水下文化遺產範疇。1999 年，頒布關於考古工程的第 270/99 號法令，歸屬文化不動遺產、文化動產、水下文化遺產範疇；同年，頒布關於使用金屬探測器的第 121/99 號法律，歸屬文化不動遺產、非物質文化遺產範疇；頒布關於贊助的第 74/99 號法令。2001 年，頒布關於文化遺產的第 107/01 號法律，歸屬文化不動遺產、文化動產、非物質文化遺產、自然遺產範疇。2004 年，頒布關於葡萄牙博物館第 47 號法律，歸屬文化不動遺產、文化動產範疇。2009 年，頒布第 138/2009 號法令，歸屬文化動產範疇；第 139/2009 號法令，歸屬非物質文化遺產範疇；第 140/2009 號法令，歸屬文化不動遺產、文化動產範疇；第 309/2009 號法令歸屬文化不動遺產、文化動產範疇。

為確立適用於文化遺產的國家法律基礎，2008 年 9 月 8 日發布了第 107/2001 號法令，其中包括有形和無形資產。然而，關於非物質文化遺產（ICH），立法沒有考慮法律形式的保護，如適用於有形遺產的法律保護形式，有形遺產按保護級別（市政、公共和國家）對其進行分層。相反，就 ICH 而言，將開發和應用註冊系統（不包括所有形式的分層和分類），使用圖形、聲音和視聽設備製作，將其視為保護 ICH 的重要措施。正如保羅・科斯塔所說，從某種意義上說，立法一方面承認 ICH 作為「生物遺產」的固有動態，因此將法律保護歸於它是不切實際的，另一方面，鑒於其對社會背景和社會變化的依賴，通過視聽工具和數字化將重點放在登記處上，因為它可能是有效保護 ICH 的唯一形式：「事實上，這種登記可能是 ICH 特定元素的唯一保留的東西，因為通過社會和

團體的自身動態，它傳播給其他幾代人的基本條件已不復存在。」最後，通過將描繪文化遺產的視頻、圖像和聲音轉換為數字宇宙，將文化遺產數位化，為文化遺產領域技術使用的進一步發展和創新打開了大門。

（五）結語

　　文化遺產是一個國家的文化資源，是民族文化的重要組成部分。保護民族文化遺產是國家文化建設發展的重要組成部分，體現的是對歷史的責任，對文化傳承與保護的態度，以及對未來國家、民族文化發展的遠慮。

　　現階段，葡萄牙要保護好本國豐富的文化遺產，政府須繼續扮演主導角色。通過政策支持，立法保護，加大財政資金投入，完善文化遺產保護人才培養體系，加強宣傳教育，調動社會各方力量參與文化遺產保護事業，尤其要將非物質文化遺產保護提升到與物質文化遺產保護同等重要的地位上來。同時，要充分挖掘本國豐富的文化遺產旅遊資源，加大文化遺產產業開發力度，形成文化遺產保護為文化產業發展提供文化支撐，文化產業發展為文化遺產保護提供資金保障的良性循環；要進一步密切國際合作，引進先進保護理念和技術，多管道籌集資金，獲取技術援助，為本國的文化遺產保護所用，推動本國的文化遺產保護工作不斷向前發展，最終探索出一條符合葡萄牙國情的文化遺產保護之路。

　　在文化遺產領域，如何真正做到在保護、傳承、開發、利用之間保持動態平衡，長期以來是全球關注的共同議題。而隨著文化遺產保護工作的開展，文化遺產將得到進一步的開發，葡萄牙對文化遺產保護利用重要意義的認識也會逐步提高。新的保護問題的出現，將對其保護技術、保護理念、保護法律提出新的要求。葡萄牙文化遺產保護法律體系將繼續完善健全。葡萄牙政府應更重視文化遺產保護工作，行政管理制度和管理職能劃分以及相應的法律、法規和政策應與時俱進，不斷調整和改革。同時應向文化遺產工作完善的國家比如義大利、中國等借鑒成熟經驗，進而保證文化遺產的活態利用，以滿足社會多元的文化需求。

參考文獻

中國文物報告（2021）。澳門歷史城區 "後申遺時代" 遺產保護探索：東望洋未完工建築的實踐與啟示。https://zhuanlan.zhihu.com/p/396589779

吳清揚（2020）。澳門文化遺產保護法制研究。https://www.mpu.edu.mo/cntfiles/upload/docs/research/common/1country_2systems/2018_2/18.pdf

孟令法（2019）。中國文化遺產保護政策的歷史演進。遺產，1，111-135

張鵲橋（2014）。澳門文化遺產保護的回顧及展望──從《文物保護法令》到《文化遺產保護法》。城市規劃，（A01），80-85。

單霽翔（2008）。我國文化遺產保護的發展歷程。城市與區域規劃研究，1(3)，24-33

彭君（2017）。文化遺產保護立法：制度變遷與澳門實踐。北京工業職業技術學院學報，16(3)，96-100。

新華澳報（2022）。「爛尾樓」事件完滿解決符合各方最大公約數。

澳門文化局（2018）。文化局認同荔枝碗船廠片區景觀價值。https://www.icm.gov.mo/gb/icpor/Detail/18

澳門文化遺產（2008）。東望洋燈塔周邊樓宇最高 90 米。https://www.culturalheritage.mo/ detail/100048

澳門文化遺產（2022）。Fun 享文遺　10 月推出手機街拍體驗及戶外速寫工作坊藉多元互動交流推廣文化遺產知識。https://www.culturalheritage.mo/gb/detail/102626

澳門印務局（2008）。第 82/2008 號行政長官批示。https://bo.io.gov.mo/bo/i/2008/15/despce_cn.asp#83

澳門印務局（2013）。第 11/2013 號法律。https://bo.io.gov.mo/bo/i/2013/36/lei11_cn.asp

澳門特別行政區政府文化局（2020）。重視對東望洋燈塔景觀的保護。https://www.icm.gov.mo/cn/news/detail/18576

關俊雄（2018）。公民層面的文化自覺：以澳門荔枝碗文化保育為例。行政公職局，4，19-34。

Brasília (2013). Ministério do Turismo. http://www.turismo.gov.br/images/pdf/plano_nacional_2013.pdf.

Cunha Filho, F. H. (2020). Safeguarding Intangible Cultural Heritage in Brazil in accordance with the UNESCO Convention. *Pravovedenie*, 64(1), 112-123.

Fridman, F., Araújo, A. P. S. D. &Daibert, A. B. D. (2019). Public policies for the preservation of historical heritage in Brazil. Three case studies (1973-2016). *Revista Brasileira de Estudos Urbanos e Regionais*, 21, 621-638.

Plano Nacional de Turismo (2013/2016). *o turismo fazendo muito mais pelo Brasil*.

Pignaton, A. B., Santos, J. A. C. & Tavares, M. (2019). Brazilian cultural heritage and its potential for providing tourist experiences through interpretation. *Journal of Spatial and Organizational Dynamics*, 7(4), 291-303.

Chapter
4

大學城的文化遺產旅遊案例：科英布拉大學的案例探討

Heritage Tourism in Campus Town: A Case Study from the University of Coimbra

葉桂平、楊茁、張昕媛

Kuaipeng Ip, Zhuo Yang, Xinyuan Zhang

本章提要

　　葡萄牙作為一個位於歐洲西南部的共和制國家，在擁有了得天獨厚地理位置的同時，也擁有相當完善的旅遊業，旅遊業更是葡萄牙外匯收入的重要來源和彌補外貿赤字的重要手段。筆者以旅遊資源開發為研究視角，通過案例分析法等方式，分析科英布拉發展大學城文化遺產旅遊的自然地理條件和社會經濟條件，以及歷史文化資源等優勢，為葡萄牙文化旅遊的發展提供策略建議。

關鍵詞：科英布拉、文化旅遊、旅遊資源、文化遺產、大學城

Abstract

　　Portugal as a Republican country located in the southwest of the continent, has a relatively sound tourism industry while it has a favorable geographical location, which is an important source of foreign income and an important means to finance Portugal's foreign trade deficit. As a country with a sound tourism industry, it is also faced with the problems of inadequate utilization of cultural tourism resources and uneven development, which has led to a bottle period in the development of its cultural tourism industry to a certain extent. From the perspective of tourism resource development, the authors analyzed the natural geographical conditions, socioeconomic conditions, and historical and cultural resources of Coimbra's development of cultural heritage tourism in the university town through case analysis and other methods.

Key Words: Coimbra, Cultural Tourism, Tourism Resources, Cultural Heritage, university town

一、引　言

文化旅遊實際上是一種運用城市文化遺產，塑造城市獨特風格，進而吸引遊客的經濟活動。文化旅遊通過將歷史文化與旅遊活動相結合的方式，推進旅遊產業地發展同時也有助於促進當地文化地傳播。旅遊者可以在造訪旅遊城市的過程中發現城市的特有文化，了解成熟的歷史發展，讓旅行增添了文化內涵和獨特意義。根據聯合國世界遺產組織（UNESCO World Heritage Committee）的資料顯示，遺產與文化旅遊為國際旅遊行業成長最快的旅遊類型之一。聯合國世界旅遊組織（UNWTO）在報告中也強調，旅遊業已經是一個發展得十分繁榮的行業，特別是其中的文化旅遊部分（Richards, 2018）。文化旅遊的發展不僅開闢了旅遊的新路徑，並且直接影響當地社會、經濟及文化地發展，為城市帶來新風貌甚至協助城市轉型。與此同時，文化旅遊帶來的人潮也使得城市規劃問題、旅遊設施問題和旅遊景點與當地社區的平衡問題更為嚴峻。

科英布拉（Coimbra）作為葡萄牙具有代表性的城市之一，是一座因學校而聞名的城市。它擁有得天獨厚的修學與旅遊資源，但是在平衡發展城市文化旅遊與保證教學嚴謹上，也是有許多需要注意的問題。

二、研究目的與研究內容

本研究基於研究對象的從屬性、理論上的適當性及操作上的可行性，使用定性的研究方式，對於所研究對象——科英布拉進行調研分析。

（一）研究目的

文化旅遊這種形式始於十九世紀的 grand tour，主要是年輕的英國貴

族通過在整個歐洲的長途旅行來完成他們的教育。這使得文化旅遊自帶「高雅」屬性。然而隨著旅遊產業地發展，旅遊形式呈現了多元化的發展趨勢，其中出現了新的發展策略——文化旅遊。英國在 1980 年將「文化」的概念擴大，抹去傳統的高雅文化與大眾娛樂之間的區別（Bassett, 1993）。這使得文化旅遊的範圍隨著「文化」概念地發展而擴大，其發展趨勢也從有形景點的觀光逐步轉向基於非物質文化地體驗。因此，文化旅遊的內容在大眾面前呈現的是其獨一無二的多樣性，包括古跡旅遊、自然遺跡旅遊、藝術與博物館旅遊、音樂旅遊、美食旅遊、生態和宗教文化旅遊、文化節慶旅遊、農村體驗旅遊等（Richards & Palmer, 2010; 黃繻寬，2012）。

　　如果要發展文化旅遊，則須將其多樣的旅遊資源通過一定的發展策略轉化成為旅遊產品，這樣才能夠吸引更多的遊客到城市參與文化旅遊活動。由於物質實體缺乏與遊客的互動性，這使得傳統的參觀名勝古跡的旅行方式，不能使文化旅行者全情投入地感受當地的歷史文化氛圍。基於這種現實，Smith（2016）認為文化旅遊是「遊客被動的、主動的、具有互動性的與各類遺產、藝術和社區文化接觸，獲得具有教育性、創造性和娛樂性的新體驗」，這也是他認為文化旅遊的定義。所以探討文化旅遊，不只是看旅遊城市擁有多少歷史文化遺產，更需要探討如何利用現有資源讓遊客更有參與感，讓沉默的古跡講述歷史與文化的故事。

　　因此，本文對文化旅遊的概念研究是建立在目前對於文化旅遊的定義基礎上開展的，對其發展戰略進行探討，從而迎接後疫情時代的旅遊業再度興盛的浪潮。

　　本研究以科英布拉為例，通過研究這座城市的歷史、地理及文化資源的現狀，闡述城市文化旅遊的發展情況，如何將其歷史文化資源發展為文化旅遊資源以及探討個案城市如何把握地方現有的文化歷史資源，進一步創造更多的文化旅遊產品，發展出新的呈現城市特色的競爭優勢。

（二）研究內容

　　歐洲擁有豐富的歷史文化資源，也是最開始重視文化旅遊的區域。

根據聯合教科組織（UNESCO）提出的觀點，世界文化遺產與文化旅遊是有必然的聯繫，參觀文化遺產為文化旅遊的主要旅遊活動，在歐洲旅遊中占了一半。儘管葡萄牙土地面積不大，但隨著葡萄牙旅遊產業不斷發展，也面臨著在服務品質上和配套物質上的挑戰。

科英布拉位於葡萄牙中部，其地位僅次於首都里斯本和北部重鎮波爾圖，是一座極具魅力的歷史城市。它擁有歐洲最古老的大學之一——科英布拉大學，其歷史可以追溯到十三世紀。城市內有古羅馬神殿的地下走廊，街邊圖書館和博物館林立，羅馬式教堂和巴羅克式教堂並存，十三至十七世紀建設的石橋留存至今（Roger, 2016），這些擁有深厚歷史底蘊的事物非常適合利用其地理位置及歷史背景發展歷史文化旅遊事業。

三、研究方法

除了前期對於相關基礎理論進行必要的梳理，本研究所採用的研究方法是定性研究法中的案例分析（個案研究）法和實地考察法，對研究對象範圍進行梳理及分析，所得結果作為本研究的結論依據。

案例分析（個案研究）法：本研究選擇個案研究作為研究方法，基於個案研究的本質，試圖說明為什麼一個或一組數據被採用、如何來執行，以及會有什麼樣的結果（Schramm, 1971）。文化旅遊的發展取決於城市擁有的歷史背景、地理位置、文化資源和發展目標，因此在不同城市不同的背景下，將形成不同的發展方式。在探討葡萄牙如何利用其歷史文化資源，與旅遊相結合的方式發展文化旅遊產業，以文化旅遊的方式呈現獨特的城市風貌時，需要將文化旅遊發展置於個別城市的具體情況下探討研究。因此個案研究法為較好的研究方式。

實地考察法：實地考察法實際上是由人類學學科演變而來的一種研究方法，指為明白一個事物的真相、勢態及發展流程而實地進行直觀的、局部的進行詳細的調查。在考察過程中，要對自己觀察的現象進行分析，努力把握住考察對象的特點。

四、文化與發展

　　旅遊文化是透過旅遊活動所形成的一種獨立的文化型態，包括了物質文明與精神文明。其特質是繼承性、創造性、服務性、時空差異性。文化旅遊能夠對發展旅遊經濟和完善旅遊管理產生很大的影響力，同時通過對旅遊地的當地文化、風俗、飲食習慣、生活習慣的介紹，能夠使遊客在旅遊過程中更好地感受本地的風土人情。

　　近年來各國政府致力於將文化和旅遊相結合，通過文化旅遊來傳播地方文化，以及通過文化資源來提升當地的旅遊吸引力。將旅遊目的地的文化和旅遊業的發展相結合，不僅能夠緩解當地旅遊資源在空間和時間上的平均分佈不均，合理利用之前未開發利用的旅遊資源，還能滿足特殊遊客的旅遊需要，擴展旅遊的內容和形式。文化因素已經深深地影響了旅遊業的發展方向，成為了判斷當地旅遊產業成功與否，推動遊業發展的一項重要因素（許彥君譯，2017）。

　　日本及歐美的發達國家在文化產業方面發展相對較早，並且已取得了明顯的成果，在世界文化市場上也具有一定的分量。各國從事文化產品生產和提供文化服務的經營性行業主要包括文化藝術、文化出版、文化旅遊等（POP, 2016）。儘管各國發展旅遊的過程不盡相同，但其共通點是，十分重視旅遊者在旅行過程中，可以獲得體驗當地風土人情帶來的享受。由於地域和歷史上的差異，各個國家在文化上呈現了各自的差異性，這也使得文化旅遊具有強烈的可發展性。文化旅遊對促進文化發展的貢獻不盡其數，它不僅促進了國家內部不同民族和文化的相互了解，還加深了國家與國家之間的往來，將人類命運共同體這個概念更加具象化。

（一）文化旅遊定義

　　在二十世紀 70 年代，歐美國家開始將文化旅遊視為旅遊體驗的一環，自那以後，文化旅遊開始發生巨大的變化。二十世紀 70 年代末，有

些旅遊從業者和旅遊研究者意識到，有一部分人是專門為了更深刻地了解某一地區的文化或者遺產而進行旅行活動，由此文化旅遊被視為一個特殊的產品種類（Tighe, 1986）。

在與「旅遊」相關的文獻中，研究者們對「文化旅遊」的含義認知並不一致。儘管「文化旅遊」這一概念已被廣泛使用，但它也被廣泛地誤解。Richards（1994）認為文化旅遊是一個難以被定義的概念。一是因為其涉及的範圍廣泛，二是因為 「文化」一詞本身有許多可能的含義。一些研究人員使用狹義的「文化旅遊」定義，而另一些人則選擇更廣泛的定義。Medlik（2003）將狹義的文化旅遊定義為「主要以文化興趣為動機的特殊假期（度假），如參觀歷史遺跡、紀念碑、博物館、美術館、藝術表演、節日慶典以及社區的生活方式」。同時，他還更廣泛地定義了文化旅遊，即「文化旅遊」是旅行和訪問中具有文化內容活動的一部分。

然而，這種定義很難在對文化旅遊進行量化分析時使用。在這種情況下，使用文化旅遊的技術定義更為合適。Bonink 和 Richards（1992）提出了以下文化旅遊的技術定義，即人們前往特定的文化景點，如遺產地、具有藝術性和文化性的活動和戲劇表演，而非前往他們的正常居住地。本文將採用這一定義。儘管在對文化旅遊的定義達成共識方面存在很多困難，但學者和政策的制定者都認為文化旅遊的定義是非常重要的。

（二）文化旅遊的資源與具體形式

文化旅遊資源的定義從一開始的簡單定義到如今的不斷延伸，在這個過程中其內涵已經發生了巨大的變化。有學者認為如果能夠用當地風土人情、行為習慣或文化底蘊等任何一方面吸引人們的注意力，那麼這一方面就是當地的旅遊文化資源（田婷，2012）。但是這種旅遊文化資源不能夠簡單地將其視為娛樂項目，也不能因為能夠帶動經濟發展，就將其認定為文化旅遊的一部分，而是應該看到它是否能夠呈現出應有的城市文化底蘊。文化旅遊的資源，包括各種可以吸引遊客的人文、自然條件，使得遊客產生了與文化相關的旅遊動機，期望可以了解當地的文化景觀、生活方式、文化概念、制度等，包括了物質資源和非物質資源。

無論是人文條件的文化旅遊資源還是自然條件的文化旅遊資源，都應帶有強烈的文化色彩，使得旅遊者產生探究這些旅遊資源的文化內涵的想法，進而產生了文化旅遊的動機（黃繻寬，2012）。

　　文化本身是一個不停發展與更新的過程，也是一種不斷提升旅遊生活質量的旅遊型態，這使得文化旅遊與其他旅遊方式具有明顯的不同（張紅梅、趙忠仲，2015）。本文把文化旅遊自身資源的具體形式依照不同的標準嘗試做出了分類（如表4-1）。

　　以前的文化旅遊大多數集中於觀看歷史場址和感受古老傳統，但今日文化旅遊的範圍已經擴展到了當代文化，包括物質文化（標誌性建築和其他結構）與非物質文化（表演藝術、視覺藝術、盛事、節日等）在內。藝術管理權威德里克鐘（Chong, 2009）指出，當代藝術的討論往往被置於文化管理之中，而文化管理和文化遺產之間又有著千絲萬縷的關係。文化政策和文化藝術管理機構正在加大力度，鼓勵當代文化旅遊與之間進行合作，產生許多令旅遊者感興趣的文化產品和文化創造（Chong, 2009）。

表 4-1：文化旅遊自身資源的具體形式

文化旅遊資源類型	
自然文化旅遊資源	A 地文景觀文化旅遊資源
	B 水域文化旅遊資源
社會文化旅遊資源	C 歷史文化旅遊資源
	D 建築文化旅遊資源
	E 藝術文化旅遊資源
	F 飲食文化旅遊資源
	G 名宿文化旅遊資源
	H 宗教文化旅遊資源
	I 商貿文化旅遊資源
	J 修學文化旅遊資源

資料來源：張紅梅、趙忠仲（2015）。文化旅遊產業概論。

（三）文化遺產旅遊概念

文化遺產即為文化古跡，前人留下的東西包含物質和非物質遺產兩種物質形態類型，是具有歷史、藝術和科學價值的。關於文化遺產旅遊等概念並沒有統一解釋，大部分國家的學者認同世界旅遊組織給出的定義，即遊客在旅遊的過程中能深入接觸旅遊目的地的人文、遺產、習俗和自然景觀等（UNWTO, 2020）。

一般認為，古跡遺產旅遊概念大致在十八世紀晚期的歐洲就已經出現，但直到二十世紀 70 年代中期古跡遺產旅遊概念才成為旅遊消費的符號。自中國 1985 年加入聯合國教科文組織世界遺產委員會之後，文化遺產旅遊的概念逐漸形成，大量旅遊者透過前往世界遺產地從事旅遊活動，使得古跡遺產旅遊（Heritage Tourism）觀念開始在旅遊者及旅遊目的地身上凸顯成形，也成為關注的焦點（Richard Prentice, 1993）。隨著對古跡遺產重要價值的意識逐漸建立，「文化古跡旅遊」或「文化遺產旅遊」成為受到關注與歡迎的新旅遊主題（張紅梅、趙忠仲，2015）。

隨著全球範圍內旅遊業的不斷發展壯大，旅遊逐漸成為了文化遺產最廣泛的利用方式。遺產的文化與經濟價值因此不可分割的緊密聯繫在一起，兩者互利互惠（胡志毅，2011）。人們關注的核心問題不再是文化遺產與旅遊之間的衝突，而是尋找兩者的平衡（Gerrod & Fyall, 2000），由此產生了「文化是旅遊的靈魂，旅遊是文化的載體」這種說法（張博、程圩，2008）。遺產的文化價值可以成為旅遊業發展的核心「買點」，旅遊市場化的運作可以廣泛傳播文化遺產的價值，促進文化遺產的保護與活化利用（孫九霞，2010），進而反哺遺產保護。

（四）文化遺產與城市規劃的關聯性

關於城市旅遊規劃理論，在二十世紀 60 年代國外就有研究，其中最為著名的是馬列斯（S. Malle）將旅遊開發與規劃運用於城市發展理論中。目前關於城市旅遊規劃的研究更為完善，所涉及到的內容包括城市規劃、旅遊景點、度假勝地等等，所制定的旅遊規劃措施對於城市的社會經濟、自然環境和人文環境都具有一定的影響力。

　　而文化遺產作為先人留給我們的珍貴財富，保護其完整性是全社會、全人類的責任和義務。為加強對它們的保護，國際古跡遺址理事會（ICOMOS）在 1976 年通過了《關於歷史地區的保護及其當代作用的建議（Recommendation Concerning the Safeguarding and Contemporary Role of Historic Areas）》，1982 年通過了《關於小聚落再生的特拉斯卡拉宣言（Declaration of Tlaxcala on the Revitalization of Small Settlements）》，1999 年又出臺了《關於鄉土建築遺產的憲章（Charter on the Built Vernacular Heritage）》，以此來推動文化遺產的保護進程。聯合國教科文組織亞太辦事處提出，該組織在二十一世紀要將保護的重點從官方建築轉移到民間建築。不難看出，歷史小城鎮的保護已逐步受到國際遺產保護領域的關注，並成為其熱點問題之一（呂舟，2015）。

　　2011 年世界自然保護聯盟（International Union for Conservation of Nature, IUCN）發布了《可持續旅遊與世界自然遺產（Sustainable Tourism and natural World Heritage- Priorities for action）》報告，揭示了旅遊開發可能帶給世界自然遺產的風險和機遇（IUCN, 2011）。2013 年聯合國世界旅遊組織（UNWTO）公布了《面向發展的可持續旅遊導則（Sustainable Tourism for Development Guidebook）》，將可持續旅遊定義為：「充分考量目前及未來的經濟、社會與環境影響後，落實遊客、產業、環境與當地的需求的旅遊形式」（UNWTO, 2013）。可持續旅遊的發展準則與管理實務相關，可應用於任何旅遊目的地各種旅遊形式，包括大眾旅遊及各種特定對象的小眾旅遊。這種可持續原則涵蓋了旅遊發展時所涉及環境、經濟和社會文化，這三個方面獲得平衡發展的同時更應該確保其可發展的持續性。2017 年，聯合國將此年定為「國際可持續旅遊發展年（International Year of Sustainable Tourism for Development）」（香港聯合國教科文之友，2017），藉此積極推動文化旅遊的可持續發展進程。世界自然保護聯盟出臺的《可持續旅遊與世界自然遺產》明確指出了遺產旅遊業的開發對遺產保護的利與弊，並且做了詳細的量化分析。世界旅遊組織在此基礎上對文化旅遊過程中可能會出現的情況與問題出臺了一系列條例，豐富了相應的管理及處理措施。與此同時，在文化遺產與旅遊業相結合的過程中，可能出現的負面影響也是不容小覷

的，因此對於文化遺產的保護與文化旅遊的管理應該得到更多的重視。

文化旅遊不僅可以帶來城市經濟的繁榮，還能豐富與提升城市內涵的功能與價值，無論是城市歷史街區、古建築的保護與再利用，還是城市生態、城市精神與市民風尚等軟實力的提升，都能夠充分彰顯文化旅遊與城市發展的緊密關係。同時，城市建設及城市功能化發展對促進文化旅遊業發展也將起到支撐的作用，文化旅遊與城市建設之間是相互影響、相互協調、互動融合的，每一項文化旅遊產業項目的落地都將成為促進城市建設和城市發展的新動力（黃俊傑，2006）。

伴隨著城市化的推進，有些人開始思考對於文物的保存是否必要，贊同廢除文物保護的相關制度從而加快城市化進程。同時，由於文化旅遊是一個循序漸進的過程，其帶來的經濟效益在發展初期遠沒有城市化帶來的經濟效應顯著，相關部門還需花費資金和人力對歷史文化遺產進行保護或修繕。這使得當地政府沒有保護文化遺產的動力。這種「舊的不去新的不來」的觀念是並不可取的。實際上，城市化的推進和歷史建築的保護並不存在不可調和的矛盾，雖然他們在某些時刻屬於針鋒相對的兩方面，但我們完全可以將二者利用起來，使其成為能夠互惠互利的角色。

在城市化建設的規劃中，城市建設和文化遺產、遺址的保護與修繕皆要考慮，兩者的有機結合在一定的外界幫助和催化下，必定會產生我們所期望的結果。為了保留一個而捨棄另一個方法，會讓當地失去可持續發展文化旅遊的重要因素，是萬萬不可取的。

（五）文化遺產旅遊的矛盾

最初，旅遊是作為文化遺產保護的對立面而被廣泛關注（張朝枝，鄭艷芬，2011）。學者們認為，矛盾與衝突是文化遺產與旅遊關系的核心特征，遺產和旅遊的互動必然導致保護與利用的衝突（Zhang et al., 2015）。文化遺產部門和旅遊發展部門的價值觀差異和權力差異是先天的二元結構，在文化傳播與經濟發展、商業化與原真性、多重價值闡釋和遺產生產與旅遊消費等之間的必然存在諸多矛盾（Zhang et al., 2015）。

有學者認為文化遺產的價值和意義並非天然存在，而是一種選擇性的保存與再現（Olsen, 2002），其選擇的核心問題是「誰的標準」、「誰來選擇」、「誰來解釋遺產價值」（張朝枝、李文靜，2016）。專家學者從考古學、歷史學等學科知識出發，為文化遺產提供一整套科學的解釋，遺產的價值和意義因而得以在現代科學體系的語境中被建構（Smith, 2004）。但在這一建構過程中，遺產從其所依托的具體地方社會中抽離出來，脫離了當地社區居民的日常性、地方性闡釋，當地社區逐漸喪失對遺產的闡釋權。文化遺產的價值被國家闡釋，作為區分其他國家的工具，成為增強民族凝聚力並形成民族身分認同的文化景觀（Palmer, 1998）。但是，在文化遺產的國家敘事中，一些邊緣性群體如與特定文化遺產密切聯繫在一起的土著社區、女性群體、工人階層被排除在外（Smith, 2008），文化遺產的價值與意義並未完全的、「真實的」體現，這也約束了遊客對於當地「地方性」的體驗。

五、科英布拉文化旅遊發展現狀

（一）科英布拉大學

被葡萄牙人稱為「大學城」的科英布拉，城市與大學可謂是息息相關。1290 年建於城市山丘上的科英布拉大學，迄今仍然是葡萄牙最知名的大學之一，更是在 2013 年被聯合國教科文組織列名為世界遺產（科英布拉大學官網，2022）。科英布拉大學裡的圖書館、科學實驗室、標本陳列室、舉辦論文答辯的廳室、教堂都是最吸引遊客目光和引發讚嘆的部分。表 4-2 為科英布拉大學入選世界遺產的基本資料及獲選條件。

表 4-2：世界遺產「科英布拉大學」基本資料及獲選條件

世遺名稱 （英文） （葡文）	科英布拉大學—上城及索菲亞區 **University of Coimbra- Alta and Sofia** **Universidade de Coimbra- Alta e Sofia**
列入時間	2013、2019 (委員會第 37、43 屆會議-37COM 8B.38 & 43COM 8B.48)
地理座標	N40 12 28.12 W8 25 32.79
所屬國家	葡萄牙
世遺序號	1387
獲選條件	(ii)(iv)(vi)
標準(ii)	科英布拉大學—上城及索菲亞區影響前葡萄牙帝國的教育機構在七個世紀中接受並傳播了藝術、科學、法律、建築、城市規劃和景觀設計領域的知識。科英布拉大學在葡語世界的大學機構和建築設計的發展中起到了決定性的作用，可以被看作是這方面的一個參考點。
標準(iv)	科英布拉大學展示了一種特殊的城市類型，它說明了一個城市和它的大學之間的深遠融合。在科英布拉，城市的建築和城市語言反映了大學的機構功能，從而呈現出這兩個元素之間的密切互動。這一特點在葡萄牙世界後來的幾所大學中也得到了重新詮釋。
標準(vi)	科英布拉大學—上城及索菲亞區通過傳播其規範和機構設置，在葡語世界學術機構的形成中發揮了獨特作用。科英布拉大學—上城及索菲亞區很早就成為葡萄牙語文學和思想的重要中心，並在葡萄牙的幾個海外領土上按照科英布拉的模式建立了特定的學術文化，從而使自己脫穎而出。

資料來源：UNESCO（2013；2019；2022）

　　大學的圖書館（如圖 4-1）是典型的巴洛克風格建築，近 5 米挑高的拱形屋頂內部裝飾金碧輝煌，氣勢磅礴又顯出典雅書卷氣息，掛毯和瓷磚畫上呈現的是許多宗教、戰爭和歷史為主題的作品。圖書館有許多藏書閣，收藏著不同分類的藏書，每個藏書閣之間用長廊串接，把整個圖書館串聯起來。基於功能上的需要，圖書館使用了大量木質的建材，便於保存藏書，同時由於其已經列名為世界遺產為了保護歷史結構，目前

館內大多數藏書已經製作複製版本
存放於新館提供讀者查閱，10 萬餘
冊的館藏僅作為保存及展示之用，
常年有專門計畫進行維護（葡萄牙
北部旅遊局，2022）。

　　以大學城享有盛名的科英布
拉，是葡萄牙的文化之都，各種國
際性的大型節事活動和演出每年在
此城市舉辦，其中又以每年 5 月份
的燃燒飄帶儀式最為盛大和熱鬧。
燃燒飄帶儀式屬於科英布拉大學傳
統活動，每年 5 月份正當大學的學
生們即將結束整個學年的課程，學
生們就用燃燒自己學院的飄帶這種
方式來慶祝學期結束，按照慣例，
整個活動要持續三天（科英布拉大
學官網，2022）。

⌖ 圖 4-1：科英布拉大學圖書館
資料來源：作者拍攝。

（二）權威網站旅遊評價

　　筆者通過對知名旅遊網站的數據統計發現，對於科英布拉的景點與
地標正面評價集中在科英布拉的特有經歷、風景秀麗、文化深厚、建築
與雕像都具有歷史意義；負面評價集中於印象不深刻、客戶服務糟糕。
而博物館方面的正面的評價則主要是認為其是藝術、建築和歷史的奇特
混合體，價格合理；但是也有服務態度差，現實與介紹不符的問題。在
美食方面，正面評價集中在餐前小吃搭配葡萄酒的均衡選擇、分量大、
接待優質、食品優質；但是服務態度不好。而對於自然環境和公園設施
而言，其優勢在於風景優美但是在城市規劃過程中被忽視，維護不善。
（表 4-3、表 4-4）

◈ 表 4-3：知名旅遊網站給與科英布拉五星好評次數統計

（統計時間: 2019/01-2022/6　　單位：次）

城市評價種類		科英布拉 Coimbra	
旅遊評論網		**TripAdvisor**	馬蜂窩
景點與地標	5 星好評	74	8
	1 星差評	21	2
博物館	5 星好評	8	9
	1 星差評	3	1
美食	5 星好評	13	1
	1 星差評	0	0
自然與公園	5 星好評	47	7
	1 星差評	7	3
總次數	5 星好評	142	25
	1 星差評	31	6

資料來源：TripAdvisor、馬蜂窩網站；作者自行彙總

◈ 表 4-4　知名旅遊網站給與科英布拉正負面評價描述彙總

（統計時間：2019/01-2022/6）

城市評價種類		科英布拉 Coimbra
景點與地標	好評意見	● 科英布拉的特有經歷 ● 風景秀麗 ● 文化深厚 ● 有歷史意義
	差評意見	● 印象不深刻 ● 客戶服務糟糕
博物館	好評意見	● 藝術、建築和歷史的奇特混合體 ● 價格合理
	差評意見	● 服務態度差 ● 現實與介紹不符
美食	好評意見	● 餐前小吃搭配葡萄酒的均衡選擇 ● 分量大 ● 接待優質 ● 食品優質
自然與公園	好評意見	● 公園風光不錯
	差評意見	● 標識牌不嚴謹 ● 價格不合理 ● 無聊

資料來源：TripAdvisor、馬蜂窩網站；作者自行彙總

經過文獻查閱和統計分析，筆者發現科英布拉在歷史文化資源方面具有核心競爭力，並且憑藉這個優勢不斷吸引著世界各地的遊客，一度成為最具代表性的文化旅遊標識。但是經過統計分析不難發現的是，目前為止，這座城市的文化旅遊發展現狀存在著開發不合理、人員管理工作不善等問題，這對於城市規劃及旅遊規劃而言是一件非常嚴肅的問題，在加大文化遺產保護的同時，也需要兼顧城市發展和歷史之間的協調性，這才是在文化遺產保護的基礎上尋覓和城市特色密切相關的發展之路。

六、科英布拉文化旅遊發展個案分析

透過之前的文獻探討了解到文化旅遊規劃中特有的角色發展策略後，就應以現有資源作為城市文化旅遊發展的起點，創造旅遊產業資源以補充現有資源不足，盡心規劃發展戰略，運用資源創造更大的吸引力和競爭力。

本節將首先介紹科英布拉的文化旅遊發展背景，進而分析科英布拉如何運用現有的資源，進一步創造出更多的文化旅遊產品，並配合可持續發展策略，提升城市文化旅遊競爭力。

（一）文化旅遊背景

科英布拉不僅是葡萄牙中部的一個城市，同時也是科英布拉大區的首都。不同於波爾圖的港口優勢，科英布拉是建立在丘陵之上。作為葡萄牙中部蒙德古河畔的迷人小鎮，由於其獨有的地理位置優勢，而被很多人稱為葡萄牙的後花園。

1139 年到 1260 年間科英布拉曾是葡萄牙的首都，後被里斯本取代，這足以證明它具備極為重要的戰略地位。曾經是葡萄牙古都的科英布拉，擁有悠久深厚的城市發展歷史與文化，不但見證了葡萄牙王國的建立，也是葡萄牙語言的發源地。

這座城市早在羅馬共和國時期就已經誕生，肥沃的土地和豐富的水系使得該地成為適宜的定居點。在而後的幾個世紀科英布拉經歷了洪水、暴政以及外族入侵（Evans, 2004），在多次易手之後，斐迪南一世（Ferdinand I of León）奪回了該地並重整了經濟與土地。在中世紀時期，科英布拉修建了不少宗教場所，包括當時葡萄牙最重要的修道院聖十字修道院（Mosteiro da Santa Cruz）以及舊大教堂（Sé Velha de Coimbra）；城市規劃也在這一時期劃分為貴族和神職人員居住的上城（Cidade Alta）和商人、工匠以及勞工居住的下城（Cidade Baixa）。

到了 1290 年，對科布英拉影響深遠的科英布拉大學由國王迪尼斯一世（King Dinis I）創立，這是葡萄牙的第一所大學，也是歐洲最為古老的大學之一，但此時這所大學並不在科布英拉而在里斯本。1308 年大學由里斯本遷至科英布拉，而後又在 1338 年遷至里斯本，1537 年，科布英拉大學遷至科英布拉皇宮並穩定下來。從那時起，這座城市的發展與大學的歷史發展緊密相連。在大航海時代，科英布拉在當地貴族和皇室的贊助成為葡萄牙的主要藝術中心之一。1772 年，龐巴爾侯爵（Sebastião José de Carvalho e Melo）對大學進行了重大改革，科學研究成為了大學的重要課題。

十九世紀的科布英拉頗為動盪。十九世紀上半葉，法國入侵了這座城市，但隨後在尼古拉斯‧特蘭（Nicholas Trant）帶領下，葡萄牙民兵重新奪回了這座城市；十九世紀下半葉，宗教和市政改革使得科英布拉現有的行政區劃結構發生變化，民間教區被重新劃分（Silva, 1989）。

科布英拉大學擁有著漫長的歷史和深厚的文化。這所大學不僅在葡萄牙歷史中承擔起傳播知識的責任，其學校的老師也對其他葡語國家的教育頗有貢獻，其中很多老師也在巴西展開訪問與教學（MCUC, 2022）。大學與城市的相互依存也成為了科布英拉的獨特標誌。因此，2013 年科布英拉大學城被認定為世界遺產（UNESCO, 2013）。

（二）可用資源

首先在地理位置方面，科英布拉距里斯本僅兩小時車程，距波爾圖

一小時車程，擁有接著其他城市的高速公路和火車，良好的道路系統使其成為葡萄牙的交通樞紐。同時，科英布拉有著得天獨厚的水文資源－蒙德哥河橫跨科英布拉，河流與沿河的風景一起把整座城市裝點的美輪美奐。這獨特的河畔風景一直以來也吸引著遊客的目光，引人駐足。

在歷史文化方面，科英布拉這座歷史悠久的土地上孕育了無數的藝術家，因而建立了不少博物館與藝術館。例如，坐落於葡萄牙萊里亞區（Leiria District）的卡爾達斯達・賴尼亞（Caldas da Rainha）市的何塞・馬赫（José Malhoa）博物館，是一個收集十九世紀最知名的葡萄牙自然主義畫家何塞・馬赫藝術作品的博物館；1913 年首次開放對外開放的馬查多德卡斯特羅國家博物館（Museu Nacional de Machado de Castro）則是以葡萄牙著名雕塑家若阿金馬查多德卡斯特羅名字命名的藝術博物館，它是葡萄牙第二重要的博物館（Vários, 2005）。此外，科布英拉還擁有建於不同時期、不同風格的多個教堂。例如，擁有葡萄牙第一任國王阿方索・恩里克斯（Dom Afonso Henriques）陵墓的聖十字修道院，以及對岸曾被河流淹沒又在幾個世紀後被挖掘出來的舊聖克拉拉修道院（Mosteiro de Santa Clara-a-Velha）。

其次，在修學旅遊資源方面，作為孕育了歐洲最古老大學的科英布拉，將其獨有學術氛圍和世界影響力變成了修學文化資源。科英布拉擁有葡萄牙歷史最悠久、規模最大的大學生聯合會，即成立於 1887 年的科英布拉學術協會（Associação Académica de Coimbra）。科英布拉大學作為有著七百多年歷史的葡萄牙高等學府，現今依舊是葡萄牙最著名也是最國際化的大學之一，因為城市生活與大學發展緊密相關，科英布拉也被稱為學生之城（A cidade dos estudantes）。

科布英拉大學內擁有多個古老的教學機構。科布英拉大學總圖書館（Biblioteca Geral da Universidade de Coimbra）是僅次於里斯本國家圖書館的葡萄牙第二大圖書館；科布英拉最美、最著名的公園則是十八世紀建立的科英布拉大學的植物園（Jardim Botânico da Universidade de Coimbra），它是世界上第五古老的公園（Universidade de Coimbra，2022）；過去大學使用的科學儀器和材料現在作為藏品匯集在科英布拉大學的科學博物館（Museu da Ciência da Universidade de Coimbra），包括

物理博物館收藏的十八、十九世紀的科學儀器，自然歷史博物館的植物學、動物學、人類學和礦物學的藏品，以及科英布拉大學天文台和地球物理研究所的藏品，這裡是葡萄牙也是歐洲最重要的歷史科學收藏之一（MCUC, 2022）。

悠久的校園歷史孕育出其特有的校園文化和傳統。當新生來到學校之時，學校會舉辦歡迎活動，即新生招待會（Recepção ao Caloiro）。學生們會在街頭遊行（Latada）、舉辦音樂會和體育賽事。在十九世紀，當時科英布拉大學的法學院學生覺得需要透過很大的聲音來表達他們結束上一學年的喜悅，所以他們將錫罐綁在腿上發出強烈的聲音，所以街頭遊行也被稱為「錫罐遊行」（IX Congresso Ibérico de Parasitologia, 2005）；在第二學期末，科布英拉學生會會舉辦燃燒絲帶（Queima das Fitas）的活動，這個最初由科英布拉大學學生組織的活動是全歐洲最大的學生聚會之一。該活動持續八天，每個科英布拉大學的學院輪流舉行。在此期間，學生會在科英布拉舊大教堂的樓梯上為人群演唱傳統夜間法多小夜曲（Serenata Monumental）。

大學學士袍、手工藝品、曲調悲涼的葡國國粹法多（Fado）傳統音樂藝術，可以說是代表科英布拉的三項城市文化特色。與其他城市不同的是，科英布拉的旅遊背景資源得益於背後深厚的學術氛圍，即科英布拉大學的文化氛圍和古羅馬帝國的歷史氛圍。

（三）存在問題

旅遊業作為較強產業關聯性的綜合性產業之一，對於帶動經濟、帶動相關產業發展以及促進區域經濟發展具有重要的指導意義。而對於旅遊消費旺盛和需求多元化的發展趨勢而言，現有的旅遊發展產業發展模式，並不能很好地滿足市場需求的變化與增長。因此要以新的發展理念為指導，進一步提升發展品質與發展效率，推動文化旅遊產業的轉型升級。

文化是文化旅遊產業的靈魂，而具備當地文化特色的旅遊產品將會提升城市文化旅遊產業的核心競爭力。以科英布拉為例，其固然有著引

以為傲的修學旅遊資源，但是除開這部分，和其他城市相比其競爭優勢被大大削弱，產業鏈上各主體的利益無法得到平衡，這並不利於當地文化旅遊多元健全發展，因此僅僅依靠修學旅遊資源來發展科英布拉的文化旅遊是具有侷限性的。

對於旅遊勝地科英布拉而言，以科英布拉大學的學術氛圍為依託，在已有條件下，發掘相關的旅遊節日、生產文創產品、乃至打造城市名片，都有助於葡萄牙文化旅遊的發展。然而，科布英拉並沒有充分利用其文化和大學資源，沒有通過其他載體將自身獨有的文化、歷史和傳統充分顯現。

同時，以大學為主體的城市並沒有在旅遊方面做出適宜的城市規劃，對於古建築的保護、旅遊業需求的增加和居民的生活需求之間沒有合理的規劃。1976 年的《關於歷史地區的保護及其當代作用的建議》中提出：「考慮到自古以來歷史地區為文化宗教及社會多樣化和財富提供確切的見證，保留歷史地區並使它們與現代社會生活相結合是城市化規劃和土地開發的基本因素」，因此對歷史古鎮的保護要與城市規劃相結合，使得城市保護與城市規劃相互協調，才能相得益彰。

文化遺產的保護、酒店交通的完善，以及文創產品的設計和文化活動創新，是當前科英布拉旅遊業發展的關鍵點。

七、結　論

本研究聚焦科英布拉發展的文化旅遊類型，包括遺產旅遊、博物館和藝術館文化旅遊、節假日與活動旅遊、產業旅遊等，得出的研究結論有：

第一，文化旅遊活動能成功舉行，需要旅遊地或旅遊產業本身要推陳出新，讓旅遊者有意想不到的驚喜。若不能有吸引力，就要整合多個文化旅遊類型產業，豐富活動內容，因此節日活動常常和文化旅遊結合在一起進一步發展，只有開展這種結合當地文化歷史資源的節慶活動才能夠長久吸引遊客。

　　第二，文創產品需要高技術人才或者具有創意的年輕人進行產品的設計與開發。科英布拉擁有科英布拉大學這一豐富的文化資源，可以提供創意徵集等方式調動學生的積極性，設計出具有高科技含量的本地產品或者是富有創意、具有當地特色的文創產品。

　　第三，歷史悠久的遺產為城市的遊客提供了豐富的體驗，提升了居民的認同感，使區域經濟得以整合，並為國家打造了具有吸引力的名片。然而，不斷增長的遊客量也帶來了一系列挑戰，包括對可持續發展、生活品質、公共交通、新技術應用等方面的影響。因此，政府部門、旅遊產業界、本地社區之間應該達成更緊密的關係，進行廣泛的合作，在顧及滿足城市發展旅遊經濟、社會、環境需求的同時，得以確保古跡遺產文化旅遊資源可持續利用，以及達成城市發展可持續旅遊的目標。有關部門應該相互合作、集思廣益、出臺相應政策，這樣才有利於文化旅遊產業的發展，同時促進當地文化旅遊發展在空間和時間上的平均分佈，合理利用之前未妥善開發利用的旅遊資源，實現旅遊行業的可持續發展。

🐿 參考文獻

田婷（2012）。文化生態視野下的文化旅遊企業發展研究：以西安市曲江文化集團為例。北京：北京交通大學。

呂舟（2015）。作為世界遺產的「澳門歷史城區」與澳門文化遺產保護。慶祝「澳門歷史城區」成功申遺十週年專輯，70-78。

科英布拉大學官網（2022）。https://www.uc.pt/en/sobrenos

胡誌毅（2011）。國外遺產旅遊「內生矛盾論」研究述評。旅遊學刊。26(9)，90-96。

香港聯合國教科文之友（2017）。http://friends.unesco.hk/en/2017Jan/zh/A2.html

孫九霞（2010）。旅遊作為文化遺產保護的一種選擇。旅遊學刊，25(5)，10-11。

張紅梅、趙忠仲（2015）。文化旅遊產業概論。安徽：中國科技大學出版社。

張博、程圩（2008）。文化旅遊視野下的非物質文化遺產保護。人文地理，(1)，74-79。

張朝枝（2010）。文化遺產與旅遊開發：在二元衝突中前行。旅遊學刊，(4)，7-8。

張朝枝、李文靜（2016）。遺產旅遊研究：從遺產地的旅遊到遺產旅遊。旅遊科學，30(1)，37-47。

張朝枝、馬凌、王曉曉、於德珍（2008）。符號化的「原真」與遺產地商業化——基於烏鎮、周莊的案例研究。旅遊科學，(5)，59-66。

張朝枝、鄭艷芬（2011）。文化遺產保護與利用關系的國際規則演變。旅遊學刊，26(1)，81-88。

許彥君（譯）（2017）。旅遊政策與規劃—昨天、今天與明天。北京：商務印書館。（Edgell Sr., David L. & Swanson, Jason R.著）

陸大鵬（譯）（2016）。征服者　葡萄牙帝國的崛起。北京：科學文獻出版社。（Roger Crowley 著）

黃俊傑（2006）。中華文化與域外文化的互動與融合。臺北：喜瑪拉雅研究發展基金會。

黃繻寬（2012）。文化觀光發展要素與類型：以荷蘭城市為例。國立台灣師範大

學未碩士論文，台灣。

葡萄牙北部旅遊局（2022）。http://www.visitportoandnorth.travel

駐葡萄牙共和國大使館經濟商務處（2022）。http://pt.mofcom.gov.cn/article/jmxw/202206/20220603318642.shtml

Bassett, K. (1993). Urban cultural strategies and urban regeneration: A case study and critique. *Environment and planning*, 25, 1773-1788.

Bonink, G. & Richards, G. (1992). Cultural Tourism in Europe. *ATLAS Research Report*. London: University of North London.

Chong, D. (2009). *Arts management*. London: Routledge.

Evans, D. J. (2004). *Cadogan Guides Portugal*. Portugal: Cadogan Guides

Garrod, B. & Fyall, A. (2000). Managing heritage tourism. *Annals of Tourism Research*, 27(3), 6 82-708.

IX Congresso Ibérico de Parasitologia (2005). *Festa das latas*. https://web.archive.org/web/20100222022457/; http://www.ff.uc.pt/parasitologia/noticias/

IUCN (2011). *Sustainable Tourism and natural World Heritage- Priorities for action*. Switzerland: IUCN.

MCUC (2022). O MUSEU. http://www.museudaciencia.org/index.php?module=content&option=museum

Medlik, S. (2003). *Dictionary of Travel Tourism & Hospitality* (3rd ed.). Oxford, Butterworth-Heinemann.

Olsen, D. H. & Timothy, D. J. (2002). Contested religious heritage: Differing views of Mormon heritage. *Tourism Recreation Research*, 27(2), 7-15.

Palmer, C. (1998). From theory to practice: Experiencing the nation in everyday life. *Journal of Material Culture*, 3(2), 175-199.

Pop, D. (2016). Cultural tourism. *SEA-Practical Application of Science*, 4(11), 219-222.

Richard Prentice (1993). *Tourism and Heritage Attraction*. London: Routledge.

Richards, G. (1994). Cultural Tourism in Europe. In Cooper & Lockwood (Eds.), *Progress in Tourism, Recreation and Hospitality Management*, Vol. 5(99-115). John Wiley and Sons.

Richards, G. (2018). Cultural tourism: A review of recent research and trends. *Journal of Hospitality and Tourism Management*, 36, 12-21. https://doi.org/10.1016/j.jhtm.2018.03.005.

Richards, G. P. (2010). *Eventful cities: Cultural management and urban revitalization.* Netherlands: Elsevier.

Schramm, W. (1971). Notes on Case Studies of Instructional Media Projects. *ERIC*, 12(71), 1-43.

Silva, J. M. A. (1989). *A criação da freguesia de Santo António dos Olivais: Visão Histórica e Perspectivas Actuais.* https://web.archive.org/web/20111220023113/http://www.jfsao.pt/documentos/Historia.da.Freguesia.pdf

Smith, L. (2004). *Archaeological Theory and the Politics of Cultural Heritage.* London: Routledge.

Smith, L. (2008). Heritage, gender and identity. In Graham, B.& Howard, P. (eds.), *The Ash gate Research Companion to Heritage and Identity (159-178).* Aldershot: Ashgate Publishing.

Smith, M. (2016). *Issues in Cultural Tourism Studies* (3rd ed.). London: Routledge.

Tighe, A. J. (1986). The Arts/Tourism Partnership, *Journal of Travel Research*, 24(3), 2-5.

Universidade de Coimbra. (2022). *O Jardim Botânico da Universidade de Coimbra.* https://www.uc.pt/jardimbotanico/O_Jardim_Botanico_da_UC

UNWTO (2013). *Sustainable Tourism for Development Guidebook.* Madrid: UNWTO.

UNWTO (2020). https://www.unwto.org/tourism-and-culture

Vários (2005). *Roteiro: Museu Nacional Machado de Castro.* Lisboa: Instituto Português de Museus.

Zhang, C., Fyall, A. & Zheng, Y. (2015). Heritage and tourism conflict within world heritage sites in China: A longitudinal study. *Current Issues in Tourism,* 18(2), 110-136.

Chapter
5

文化遺產可持續旅遊的優化路徑：
葡萄牙「辛特拉文化景觀」之
案例探討

Sustainable Development of Heritage Tourism Industry in Portugal: the Case of "Cultural Landscape of Sintra"

柳嘉信、王浩晨

Eusebio C. Leou, Haochen Wang

本章提要

　　遊客旅遊需求的深入造就了文化遺產旅遊的興起，文化遺產旅遊需求量的增長，給葡萄牙這個集多元文化與歷史遺產的文化大國帶來了前所未有對機遇；然而，文化遺產可持續發展是文化遺產旅遊目的地需要面對的問題。本章以可持續發展與文化遺產旅遊為理論基礎，具體運用層次分析法構建模型，對葡萄牙辛特拉文化景觀可持續發展戰略進行分析，提出對葡萄牙文化遺產旅遊可持續發展戰略制定對方向與建議。結果發現，在環境和經濟可持續發展戰略上辛特拉文化景觀具有得天獨厚的優勢，恰為發展進程中要抓住發展機遇完善旅遊基礎建設，重視遊客文化體驗。葡萄牙文化遺產可持續發展戰略，應當重視文化遺產旅遊市場定位的設立，遊客的旅遊與文化體驗，同時葡萄牙政府與利益相關者應重視文化遺產旅遊可持續戰略的制定與發展。

關鍵詞：世界文化遺產、可持續旅遊（永續觀光）、層次分析法、辛特拉文化景觀

Abstract

　　In recent years, more and more tourists want to experience the local cultural, that make growth in demand for cultural heritage tourism, and it brought unprecedented opportunities to Portugal, which a cultural nation with diverse cultural and historical heritage. However, sustainable development strategy is an issue for all heritage tourism destinations. This research uses a combination of qualitative and quantitative research methods. It takes sustainable development and cultural heritage tourism as its basic theories. In addition, it is used the Analytic Hierarchy Process to build the model, that help to analyze Cultural Landscape of Sintra. Finally, it will give some suggestions and directions for the sustainable development strategy. Therefore, case analysis of Sintra cultural landscape shows that need to improve tourism infrastructure and pay attention to tourists' cultural experience. The sustainable development strategy of Portuguese cultural heritage should give attention to the positioning of the cultural heritage tourism market and focus on travel experience and cultural experience. In addition, the Portuguese government and stakeholders should pay attention to sustainable development strategy of cultural heritage.

Key Words: Heritage Tourism, Sustainable Development, Analytic Hierarchy Process (AHP), Portugal, Cultural Landscape of Sintra

一、引 言

　　當前全球旅遊發展的趨勢，遊客的旅遊目的不再僅止於目的地景色的遊玩，越來越多人認為旅遊和精神文化交流密不可分（Timothy & Olsen, 2006）。因為不同的地理環境，資源，社會等差異，文化遺產已構成當地具有特色的思想、藝術行為、歷史建築、風俗習慣等；文化遺產旅遊恰恰是對旅遊目的地遺產資源和文化最好的融合。時至今日，文化遺產成了許多旅遊目的地最受歡迎的吸引物之一；然而，許多旅遊目的地在發展文化遺產旅遊的過程當中，同時也浮現了諸多問題；世界遺產是種一旦被破壞，就不可逆的資源，它不僅僅對旅遊發展很重要，也對旅遊目的地的居民和國家有重要的影響（Besculides & McCormick, 2002）。例如，由於客流量突然過大，凸顯出的景點承載力不足（Millar, 1989）；或者，由於旅遊目的地基於迎合遊客的商業考量，反而招致引來「過度商業化」、「文化氛圍盡失」的負評，更有甚者導致當地居民被迫遷出，導致了傳統文化的流失（Ashworth & Larkham, 2013）。隨著文化遺產旅遊的知名度的提高，凸顯出了對旅遊目的地的遺產保護的重要性。旅遊業與文化保護之間存在著互相依存的作用，所以可持續發展戰略的制定是為了在保護文化遺產的同時，也能保證旅遊業的長遠發展（謝朝武、鄭向敏，2003）。現今，旅遊目的地在發展文化遺產旅遊的過程中，依然存在問題的（Millar, 1989）。譬如，由於客流量突然過大，凸顯出的景點承載力不足；或者，旅遊目的地過度迎合遊客，過於商業化的發展，將會造成文化氛圍減弱；甚至是當地居民被迫遷出，導致了傳統文化的流失（Ashworth & Larkham, 2013）。文化旅遊項目的開發如果不進行嚴密的規劃，一旦自然歷史資源被破壞就是永久性難以恢復的。

　　在 1995 年列名聯合國教科文組織（UNESCO）文化類世界遺產（ICOMOS, 1995; UNESCO, 1995）的葡萄牙「辛特拉文化景觀（Cultural Landscape of Sintra）」，以其具有歷史文化結合園林綠化完美融合，成為一個具有代表性的葡萄牙文化景觀（UNESCO, 1995）。辛特拉是葡萄牙最

為熱門的旅遊景點之一，遊客接待率占葡萄牙總遊客的 80%（Instituto Nacional de Estatística- Statistics Portugal, 2019），被認為是具有獨特和非凡價值的文化景觀地區，也能帶動當地自身經濟甚至影響國家經濟發展。辛特拉文化景觀是第一個以「文化地景（Cultural Landscape）」被列入《世界遺產名錄》的文化類世界遺產；同時，辛特拉文化景觀自 1995 年起實施文化遺產旅遊與文化遺產可持續發展戰略，是葡萄牙具有代表性的文化遺產旅遊目的地，也是本文選擇其作為研究探討對象的原因。

　　葡萄牙國家統計局（Instituto Nacional de Estatística）所公布的歷年統計數據顯示，無論從旅遊產業佔葡萄牙整體國內生產總值（Gross Domestic Product, GDP），還是全國就業總體的占比，以及遊客造訪人數等方面的數據。這些都表明了自 2007 年，葡萄牙旅遊產業直接影響了葡萄牙就業率和國內生產總值，對於葡萄牙當前國家經濟而言，可謂是一項支柱產業（Instituto Nacional de Estatística- Statistics Portugal, 2019）。葡萄牙辛特拉是以旅遊業為主要經濟來源的城鎮，所以整個城鎮都很注重辛特拉文化景區的可持續旅遊發展。自從 2014 年開始，辛特拉制定了對現有問題的修復計劃，例如提升遊客服務、新區域的開闢、園區內史蹟修復或保固工程等。辛特拉的世界遺產的管理計畫，對於一個世界遺產旅遊目的地的可持續發展具有重要的影響。

　　本章研究從文化遺產旅遊可持續發展的角度，分析可持續發展戰略，優化葡萄牙旅遊業的可持續發展戰略，並藉由了解辛特拉文化景觀世界遺產的可持續發展進程，以及運用 AHP 層次分析法（Analytic Hierarchy Process）分析世界遺產旅遊景點的可持續發展情況，以文化遺產旅遊可持續準確指導辛特拉旅遊可持續品牌的塑造，為遺產旅遊資源的開發，規劃和管理提供理論支援，改善辛特拉管理層對可持續發展戰略決策的正確性，降低盲目決策可能會造成對遺產不可逆傷害的可能性，並對於增加辛特拉文化景觀的可持續發展競爭力提出建議，以刺激當地旅遊經濟發展。本研究更進一步試圖找出葡萄牙當前旅遊產業可持續發展上所存在的優勢與劣勢，為文化遺產旅遊發展和保護提供理論依據，為旅遊目的地可持續發展提供切實可行的管理依據，實現可持續發展。

二、文獻綜述

（一）可持續發展（永續發展）

1972 年《聯合國人類環境宣言（United Nations Conference on the Human Environment）》首次提出「Sustainable Development（可持續發展、永續發展）」概念，促使各國政府明確了改善環境的目標。之後在1980 年，聯合國與國際自然組織（International Union for Conservation of Nature, IUCN）聯合提出了《世界自然保護大綱（World Conservation Strategy, WCS）》，並認為可持續發展計畫應該以保護自然資源為基礎。1987 年，世界環境與發展委員會（World Commission on Environment and Development）基於此前的定義，做出了補充「在發展當代經濟的同時，又不能損害後代人的利益」。可持續發展理論在提出時，具有兩條核心目標（Brundtland, 1989）：首先，是保持發展的同時，做到人與自然的平衡，並需要重視能源消耗和環境保護；其次，是人與人之間發展和諧共處的關係，以法律制度約束，道德倫理規範，社會公平公正為原則，實現公平和諧的社會。可持續發展從根本上實現了人與自然，人與人的長時間或可持續的和諧發展關係。

可持續發展的定義和內涵，不斷隨著社會的進步進行改變（Shidong & Limao, 1996）。從最初的人類社會可持續發展，生態可持續發展到現今的社會可持續發展與經濟可持續發展。當今，可持續發展內涵分為自然可持續發展，社會可持續發展，科學技術可持續發展和國際可持續發展方向。再者，生物學家認為，人與環境保持可持續發展的前提條件是要保護和尊重生態系統的獨立性與完整性（De Kruijf & Van Vuuren, 1998）。根據國際自然組織（IUCN）在 1991 年發表「保護地球－可持續生存的策略（Caring for the Earth: A Strategy for Sustainable Living）」的內容可知，可持續發展的概念從單一保護環境轉變為提高人類社會生活水準。同時，可持續發展戰略側重於人類社會的可持續發展。中心主旨在於創

建一個平等自由的人類社會（IUCN/UNEP/WWF, 1991）。科學技術學者認為，在社會進步的同時一定會對自然帶來污染，應該利用科學的方法減少污染對自然的侵害，例如使用風能，太陽能等新興能源。或者，利用科學技術淨化污染物等（Lund, 2007）。在聯合國會議期間，就可持續發展的含義，各國進行了了激烈討論，並且最後達成了統一觀點（馬光，2014）。就是既能保持人類社會的需求，又能使後代的需求不受損害（馬永俊，2001）。

（二）旅遊可持續（永續）發展

旅遊可持續發展是基於可持續發展理論之上，在旅遊業領域深入研究。可持續旅遊發展需要以當地發展旅遊業的同時，保護自然資源和歷史文化（Sharpley, 2000）。世界旅遊組織（World Tourism Organization, UNWTO）和世界旅遊理事會（World Travel and Tourism Council, WTTC）在原有的旅遊可持續發展規劃上進行了深入探討，主旨在平衡旅遊經濟，旅遊目的地和生態環境的基礎上，增加了對旅遊地政府部門的關注，並且要求與旅遊目的地有利益關係的企業和政府部門深入貫徹可持續發展的原則（唐承財、鍾林生、成升魁，2013）。旅遊目的地在發展旅遊經濟的同時，需要滿足遊客對旅遊目的地的需求和當地居民的需求，在保障經濟增長的同時又要貫徹對環境的保護。France（1997）針對三方利益相關者制定了旅遊可持續戰略。首先是旅遊目的地。旅遊目的地政府應該對當地居民，旅遊業相關工作者以及遊客進行環保教育，並且對以旅遊業為支柱產業的地區，應當提供可持續方面的技術支援。其次是旅遊者。旅遊者在旅遊目的地應當自我約束，接受了解當地對旅遊地的保護法律法規，並且自我約束。最後是旅遊企業。應當發展企業經濟，並建立旅遊目的地企業品牌形象。配合當地政府對旅遊目的地的可持續發展定位，提高企業對旅遊目的地自然資源與人文社會的重視（France, 1997）。當各地旅遊目的地情況不相同時，旅遊可持續發展被分為了三個類型，分別是發展中國家、環境導向性和高階段旅遊可持續發展。發展中國家通常認為旅遊業在一定程度上能代替高污染的企業，

並且認為旅遊業可持續發展能帶動本國經濟，並且旅遊業的發展能吸引各地遊客進而產生可持續消費（Muhanna, 2006）。其次，當旅遊目的地面對利益和環境的時，當地選擇保護環境，比如世界文化遺產和國家自然公園。這些地區在發展旅遊業的同時，更重視環境的可持續（鄒統釺，2017）。最後，高階段旅遊目的地具有得天獨厚的自然資源和為遊客提供高質量的服務，旅遊目的地一般以主題旅遊吸引高質量遊客，如綠色生態旅遊，文化遺產旅遊等（戴學軍、丁登山、林辰，2002）。

（三）文化遺產旅遊

　　一直以來，文化遺產旅遊被通俗的解釋為旅遊去到具有歷史建築物的旅遊目的地旅遊。旅遊目的地會提供給遊客關於城市或者歷史建築的講解，讓遊客在遊覽過程中，不僅僅只注意自然景觀，通過歷史講解盡可能幫助遊客有身臨其境的感覺（McKercher & Du Cros, 2002）。世界旅遊組織（UNWTO）對「文化遺產旅遊」給出的官方定義，是指遊客在旅遊的過程中能深入接觸旅遊目的地的人文、遺產、習俗和自然景觀等（UNWTO, 2020）。而學界中對於文化遺產旅遊的定義，存在著許多不同的看法；例如有些研究者提出了以遊客旅遊動機、旅遊目的地能提供的旅遊供給、旅遊目的利益相關者等三方面的角度，對文化遺產旅遊給出了定義（Timothy & Boyd, 2003）。也有學者認為，文化遺產旅遊應該著重旅遊目的地的歷史、藝術、景觀等具有不可複製獨特風格特點的景觀（Hargrove, 2002）。Yale（1991）認為，文化遺產旅遊是基於旅遊業發展下的一種深入的旅遊形式，這種形式通過遊客在旅遊的過程中能深入的了解旅遊目的地的自然景觀、人文習俗和遺產等。Garrod 和 Fyall（2000）則認為，在遊客深度了解旅遊目的地後，並能從中得到有意義的旅行感受。遺產旅遊不僅僅取決於旅遊目的地的給予，遊客的旅遊動機和旅遊之後的旅遊感知同樣影響文化遺產旅遊的發展（Poria & Ashworth, 2009）。Hall 和 Zeppel（1990）認為，文化遺產旅遊完全是基於遊客的願望，例如多樣化的景觀和多樣化的旅遊方式，然而文化遺產旅遊就是為了滿足希望懷舊遊的遊客。然而，文化遺產旅遊之中最重要

的是真實性的感知，遊客在遊覽時希望體驗到旅遊目的地的真實性（Fischer, 1999）。

　　全球學界對於文化遺產旅遊的研究，主要集中在五個方向；分別是：文化遺產旅遊對旅遊目的地自然環境的影響、文化遺產和旅遊業的關係、遊客基於文化的出遊動機、文化遺產旅遊目的地可持續發展與文化遺產旅遊的管理、文化遺產旅遊資源。中國學界對於文化遺產旅遊的研究方向，大致集中在五個方面，分別是，文化遺產旅遊地的價值、文化遺產旅遊地開發與保護研究、文化遺產旅遊目的地利益相關者研究、文化遺產旅遊目的地管理體系、文化遺產旅遊可持續發展與數據化保護。

　　文化遺產旅遊與可持續發展之間是具有相輔相成的作用。文化遺產作為旅遊目的地吸引了大批的國內外遊客，幫助旅遊目的地形象的建立。但是在文化遺產旅遊業發展的同時，大批遊客會湧入旅遊目的地。在此期間，如果政府應對措施不當，將會導致文化遺產毀壞甚至消失。所以可持續發展是每一個文化旅遊目的地必須關注的問題（Girard & Nijkamp, 2009）。並且，文化旅遊可持續戰略的發展，不僅僅能幫助旅遊地可持續發展，也能使文化遺產可持續發展。以文化遺產旅遊為宣傳發展旅遊業，能促進當地經濟並提高當地居民生活。然而，國家在文化遺產保護上的投入並不大，因為資金缺乏導致很多遺產地廢棄（夏青，2006）。旅遊的發展能幫助補貼經費不足的情況，所以可持續發展戰略的實施是為了實現文化遺產和旅遊目的地共贏。

（四）文化遺產保護與文化遺產旅遊間的平衡

　　文化旅遊優勢以有形或無形的文化遺產作為驅動力影響旅遊目的地的旅遊業發展（楊英法、王全福、李素蓮，2005）。進一步研究證明，文化旅遊會對遊客旅遊動機與遊客行為造成影響。首先文化旅遊吸引遊客群體最大的是以文化為旅遊動機的人，他們普遍是受文化的吸引而非旅遊目的地（杜殷瑢，2009）。這類型遊客希望能在文化旅遊目的地進行深度的和高品質的遊覽。然而，文化旅遊目的地對遊客的行為也是有要求

的。因為文化旅遊的獨特性，文化旅遊目的地需要約束遊客行為，和控制遊客人數以保證旅行中遊客的旅遊體驗（譚申、宋立中、周勝林，2011）。然而，選擇以文化為旅遊動機的遊客類型並不單一。根據世界旅遊組織（UNWTO, 2019）的統計得出，全球文化觀光客的人數佔總旅遊人數的 40%。這一結論是根據文化遊客的定義，是指人們在選擇旅遊目的地時，以文化為旅遊動機，並且在旅遊過程中深入遊覽了文化景點或遺產景點，當地博物館以及觀看了以歷史或人文風俗的表演。進而，以文化遺產為動機的遊客被細分為五種，分別是明確型，遊覽型，隨意型，偶然型和意外型（McKercher & Du Cros, 2003）。再者，文化旅遊目的地需要擴展或建立當地文化產品市場（MacLeod, 2006）。文化商品市場的建立更能使文化旅遊目的地對文化宣傳更加深入，以文化而造就文化商品，其本質是對文化的直接體現。許多遊客的旅遊目的是為了從旅遊中取得快樂的感覺，而當地的文化商品是在遊客返回家之後最直接能喚醒遊客記憶的商品（肖忠東，2000）。此外，文化旅遊產品的建立也是當地真實型體現的一個方面（林龍飛、黃光輝、王豔，2010）。如果文化旅遊目的地對當地不進行保護和維護，遊客將會見到破敗的遺產地，造成遊客的旅遊體驗大大降低，並且遊客無法沈浸體驗，這些將會得到遊客對旅遊目的地負面的評價（Bonet, 2003）。因此，對文化遺產目的地進行保護與維護，發展文化商品，也是對遊客真實性體驗的滿足。

　　文化遺產管理是開展文化遺產旅遊目的地發展的前提，並且也是體現可持續發展的方式之一（潘秋玲、曹三強，2008）。根據《保護世界文化和自然遺產公約（Convention Concerning the Protection of the World Cultural and Natural Heritage）》的明文規定，所有文化與遺產地都需要開展文化遺產管理（UNESCO, 1972）；並且，大多數國家把世界遺產公約提出的遺產管理條例納入了本國法律之中，單獨成立了文化遺產保護法，其中，可持續發展是管理文化遺產的基本方針（Messenger & Smith, 2010）。再者，文化遺產管理的目標與可持續發展目標相似，都是以不損害為前提，而文化遺產管理則是為了未來子孫維護與保存人類文明歷史，包括物質與非物質文化遺產（Auclair & Fairclough, 2015）。

三、「辛特拉文化景觀」的文化遺產旅遊分析

（一）葡萄牙世界遺產「辛特拉文化景觀」背景

　　Sintra（辛特拉，澳門傳統中譯為仙德麗）位於葡萄牙中部，距離首都里斯本 20 公里、交通時間為 1 小時之遙，行政區劃屬於大里斯本都會區（Grande Lisboa, Área Metropolitana de Lisboa）。辛特拉鎮（Município de Sintra）範圍占地 319.23 平方公里，人口 385,954 人，人口占大里斯本都會區總人口的 19.82%，該地區約佔全國 GDP 的 37%（INE, 2021）；然而，儘管是葡萄牙人口第二多的城市（僅次於里斯本），但迄今尚未將其行政區劃升格為城市類別（cidade）（如表 5-1）。

表 5-1：世界遺產「辛特拉文化景觀」基本資料及獲選條件

世遺名稱 （英文） （葡文）	辛特拉文化景觀 **Cultural Landscape of Sintra** **Paisagem Cultural de Sintra**
列入時間	1995（委員會第 19 屆會議-CONF 203 VIII.C.1）
地理座標	N38 46 59.988 W9 25 0.012
所屬國家	葡萄牙
世遺序號	723
獲選條件	(ii)(iv)(v)
標準(ii)	19 世紀，辛特拉成為歐洲浪漫主義建築的第一個中心，在這裡，這種新的敏感性表現在哥特式、埃及式、摩爾式和文藝復興式元素的使用以及公園的建立上，融合了當地和外來的樹種。斐迪南二世（Fernando II de Portugal, 1836-1885）因此發展了浪漫主義的輝煌形式，這在地中海地區是獨一無二的。
標準(iv)	該文化景觀是歐洲浪漫主義的一個獨特的例子，盤據在塞拉山脈（Serra）北坡，表現了當地一連串不同階段的文化特徵，伴隨當地基本保存完整的動、植物生態。浪漫主義的色彩隨著時間的推移而加強，維多利亞時代所強調的特色及其中所隱含的異國情調

世遺名稱 （英文） （葡文）	辛特拉文化景觀 **Cultural Landscape of Sintra** **Paisagem Cultural de Sintra**
	仍然強烈，可以很容易地在整個景觀中識別出來。覆蓋主要建築物區域的別墅、花園和公園，對應了人們通過特意景觀設計，創造出定義明確的景觀。
標準(v)	文化景觀，包括當地和外來的植被，如墨西哥柏樹（Mexican cypress）、澳大利亞相思樹（Australian acacias）和桉樹（eucalyptus）以及松樹（pine），覆蓋著考古遺跡的山峰和花崗岩岩石堆、宮殿和公園，以及辛特拉的歷史中心和其他精美的住宅，沿著同樣的路線建在周圍的塞拉山脈，形成了一個持續和有機發展的景觀，通過艱苦的修復和保護項目得以維持。這種獨特的公園和花園的組合將景觀變成了一個豐富的世界，它在每一個轉彎的路徑上都提供了驚喜，引導遊客從一個發現到另一個發現，並影響了整個歐洲景觀建築的發展。

資料來源：UNESCO（1995; 2022）

　　根據歷史及考古的紀載，辛特拉（Sintra）自古就被自北非來到伊比利半島（Península Ibérica）的伊斯蘭教民族選為定居點，並留下許多的宮殿建築；葡萄牙史上第一位國王阿方索一世（D. Afonso Henriques，澳門傳統中譯為殷豐素）在十二世紀攻下伊斯蘭王朝摩爾人的城堡，他的繼任者斐迪南二世（Fernando II）在摩爾人遺留的阿拉伯式宮殿舊址上建造了新的行宮「維拉宮（Palácio da Vila）」，這一建築集中了哥德式、埃及式、摩爾式和文藝復興時期的建築特點，保留著阿拉伯風格瓷磚、庭院和噴泉，又新建了兩個巨大的圓錐形煙囱（如圖 5-1），這樣突出的特徵成為今日辛特拉的標誌（如圖 5-2）。此外，建於浪漫主義時期、矗立在山頂之上貝納宮（Palácio da Pena），堪稱為葡萄牙浪漫主義的標誌性作品。另外，蒙塞拉特宮（Palácio da Monserrate）城堡的公園裡把許多國外樹種與本地樹木混合栽種而聞名的，以及建於十八世紀的賽特阿斯宮（Palácio da Seteais），使得十九世紀第一塊雲集歐洲浪漫主義建築的辛特拉，今日得以擁有諸多的王室宮殿建築，並得以形成一種群聚的分布。

🎵 圖 5-1：世界遺產辛特拉文化景觀及維拉宮（Palácio da Vila）
資料來源：作者拍攝

🎵 圖 5-2：世界遺產辛特拉文化景觀及辛特拉標誌
資料來源：作者拍攝

　　辛特拉成為歐洲浪漫主義建築的第一個中心。因此，以「辛特拉文
化景觀（Paisagem Cultural de Sintra / Culture Landscape of Sintra）」於
1995 年列名文化類世界遺產，更是全球第一處以文化景觀入列世界遺產
的先例。根據世界教科文組織對於「辛特拉文化景觀」所給予的入選理

由是：委員會認為該地點具有突出的普遍價值，因為它代表了浪漫主義景觀的開創性方法，對歐洲其他地方的發展產生了顯著影響。它是特定地點的文化佔領的一個獨特例子，它保持了其作為各種連續文化的代表的基本完整性（UNESCO, 1995）（如圖 5-3）。

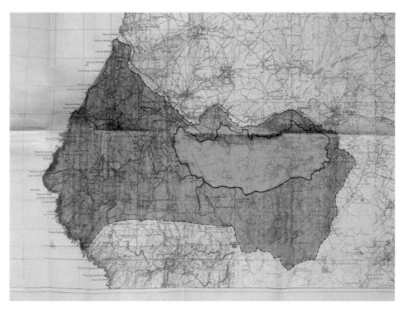

⌖ 圖 5-3：世界遺產辛特拉文化景觀範圍地圖

資料來源：UNESCO (1995), Cultural Landscape of Sintra- Map of the inscribedproperty

再從獲選世界遺產的條件而言，辛特拉為歐洲浪漫主義建築的第一個集中地，當地的文化景觀是歐洲浪漫主義時期的一個獨特例子，對應於人們通過景觀設計有意設計和創造的明確定義的景觀（符合第 ii 項標準）。此外，當地古代古蹟、別墅和帶有修道院和小木屋的別墅，和自然植物和植被之間的融合，對整個歐洲的景觀建築設計發展產生了重大影響，成為影響歐洲風景園林發展的獨特例子（符合第 iv 項標準）。同時，當地的文化景觀形成了一個持續的和有機進化的景觀，通過艱苦的修復和保護項目得以維持，影響了整個歐洲景觀建築的發展（符合第 v 項標準）。世遺委員會對辛特拉文化景觀的整體評價認為，這個文化景觀是

一個獨特的框架內的自然和文化遺址的特殊混合。從遠處看，它給人一種本質上與周圍環境截然不同的自然景觀的印象：一小群森林覆蓋的花崗岩山脈從丘陵鄉村景觀中升起。從近處看，Serra 山地呈現了跨越葡萄牙幾個世紀歷史的驚人豐富的文化證據。這個文化景觀是一個非凡而獨特的公園、花園、宮殿、鄉間別墅、修道院和城堡的綜合體，創造了一個與異國情調和雜草叢生的植被相協調的建築，創造出異國情調和繁茂美麗的微景觀（UNESCO, 1995）。儘管浪漫風格的宏偉皇家住宅經常出現在十九世紀和二十世紀的歐洲，但辛特拉是歐洲浪漫主義的先驅作品，在悠久歷史中所留下許多擁有浪漫主義風格且分布密集的精緻建築倚著周圍的 Serra 山脈而建，建築周圍搭配著具有獨特且多元豐富的植物物種，讓公園和庭院景致交相輝映，這種異國風情的融合將景觀變成了一個豐富的世界，其迷人的環境使其在景觀中獨樹一幟，吸引著遊人的目光，在路徑的每一個角落都給人驚喜，引導遊客從一個發現到另一個發現。

　　由於辛特拉在葡萄牙歷史上一直是葡萄牙王室夏宮所在地，從十九世紀以來，辛特拉鎮（Vila de Sintra）就一直受皇室貴族所喜愛，也是貴族和富豪的住所，以其所擁有以其浪漫的建築而聞名，並經常被世人和作家在作品中盛讚，譬如英國浪漫主義詩人拜倫伯爵（Lord Byron）在他成名作《Childe Harold's Pilgrimage》長篇敘事詩的第一章當中，敘述他在葡萄牙看到了美麗的風景時，就將辛特拉形容成為「燦爛的伊甸園（glorious Eden）」。辛特拉作為歐洲權貴名流圈裡名聞遐邇的避暑勝地，流傳至今依然擁有大量的度假屋和別墅，目前除了私人所擁有之外，也有部分開始向前來度假的遊客提供體驗的住宿服務。由於鄰近里斯本，範圍內尚有 Cabo da Roca、Cascais 等多個葡萄牙中部的旅遊景點，辛特拉一向是吸引外國遊客造訪葡萄牙時會經常造訪的景點，旅遊發展甚早且十分興盛。其中，位於辛特拉文化景觀範圍緩衝帶的 Cabo da Roca，是一處瀕臨大西洋海岸的景點，以其位於歐洲大陸的最西端（地理座標 38° 47' N，9° 30' W）的特殊地理位置，被葡國文學家卡蒙斯（Luís de Camões）將其描述為「陸地盡於此，大海始於斯（Aqui…onde a terra se acaba…e o mar começa…）」；向來是吸引許多遊客專程到訪打卡的景點（如圖 5-4）。

🔎 圖 5-4：位於辛特拉文化景觀範圍緩衝帶的歐亞大陸地理位置最西端
Cabo da Roca 岬

資料來源：作者拍攝

（二）辛特拉文化景觀之旅遊可持續發展戰略體系分析

　　文化旅遊發展戰略的制定將基於四個方面，分別是通過社會，經濟，文化和環境的可持續發展（閻友兵、譚魯飛、張穎輝，2011）。首先，經濟可持續發展戰略制定時需要根據旅遊目的地的真實情況，在追求經濟增長的同時，還要關注質量的提升和資源合理配比（鄧念梅、魏衛，2005）。其次，環境方面將以不破壞旅遊目的地自然環境為目的，優化提升可持續發展戰略，在維持和增加文化遺產目的地遊客的同時維持生態系統的正常運行（牛亞菲，2002）。再者，社會的可持續發展與文化遺產旅遊戰略制定以保持文化遺產與當地文化的交融性，平衡人文環境與文化遺產之間的關係，以文化遺產旅遊為出發點，提高當地的就業率預改善旅遊目的地基礎建設（劉緯華，2000）。最後，旅遊目的地文化可持續是遺產旅遊要表達的精髓，不能以缺失文化遺產精神為代價加速旅遊業發展，那樣就失去了文化遺產旅遊目的地的主旨，也無法做到文化可持續，且就失去文化遺產旅遊的意義（圖 5-5）。

♫ 圖 5-5：文化遺產旅遊可持續發展四方面

資料來源：閻友兵、譚魯飛、張穎輝（2011）；作者整理繪製

　　基於文化遺產旅遊可持續發展四方面，對應辛特拉文化景觀可持續發展戰略做出相應分析，辛特拉文化景觀的旅遊可持續發展戰略體系分析，大致可分析如下：

（一）環境可持續發展戰略

　　世界教科文組織，對於辛特拉文化景觀列名為世界遺產，給予了以下的評價：「向公眾開放的歷史建築的保護狀況非常好，這要歸功於它們進行了適當的維護和修復行動，以及已經進行的建築調查；辛特拉的宮殿建築群是歐洲浪漫主義的先驅作品，匯集了其豐富的植物資源以及歷史悠久的各種古蹟和建築（UNESCO, 1995）」。上述的內容顯示出，葡萄牙政府重視辛特拉文化景觀保護歷史文化遺產，將會提供經濟支援：葡萄牙 2016 年時旅遊業達到歷史新高，這促使葡萄牙政府開始思考如何保持葡萄牙旅遊業蓬勃的景象。在 2017 年，葡萄牙政府推出了《2027 旅

遊戰略計畫（A Estratégia Turismo 2027, ET27）》。其中，政府為了改善外界對葡萄牙旅遊只有「陽光、沙灘」的印象，開始把關注點放在文化與遺產旅遊發展。葡萄牙政府希望旅遊業在保持現狀的同時，並發展文化遺產旅遊（Turismo de Portugal, 2017），實現以「文化遺產」作為文化遺產旅遊支柱的旅遊目的地，帶動地方發展，例如本文所指辛特拉文化景觀。葡萄牙政府在《2027 旅遊戰略計畫》中指出，在發展旅遊的同時，以文化遺產以旅遊宣傳品牌的地區，必須保護，重視和利用歷史文化遺產。並且在當地政府自我發展的同時，葡萄牙政府將會提供經濟支持幫助文化遺產的可持續發展（Turismo de Portugal, 2017）。

辛特拉文化景觀開啟了「文化修復」項目：辛特拉園區由於缺乏對遺產建築的針對性保護計畫，導致一些建築受到氣候和自然風化的原因造成損壞。2018 年，園區內管理層決定開放獨特項目「文化修復」來吸引遊客眼球的同時，保護文化建築，並且具有教育意義。過去，園區內需要修繕的區域都會被遮蓋起來，不及時修復或修復工期過長都會影響到來訪辛特拉遊客的觀感。然而，園區決定開放修復工程，把對文化遺產的保護行為呈現在遊客面前，不僅能幫助文化遺產自身的可持續性，也能提高遊客對文化遺產的尊重（Parques de Sintra, 2019）。

辛特拉文化景觀限制遊客在景點停留時間／人數：辛特拉文化景觀管理層在 2018 年第一次收到關於遊客觀感的反饋，遊客認為「景點人過多，影響旅遊的心情和無法盡情參觀」，甚至一部分遊客選擇「不會再回訪」（Parques de Sintra, 2019）。根據這一情況，園區將針對遊客反饋對每個景點遊客承載力做出評估，並且將會控制遊客停留時間或人數，以此提升遊客體驗。

辛特拉文化景觀道路整修計畫：此計畫是為了遊客承載量做足安全準備。因為辛特拉文化景觀的獨特性，在修建道路時，是以不破壞現有自然資源為前提，道路和四周的山體是接連，因此道路狹窄。根據辛特拉遊客量預測情況，整修道路除了是為了接待更多遊客，也是為了保證遊客安全（Parques de Sintra, 2019）。根據，葡萄牙旅遊局，世界遺產委員會和辛特拉文化景觀三方針對道路修整，做出了以保護自然環境可持續發展為基礎的道路整修計畫（Visit Portugal, 2019）。

（二）社會可持續發展戰略

建立網絡覆蓋率：葡萄牙《2027 年國家旅遊戰略》中提出，關於歷史城區開展 Wi-Fi 項目，項目旨在投資歷史城區 Wi-Fi 建設，依次提高遊客在葡萄牙的旅遊體驗。辛特拉作為以文化遺產旅遊為經濟支柱的歷史城區，首當其衝開展 Wi-Fi 項目，該項目是由辛特拉文化景觀管理層實施，葡萄牙旅遊局投資開展（Turismo de Portugal, 2017）。辛特拉文化景觀 Wi-Fi 項目開展除了能提高遊客體驗之外，還能幫助當地開展智慧管理。

1. 重視交通連貫性

絕大多數遊覽辛特拉的遊客都是由里斯本乘坐小火車或自駕遊來的。近年來越來越多的遊客湧入辛特拉，辛特拉文化景觀的交通問題值得關注，例如自駕遊的遊客將會遭遇車位不足的問題（Parques de Sintra, 2019）。基於辛特拉文化景觀管理層對辛特拉未來遊客的預計，他們將聯合辛特拉政府，葡萄牙旅遊局與葡萄牙政府針對交通便利與交通連貫性，重建辛特拉文化景區外停車場與增加新的火車站。

2. 身障遊客項目

此項目也存在於《2027 旅遊戰略計畫》中，且是為了滿足不同群體對旅遊的興趣，將對現有存在公共資源進行規劃和改造，此項目也是體現葡萄牙文化多元包容的一方面（Turismo de Portugal, 2017）。辛特拉文化景觀積極響應此號召，並且針對身障遊客規劃出多條旅遊線路，供其選擇。且將會開展景區基礎建設整改。

3. 優化當地基礎設施

《2027 旅遊戰略計畫》中的可持續項目，是為了在發展旅遊業，同時保證當地居民的生活水準（Turismo de Portugal, 2020）。辛特拉地區認為，優化基礎建設，不僅僅能提高遊客旅遊體驗，還能提高當地居民的生活水準。

4. 經濟可持續發展戰略（基於辛特拉文化景觀應盈利模式分析）

開發旅遊產品—關係服務模式：關係服務模式是企業盈利模式其中之一，且關係服務模式以品牌價值與定位和關係價值等方面吸引客戶，為企業帶來利潤（曹會林，2006）。辛特拉文化景觀直至今日的盈利模式已然是門票盈利和景區內的少量娛樂項目，單一的盈利模式已經滿足不了快速發展的辛特拉文化景觀。根據關係服務模式為理論基礎，自 2018年，辛特拉文化景觀管理層選擇投入打造「Sintra（辛特拉）」文化旅遊品牌，開發辛特拉文化景觀旅遊產品，形成自給自足的經濟可持續發展戰略（Parques de Sintra，2019）。

5. 歐盟投資 75%給辛特拉文化景觀環境可持續項目—成本佔優模式

成本佔優模式主要以低成本的盈利模式，成本佔優模式在文化遺產領域中可以延伸為文化遺產可持續發展為遊客提供的本真旅遊體驗（曹會林，2006）。辛特拉文化旅遊景觀為了保持文化遺產的可持續性，向歐盟提供了辛特拉文化遺產可持續發展項目，根據歐盟審核之後，歐盟選擇承擔辛特拉文化景觀 75%的資金用於可持續發展項目（Parques de Sintra，2019）。

6. 文化景觀與建築風格獨特性—產業標準模式

產業標準模式是指在一個新產業裡，自己的標準對同類型產業具有參照性，並可以使其成為產業標竿，讓其處於有利地位（曹會林，2006）。辛特拉文化景觀是第一個被列入世界遺產名錄的文化景觀，景區的獨特性與建築風格的融會，使其在同類型的旅遊目的地中是具有領頭羊的作用。並且，可持續發展戰略的投入也相比同類型旅遊目的地早，其發展也在文化遺產保護與旅遊的行業內具有參考作用（Parques de Sintra，2019）。

7. 獨一無二的文化景觀—個性挖掘模式

挖掘顧客的潛在需求和目標取向，建立品牌壁壘（曹會林，2006）。辛特拉文化景觀在吸引遊客上，將會以「文化景觀」為旅遊動機的遊客為目標市場，最短時間內建立獨一無二的品牌壁壘，防止同類型旅遊目的地搶佔市場，為辛特拉文化景觀可持續做準備（Parques de Sintra，2019）。

（三）文化可持續發展戰略

　　重視開發遊客文化體驗：辛特拉文化景觀從 2019 年起更加重視遊客遊覽之後將會得到什麼，他們希望遊客不只是參觀辛特拉，而是能了解每一個景點背後的文化含義（陳麥池、張靜靜、黃成林，2011）。辛特拉文化景觀改變了戰略方向，發展文化可持續，在每個景點都放置景點介紹。辛特拉文化景觀最獨特的就是其宗教信仰文化與文學浪漫主義（Parques de Sintra, 2019）。

　　培養高素質旅遊服務人員：辛特拉文化景觀的發展能為當地提供更多的就業機會，然而服務業人員的素質恰恰是當地文化的直接輸出的體現（甘恒彩，1998）。所以辛特拉為能提供高質量的服務，開設了培訓課程（Parques de Sintra, 2019）。

　　制定文化遺產旅遊路線：葡萄牙對文化旅遊，且對辛特拉文化景觀的重視（張維亞，2007）。在歐盟選擇文化遺產旅遊路線時，把辛特拉文化景觀選入作為最獨特的文化遺產旅遊中的一站。辛特拉積極配合歐盟旅遊路線的制定（Parques de Sintra, 2019）。

　　文化講解提供私人訂製服務：為了滿足遊客的不同需求與更好的幫助遊客深入了解文化（王雅梅、譚曉鐘，2004）。辛特拉文化景觀提供景區講解人員，講解人員將會根據遊客獨特需求制定出屬於遊客自己的辛特拉文化景觀之旅，讓遊客身心都投入與欣賞了解辛特拉文化景觀（Parques de Sintra, 2019）。

四、構建辛特拉文化遺產旅遊的可持續發展戰略體系

　　本文基於辛特拉文化景觀旅遊可持續發展戰略體系，結合辛特拉文化景觀勢態分析（SWOT），進而根據層次分析法（The analytic hierarchy process, AHP）指標構建的模型，設計的專家問卷並分析得出的結果，具體計算權重向量與對其一致性的驗證，最後根據象限坐標量化分析結果

得出辛特拉文化景觀可持續發展戰略有效方向。透過研究實證分析構建層次分析指標。

本研究基於研究設計上的需要，使用勢態分析法（SWOT）對於研究對象之內部、外部因素進行更進一步分析，分別從優勢、劣勢、機遇、威脅等四方面歸納得出辛特拉文化景觀發展可持續旅遊之相關測量維度，作為後續進行層次分析法時設計問卷工具上的依據。如表 5-2：

表 5-2：辛特拉文化景觀之勢態分析（SWOT）

內部能力	優勢 (Strengths)	S1: 獨特的文化和世界遺產。 S2: 得天獨厚的自然資源和良好的生態環境。 S3: 辛特拉文化景觀的旅遊品牌價值。 S4: 辛特拉文化景觀管理團隊帶你獨特世遺管理模式。
	劣勢 (Weaknesses)	W1: 辛特拉文化景觀缺乏文化遺產保護計畫。 W2: 辛特拉文化景觀遊客停留時間短。 W3: 辛特拉文化景觀經濟競爭力弱。 W4: 辛特拉文化景觀過度依賴鄰近城市與缺少當地商業夥伴。
外部能力	機會 (Opportunities)	O1: 政府對辛特拉文化景觀提供大力支持。 O2: 文化遺產旅遊在世界旅遊市場中被重視帶來機遇。 O3: 辛特拉文化景觀提高基礎設施帶來機遇。 O4: 辛特拉世界文化遺產獨一無二性帶來的機遇。
	威脅 (Threats)	T1: 同類型世界文化遺產旅遊地的競爭。 T2: 辛特拉文化景觀遊客壓力。 T3: 辛特拉文化景觀網路平臺宣傳度弱。 T4: 辛特拉文化景觀缺乏可持續化治理。

資料來源：作者自行整理繪製

基於對辛特拉文化景觀現狀的勢態分析（SWOT）結果，與可持續發展戰略結合分析，現根據層次分析（AHP）的層次，構建層次分析指標如圖 5-6：

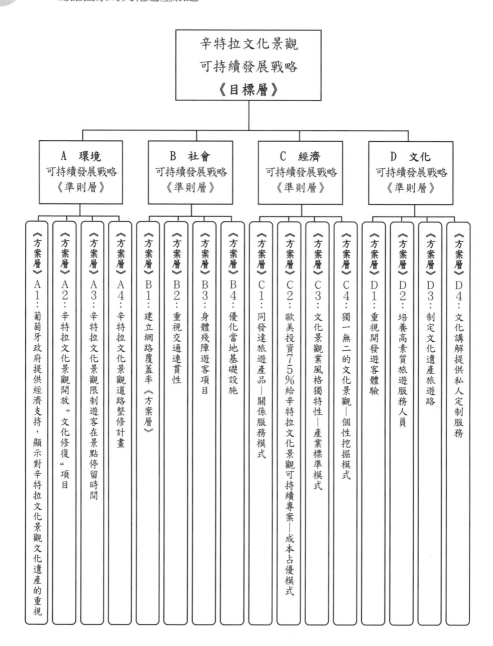

辛特拉文化景觀
可持續發展戰略
《目標層》

| A　環境
可持續發展戰略
《準則層》 | B　社會
可持續發展戰略
《準則層》 | C　經濟
可持續發展戰略
《準則層》 | D　文化
可持續發展戰略
《準則層》 |

《方案層》A1：葡萄牙政府提供經濟支持，顯示對辛特拉文化景觀文化遺產的重視

《方案層》A2：辛特拉文化景觀開放〞文化修復"項目

《方案層》A3：辛特拉文化景觀限制遊客在景點停留時間

《方案層》A4：辛特拉文化景觀道路整修計畫

《方案層》B1：建立網路覆蓋率《方案層》

《方案層》B2：重視交通連貫性

《方案層》B3：身體殘障遊客項目

《方案層》B4：優化當地基礎設施

《方案層》C1：同發達旅遊產品—關係服務模式

《方案層》C2：歐美投資75％給辛特拉文化景觀可持續專案—成本占優模式

《方案層》C3：文化景觀業風格獨特性—產業標準模式

《方案層》C4：獨一無二的文化景觀—個性挖掘模式

《方案層》D1：重視開發遊客體驗

《方案層》D2：培養高素質旅遊服務人員

《方案層》D3：制定文化遺產旅遊路

《方案層》D4：文化講解提供私人定制服務

🔊 圖 5-6：辛特拉文化景觀可持續發展戰略指標體系構建

資料來源：作者自行整理繪製

本研究選擇了 15 名專家學者，其專業學者研究涉獵包含旅遊業，工商管理，金融，葡語國家研究等相關專業，打破了學術侷限增加數據有效性；並且專家都是任職於國內外旅遊業界，或任教於國內外高等院校相關科系，並且由豐富的教學經驗以及科研成果。根據向各位專家派發專家問卷與相關背景資料，主要由旅遊業對葡萄牙文化遺產或旅遊有所了解的專家為主，與其他相關領域的專家，對整個指標進行客觀分析，並且對指標兩兩評價打分。在對其進行樣本回收之後，專家對其問卷數據進行再次確認，並給出具體建議。這些大大增加了問卷數據的真實有效性。

評分以 Saaty（1989）提出的層次分析法比較矩陣為準，具體表示含義如表 5-3 所示：

表 5-3：矩陣分析表

標度	含義
1	表示兩個指標同樣重要
3	表示指標 X_1 比 X_2 稍微重要
5	表示指標 X_1 比 X_2 重要性明顯
7	表示指標 X_1 比 X_2 重要性強
9	表示指標 X_1 比 X_2 重要性特別強
2，4，6，8	上述指標重要性度中間值
1/2……，1/9	表示指標 X_1 比 X_2 度影響之比與上面互為相反數

資料來源：作者自行整理繪製

根據專家組反饋的問卷，去掉過高或過低的數據，綜合得出五個判斷矩陣，具體如表 5-4：

📎 表5-4：辛特拉文化景觀可持續發展戰略－準則層（S）判斷矩陣

辛特拉文化景觀可持續發展戰略（準則層—S）	A	B	C	D
A	1	1/3	1/4	1/5
B	3	1	1/3	3
C	4	3	1	3
D	5	1/3	1/3	1

資料來源：作者自行整理繪製

環境可持續發展戰略（S1）被評價的四個因素為葡萄牙政府重視辛特拉文化景觀歷史保護（A1），辛特拉文化景觀開放「文化修復」項目（A2），辛特拉文化景觀限制遊客在景點停留時間／人數（A3）和辛特拉文化景觀道路整修項目（A4）。專家組根據表5-3比較打分之後，得到環境可持續發展戰略矩陣（S1）（如表5-5）：

📎 表5-5：辛特拉文化景觀可持續發展戰略－環境可持續發展組（S1）判斷矩陣

環境可持續發展組（S1）	A1	A2	A3	A4
A1	1	4	5	5
A2	1/4	1	3	3
A3	1/5	1/3	1	2
A4	1/5	1/3	1/2	1

資料來源：作者自行整理繪製

社會可持續發展戰略被（S2）評價的四個因素分別是建立網絡覆蓋（B1），重視交通連貫性（B2），身體殘障遊客項目（B3）和優化當地基礎設施（B4），專家組根據表5-3比較打分之後，得到社會可持續發展戰略矩陣（S2）（如表5-6）：

表 5-6：辛特拉文化景觀可持續發展戰略－社會可持續發展組（S2）判斷矩陣

社會可持續發展組（S2）	B1	B2	B3	B4
B1	1	4	3	3
B2	1/4	1	3	1/3
B3	1/3	1/3	1	2
B4	1/3	3	1/2	1

資料來源：作者自行整理繪製

經濟可持續發展戰略（S3）四個因素分別是開發旅遊產品（C1），歐盟投資辛特拉可持續項目（C2），文化景觀與建築風格獨特（C3）與獨一無二的文化景觀（C4），專家組根據表 5-3 比較打分之後，得到經濟可持續發展戰略矩陣（S3）（如表 5-7）：

表 5-7：辛特拉文化景觀可持續發展戰略－經濟可持續發展組（S3）判斷矩陣

經濟可持續發展組（S3）	C1	C2	C3	C4
C1	1	3	1/4	3
C2	1/3	1	1/5	1/2
C3	4	5	1	5
C4	1/3	2	1/5	1

資料來源：作者自行整理繪製

文化可持續發展戰略（S4）的四個因素分別是重視開發遊客文化體驗（D1），培養高素質旅遊服務人員（D2），制定文化遺產旅遊路線（D3）與文化講解提供私人訂製服務（D4），專家組根據表 5-3 比較打分之後，得到文化可持續發展戰略矩陣（S4）（如表 5-8）：

表 5-8：辛特拉文化景觀可持續發展戰略－文化可持續發展組（S4）判斷矩

文化可持續發展組（S4）	D1	D2	D3	D4
D1	1	7	4	1/7
D2	1/7	1	1/3	1/2
D3	1/4	3	1	3
D4	7	2	1/3	1

資料來源：作者自行整理繪製

　　判斷矩陣特性向量的計算：根據使用 yaahp7.5 計算 S 的特徵向量 W，計算結果如表 5-9 呈現：

表 5-9：特徵向量計算結果

S-S4	計算結果			
W	0.0664	0.2738	0.4109	0.2487
W1	0.5394	0.2607	0.1269	0.073
W2	0.4570	0.1902	0.1520	0.2006
W3	0.2682	0.0462	0.5549	0.1305
W4	0.3830	0.0621	0.2287	0.3259

資料來源：作者自行整理繪製

　　根據計算得知，S 組的權重向量 W 表示環境可持續戰略對辛特拉景區現階段可持續發展的影響較小；社會可持續發展策略與文化可持續發展策略都需要重視，且會影響到辛特拉文化景區的可持續性；經濟可持續發展戰略影響明顯。再者，W1－W4 的結果對應上文指標因素 S1－S4，重要性根據計算結果數據大小，數據越大越重要。

　　一致性驗證是為了檢驗計算的合理性，最大化減少主觀偏差。通過 CR=CI/RI 的演算公式計算出一致性比率 CR 值，且 CR≤0.1 判斷矩陣通過一致性檢驗。根據上述權重向量的結果，根據使用 yaahp7.5 對一致性進行檢驗，其一致性指標 RI 的取值標準如表 5-10：

📎 表 5-10：一致性指標 RI 取值標準

階數 n	1	2	3	4	5	6	7	8	9	10	11
RI	0	0	0.58	0.90	1.12	1.24	1.32	1.41	1.45	1.49	1.51

資料來源：鄧振源、曾國雄（1989）

　　根據一致性檢驗結果顯示（表 5-11），所有矩陣指標權重結果滿足 CR≤0.1，且指標權重是可以被接受的。

📎 表 5-11：各階層因素一致性結果驗證

判斷矩陣	CR
S	0.0718
S1	0.0776
S2	0.0439
S3	0.0316
S4	0.0479

資料來源：作者自行整理繪製

　　根據上述內容，對於辛特拉文化景觀可持續戰略的一、二級指標，使用 yaahp7.5 進行了權重運算，運算也代表了因素在層級裡的重要程度。進一步的組合權重可得出所有因素對總體的相對重要性（如表 5-12）：

表 5-12：因素相對重要性

目標	一級指標	權重	二級指標	權重	組合權重	排序
辛特拉文化景觀可持續發展戰略	環境可持續發展戰	0.0664	政府扶持可持續項目 A1	0.5394	0.0358	11
			景區開放文化修復項目 A2	0.2607	0.0173	14
			景區控制人流量 A3	0.1269	0.0845	4
			道路整改計畫 A4	0.073	0.0048	16
	社會可持續發展戰略	0.2738	建立網絡覆蓋率 B1	0.4570	0.1251	1
			重視交通連貫性 B2	0.1902	0.0521	9
			身龍殘障遊客項目 B3	0.1520	0.0416	10
			優化當地基礎建設 B4	0.2006	0.0549	7
	經濟可持續發展戰	0.4109	開發旅遊產品 C1	0.2682	0.1102	2
			歐盟投資辛特拉可持續項目 C2	0.0462	0.0189	13
			文化景缺與建築風格獨特性 C3	0.5549	0.2280	12
			獨一無二文化景觀 C4	0.1305	0.0536	8
	文化可持續發展戰略	0.2487	重視開發遊客文化體驗 D1	0.3830	0.0952	3
			培養高素質旅遊服務人員 D2	0.0621	0.0154	15
			制定文化遺產旅遊路線 D3	0.2287	0.0568	6
			私人訂製的文化講解服務 D4	0.3259	0.0810	5

資料來源：作者自行整理繪製

根據以上分析結果，將會以環境、社會、經濟和文化可持續發展戰略為四個變量，根據使用 yaahp7.5 結果構成辛特拉文化景觀可持續發展戰略象限圖，且以下象限圖可以直觀顯示出辛特拉文化景觀現今戰略的方向趨勢（如圖 5-7）：

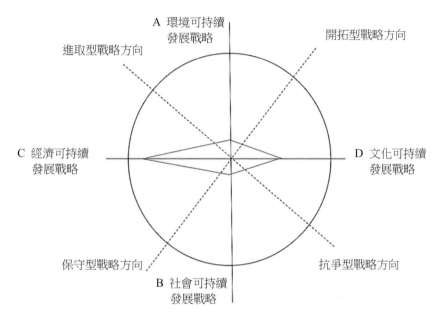

圖 5-7：辛特拉文化景觀可持續發展戰略象限圖

資料來源：作者自行整理繪製

綜合上文數據與象限圖呈現出，辛特拉文化景觀在可持續發展戰略中，更偏向於著重與環境 A、經濟 C、社會 B 可持續發展戰略的制定。由上述數據與現象圖得出，在利用自身優勢的同時，要正視自身在經濟和社會上的劣勢，積極制定戰略方針。

根據運用 AHP 層次分析方法，對辛特拉文化景觀可持續發展戰略做出現有評估，結合數據結論與辛特拉文化景觀現況提出以下建議：

1. 重視辛特拉文化遺產旅遊可持續發展與當地社會間的普遍性

根據辛特拉文化景觀在社會可持續方面已推行或將要推行的可持續

戰略，表達了辛特拉文化景觀希望旅遊的發展能提高當地居民的生活水準，並且使辛特拉旅遊業與居民生活融洽的融為一體。堅決貫徹發展旅遊的同時並不會影響當地居民的生活節奏。當地應該充分將辛特拉自然環境與居民生活特點相融合，利用智慧化管理的模式和提高基礎建設的方式，將受影響的當地居民群體變成旅遊業發展的受益者。

2. 辛特拉拉在文化戰略可持續中應該加大廣告宣傳力度

打造辛特拉文化品牌特性，針對遊客市場進行全面貫穿，在不同時期配合不同的宣傳模式。並且，可以根據辛特拉文化景觀的獨特特性開展活動，以此吸引更多的遊客。

3. 辛特拉拉文化景觀完善智慧化管理

辛特拉文化景區應該與時俱進，園區覆蓋 Wi-Fi 的同時不僅僅只為了提升遊客體驗，也是能幫助園區更好的開展智慧化管理模式。

五、結　論

葡萄牙近年來對旅遊業越來越重視，並且希望旅遊業成為葡萄牙的支柱產業之一。其國家旅遊業雖然一直呈現出平穩上升趨勢，但是由於宣傳的局限性，遊客大多聚集在以陽光（Sun）、沙灘（Sand）、海洋（Sea）的「3S 旅遊」主題為主的目的地，類型較為單一，且容易與鄰國西班牙旅遊目的地屬性高度重疊，難以產生市場差異化。自 2017 年，葡萄牙意識到了問題的嚴重性，政府將旅遊業迅速轉型，宣傳側重於「文化遺產」，並重視文化遺產城區的區域可持續發展。再者，辛特拉文化景觀作為標竿性的世界遺產景觀，在可持續發展上具有經驗和基礎。

基於本文對辛特拉文化景觀可持續發展戰略分析所得結果，本文可歸納出以下研究結論：

（一）以不破壞自然資源為前提整修辛特拉旅遊設施

文化遺產一旦被損壞，將會是不可逆的。通過上文分析的辛特拉環境可持續發展戰略可知，辛特拉文化景觀管理層，辛特拉政府與葡萄牙旅遊局都對這一景區自然資源與文化遺產可持續性發展的重視。特別是，為了保護辛特拉文化景觀不被遊客的破壞與自然風化，管理層對每一方面嚴格把關，積極制定可持續發展戰略，例如「文化修復」項目對推行是為了文化遺產可持續發展對同時，又能為遊客提供遺產修復知識等。

（二）以保障當地居民生活環境為前提開展辛特拉旅遊業

大量遊客湧入勢必會對當地居民生活造成影響。旅遊業的發展並不是總會受到當地人歡迎，特別是突然激增的遊客量，使得旅遊目的地承載過剩，進而造成當地缺乏完備的基礎設施，並沒有足夠的餐飲與酒店服務業提供等；加上，當地居民還要面對交通不便、環境破壞以及商業化等問題。辛特拉在處理當地居民與旅遊業可持續發展戰略問題上，基於以不破壞當地環境為原則，維護與重建當地基礎設施，增加交通連貫性（Chen & Chen, 2010）；並且，建立辛特拉城區全程網絡覆蓋，有利於當地居民的同時，也能便利遊客與管理層。對於遊客，辛特拉文化景觀考慮多元化，提供身障遊客項目。

（三）重點關注辛特拉文化景觀旅遊經濟盈利模式可持續發展

由於辛特拉文化景觀的獨特性，園區日常開銷屬於自給自足的模式，盈利來源主要以門票收入與活動收費。但在 2015 年時，出現了資金無法供應日常維護遺產建築，甚至辛特拉文化景觀向歐盟提交了文化遺產可持續發展項目規劃，後獲得了歐盟 75%的資金投入使用辛特拉文化景觀可持續發展工程（Martins, 2015）。自 2017 年，辛特拉文化景觀專注打造「辛特拉」旅遊品牌，並且找到獨一無二的盈利模式，以此提升園區收益。

（四）重視辛特拉文化景觀與當地文化的融合

文化景觀不僅僅只有獨特的自然風貌，恰恰也是歷史沉澱下流傳的文化，才顯得尤為珍貴（Remoaldo, Ribeiro, Vareiro & Santos, 2014）。辛特拉文化景觀至 2027 年的宣傳目標都是本著以文化歷史為主題，宣傳辛特拉文化景觀。特別是針對以「文化遺產」為旅遊動機的人，遊客可選擇講解人員陪同參觀，或者針對遊客想要體驗的文化遺產，做出個性化訂製路線。

基於本文前述所得之結論，對於葡萄牙文化遺產旅遊可持續發展，或可歸納出以下可資借鑒之策略性建議，可供發展可持續文化遺產旅遊相關策略上作為參考：

（一）建立文化遺產旅遊市場定位，完善可持續發展戰略設計

根據現有的旅遊產業，增加幫扶文化遺產旅遊產業的開展，並利用現有的葡萄牙文化遺產旅遊目的地，進行精準的市場定位。在宣傳上，要以「文化，遺產，歷史」情懷為動機，吸引遊客。

（二）完善公共設施，提供無障礙旅遊服務

在改建整修計畫時，要突出葡萄牙文化包容性的特點，通過規劃葡萄牙公共建設，將社會文化包容性融入到城市建設中，使文化遺產與旅遊業可持續發展緊密相連；並且，在改善城市間公共交通系統時，應當注意每個文化遺產旅遊目的地之間的交通連貫性，實現緊密便捷的交通網絡，為文化遺產旅遊市場發展做出前瞻性戰略計畫。

（三）積極建立全城網絡覆蓋，建立現代化旅遊網絡

優化葡萄牙文化遺產旅遊目的地基礎建設的同時，應當接軌現代網絡。增加葡萄牙文化遺產旅遊目的地之間的便利，並且能幫助各文化遺產旅遊目的地之間的互通性，共同進步。並且，現代化旅遊網絡的建

立，也恰恰方便了遊客在旅遊過程對文化遺產目的地資料的查詢，路線
的選擇和對周邊附加產品的了解等。

（四）充分宣傳與發揮文化遺產在葡萄牙旅遊業中的作用

以文化遺產旅遊的可持續發展宣傳民族的文化底蘊。文化的傳承代
表了一個民族的歷史文明成功，而且文化可持續發展也是對文化傳承的
一個預期保證。在進行文化遺產旅遊發展之前，應該讓葡萄牙國民充分
認識到開發文化遺產旅遊的重要性，並且需要強化各個部門之間的配
合。其次，宣傳給遊客時，應該讓遊客充分認識到葡萄牙文化遺產的魅
力與葡萄牙對文化遺產可持續發展的重視。

（五）政府配合與調動各產業對文化遺產旅遊開發的積極性

葡萄牙發展文化遺產旅遊可持續時，應該以政府號召為輔助，調動
各行各業對於遺產旅遊的積極性。各行各業，規範競爭，配合政府保持
市場秩序，以旅遊經濟發展良性循環為主旨。並且，服務業需要提高人
員培訓，向市場輸送高質量人才，為市場和企業提供高質量與服務的長
足保障，為各行業儲備可持續發展的動力。

參考文獻

牛亞菲（2002）。旅遊業可持續發展的指標體系研究。中國人口資源與環境，12(6)。

王雅梅、譚曉鐘（2004）。歐盟保護開發文化和自然遺產的成功經驗有哪些可資借鑒。中華文化論壇，11(4)，139-143。

世界旅遊組織（World Tourism Organization）（2019）。文化觀光遊客人數統計。資料來源於 https://www.unwto.org/search?keys=cultural+tourism

甘恒彩（1998）。論旅遊從業人員的素質要求。桂林旅遊高等專科學校學報，27(3)，34-37。

杜殷瑢（2009）。台南古蹟遊客旅遊動機，滿意度與認同度關係之研究。未出版碩士論文。國立台灣師範大學，臺北。

肖忠東（2000）。我國文化旅遊產品的系統開發。吉首大學學報（社會科學版），3(1)，156。

林龍飛、黃光輝、王豔（2010）。基於因數分析的民族文化旅遊產品真實性評價體系研究。人文地理，25(1)，39-43。

唐承財、鐘林生、成升魁（2013）。旅遊地可持續發展研究綜述。地理科學進展，32(6)，984-992。

夏青（2006）。建立可持續發展的歷史文化名城保護更新機制。城市建築，(12)，15。

馬永俊（2001）。人類的生活方式和可持續發展。浙江師大學報（自然科學版），22(1)，19。

馬光（2014）。環境與可持續發展導論（第二版）。北京：科學出版社。

張維亞（2007）。文學旅遊地的遺產保護與開發。旅遊學刊，(3)，40-43。

曹會林（2006）。中外線上旅遊盈利模式比較分析。中國水運（學術版），6(5)，130-131。

陳麥池、張靜靜、黃成林（2011）。論旅遊演藝的文化體驗性與原真性。旅遊研究，3(4)，37-41。

隋麗娜、李穎科、程圩（2009）。中西方文化遺產旅遊者感知價值差異研究。旅遊科學，23(6)，14-20。

楊英法、王全福、李素蓮（2005）。文化旅遊的發展路徑探索。河北建築科技學院學報（社科版），(3)，11-12。

鄒統釺（2017）。旅遊目的地管理。北京：京華教育出版社。

劉緯華（2000）。關於社區參與旅遊發展的若干理論思考。旅遊學刊，6(1)，47-52。

潘秋玲、曹三強（2008）。中外世界遺產管理的比較與啟示。西南民族大學學報：人文社會科學版，29(2)，212-216。

鄧念梅、魏衛（2005）。試論發展旅遊業迴圈經濟。青海社會科學，(1)，37-39。

閻友兵、譚魯飛、張穎輝（2011）。旅遊產業與文化產業聯動發展的戰略思考。發展戰略，24(1)，33-37。

戴學軍、丁登山、林辰（2002）。可持續旅遊下旅遊環境容量的量測問題探討。人文地理，17(6)，32-36。

謝朝武、鄭向敏（2003）。關於文化遺產旅遊研究的若干思考。桂林旅遊高等專科學校學報，2003 年 02 期。

譚申、宋立中、周勝林（2011）。近十年境外文化遺產地遊客動機研究述評。旅遊論壇，4(2)，17-23。

Ashworth, G. & Larkham, P. (2013). Building a new heritage (RLE Tourism). Oxfordshire: Routledge.

Auclair, E. & Fairclough, G. (Eds.). (2015). *Theory and practice in heritage and sustainability: Between past and future*. Oxfordshire: Routledge.

Besculides, A., Lee, M. E. & McCormick, P. J. (2002). Residents' perceptions of the cultural benefits of tourism. *Annals of tourism research*, 29(2), 303-319.

Bonet, L. (2003). A handbook of cultural economics. *Business & Economics*, 187(1), 494.

Brundtland, G. H. (1989). Global change and our common future. *Environment: Science and Policy for Sustainable Development*, 31(5), 16-43.

De Kruijf, H. A. M. & Van Vuuren, D. P. (1998). Following sustainable development in relation to the north- south dialogue: ecosystem health and sustainability indicators. *Ecotoxicology and environmental safety*, 40(1-2), 4-14.

Fischer, S. (1999). *Living History in North Carolin*. Retrieved on 2020.05.15 from http://www.commerce.state.nc.us/tourism/heritage

France, L. A. (1997). *The Earthscan reader in sustainable tourism*. United States America: Earthscan Publications.

Garrod, B. & Fyall, A. (2000). Managing heritage tourism. *Annals of tourism research*, 27(3), 682-708.

Girard, L. F. & Nijkamp, P. (Eds.). (2009). *Cultural tourism and sustainable local development*. Burlington: Ashgate Publishing.

Hall, M. & Zeppel, H. (1990). Cultural and heritage tourism: The new grand tour. *Historic Environment*, 7(3/4), 86.

Hargrove, C. M. (2002). Heritage tourism. *CRM-WASHINGTON-*, 25(1), 10-11.

Instituto Nacional de Estatística- Statistics Portugal (2019). *Turismo*. Retrieved on 2022. 05.15 from https://www.ine.pt/xportal/xmain?xpgid=ine_tema&xpid=INE&tema_ cod=1713

Instituto Nacional de Estatística- Statistics Portugal (2021). *Censos 2021 - resultados preliminares*. Retrieved on 2022.05.15 from https://censos.ine.pt/xportal/xmain? xpgid= censos21_main&xpid=CENSOS21&xlang=pt

IUCN-UNEP-WWF (1991). Caring for the Earth: a strategy for sustainable living. *Gland: International Union for Conservation of Nature*. Retrieved on 2020.05.15 from https://portals.iucn.org/library/efiles/documents/cfe-003.pdf

Lund, H. (2007). Renewable energy strategies for sustainable development. *Energy*, 32(6), 912-919.

MacLeod, N. (2006). Cultural tourism: Aspects of authenticity and commodification. *Cultural tourism in a changing world: Politics, participation and (Re) presentation*, 7, 177-190.

McKercher, B. & Du Cros, H. (2002). *Cultural tourism: The partnership between tourism and cultural heritage management*. Oxfordshire: Routledge.

McKercher, B. & Du Cros, H. (2003). Testing a cultural tourism typology. *International Journal of Tourism Research*, 5(1), 45-58.

Messenger, P. M. & Smith, G. S. (2010). *Cultural Heritage Management: A Global Perspective*. Gainesville: University Press of Florida.

Millar, S. (1989). Heritage management for heritage tourism. *Tourism management*, 10(1), 9-14.

Muhanna, E. (2006). Sustainable tourism development and environmental management for developing countries. *Problems and Perspectives in Management*, 4(2), 14-30.

Parques de Sintra (2019). *Praques de Sintra Records A 21.65% Rise Visitor Numbers*. Retrieved on 2020.05.15 from https://www.parquesdesintra.pt/en/noticias/parques-de-sintra-records-a-21-65-rise-in-2017-visitor-numbers/

Parques de Sintra (2019). *Relatórios e Contas 2019*. Retrieved on 2020.05.15 from https://www. parquesdesintra.pt/

Poria, Y. & Ashworth, G. (2009). Heritage tourism- Current resource for conflict. *Annals of tourism research*, 36(3), 522-525.

Saaty, T. L. (1989). *Group Decision Making and the AHP*. In: Golden B.L., Wasil E.A.,

Harker P.T. (eds.). (1989). *The Analytic Hierarchy Process*. Berlin & Heidelberg: Springer. 59-67.

Sharpley, R. (2000). Tourism and sustainable development: Exploring the theoretical divide. *Journal of Sustainable tourism*, 8(1), 1-19.

Shidong, Z. & Limao, W. (1996). The Conception and Connotation of Sustainable Development. *Journal of Natural Resources*, 11(3), 288-292

The International Council on Monuments and Sites (ICOMOS). *Advisory Body Evaluation- World Heritage List: Sintra*, No. 723, pp.53-63, September 1995.

Timothy, D. J. & Boyd, S. W. (2003). *Heritage tourism. Harlow, England*. New York: Pearson Education.

Timothy, D. & Olsen, D. (Eds.). (2006). *Tourism, religion and spiritual journeys*. London: Routledge.

Tourism de Portugal (2020). *Estratégia Turismo 2027 (ET2027)*. Retrieved on 2020. 05.15 from http://www.turismodeportugal.pt/pt/Turismo_Portugal/Estrategia/Estrategia_2027/Paginas/default.aspx

Turismo de Portugal (2017). *Estratégia turismo 2027*. Lisbo: Obtido de Turismo de Portugal. Retrieved on 2020.05.15 from http://estrategia.turismodeportugal.pt

UNESCO (1972). *Convention Concerning the Protection of the World Cultural and Natural Heritage*. Paris: UNESCO. Retrieved on 2020.05.15 from https://whc.unesco.org/archive/convention-ch.pdf

UNESCO (1995). *Report of the Convention Concerning the Protection of the World Cultural and Natural Heritage, Nineteenth Section, Berlin Germany(4-9 December 1995)*. Paris: UNESCO. pp. 48 (WHC-95/CONF.203/16). Retrieved on 2022.05.10 from https://whc.unesco.org/archive/1995/whc-95-conf203-16e.pdf

UNWTO (World Tourism Organization) (2020). *Tourism and cultural*. Retrieved on 2020.05.15 from https://www.unwto.org/tourism-and-culture

Visit Portugal (2019). *The Cultural Landscape of Sintra*, Retrieved on 2020.05.15 from https://www.visitportugal.com/en/NR/exeres/31FFE7EA-5474-4B43-B4B7-203276F4AE87

Yale, P. (1991). *From tourist attractions to heritage tourism*. Huntingdon: ELM publications.

Chapter 6

歷史城市的文化遺產旅遊案例：波爾圖歷史城區的探討

Heritage Tourism in Historical City Centers: the Case of the Historical Center of Porto

柳嘉信、楊茁、張昕媛

Eusebio C. Leou, Zhuo Yang, Xinyuan Zhang

本章提要

　　葡萄牙悠久的歷史使其擁有豐富的文化遺產旅遊資源。文化因素日益成為吸引遊客的主要動力，1996 年入列世界遺產名錄的「波爾圖歷史城區」也迎來了快速發展。作為世界遺產，在促進發展的同時，如何平衡「新」與「舊」，在維護「舊」的時候發展「新」也成為了一個重要課題。本文以位於葡萄牙北部區域的波爾圖為研究對象，具體分析波爾圖的歷史、地理及文化資源為文化旅遊發展帶來的優勢及未來發展空間，進一步探索文化旅遊的競爭優勢及波爾圖的城市特色。通過既有研究成果的梳理和實地觀察，本文對波爾圖歷史城區當前旅遊發展的現況及難點進行分析，並強調對歷史城區發展文化遺產旅遊時應考量到旅遊承載力因素；追求旅遊品質的同時，更應注意到對居民的感受和影響，成為一處遊客宜遊、居民宜居的城市，達成遊客和居民雙贏的局面。

關鍵詞：波爾圖、歷史城區、旅遊承載力、文化遺產旅遊

Abstract

　　Portugal's long history has given it a rich cultural heritage in terms of tourism resources. As a World Heritage Site since 1996, the 'Historic Centre of Porto' has seen rapid development as cultural factors are increasingly becoming a major attraction for tourists. the balance between the 'new' and the 'old', and the development of the 'new' while preserving the 'old', has become an important issue. In this chapter, the 'Historic Centre of Porto', located in the northern region of Portugal, would be discussed from the perspective of its historical, geographical and cultural resources for the development of cultural and heritage tourism, as well as the scope for future development. By literature study as well as in-site field observation, the current situation in the 'Historic Centre of Porto' seems serious and further actions should be taken considering tourism carrying capacity. As inspiring the tourism quality, the perception as we as the impact to urban habitats should be concerned. Creating a win-win situation would be beneficial to both visitors and habitats.

Key Words: Porto, Historic Center, Tourism Carrying Capacity, Cultural Heritage Tourism

一、前　言

　　文化旅遊是以最古老歷史元素作為旅遊動機的核心，滿足遊客最接近當下的旅遊渴望。每個地方都有屬於當地的故事，文化旅遊不僅僅是可以讓旅人遊客看到目的地當地的歷史遺跡，更能通過親身的體驗，在過程當中有機會接觸到當地的人們，聽到當地的故事，看到當地的藝術特徵，感受到當地的風俗習慣；這些都能滿足遊客在文化方面的期待。

　　文化旅遊其實是一種古老的旅遊類型，卻也是一種常見的旅遊類型的（Timothy & Boyd, 2006）。世界旅遊組織（UNWTO）將文化旅遊定義為「人們為了收集新的信息和體驗，以滿足他們的文化需求，而前往其常居地以外國家的文化景點的旅遊活動」。而歐洲旅遊委員會則將文化旅遊定義為所有以文化為旅行目的而離開常居地的行動，例如前往特定文化遺產景點，參與藝術和文化表演活動等」（ETC, 2005）。值得注意的是，隨著旅遊活動的大眾化和常態化，文化旅遊已經不僅侷限於這些早前所定義的範圍。傳統上，唯有將參觀博物館、欣賞表演藝術活動這類狹義的文化活動作為出行目的，才能稱之是文化旅遊；但隨著「文化」和「日常生活」之間的界線逐漸消退（Richards, 1996），讓文化旅遊的定義和範圍也越來越廣泛。以往提到「文化旅遊」時隨之而來的，常是一種高不可攀的附庸風雅；隨著文化被視為一種休閒的方式（Richards, 2001: 45），這種高冷的隔閡也逐漸被打破。事實上，時下人們無論因為任何的旅行目的前往各地時，在旅行的過程當中都可能或多或少涵蓋了上述文化旅遊所定義的活動內容；無論是品嚐當地飲食文化、參觀當地歷史景點、觀賞當地藝文展演活動、體驗當地人文風俗習慣等，這些在旅行目的地的各種活動內容所進行的「凝視（gatz）」（Urry, 1990; 2002），經常都會被安排了旅行日程表當中，而且顯得是一種順理成章的理所當然。城市當中歷史文化遺產保存的價值意義，在於它記錄了城市在一段時期的歷史和人文（Luxen, 2003）；發展以文化遺產為主題的旅遊活動，藉此將文化遺產存在價值的推廣傳播，有助於文化遺產價值的保存和傳

承（單霽翔，2007）。文化遺產是人類文明的體現，是歷史文化的載體；遊客能夠通過親臨實地目睹感受的過程當中，一方面見證城市發展的歷程，另一方面也同時印證歷史教科書本上所描述的人類生活發展軌跡。

　　包括博物館、劇院、考古遺址、歷史名城、工業遺址以及音樂和美食等文化遺產資源，造就了歐洲作為全球重要的文化旅遊目的地之一。根據歐盟官方的分析顯示，文化旅遊占所有歐洲旅遊的 40%，平均每 10 個歐洲遊客中就有 4 個人是依據當地在文化方面的條件來選擇目的地（EC, 2022）。除了旅遊資源的條件因素之外，歐洲遊客往往將旅行視為學習和體驗其他民族生活方式的機會（Remoaldo et al., 2014）；根據世界旅遊組織的觀察，文化因素是吸引 60% 的歐洲遊客的主要因素（UNWTO, 2008）。文化遺產已被理解為一個地區的關鍵潛在吸引力，因此也是當地發展的一個因素（Cristofle, 2012）；從統計數據來看，德國、英國和法國遊客會將「列名世界遺產名錄」做為選擇旅遊目的地決策時的首要考量條件（Adie & Hall, 2016），顯示「世界遺產名錄」對歐洲人選擇旅遊目的地方面特別有吸引力，也使得多數歐洲城市和地區積極推動將其文化遺產作為旅遊業發展的基礎。

　　文化遺產旅遊被視為是對旅遊目的地當地經濟成長的重要貢獻者（OECD, 2008）。綜觀當前全球 1,157 處世界遺產在旅遊方面的實際情況，世界遺產旅遊實有必要作為文化旅遊當中的一個特殊子類型來加以研究。事實上，將本國內具有申報條件的文化遺產場域爭取列名世界遺產，已被全球絕大多數國家視為可提高本國國內旅遊目的地知名度和旅遊需求的重要機會，從而吸引國際遊客的目光聚焦和旅遊動機，而最終目的是希望遊客能為國家和地方帶來旅遊的經濟收入。從為數眾多的前例中可以看到，當一座歷史悠久城市的古老中心城區被列名為世界遺產，隨之而來的是城市的聲名和形象成為國際所矚目的對象，這也將吸引國際遊客大量湧入，以及對遊客旅遊消費經濟流量產生重大影響。為了向旅客展現新鮮的城市形象、具有歷史沉澱的城市文化和獨特的城市風光，當地需要妥善利用國家和當地資源以發展當地文化旅遊。

　　自 1996 年以「波爾圖歷史城區」列名文化類世界遺產名錄以來，葡萄牙波爾圖（Porto，又譯波多）的遊客數量穩步增長，其中國際遊客更

是在近四分之一個世紀時間內大幅成長；根據 Covid-19 新冠疫情影響全球旅遊活動前的統計數據顯示，到訪波爾圖的遊客當中，外國遊客就占近三分之二，葡萄牙本國遊客僅占三分之一。此外，波爾圖因媒體曝光而受到國際關注，並獲得了多項國際旅遊獎項評選的肯定。波爾圖作為葡萄牙最具有代表性的城市之一，是一座新舊城區交叉融合的城市，既有保持歷史風貌的老城區，也有具有鮮明建築風格的新城區。對於波爾圖來說，如何平衡「新」與「舊」的發展關係，如何在保護「舊」的同時發展「新」，就成為了進行城市規劃，尤其是城市旅遊規劃中需要關心的重點問題。本文以位於葡萄牙北部區域的波爾圖為研究對象，具體分析波爾圖的歷史、地理及文化資源為文化旅遊發展帶來的優勢及未來發展空間，進一步探索文化旅遊的競爭優勢及波爾圖的城市特色，從相關理論的梳理和實地觀察法，對研究對象範圍進行梳理及分析，深入了解文化旅遊類型的發展。

二、歷史城市的歷史：波爾圖的前世今生

　　波爾圖（Porto）位於葡萄牙北部沿海地帶，地處歐亞大陸最西端伊比利亞半島大陸西北部沿海，城市西邊濱大西洋沿岸，城市南側則以伊比利亞半島國際長河杜羅河（O Douro / El Duero）與衛星城鎮蓋亞新城（Vila Nova de Gaia）遙遙相望。當地氣候屬溫帶海洋性氣候，年平均氣溫為 15 °C 至 25 °C 之間，夏季偶爾高溫會達到 35 °C，冬季氣候多雨，氣溫為 5 °C 至 14 °C 之間（Lopes et al., 2022）。作為葡萄牙第二大城市的波爾圖，市區總面積 41.42 平方公里，擁有 23 萬居民人口，同時也是近 172 萬人口規模的波爾圖都會區（Aera Metropolitana do Porto, A. M. Porto）的中心城市[1]；由於肩負了葡萄牙北部地區區域內第一大城市，自古即以港口功能作為地區河海交通樞紐，支撐起區域內工商經濟活動的需求。

[1] 波爾圖都會區（Aera Metropolitana do Porto，A. M. Porto）或稱為大波爾圖（Grande Porto），範圍是以波爾圖市周邊數個城鎮所組成，包括了 Matosinhos、Maia、Valongo、Gondomar 和 Vila Nova de Gaia 等衛星城鎮。

波爾圖的城市發展歷史，大致可上溯至距今 2000 年前的古羅馬帝國統治伊比利亞半島時期，將此地發展成為奧利西波納（Olissipona，今為里斯本）和布拉卡拉奧古斯塔（Bracara Augusta，今為布拉加 Braga）兩地之間的一個重要商業貿易港口。波爾圖在葡萄牙語當中是「港口」之意，其得名的由來，相傳是古羅馬人在西元前一世紀以其港口位置稱之為「波爾圖斯卡勒（Portus Cale）」，意為「溫暖的港口」之意。波爾圖在西哥特（Visigoths）統治伊比利亞半島時期是當時天主教擴張的中心；而在接下來的幾個世紀裡，該地區成為了北部基督教和南部阿拉伯國家商品交換的集散地，而後又受到了一系列戰爭和掠奪，在幾經易手中走向衰落。伊比利亞半島在 711 年落入摩爾人手中統治，後由來自天主教一方的阿斯圖里亞斯（Asturias）、萊昂（Leon）和加利西亞（Galicia）國王阿方索三世（Alfonso III）用兵，於 868 年從摩爾人手中奪回從米尼奧河到杜羅河的地區。「Portus Cale」本是指今日波爾圖市臨河一岸和一河之隔的蓋亞（Vila Nova de Gaia）兩側河濱地區的舊稱，後來建立了葡萄牙縣（Condado de Portucale），自此「Portus Cale」被用以命名米尼奧河到杜羅河之間的整個地區。而大多數的考證則認為今日葡萄牙的國名「Portugal」係因「Portucale / Portugale」此一昔日名稱而得名[2]（Ribeiro & Hermano Saraiva, 2004）。直到十一世紀初，卡斯蒂利亞王國（Reino de Castilla）的擴張，使波爾圖成為其版圖中的一部分，也使得波爾圖可以穩定發展。

波爾圖發達的造船技術替十四、十五世紀當時葡萄牙積極發展「大航海時代」做出了貢獻。航海家亨利王子（Infante D. Alfonso Enrique, D. João I，約翰一世之子，有葡萄牙國父之稱）1415 年從波爾圖港開始征服北非摩爾人王國港口休達（Ceuta，今日摩洛哥最北端直布羅陀海峽南岸），葡萄牙帝國船隊也開啟沿著非洲西海岸航行和探索，最終開啟了葡萄牙、西班牙海上競逐時代的序幕。另一方面，杜羅河谷沿岸自古羅馬時期便已存在的釀酒葡萄生產傳統，奠定了當地葡萄酒貿易的基礎（Pinto,

[2] 葡萄牙的國名來源於羅馬時期名「Portus Cale」；Portucale 在七世紀和八世紀演變為 Portugale，到九世紀時，Portugale 被廣泛用於指代杜羅河和米尼奧河之間的地區（Ribeiro & Hermano Saraiva, 2004）。

2017）。到了十六世紀，波爾圖市開始了城市建設和經濟的發展；1703 年
《梅修因條約（Tratado de Methuen）》簽訂後，葡萄牙和英國之間的貿
易關係獲得確立，大批的英國酒商從波爾圖進入杜羅河沿岸，並且壟斷了
葡萄酒的產銷[3]。1755 年里斯本大地震後，葡萄牙帝國經濟一落千丈，葡
萄牙首相的龐巴爾侯爵（Marquês de Pombal）決定將葡萄酒產銷從英國人
手中收回，1756 年頒布法令成立了上杜羅河葡萄種植總公司（Companhia
General da Agricultura das Vinhas do Alto Douro, C.G.A.V.A.D.），做為保證
產品質量、規範售價、管理銷售、產地保護等的專賣單位，也停止了英
商在葡萄牙自由經營酒業的條件。龐巴爾所頒布的葡萄酒專賣和產銷制
度，開啟了波爾圖葡萄酒生產的另一新頁，也讓波特酒成為全球頭一個
以法律明定區域劃分管制產區範圍的酒類。

　　以波爾圖地名所命名的加烈葡萄酒（Vinho fortificado / Fortified
Wine）「波特酒（Porto）」，從原本專供英國市場所需，進一步向其他地區
行銷，也奠定了波爾圖作為葡萄牙人心中「酒都」的地位。傳統上，從上
杜羅河谷各大小酒廠品牌所種植、生產的葡萄酒酒液，會通過被稱為拉貝
洛帆船（Barco Rabelo）的平底小船，從杜羅河中游河谷順流而下，運送
到河口的與波爾圖老城區一河之隔的蓋亞新城進行酒體熟化步驟，經過酒
窖裡最適宜的溫度、濕度條件儲運熟成，再從波爾圖港埠經海運出口銷
往其他國家，這也成為波爾圖在過去幾各世紀裡主要的經濟活動。時至今
日，坐落在波爾圖歷史城區對岸、杜羅河南岸的蓋亞城區裡，河岸邊依
然停泊著運酒帆船，供遊客拍照取景（如圖 6-1）[4]；蓋亞新城裡數百年來

[3] 英法百年戰爭（1337-1453）期間，法國不再向英國出售葡萄酒，英格蘭人被
　　迫購買葡萄牙產製的葡萄酒，作為法國葡萄酒的替代品。為了保證來自葡萄
　　牙的酒能夠在海上運輸時保持品質穩定，英格蘭人把少量的白蘭地摻進葡萄
　　酒製成加烈葡萄酒，這就是最早的波特酒。1703 年《梅修因條約（Methuen
　　Treaty）》簽訂後，葡萄牙所生產的波特酒成為法國葡萄酒中斷來源後的替代
　　品，在英國變得非常流行。

[4] 在二十世紀 50 年代和 60 年代，葡國政府沿河建了幾個水力發電水壩，終結了
　　這個傳統的運輸工具。時至今日，酒的運輸已經是透過卡車運送，Barcos
　　Rabelos 卸下運輸功能，僅供觀賞展示之用。

作為波特酒熟成所使用的儲藏酒窖，一桶桶風味迥異的佳釀也依然靜靜地躺著。無論是紅寶石色澤香甜的「Ruby（紅寶石波特）」、黃褐色澤濃郁木桶香氣的「Tawny（茶色波特）」、金黃琥珀色澤的圓潤「Branco（白波特）」，每一款波特酒都能夠各自吸引到鍾情於它的酒客和旅人。在這裡，歷史悠久的酒文化在無形中為波爾圖提供了豐富的飲食文化背景，人們可以了解到波特酒的釀造和它的歷史文化，在深色橡木桶環繞的傳統氛圍中品嚐著，不論是在自然旅遊資源還是人文旅遊資源，波爾圖都具有著得天獨厚且獨一無二的發展空間，也讓「酒都」這一稱號能夠屹立下去。

♫ 圖 6-1：見證波特酒釀酒歷史、釀酒技藝文化的拉貝洛帆船（Barco Rabelo），
　　昔日的河運形式已被公路運輸所替代，如今已經功成身退，平靜地靠泊在流
　　經波爾圖和蓋亞新城的杜羅河畔，成為旅人遊客取景留念的道具背景。
圖片來源：作者拍攝

　　自古以來，波爾圖就是集軍事、商業、農業、經濟活動和人口聚集之地；今日的波爾圖則是集歷史遺產、博物館與文化、節慶與活動、美食、產業多種旅遊模式於一身的區域大城。在過去兩千年的歲月裡，波爾圖在不同時期先後受到了不同的外在文化影響，無論是因緣際會曾經在這個城市裡登場現身的古羅馬人、西哥特人、摩爾人，抑或是通過航

海及貿易所帶回非洲、美洲、亞洲等地的異文化，都能巧妙地進行了融合，反映在歷史城區裡風格迥異風格的城市建築，也變成了這座城市的一部分。波爾圖歷史城區不但是波爾圖歷史的見證者，其本身也是波爾圖歷史的一部分，遊客可以通過到訪過程藉由觸及豐富的人文景觀，認識這座城市發展的歷史軌跡。波爾圖的各類建築，見證了過去一千多年來，歐洲城市面向大海的發展、各種文化的碰撞和各地商業的往來之間的過程。聯合國教科文組織將「波爾圖歷史城區、路易一世鐵橋（Ponte Luiz I）和彼臘山脈修道院（Mosteiro da Serra do Pilar）」作為場域範圍，宣告成為文化類世界遺產加以保護（如表 6-1）（UNESCO, 1996: 2022），從歷史、地理、社會、經濟等諸多方面的條件，讓波爾圖成為一座「歷史旅遊城市（Tourist Historic City）」（Ashworth & Tunbridge, 2000; Gusman et al., 2019），在 1996 年列名世界遺產名錄。這不但成為波爾圖發展文化旅遊最重要的條件，也象徵這座過去曾經在國際舞台上占有一席之地的城市，再一次重新走向國際化的里程碑。

📎 表 6-1：世界遺產「波爾圖歷史城區」基本資料及獲選條件

世遺名稱 （英文） （葡文）	波爾圖歷史城區、路易一世鐵橋及彼臘山脈修道院 **Historic Centre of Oporto, Luiz I Bridge and Monastery of Serra do Pilar** **Centro Histórico do Porto, Ponte Luiz I e Mosteiro da Serra do Pilar**
列入時間	1996 (委員會第 20 屆會議- CONF 201 VIII.C)
地理座標	N41 8 30 W8 37 0
所屬國家	葡萄牙
世遺序號	755
獲選條件	(iv)
標準(iv)	波爾圖歷史城區、路易一世鐵橋及彼臘山脈修道院及其城市結構和許多歷史建築都是過去一千年來歐洲城市發展的顯著見證，它向外看是為了文化和商業聯繫。

資料來源：UNESCO（1996; 2022）

波爾圖老城區的城市發展節理，是依杜羅河河谷地勢而起的，再通過不同時代的文化和商業聯繫，再面向大海。建築風格展現了不同歷史

時期波爾圖的風貌，而建築的細節之處又能反應不同時代、不同風格的
融合。豐富多樣的建築表達了不同時期的文化價值，包括了羅馬式、哥
德式、文藝復興時期、巴洛克式、新古典主義和現代等風格，都能從波
爾圖歷史城區裡主要的歷史建築群當中體現。建於十二世紀的波爾圖主
教宗座教堂（Sé Catedral do Porto，又稱為波爾圖大教堂），內部以巴洛
克式的祭壇和羅馬式的聖歌隊坐席聞名，外觀則以獨特的城堡教堂建築
的外型受到矚目；教堂位居城市制高點，能夠居高臨下俯瞰杜羅河谷和
對岸蓋亞新城區（如圖 6-2）。

🎵 圖 6-2：彼臘山脈修道院（Mosteiro da Serra do Pilar）、路易一世鐵橋（Ponte
　　Dom Luiz I）、波爾圖主教宗座教堂（Sé Catedral do Porto）（圖中依序由右而
　　左），恰好構成波爾圖歷史城區世界遺產天際線的主要成分。
圖片來源：作者拍攝

　　世界遺產歷史城區範圍內，幾處較具代表性的公共建築當中，包括
較早期的建築，如建於十一至十三世紀早期的羅馬式（Romano）建築塞
多菲塔教堂（Igreja de São Martinho de Cedofeita）（DGPC-MC, 2022a）、
建於 1457 年的聖克拉拉教堂教堂（Igreja de Santa Clara）（DGPC-MC,
2022b）、建於 1765-1796 年間的波爾圖監獄和上訴法院（Antiga Cadeia e
o Tribunal da Relação do Porto）（DGPC-MC, 2022c）、原建於 1796-1798
年間並於 1911-1918 年間完成重建的國立聖若昂劇院（Teatro Nacional

São João）（TNSJ, 2022）[5]等。晚期的主要代表建築則包括建於 1842-1910 年間的新古典主義風格建築證券交易所（Palácio da Bolsa）（Palácio da Bolsa, 2022），以及位於波爾圖的正中心、法國設計師格雷伯（Jacques Gréber）於 1923 年所建的作品塞拉維斯公園（Parque de Serralves）（Fundação de Serralves, 2022）[6]。特別值得一提的公共建築是位於波爾圖市中心的中央火車站「聖本篤火車站（Estação Ferroviária de Porto-São Bento）」，這座迄今仍在維持日常運作的火車站，是由建築師馬克斯達席爾瓦（José Marques da Silva）設計，建於 1900-1916 年之間。聖本篤火車站建築被認為是波爾圖「形塑城市集體意識認同的歷史紀念物（monumento formador da identidade urbana）」，也是遊客出入城市必經的一個著名地標（如圖 6-3）。最著名的便是由畫家可拉索（Jorge Colaço）所設計，以超過 22,000 塊瓷磚（azulejo）所製成的所完成的瓷磚畫牆飾；瓷磚壁畫是

[5] 聖若昂劇院位於市中心戰鬥廣場（Praça da Batalha）南側，最初被稱為皇家聖若昂劇院（Real Teatro de São João），其原始建築於 1794 年由義大利建築師馬頌內其（Vicente Mazzoneschi）所設計，他曾是里斯本聖卡洛斯劇院（Teatro de São Carlos）的佈景設計師，其設計理念在於「王國的第二大城市」提供「美麗的習俗和文明學校」。聖若昂劇院原建築於 1908 年 4 月 11 日毀於祝融之災，大火將這座建築完全燒毀；隨後重建工作由素有「波爾圖最後一位古典建築師和第一位現代建築師」的馬奎斯達席爾瓦（José Marques da Silva）設計，於 1911 年開工，直到 1920 年 3 月 7 日落成。聖若昂劇院於 1992 年被葡萄牙政府收購，並在 1993-1995 年期間進行了修復工作，最終更名為國立聖若昂劇院，最近一次修復工程是在 2013-2014 年間（TNSJ, 2022）。

[6] 1932 年完工的塞拉維斯公園（Parque de Serralves）被認為是二十世紀上半葉葡萄牙最早的園林藝術典範之一，是那個時期唯一一個由私人根據景觀建築項目建造的花園。塞拉維斯公園原本為私人產業，為 Vizela 第二代伯爵阿爾貝托·卡布拉爾（Carlos Alberto Cabral）繼承了家族在當時位於波爾圖郊區的夏季莊園羅德洛莊園（Quinta do Lordelo）。阿爾貝托·卡布拉爾伯爵參觀了 1925 年在巴黎舉辦的國際裝飾藝術和現代工業博覽會後，決定邀請法國建築格雷伯（Jacques Gréber）設計一個新花園，設計概念特點是融入新古典主義、略帶有裝飾藝術（Déco），且融合了十六、十七世紀法國原始花園的一些諸如湖泊、農業和灌溉結構之類的元素。葡萄牙政府於 1986 年收購了公園產業，並從 1987 年起向公眾開放；公園的修復工程於 2001-2006 年間進行。塞拉維斯公園是葡萄牙景觀遺產中的一個獨特參考案例，象徵葡萄牙十九、二十世紀在文化背景下對於土地、空間和時間的條件轉換有了新的觀念體悟（Fundação de Serralves, 2022）。

以葡萄牙歷史上重要事蹟和葡萄牙各地風土民情風光為主題，藉此呼應火車搭載來自各方南來北往的旅客（如圖 6-4）[7]（IP, 2021）。聖本篤火車站也多次獲旅遊雜誌評選為全球最美麗火車站之一[8]。

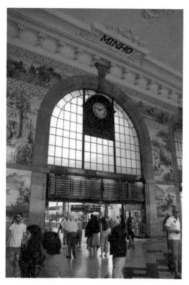

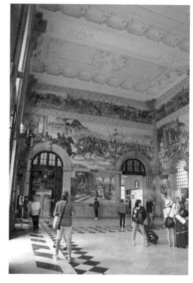

圖 6-3：由建築師馬克斯達席爾瓦（José Marques da Silva）設計，建於 1900-1916 年間的中央火車站「聖本篤火車站（Estação Ferroviária de Porto- São Bento）」，不但是波爾圖近百年來的城市門戶入口意象，也成為城市的象徵地標之一。

圖片來源：作者拍攝

圖 6-4：波爾圖聖本篤火車站（Estação Ferroviária de Porto- São Bento）站內的牆飾是由畫家可拉索（Jorge Colaço）所繪製的大型瓷磚畫作（azulejo），題材是以葡萄牙歷史上重要事蹟和葡萄牙各地風土民情風光為主題。

圖片來源：作者拍攝

[7] 聖本篤火車站瓷磚畫牆飾完全覆蓋了站構內部旅客大廳中庭的牆壁，通過覆蓋開口的花崗岩框架融入建築，根據垂直層次組織，有時採用多色，有時採用單色組合。壁畫風格具有二十世紀初期民族主義和歷史主義品味，主題圍繞著交通工具的年表、各種神話故事、葡萄牙歷史、農村工作場景、各地風土習俗，以及鐵路的故事（IP, 2021）。

[8] 2011 年 8 月被美國雜誌《Travel+Leisure》評選為全球 14 個最美車站之一；2012 年 5 月被美國雜誌《Flavorwire》選為全球最美的 10 個車站之一（IP, 2021）。

　　1886 年，被稱為「橋梁之城（Cidade das Pontes）」的波爾圖興建了一座橫跨杜羅河、連接葡萄牙波爾圖市和蓋亞新城的雙層金屬拱橋——路易一世橋（Ponte Dom Luiz I）。這座橋梁曾經在 1886-1898 年間堪稱世界上最長拱橋，也間接說明了當時繁榮商業和發達的工業，讓波爾圖得以展現城市雄厚的經濟財力，擁有當時全球最長拱橋（Almeida & Fernandes, 1986）。路易一世橋將杜羅河出海口北岸的波爾圖歷史城區南岸的蓋亞新城區連成一氣，也把波特酒、釀酒文化傳統和波爾圖緊密的串接起來（如圖 5）（DGPC-MC, 2022d）。位於蓋亞新城彼臘山脈的彼臘山脈修道院（Mosteiro da Santo Agostinho da Serra do Pilar），建於 1538 年，由於地理位置宛如盤踞在杜羅河谷出海口南岸制高點的絕佳防禦據點，使得這座修道院在歷史上多次成為軍事衝突當中的兵家必爭之地，也飽受戰火的洗禮[9]，甚至也一度成為國家軍事設施派兵駐守（Tucker, 2009; Raub, 2017; DRCN, 2022）。

由於彼臘山脈修道院象徵著波爾圖人反擊法國入侵的灘頭堡，也象徵在圍城期間為自由主義而戰的據點，彼臘山脈修道院對於波爾圖居民而言，是一種對抗侵略精神和追求自由

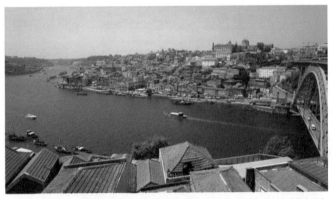

🖾 圖 6-5：從位於蓋亞新城彼臘山脈修道院旁的制高點觀景台（Mirdouro da Serra Do Pilar）眺望橫跨杜羅河谷的路易一世鐵橋及對岸波爾圖歷史城區，整個世界遺產範圍能盡入眼簾。

圖片來源：作者拍攝

[9] 在法國拿破崙入侵伊比利亞半島（1807-1814 年）、波爾圖圍城（1832-1833 年）、以及瑪麗亞達丰特的民眾革命（Revolta do Minho / Maria da Fonte（1846-1847 年）期間，修道院都成了軍事衝突的熱點，也讓修道院許多建築遭遇戰火破壞幾乎成為廢墟（Raub, 2017; DRCN, 2022）。

信念價值的體現，對於波爾圖歷史事件中具有紀念的價值，也因此一併劃入了波爾圖歷史城區世界遺產的範圍。

三、文化旅遊與城市發展的平衡：
波爾圖的實證觀察

位於歐洲西南部的葡萄牙，拜濱臨歐亞大陸最西邊大西洋沿岸的地理位置之賜，擁有綿長的海岸線和大西洋上島嶼作為發展海洋旅遊的有利條件，更由於當地自然條件上充分日照和和暖氣候，成為吸引遊客前來的優勢條件。旅遊業為葡萄牙帶來了外匯收入，成為彌補葡萄牙外貿赤字的重要來源。由於文化旅遊產業逐漸發展並帶來了的巨大收益，增強文化旅遊的吸引力也成為國家發展旅遊政策的重中之重。

一座歷史城市列名「世界遺產城市」頭銜之後，隨之而來的，往往是城市裡在過去日子裡所習慣的日常，產生了翻天覆地的變化。世界遺產城市的冠冕，也意味著城市的節理結構（structure）、建築物和人為設施（artefacts）都被用來創造一種「地緣歷史遺產旅遊商品（place-based heritage product）」（Sequera & Nofre, 2018）。過去近 30 年之間，波爾圖經歷了翻天覆地的變化，時尚、公認、知名等詞，如今已成為這個國際文化名城所常見的形容詞。

1996 年，隨著「波爾圖歷史城區、路易一世鐵橋及彼臘山脈修道院」列名世界遺產，波爾圖作為世界遺產旅遊目的地的定位也就此得到國際公認。波爾圖也開始抓住機遇，運用世界遺產老城區的歷史遺產建築，吸引大型節慶活動在此舉辦，包括 1998 年主辦「第八屆伊比利亞美洲峰會（VIII Conferência Ibero-americana / VIII Cumbre Iberoamericana）[10]」（SEGIB, 1998），和 2004 年葡萄牙舉辦「歐洲足球錦標賽（UEFA Euro

[10] 1998 年 10 月 17 日至 18 日，第八屆伊比利亞美洲元首高峰會議在葡萄牙波爾圖市舉行，共有 21 個伊比利亞美洲國家的國家元首與會，並共同發表了「波爾圖宣言（Declaración de Oporto）」（SEGIB, 1998）。

2004 Portugal）」時開幕式和開幕戰賽事在波爾圖德拉高體育場（Estádio do Dragão）[11]舉行（BBC, 2004）。

　　從 1996 年開始，波爾圖便一再通過國際間的名銜冠冕加持，和許多國際旅遊評價機制賦予的殊榮，造就了它走向國際化旅遊城市的地位，在國際舞台上確立自己的地位。波爾圖因媒體曝光而受到國際關注，並獲得了多項國際旅遊獎項評選的肯定。2001 年，波爾圖被歐盟評選擔任「歐洲文化之都（European Capital of Culture, ECOC）」，進一步提高了它的國際知名度，葡萄牙官方也同時開始投入資金，對於與旅遊發展相關的城市基礎建設、公共空間基礎設施、文化景點和活動等進行改造升級，2002 年啟用的波爾圖輕軌地鐵系統（Metro do Porto）便是一個讓城市煥然一新的最佳例證。這項在當時被許多人認為是一個無法實現的計畫，象徵著城市在保持歷史傳統和原真性的同時，能夠和創新及現代化良好的融合（Metro do Porto, 2022）。2010 年，波爾圖被知名旅遊指南《孤獨星球（Lonely Planet）》列為「歐洲十大旅遊目的地」之一。2012年，波爾圖被評選為年度「歐洲最佳旅遊目的地城市」（該獎項在 2014年和 2017 年再次獲獎）（ECC, 2012; EBD, 2014; 2017; Lopes et al., 2021）。2013 年，波爾圖除了再次被知名旅遊指南《孤獨星球（Lonely Planet）》評選為歐洲十大最佳度假勝地之一，同年也在知名旅遊網評平台「旅途鷹（TripAdvisor）」所主辦遊客票選新興歐洲旅遊目的地類別的獎項中獲得第二名。2017 年，葡萄酒旅遊部落格（Blog，或譯為博客）中素有「旅遊界奧斯卡」稱號的世界旅遊大獎中，葡萄牙在歐洲類別中獲得 37 個獎項，並首次被評為歐洲最佳目的地稱號。2018 年，葡萄牙在最佳旅遊地報告中最佳歐洲旅遊國家名單中排名第 9 位（如圖 6-6）。波爾圖也趁此良機復甦城市經濟，發展城市美學概念；波爾圖 Miguel Bombarda 街道沿線的藝術畫廊，以及藝術展覽開幕所產生的影響，即是波爾圖近年來經歷的文化轉型的一個很好的例子。

[11] 德拉高體育場（Estádio do Dragão）是波爾圖足球俱樂部的主場地，場地可容納 52,000 名觀眾（BBC, 2004）。

☞ 圖 6-6：屢屢獲得「歐洲最佳旅遊目的地城市」評價的波爾圖，歷史城區成為
　　吸引著遊客前來打卡拍照留念的重要元素。

圖片來源：作者拍攝

　　自 1996 年被列名《世界遺產名錄》以來，葡萄牙波爾圖的遊客數量
穩步增長，其中國際遊客更是迅速大量成長。根據統計，2010-2014 年
間，葡萄牙波爾圖的國內市場的增長率僅為 7%，但國際市場增長率為
71%（INE, 2015）。官方統計數據顯示，截至 Covid-19 新冠疫情影響全
球旅遊活動前，在 2019 年到訪波爾圖的 2,223,458 人次遊客當中，葡萄
牙本國遊客僅占 35.8%，外國遊客占比達 64.2%（如表 6-2 所示）。受到
全球性 Covid-19 新冠疫情影響，根據波爾圖官方旅遊數據，2020 年遊客
則僅 640,571 人次，較前一年下降了 71.2%（INE, 2020）。

葡萄牙各地（按照大陸&海島、各大區、里斯本&波爾圖擷取）	下榻旅客總計	葡萄牙本國人	歐洲（除葡萄牙外）	除葡萄牙外歐盟 28 國（UE28）主要客源來源國						非洲	美洲	亞洲	大洋洲及其他
				歐盟國小計	主要歐盟客源來源國細分								
					德國第4位	西班牙第1位	法國第3位	英國第2位					
葡萄牙全國	27 142 416	10 732 302	11 689 678	10 961 725	1 541 398	2 285 829	1 623 207	2 145 902	213 127	3 115 796	1 191 910	199 603	
歐洲大陸	24 888 488	10 020 865	10 301 148	9 653 079	1 186 008	2 215 374	1 442 741	1 845 767	208 382	2 987 093	1 174 653	196 347	
亞速爾群島自治區（R. A. Açores）	771 688	388 936	278 344	256 761	73 080	33 717	33 147	20 917	2 005	93 309	7 983	1 111	
馬德拉群島自治區（R. A. Madeira）	1 482 240	322 501	1 110 186	1 051 885	282 310	36 738	147 319	279 218	2 740	35 394	9 274	2 145	
波爾圖都會區（A. M. Porto）	3 671 926	1 316 615	1 547 811	1 435 905	170 074	471 894	256 353	140 369	33 646	538 577	194 310	40 967	
波爾圖市 Porto	2 245 291	468 661	1 128 169	1 042 927	128 742	325 647	174 956	113 442	27 355	446 963	137 635	36 508	
里斯本都會區（A. M. Lisboa）	8 216 681	2 230 043	3 587 070	3 262 740	454 390	645 511	583 884	395 216	133 879	1 527 107	643 936	94 646	
里斯本市 Lisboa	5 980 014	1 202 721	2 803 889	2 542 845	361 289	457 737	470 906	301 281	116 983	1 331 801	442 356	82 264	
北部地區 Norte	5 873 026	2 771 829	2 092 933	1 954 344	226 584	675 659	349 248	187 061	39 890	685 905	231 737	50 732	
杜羅河區 Douro	331 699	196 822	68 016	62 213	8 745	10 164	13 824	10 506	885	54 412	8 091	3 473	
中部地區 Centro	4 118 656	2 481 880	1 043 613	991 249	88 991	382 163	168 526	51 323	11 662	361 386	202 069	18 046	
阿連特茹區 Alentejo	1 616 058	1 065 487	357 178	335 449	54 381	104 685	47 349	30 343	3 400	136 802	45 972	7 219	
阿爾加維區 Algarve	5 064 067	1 471 626	3 220 354	3 109 297	361 662	407 356	293 734	1 181 824	19 551	275 893	50 939	25 704	

備註：數據涵蓋旅館、公寓式旅館、度假公寓、青年旅館、度假村和馬德拉島莊園（Quintas da Madeira）、地方民宿（客房數 10 間或以上）、鄉村旅遊旅宿設施等各類旅宿設施之統計。

資料來源：葡萄牙國家統計局（INE，2020）；筆者自行製表

　　整體而言，訪問波爾圖歷史中心的入境國際遊客的來源地十分多元，數據樣本涵蓋了五大洲 52 個國家或地區。若進一步檢視遊客來源地的分布情形，以 2019 年的統計數據為例，除了葡萄牙本國遊客之外（占比 35.85%），大致可以看出波爾圖的入境旅客仍以歐洲遊客為主（占比 42.15%），其中又以西班牙（占比 12.85%）、法國（占比 6.98%）、德國

（占比 4.63%）、英國（占比 3.82%）遊客為主要大宗來源地。歐洲以外的入境旅客，則以美洲遊客為主要客源（占比 14.66%）（如表 6-2 所示）。國際遊客平均在波爾圖逗留時間為 5.4 晚，遠高於其他研究當中國際遊客在葡萄牙全國平均的逗留時間的 3.4 晚（Van der Borg et al.,1996; Ashworth & Singh, 2004; INE, 2015）。筆者進一步分別從經過國際知名旅遊網評平台「旅途鷹（TripAdvisor）」以及中國國內知名旅遊網評平台「馬蜂窩（Mafengwo）」當中，遊客對於波爾圖的遊後評價反饋進行分析，總結出遊客造訪波爾圖後的正負面評價意見（如表 6-3 所示）。若以五星為最佳評價、一星為最差評價，可以發現遊客對於波爾圖的評價大多趨於正面且評價甚高；遊客正面評價主要大多集中在波爾圖的美食、自然與公園（自然環境條件）、博物館（文化條件）方面，有較顯著的正面評價；而遊客對於波爾圖的交通方面，正負面評價則出現較為相近的比例，顯示遊客對於波爾圖交通方面的評價存在較大的歧異。

表 6-3：知名旅遊網站給與波爾圖五星好評次數統計

（統計時間：2019/01-2022/06 單位：次）

城市評價種類		波爾圖 Porto	
旅遊評論網		TripAdvisor	馬蜂窩
交通	5 星好評	4	0
	1 星差評	6	0
景點與地標	5 星好評	10	15
	1 星差評	3	1
博物館	5 星好評	116	8
	1 星差評	20	0
餐飲美食	5 星好評	177	2
	1 星差評	8	0
自然與公園	5 星好評	172	2
	1 星差評	9	0
總次數	5 星好評	479	27
	1 星差評	46	1

資料來源：TripAdvisor、馬蜂窩網站；作者自行彙總

表 6-4：知名旅遊網站給與波爾圖正負面評價描述彙總

（統計時間：2019/01-2022/06 單位：次）

城市評價種類		波爾圖 Porto
交通	好評意見	● 方便 ● 快捷 ● 安全
	差評意見	● 購票系統難懂 ● 購票機器少 ● 工作人員態度不友好 ● 扒手多
景點與地標	好評意見	● 波爾圖的獨特 經歷 ● 風景秀麗 ● 文化深厚
	差評意見	● 印象不深刻 ● 客戶服務糟糕 ● 收費不合理
博物館	好評意見	● 小巧可愛 ● 建築造型優美
	差評意見	● 價格不合理 ● 無聊
美食	好評意見	● 美味的食物 ● 量大料足 ● 價格公平
	差評意見	● 服務態度差 ● 現實與評論不符
自然與公園	好評意見	● 公園風光不錯
	差評意見	● 標識牌不嚴謹 ● 價格不合理 ● 無聊

資料來源：TripAdvisor、馬蜂窩網站；作者自行彙總

　　再從正負面評價描述彙總結果分析發現（如表 6-4 所示），波爾圖在交通方面的正面評價主要在於方便、快捷和安全；而負面評價集中在購票系統難懂且購票機器少、工作人員態度不友好、扒手多等方面。對於

佳、收費不合理等方面。對於博物館的正面評價，大多是集中在小巧可愛且造型優美的建築；負面評價主要是針對參觀門票價格不合理、觀賞過程讓人感到枯燥無聊等。而有關波爾圖的餐飲美食，其正面評價主要是美味、量大、食材料足並且價格公道；但也存在部分評價指稱服務態度欠佳、餐飲實測與口碑評論不相符等問題。對於自然與公園的正面評價，主要針對公園風光；但是負面評價包括了參觀內容無聊、標識牌不嚴謹、價格不合理的問題。經由上述分析後可大致總結出，波爾圖在歷史文化資源方面具有核心競爭力，但現存在開發不合理、資源利用浪費等負面問題，應可進一步通過加強文化遺產保護的方式，進一步提高城市旅遊規劃的協調性，使之更加完善。

相較於歐洲其他國家，葡萄牙的土地面積不大，與歐洲各國相比，在所擁有自然資源與文化旅遊資源的數量上和物資上均不占優勢，但在旅遊方面，葡萄牙近年來漸趨能將自身的優勢發揮到淋漓盡致。波爾圖作為葡萄牙第二大城市，也是在葡萄牙立國歷史進程中重要的城市，積累了豐富的文化資源，城市中除了保留了大面積的歷史建築，依托杜羅河谷所醞釀出悠久的葡萄酒釀造產業文化，也是波爾圖城市的代表性文化特色。隨著波爾圖於 1996 年被聯合國教科文組織（UNESCO）列為世界遺產，以及國際推廣活動，復興過程有助於將波爾圖轉變為一處相對受到矚目的歐洲城市旅遊目的地（Carvalho et al., 2019）。既有的研究成果顯示，做為一個世界遺產城市旅遊的目的地，波爾圖十分受到文化遺產遊客的重視。約 84%的受訪外國遊客表示，他們造訪波爾圖的主要動機是度假和休閒，其次是文化和遺產（50%）、探親訪友（19%）和商務（8%）。波爾圖歷史城區作為世界遺產，對於遊客在選擇目的地的階段，特別對於首次造訪者產生了較重要的影響力[12]；此外，造訪歷史遺產

[12] 除了世界遺產地位之外，遊客在選擇目的地時其次的選擇考量則包括了：目的地城市曾獲得評選獎項和榮譽、紀念碑和博物館、社會文化活動和杜羅河遊輪等因素，都是那些首次來訪者的重要選擇（Ramires, Brandão & Sousa, 2018）。

的遊客能夠為城市帶來的經濟利益，會比其他原因短期造訪城市的遊客來得大（Ramires, Brandão & Sousa, 2018）。這些歷史、文化特色成為波爾圖主要的旅遊資源，讓波爾圖及北部地區一向是吸引旅客前來葡萄牙的重要旅遊目的地。

　　歷史中心城區是匯聚不同用途和功能的經濟和文化價值觀城市空間。波爾圖作為一個世界遺產的旅遊景點目的地，城市的居民對於發展旅遊活動的態度至為重要，當地居民對旅遊業發展模式的參與和支持，是目的地管理和規劃不可缺的成功要素。通過對波爾圖居民、專業人士和學生的調查研究發現，上述居民群體對於波爾圖的旅遊業多抱持正面積極的態度看待；受訪者認為波爾圖的旅遊業與城市發展之間處於一種和諧的關係，遊客的旅遊活動對波爾圖歷史城區和城市的整體改善有直接的正面影響，特別是在經濟、社會文化和環境等各個方面（Marques et al., 2020）。筆者以實地觀察方式發現，大多數遊客選擇在度假和休閒過程當中，同時參觀歷史遺產城市的事實，證實了文化、休閒和旅遊越來越緊密地聯繫在一起，並且它們的界限越來越模糊。事實上，歷史城區不應該猶如一件靜態保存的古董展示品一般，單獨區隔於整座城市之外的一隅，也不應將之刻意的另眼相待；反之，讓歷史城區依然能夠維持城市應有的生活機能運作，才能讓獲列世界遺產的歷史城區真正的獲得動態的保存，延續著自古以來歷史城區原有的城市功能和運作機制，也讓歷史城區沉浸在城市旅遊的整體動態中。

　　波爾圖榮膺為世界遺產多年以來，旅遊業對其城市本身、社會和經濟特徵產生了顯著的影響。波爾圖歷史城區從過去斑駁殘破、不具開發價值的老舊城區，拜世界遺產頭銜加冕之賜，迅速轉變成為歐洲一個備受矚目的重要城市旅遊目的地。由於在文化遺產旅遊需求方面的增加，帶動了城市本身發展所需要的社會經濟，同時也刺激了城市當地文化活動的發展，一方面有利於對既有文化遺產的管理，包括了修復和活化具有歷史文化資產價值的城市建築，以及基礎設施的發展；另一方面還能催生文化活動相關的新建設，例如新建或新成立的博物館和美術館等文化設施，有助於保留城市特有的風貌和傳統文化。然而，根據一系列與旅遊、住房和經濟活動相關的指標的空間和時間分析結果顯示，這種深

獲旅遊業支持歡迎的「文化導向重生」，其過程卻可能致使旅遊業對空間的過度使用，以及對文化價值的過度開發，對波爾圖文化價值造成的主要威脅（Gusman et al., 2019）（如圖 6-7）。

🖉 圖 6-7：熙來攘往的遊客前來參觀，往往會對於居民許多日常原本的生活產生了影響；原本肅穆、安靜的教堂是信仰虔誠的居民信眾每日前往祈禱、閉靜的空間，卻因為大量湧入的遊客，讓居民日常作息生活常態受到影響。無論是旅行團講解的噪音干擾或是照相器材的視覺干擾，這樣的景象，不僅在波爾圖，也同時在許多世界遺產歷史城區裡不斷的上演。

圖片來源：作者拍攝

自從列名世界遺產以來，波爾圖的旅遊業發展進程一直處於擴展階段。2008 年葡萄牙面臨經濟危機期間，葡萄牙政府推出吸引外國私人投資進入房地產市場的政策（Lestegás et al., 2018），政策帶動了大量外國私人資本的湧入，波爾圖歷史城區內許多閒置的老舊建築被改造成以外國人為客源對象的旅宿設施（星級旅館、出租公寓、青年旅館或民宿）以及餐飲場所。一時之間，歷史城區裡出現了許多「迷人酒店（charming hotels）」，也吸引了許多「國際化新住民（cosmopolitan）」的湧入，在當地主要的旅遊地段開店做生意（Rio Fernandes, 2011）。然而，這波的大興土木也導致了波爾圖歷史城區裡出現許多遭致詬病的情形，例如一些老舊的建築因為活化再利用的工程，讓建築及周邊空間變

得「遊樂園化（Disneylanded）」（Branco & Alves, 2017）；旅遊業蓬勃發展導致城市內房地產租售價格的高漲，讓原本的當地居民和業者因為無法承擔高漲的租金壓力而被迫搬離波爾圖歷史城區。另外一個例子則是諸如建於 1906 年、有著「全球十大最美書店之一」稱號的「萊羅書店（Livraria Lello）」，以其新哥德式風格的建築和精緻的內裝，成為文學作品改編「哈利波特（Harry Potter）」場景，原本在歷史城區一隅靜謐的私營書店，曾幾何時在短短幾年之間，因為商業影視拍攝（scalarization）而成為了波爾圖歷史城區裡當前最熱門的景點，吸引來自全球各地影迷遊客終年不絕地在書店門前大排長龍所專程朝聖（Balsas, 2007; Der Spiegel, 2018）。當以書本為商品的書店成為需要購買門票才得以進入參觀的旅遊景點，書店裡的商品彷彿變成了道具，長龍的參觀隊伍讓原本購書讀者駐足翻閱的原始面貌已經蕩然無存（圖 6-8）[13]。聯合國教科文組織下屬國際文化紀念物與歷史場所委員會（ICOMOS）葡萄牙分會在 2018 年的一份技術報告中，便對於波爾圖歷史城區世界遺產所出現的上述情形，提出了嚴厲的批評；咸認為無論是對於歷史城區內老舊建築進行大規模的拆除和新建工程，抑或是房地產租售價格高漲所引發的當地居民人口不斷流失，都使得波爾圖歷史城區結構和城市景觀特徵的完整性（integrity）及原真性（authenticity）遭受到重大的打擊（ICOMOS-Portugal, 2018: 2）。

[13] 2018 年 8 月，德國《明鏡周刊（Der Spiegel）》發表了一篇題為「遊客如何摧毀他們所愛的地方（Paradise Lost: How Tourists Are Destroying the Places They Love）」的長文，以波爾圖萊羅書店（Livraria Lello）前的排隊等候為例，說明並評論這個書店成為旅遊景點的來龍去脈和諸多現象。根據報導，自從這座有「世界上最美麗的書店」稱號的書店開始向每名入內參觀者收取 5 歐元的入場費之後，每天平均有 4,000 人次參觀，夏季旅遊旺季甚至可達每天 5,000 人次，在 2017 年接待了 120 萬名訪客，收入超過 700 萬歐元（Der Spiegel, 2018）。

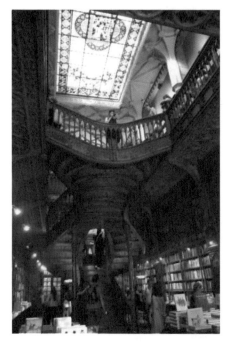

🔖 圖 6-8：號稱「世界上最美麗的書店」的萊羅書店（Livraria Lello），因為文學作品改編「哈利波特（Harry Potter）」名氣而走紅，昔日的書店日常運作形式已經被大量蜂擁而至的遊客所改變，成為旅人遊客打卡取景留念的景點；如今要進入書店須購買門票並且排隊等候進入，始能一親芳澤，而原本展售書籍供讀者閱讀的書店功能反而被取代而消逝殆盡。

圖片來源：作者拍攝

　　事實上，從二十一世紀初期開始，因應歐盟開放天空政策隨之而來的低成本航空業（Low-cost Carriers, LCC）在歐洲各國蓬勃發展，低廉的航空票價也讓旅行不再是少數人才買得起的奢侈品，波爾圖受惠於諸如瑞安航空（Ryanair）和易捷航空（EasyJet）等「廉航」開航之賜，成為歐洲城市旅遊的熱點。這種由低成本航空業所帶動的大眾旅遊模式，為許多歐洲中小型城市帶來了大量的外國遊客，一方面固然讓當地政府和居民嘗到了遊客帶來的經濟紅利，但另一方面因應文化遺產旅遊發展需求的開發所帶來大量湧入的遊客，也讓當地基礎設施在壓力下不堪重負。從威尼斯（Venezia）、巴塞隆納（Barcelona）等著名城市型旅遊目的地的例子，筆者實地觀察並對照波爾圖的現況可以發現，由廉航所帶來大量的遊客，需和當地居民瓜分著當地有限的公共資源和設施，不但讓遊客的旅遊品質下降，更對當地居民的生活構成壓力。

　　在城市衝突愈演愈烈之際，公共行政干預的必要性變得更加明顯。事實上，在許多旅遊城市，居民和地方社團組織都在抗議這些「以遊客

為中心」的城市發展模式，並對這種城市規劃方式提出了質疑（Troitiño V. & Troitiño T., 2018）。此外，日益增長的大眾旅遊對社會景觀和環境的影響，使得更廣泛的公眾對這種「以遊客為中心」模式產生了不滿（Benner, 2019; Duignan, 2019）。事實上，許多歷史城鎮發展旅遊活動都面臨旅遊承載力不足的情形，老舊城區原本基礎設施往往僅僅足以因應居民住戶的日常需求，一旦歷史城區成為世界遺產後，隨之而來的各國大批遊客，往往造成交通壅塞、旅宿設施不足、環境污染等問題，一方面造成旅遊品質低落而為遊客所詬病，也對於旅遊目的地形象、滿意度帶來了負面的影響；另一方面超載的人流更使得歷史城區生活品質低落，當地居民日常生活更加不便，讓當地居民感覺自己雖然身處自家城市，生活卻像個外國人。種種負面效應疊加的結果，往往導致了原本名聞遐邇的老城區不僅不宜遊更不宜居，最終形成了「雙輸」的窘境。

　　既有的調查研究也發現，儘管受訪者對於外來者在波爾圖當地旅遊活動抱持積極正面的態度，但受訪居民群體卻也同時表達了希望他們的家庭、工作場所、學習地點能遠離旅遊景點，可以解讀為波爾圖當地居民看待外來遊客的旅遊活動，內心仍然存在壓力（Marques et al., 2020）。從這樣的調查結果，凸顯了波爾圖當地旅遊承載力不足的嚴峻問題，旅遊活動對當地居民的日常生活仍產生了負面影響，不利於波爾圖當地旅遊業的可持續發展；居民和遊客如何在同一個空間當中和平共存達成「雙贏」，這道國際許多城鎮共同面臨的考題，也同樣考驗著波爾圖（如圖 6-9）。

♫ 圖 6-9：波爾圖歷史城區當中，隨處可見居民和遊客在同一個空間當中共存；
穿梭在街頭巷弄中的外地遊客和在街坊鄰里中作息生活的居民，如何在相同
的一處空間裡和諧共處，是所有歷史城區類型的世界遺產所共同面臨的課
題。

圖片來源：作者拍攝

四、結語：波爾圖文化遺產旅遊發展的未來

　　通過既有的研究成果並對照作者實地觀察發現，波爾圖是依賴旅遊
業來實現經濟增長的。因此既要兼顧文化遺產的保護，又要考慮城市規
劃的可持續性是波爾圖發展的關鍵點。為了城市長期的可持續發展，將
旅遊和文化戰略納入一個透明和協商的項目，包括強有力的參與、監測
和評估機制。對於以文化旅遊為基礎上的城市規劃而言，旅遊規劃的意
義在於如何進一步用現有的資源創造出更高的價值；在進行旅遊開發都
過程中，既需尊重城市文化特色，也要在既有的文化旅遊資源基礎上尋
找新的發展方向。在二十世紀的最後幾十年，許多城市歷史城區都曾經
呈現了嚴重的衰退和貶值跡象；衰退、人口減少、廢墟和不安全感不斷

擴大。然而，經過將文化和旅遊業納入城市復興戰略之後，通過強有力的修復干預措施，替這些曾經嚴重貶值的地區增加經濟和社會活力，現在已成為消費和文化活力的重要支柱，波爾圖歷史城區就是這種轉變的一個很好的例子。作為一個有吸引力的旅遊目的地，首先其整體環境應該具有吸引力，因為旅遊不是一項單一的活動，是包括交通、餐飲、住宿、休閒、觀光等多方面內容的綜合性活動。因此進行文化遺產開發時，必須注重對其整體環境的維護，將旅遊業的需求融入到城市規劃的考量範圍之內，使得城市建設既能滿足日益增長的旅客需求，又能保障當地居民的基本權益。這樣才有利於保護文化遺產並使文化旅遊事業得到可持續發展。

　　然而，波爾圖雖然具有規模和品質均位於葡萄牙前列的海濱資源和舉世矚目的各類特色文化。但是在這種得天獨厚的條件下，它卻並未開發出適合其品質、檔次和知名度的文化旅遊產品。歷史文化資源開發力度不夠、文化旅遊資源創新能力不足，導致目前波爾圖文化旅遊產品單一，文化內涵不夠豐富，難以形成文化旅遊產業的核心競爭力。此外，從波爾圖歷史城區的現況顯示，空間的過度使用和文化的過度開發，對於歷史城區重要文化價值的維護構成了嚴重威脅；「過度旅遊」（即過度使用目的地或部分目的地的資源、基礎設施或設施）的主要破壞性後果包括：生活成本上升、房地產投機和相關的高檔化，交通基礎設施擁擠和當地身分的惡化（Koens et al., 2018）。ICOMOS 在 2018 年的報告所指出的：「當地居民和商人被徵用，古老建築物被酒店、停車場、商店和豪華公寓所取代；從列名世界遺產名錄起，波爾圖歷史城區人口減少了50%以上」的現象，反映出其旅遊功能的過度使用，和居住功能的喪失。這樣的現象反映出波爾圖歷史城區的旅遊、文化和城市化三者之間，正面臨過度向旅遊功能傾斜而導致的失衡危機。

　　人都具有逐利的傾向，城市聚落所在位置通常具有地理優勢，即使沒有文化遺產，僅依靠地理優勢發展經濟也可以帶來可觀的經濟利益。如果因為保護文化遺產，使得原本具有地理優勢的居民生活品質下降，那麼這種保護就難以被擁護，保護工作的開展就比較困難。但是如果不顧及歷史遺產的保護，僅從經濟利益出發，通過破壞歷史遺跡的方式發

展經濟，就違背了保護的宗旨。因此，這就需要尋求既能保護文化遺產又能促進自身發展的產業。文化資產的維護在很大程度上取決於當地居民的長期存在；維護歷史城區的居住功能，以及相關的社會和經濟環境，超出了與城市社會公平相關的問題，這對於維護其經濟價值所基於的文化價值至關重要。波爾圖的政策方法應該有助於保持歷史城區作為一個多功能場所，滿足居民和遊客的需求；因此，各種基於歷史城區再生、活化等發展政策，都應進一步從可持續觀點出發，特別留意到如何同時兼顧居民及遊客的需要，讓歷史城區成為一處兼顧遊客宜遊、居民宜居的場域。

總結以上，有關波爾圖歷史城區的文化遺產旅遊發展，本文有以下建議：

第一，葡萄牙的文化旅遊發展中需要有多重合作的形式以此來帶動整條產業鏈的發展。這種合作包含區域、產業、文化等共同合作，或是以一個主題帶動國家之間的合作，例如產業之間的合作、舉辦大型活動、紀念活動等。因此，旅遊業要想實現可持續發展，就需要地方和國家各部門組織方面相互合作，全力爭取公民利益最大化，實現經濟的持續增長。

第二，需要對波爾圖的文化遺產整體環境進行優化與保護。整體環境是歷史城區保護和旅遊開發的基礎，文化遺產本身就是一個包含豐富內容的綜合性的區域。對於文化遺產保護而言，整體環境保護是其應有之義。

⌇ 參考文獻

單霽翔（2007）。城市文化遺產保護與文化城市建設。城市規劃，(5)，9-23。

Adie, B. A. & Hall, C. M. (2017). Who visits World Heritage? A comparative analysis of three cultural sites. *Journal of Heritage Tourism*, 12(1), 67-80.

Almeida, P. V. Da & Fernandes, J. M. (1986). *Episódio Arte Nova e a Arquitectura do ferro in História da Arte em Portugal (in Portuguese), vol. 14*. Lisbon: Portugal.

Ashworth, G. J. & Tunbridge, J. E. (2000). *The tourist-historic city*. Routledge.

Ashworth, G. J. & Singh, T. V. (2004). Tourism and the heritage of atrocity: managing the heritage of South African apartheid for entertainment. In Singh T. V. (Ed.), *New horizons in tourism: Strange experiences and stranger practices*. Cabi Publishing. 95-108.

Balsas, C. J. (2007). City centre revitalization in Portugal: a study of Lisbon and Porto. *Journal of Urban Design*, 12(2), 231-259.

BBC (2004). Euro 2004 Venues Guide - Porto DRAGAO STADIUM. http://news.bbc. co.uk/sport2/hi/football/euro_2004/venues_guide/3513331.stm

Benner, M. (2019). *From overtourism to sustainability: A research agenda for qualitative tourism development in the Adriatic*. Heidelberg University. MPRA Paper No 92213. https://mpra.ub.uni-muenchen.de/92213/

Branco, R. & Alves, S. (2017). Models of urban requalification under neoliberalism and austerity: The case of Porto. In *AESOP Annual Congress' 17 Lisbon-Spaces of Dialogue for Places of Dignity: Fostering the European Dimension of Planning*.

Carvalho, L., Chamusca, P., Fernandes, J. & Pinto, J. (2019). Gentrification in Porto: floating city users and internationally-driven urban change. *Urban Geography*, 40(4), 565-572.

Cristofle, S. (2012). Patrimoine culturel, tourisme et marketing des lieux: Nice et la Côte d'Azur entre désirs de territoire et développement. In L.S. Fournier, D. Crozat, C. Bernié-Boissard & C. Chastagner (Eds.), *Patrimoine et valorisation des territoires*. L'Harmathan. 17-36.

Der Spiegel (2018). Paradise Lost: *How Tourists Are Destroying the Places They Love*.

21.08.2018. https://www.spiegel.de/international/paradise-lost-tourists-are-destroying-the-places-they-love-a-1223502.html

Direção-Geral do Património Cultural do Ministério da Cultura (DGPC-MC) (2022a). Igreja de São Martinho da Cedofeita / Igreja Paroquial da Cedofeita / Igreja de São Martinho. *O Sistema de Informação para o Património Arquitetónico (SIPA)*. http://www.monumentos.gov.pt/site/app_pagesuser/sipa.aspx?id=5463

Direção-Geral do Património Cultural do Ministério da Cultura (DGPC-MC) (2022b). Igreja de Santa Clara. *O Sistema de Informação para o Património Arquitetónico (SIPA)*. http://www.monumentos.gov.pt/site/app_pagesuser/sipa.aspx?id=9341

Direção-Geral do Património Cultural do Ministério da Cultura (DGPC-MC) (2022c). Cadeia e Tribunal da Relação do Porto. *O Sistema de Informação para o Património Arquitetónico (SIPA)*. http://www.monumentos.gov.pt/site/app_pagesuser/sipa.aspx?id=5460

Direção-Geral do Património Cultural do Ministério da Cultura (DGPC-MC) (2022d). Ponte de D. Luís. *O Sistema de Informação para o Património Arquitetónico (SIPA)*. http://www.monumentos.gov.pt/site/app_pagesuser/sipa.aspx?id=5548

Direção Regional de Cultura do Norte (DRCN) (2022). *Património a Norte - Mosteiros - Mosteiro da Serra do Pilar*. https://culturanorte.gov.pt/patrimonio/mosteiro-da-serra-do-pilar/

Duignan, M. (2019) *'Overtourism'? Understanding and Managing Urban Tourism Growth beyond Perceptions: Cambridge Case Study: Strategies and Tactics to Tackle Overtourism*. Vol. 2(34-39). United Nations World Tourism Organisation (UNWTO).

European Best Destinations (EBD) (2014). *Best destinations in Europe Top places to travel in 2014: Best European Destination 2014*. https://www.europeanbestdestinations.com/top/europe-best-destinations-2014/

European Best Destinations (EBD) (2017). *Top destinations in Europe Best places to travel in 2017: Best European Destination 2017*. https://www.europeanbestdestinations.com/best-of-europe/european-best-destinations-2017/

European Consumer Choice (ECC) (2012). *Top 10 Destinations in Europe: Best*

European Destination 2012. https://www.europeanconsumerschoice.org/travel/european-best-destination-2012/

European Commission (2022). *Cultural tourism. Directorate-General for Internal Market, Industry, Entrepreneurship and SMEs.* https://single-market-economy.ec.europa.eu/sectors/tourism/offer/cultural_en

European Travel Commission (ETC) (2005). *City tourism & culture: the European experience. World Tourism Organization (UNWTO).* https://digitallibrary.un.org/record/587853?ln=en

Fundação de Serralves (2022). Parque de Serralves. História.

Gusman, I., Chamusca, P., Fernandes, J. & Pinto, J. (2019). Culture and tourism in Porto City Centre: Conflicts and (Im) possible solutions. *Sustainability*, 11(20), 5701.

ICOMOS-PORTUGAL (2018). Comissão Nacional Portuguesa do Conselho Internacional dos Monumentos e Sítios. In *Technical Evaluation Report on the Conservation State of UNESCO; Historical Centre of Oporto, Luiz I Bridge and Monastery of Serra do Pilar.* Lisboa, Portugal.

Infraestruturas de Portugal (IP) (2021). *Infraestruturas de Portugal-Patrimonio-Estação de Porto - São Bento.* https://www.ippatrimonio.pt/pt-pt/estacoes/estacao-de-porto-sao-bento

Instituto Nacional de Estatistica (INE) (2015). *Statistical yearbook of the North Region-2014.* Instituto Nacional de Estatistica.

Instituto Nacional de Estatistica (INE) (2020). III.11.4 Hóspedes nos estabelecimentos de alojamento turístico por município, segundo a residência habitual, 2019. *Os Anuários Estatísticos Regionais- 2019.* Instituto Nacional de Estatistica. https://www.ine.pt/xportal/xmain?xpid=INE&xpgid=ine_doc_municip_2020

Koens, K., Postma, A. & Papp, B. (2018). Is overtourism overused? Understanding the impact of tourism in a city context. *Sustainability*, 10(12), 4384.

La Secretaría General Iberoamericana (SEGIB) (1998). *VIII Cumbre iberoamericana / Oporto 1998.* https://www.segib.org/?summit=viii-cumbre-iberoamericana-oporto-1998

Lestegás, I., Lois-González, R. C. & Seixas, J. (2018). The global rent gap of Lisbon's historic centre. *Sustain City*, 13, 683-694.

Lopes, Hélder, Remoaldo, Paula, Ribeiro, Vítor & Martin-Vide, Javier (2021). Effects of the COVID-19 pandemic on tourist risk perceptions- The case study of Porto. *Sustainability*, 13(11), 6399.

Lopes, Hélder, Remoaldo, Paula, Ribeiro, Vítor & Martin-Vide, Javier (2022). A comprehensive methodology for assessing outdoor thermal comfort in touristic city of Porto (Portugal). *Urban Climate*, 45, 101264. doi:10.1016/j.uclim.2022. 101264.

Luxen, J-L. (2003). *The Intangible Dimension of Monuments and Sites with Reference to UNESCO World Heritage List.* ICOMOS, 14th General Assembly.

Marques, M. I. A., Candeias, M. T. R. & de Magalhaes, C., Marisa Rebelo. (2020). *How Residents Perceive The Impacts Of Tourism- The Case Of The Historic Center Of Porto.* Varazdin Development and Entrepreneurship Agency (VADEA).

Metro do Porto (2022). *Cohecer-Sistema, Arqueologia.* https://www.metrodoporto.pt/pages/319

Organization for Economic Co-operation and Development (OECD) (2008). The Impact of Culture on Tourism. https://www.oecd.org/industry/the-impact-of-culture-on-tourism-9789264040731-en.htm

Palácio da Bolsa (2022). *História.* https://palaciodabolsa.com/historia/

Pinto, V. (2017). *Uma Viagem aos Bastidores do Casamento de D. Filipa de Lencastre e D. João I (Portuguese Edition).* Livros Horizonte.

Ramires, A. & Brandão, F. & Sousa, A. (2018). Motivation-based cluster analysis of international tourists visiting a World Heritage City: The case of Porto, Portugal. *Journal of Destination Marketing & Management*, 8, 49-60. doi:10.1016/j.jdmm. 2016.12.001.

Raub, K. (2017). *Lonely Planet Portugal 10 edition.* Lonely Planet.

Remoaldo, P. C., Ribeiro, J. C., Vareiro, L. & Santos, J. F. (2014). Tourists' perceptions of world heritage destinations: The case of Guimarães (Portugal). *Tourism and Hospitality Research*, 14(4), 206-218.

Ribeiro, Ângelo & Hermano Saraiva, José (2004). *História de Portugal I-Vol. 1: A formação do território: da Lusitânia ao alargamento do país*. QuidNovi.

Richards, G. (Ed.) (2001). *Cultural attractions and European tourism*. Cabi.

Richards, G. & Richards, G. B. (Eds.). (1996). *Cultural tourism in Europe*. Cab International.

Rio Fernandes, J. A. (2011). Area-based initiatives and urban dynamics. The case of the Porto city centre. *Urban Research & Practice*, 4(3), 285-307.

Sequera, J. & Nofre, J. (2018). Urban activism and touristification in southern Europe: Barcelona, Madrid and Lisbon. *Contemporary Left-Wing Activism*, 2. 88-105. Routledge.

Teatro Nacional São João (TNSJ) (2022). *O Teatro Nacional São João- História e arquitetura*. https://www.tnsj.pt/pt/edificios/teatro-nacional-sao-joao

Timothy, D. J. & Boyd, S. W. (2006). Heritage tourism in the 21st century: Valued traditions and new perspectives. *Journal of heritage tourism*, 1(1), 1-16.

Troitiño Vinuesa, Miguel Ángel & Troitiño Torralba, Libertad (2018). Visión territorial del patrimonio y sostenibilidad del turismo. *Boletín de la Asociación de Geógrafos Españoles,* 78, 212–244.

Tucker, S. C. (2009). *A Global Chronology of Conflict: From the Ancient World to the Modern Middle East*. ABC-CLIO.

UNESCO (2016). *Global Report on Culture for Sustainable Urban Development Heritage and Creativity Culture*. http://openarchive.icomos.org/1816/1/245999e.pdf

University of Porto (2022). *History*. https://www.up.pt/portal/en/explore/about-uporto/history/

UNWTO (2018). *Report on tourism and culture synergies*. UNWTO

UNESCO (2022). *Historic Centre of Oporto, Luiz I Bridge and Monastery of Serra do Pilar*. https://whc.unesco.org/en/list/755

Urry, J. (2002). The Tourist Gaze. Sage.

Van der Borg, J., Costa, P. & Gotti, G. (1996). Tourism in European heritage cities. Annals of tourism research, 23(2), 306-321.

Chapter 7

葡萄酒莊園的文化遺產旅遊：
葡萄牙上杜羅河谷酒區的
案例探討

Heritage Tourism in Vineyard:
The Case of "Alto Douro Valley"
in Portugal

柳嘉信、阮敏琪、陳珣

Eusebio C. Leou, Rachel M. Ruan, Xun Chen

本章提要

隨著城市化的發展，人們工作壓力的增大，越來越多的人們對鄉村田園休閒的嚮往，農業也迎來新的發展機遇，其中酒產地旅遊在歐洲國家行之有年並深受大眾喜愛，早已是休閒小眾旅遊的熱門項目，也能夠使農業帶的經濟型態更顯多元。葡萄牙上杜羅河谷酒產區是世界上第二大古老的法定葡萄酒產區，2001 年，擁有深厚的農業文化和壯麗的自然景觀的「上杜羅河谷酒產區（Alto Douro Wine Region）」被正式列入《世界遺產名錄》。本文以上杜羅河谷酒產區傳統的葡萄園為研究對象，分析該地轉型成為酒產地旅遊，以充分利用當地的內生資源、提高當地農民收入、推動當地經濟發展，為傳統農業注入新的活力，實現農業經濟的永續發展為目的。本文運用實地觀察和半結構式訪談，實地在上杜羅河谷酒產區進行酒莊葡萄園的內生資源調查，並從旅遊目的地吸引力、滿意度等維度，對曾造訪者進行訪談收集意見，結果顯示，酒產地的內生資源決定了農業帶酒產地能否轉型發展酒產地旅遊的條件，而內生資源運用得宜，將使得酒產地目的地吸引力與遊客滿意度皆獲提升，酒產地旅遊也能對地處農業帶的當地經濟及社會的永續發展，具有正向的影響。

關鍵詞：酒產地旅遊、目的地吸引力、內生資源、遊客滿意度、杜羅河谷

Abstract

Due to the increase of urban people's work pressures, more people are looking forward to rural leisure tourism, which leads a new way for the economic development in rural region. Wine tourism has been development in Europe for a long time. Wine tourism is considered as a popular rural leisure activity, which makes the economic activities diversely in rural region. The Alto Douro Valley in Portugal is the second oldest wine region in the world, and its Wine Region has been listed as one of the UNESCO World Heritage since 2001. With its profound agricultural tradition and its magnificent cultural and natural vineyards landscape, this paper analyzes the regional transformation from the rural economic into a wine tourism one and the usage of the local endogenous resources, which improved the farmers' income and encouraged the sustainable development in the rural region. In this paper, the authors observed the wine region and its wine tourism by the field research for data collecting. The authors also collected the visitors' feedback by using the semi-structured interview methods, which shows the findings of this paper. It can be concluded that local endogenous resources and its usage would determinate whether the wine tourism can be developed

in a rural region. Local endogenous resources also significantly affect the destination attraction and the tourists' satisfaction. Further, wine tourism will give a positive effect to the sustainable development of local economic and the society in rural region.

Key Words: Wine Tourism, Destination Attraction, Endogenous Resources, Tourist Satisfaction, Douro Valley

一、前　言

　　位於杜羅河口的波爾圖，數百年來便以「酒市」舉世聞名，吸引著無數遊客和葡萄酒愛好者。波爾圖（Porto）城區臨杜羅河（Douro）的左岸蓋拉城區（Vila Nova de Gaia），就是生產著名波特酒的製造地，當地酒廠林立的原因，便在於其特殊的環境，最適宜做為培養酒麴、釀造及儲存。時至今日，數個世紀以來以波特酒廠聞名的蓋拉城區，仍有將近 60 個酒窖向遊客提供遊覽及品酒的行程，加上葡萄種植地的上杜羅河谷酒區的各大品牌酒莊，儼然成為了訪問葡萄牙波爾圖遊客必然體驗的一項特色旅遊活動；一方面促進和提高當地葡萄酒的銷量與經濟效益，另一方面也透過各種品酒體驗活動，推動當地以葡萄酒農產地為主題的旅遊經濟，帶動葡萄酒農業的永續發展。葡萄酒和旅遊業現在是兩個通常在特定地理區域內聯繫在一起的行業，因為葡萄酒監管和認證是在區域基礎上進行的（劃定的區域），旅遊業與遊客目的地的設計和吸引力密切相關（Bras, 2010）；而且波特酒是葡萄牙最獨具特色的葡萄酒品種，葡萄酒作為農業產品，其與生產和銷售有關，葡萄酒是初級和中級部門的生產活動，而旅遊業是第三產業的一部分（Carlsen & Charters, 2006）。這兩個產業結合在一起，便產生了葡萄酒產地旅遊、人類學旅遊或生態旅遊的概念。類似的生態旅遊概念在近年來發展迅速。因此，上杜羅河谷面臨的農業經濟轉型到當地特色文化旅遊經濟，對葡萄牙這個國家來說，一方面有利於國家經濟發展，二方面有利於國家形象的樹立，三方面有利於葡萄牙在國際影響力的提升；反之，國家經濟的復興、國家形象的樹立以及國際影響力的提升，都隨著葡萄牙農業的快速發展。

二、酒產地旅遊：
農村產業型態可持續發展的範式

　　人類的歷史長期以來與農業的發展是密不可分的，人類藉由農業生產賴以維生，其中又與自然資源、環境有關，最終更形成以農業生產為核心的經濟體系模式，周而復始。這種以農業管理者或者農民採取某種合乎發展道理，和維護自然環境的方式，實施的技術變革或是及機制性改革，以確保當代居民及其後代居民對對農產品的需求，實現持續發展的農業體系。這種模式可讓地方的農業一方面在經濟上達成發展的目標，同時更重視資源、生態環境的妥善使用，生產活動也能活躍於社會當中而不被淘汰，形成一種可持續（永續）農業（Sustainable Agriculture）的態勢（陳厚基，1994；周建民、沈仁芳，2013）。根據聯合國糧食與農業組織（Food and Agriculture Organization, FAO）所揭櫫的農業經濟可持續發展目標，主要可以分為以下幾點（FAO, 2014）：(1)提高資源利用效率，對於可持續農業至關重要；(2)可持續性需要採取直接行動，對於自然資源加以養護、保護和強化；(3)未能保護和改善農村的農業生計、公平原則和社會公共福祉，是屬於不可持續的農業發展；(4)提高人類、社區和生態體系對抗災害的復原力，是可持續農業的關鍵；(5)可持續糧食和農業需要負責任和有效的治理機制。

　　二十世紀 70 年代以來，隨著工業文明的迅速發展，強大的工業技術推動了農業生產的發展。但是工業革命的到來，人們肆無忌憚的消耗自然資源，造成環境污染、生物多樣性銳減、全球氣候暖化、極端氣候導致自然災害頻仍等，因此，「有機農業」、「生態農業」、「綠色發展」等新型的農業發展模式逐漸成為人類社會發展的主要論題。2002 年，聯合國農糧組織（FAO）基於意識到家庭式傳統農業模式體系正遭遇到被消滅的威脅，有必要對於全球重要農業遺產體系及其相關景觀、農業生物多樣性、知識體系和文化，進一步採取識別和保護行動，因而啟動了的「全球重要農業遺產體系（Globally Important Agricultural Heritage Systems,

GIAHS）[1]」計畫。成立此一全球性農業遺產保護機制的重點，在於農業生產過程當中，應針對相關的農業景觀、農產生物多樣性、農業知識體系和農業文化等諸多方面加以重視，並採取具體行動，強調保護、適應和社會經濟發展之間的平衡。截至 2022 年，全球重要農業遺產體系已指定 23 個國家的 72 個農業遺產場域（FAO, 2022）。農業文化遺產機制的形成，讓經過長期協同進化和動態適應的農村自然和人文環境，形成獨特且豐富生物多樣性的土地利用體系或農業景觀，除了滿足當地社會經濟發展的需要，農業文化的保存更有助於傳統農業模式的可持續發展。

　　內生發展（Endogenous development）或稱為內發性的發展，也就是生理與社會文化雙方面皆從內部自然發展。內生發展主要是根據本地可用的資源、本地的知識、文化和領導力，以及他們的共同願景，並願意整合外部知識和實踐（Haverkort, Millar & Gonese, 2003: 6）。在歐洲的農業發展中可以發現，將外生發展的佃農將付出相對較高的交易成本及較高的管理成本，且交易和轉型的費用之間的餘額也會減少（Van der Ploeg & Saccomandi, 1993; Van der Ploeg & Van Dijk, 1995）。換言之，這意味著重視內生發展的優點，將是能夠降低交易與管理的成本。

　　國際學界對於酒產地旅遊（Wine Tourism）進行研究已經有相當一段時間，大多數現有研究成果都是針對境內擁有酒產地的國家，例如對

[1] 「全球重要農業遺產體系（GIAHS）」的概念與傳統遺產地或保護區／景觀截然不同，而且更為複雜。全球重要農業遺產是一個活生生的、不斷發展的人類社區系統，與他們的領土、文化或農業景觀或生物物理和更廣泛的社會環境有著錯綜複雜的關係。人類及其生計活動不斷適應環境的潛力和制約，也在不同程度上塑造著景觀和生物環境。這導致幾代人的經驗積累，他們知識體系的範圍和深度不斷增加，且通常但不一定是複雜多樣的生計活動，這些活動往往緊密結合。許多全球重要農業遺產場域的復原力得以發展和適應，以應對氣候變遷，包括了自然災害、新技術和不斷變化的社會和政治局勢，以確保糧食和生計安全並減輕風險。由於不斷創新、代際轉移以及與其他社區和生態系統的交流，動態保護戰略和過程可以維持生物多樣性和必要的生態系統服務。在資源管理和使用方面，積累的知識和經驗的財富和廣度是全球重要的財富，需要加以推廣和保護，同時允許發展（FAO, 2022）。

通稱為「舊世界（Old World）」的歐洲產酒國家有：義大利（Pavan, 1994）、西班牙（Gilbert, 1992）、葡萄牙（Simões, 2003; Correia, 2005; Guedes, 2006; Vaz, 2008）、法國及匈牙利（Szivas, 1999）、希臘（Alebaki et al., 2022）；而對於通稱為「新世界（New World）」的美洲及大洋洲產酒國家則有：加拿大（Hackett, 1998; Telfer, 2001; Hashimoto & Telfer, 2003）、澳大利亞（Dowling & Carlsen, 1999）、新西蘭（Beverland, 1998; Johnson, 1998）、智利（Szivas, 1999）、南非及美國（Dodd, 1995; Peters, 1997; Skinner, 2000）。早在二十一世紀初期，便有學者提出了酒產地旅遊的前瞻未來性。O'Neill 等人認為，酒產地旅遊已經在全球特殊主題旅遊（Special Interest Tourism, SIT）諸多類別當中異軍突起，獨霸一方，已然成為全球許多產酒國家作為發展區域旅遊、農村旅遊產品的利器（O'Neill, Palmer & Charters, 2002）。

世界旅遊組織（the United Nations World Tourism Organization, UNWTO）在 2016 年 9 月所召開的全球首次「酒產地旅遊會議（the 1st UNWTO Global Conference on Wine Tourism）」中所發表的《格魯吉亞酒產地旅遊宣言（Georgia Declaration on Wine Tourism）》裡，對於酒產地旅遊，做出了全球性的官方定義（UNWTO, 2016a）。其中主要包括了以下五點：

(1)可以透過推廣（酒產地旅遊）目的地的有形和非物質遺產，對於可持續旅遊的加強發展做出貢獻；

(2)能夠為每個（酒產地旅遊）目的地的主要參與者帶來可觀的經濟和社會利益，同時也能在保護文化和自然資源方面發揮重要角色；

(3)促進（酒產地旅遊）目的地之間的聯繫合作，以提供獨特和創新的旅遊產品作為共同目標，從而最大程度地促進旅遊業發展的協同作用，超越傳統的旅遊分部門；

(4)為絕大多數是農村地區的低度發展旅遊目的地提供機遇，開創與既有（酒產地旅遊）目的地共同成熟發展的機會，並增強了旅遊業對當地社區的經濟和社會影響；和

(5)提供創新的方式來體驗（酒產地旅遊）目的地的文化和生活方式，以響應消費者不斷變化的需求和期待。

　　在歐洲，《歐洲酒旅遊憲章（European Charter on Oenotourism）》將「酒產地旅遊」定義為「專注於發掘葡萄酒和酒文化知識的所有旅遊和休閒活動」（The European Charter on Oenotourism, 2006）。全球最大會計師事務所品牌英國德勤（Deloitte）曾經對歐洲酒產地旅遊的一項研究中，對於酒產地旅遊做出了以下定義：「沒有酒文化，酒產地旅遊就不存在。酒文化是酒旅遊產品的主軸，遊客必須能夠在酒旅遊的行程當中，以及酒產地旅遊價值鏈的任何組成部分中，無論每一個環節都感受到酒文化的存在。遊客應該能夠『呼吸到』釀酒文化。釀酒文化價值決定了遊客體驗的主軸當中，酒元素所占的重量（Deloitte, 2005）」。以「酒之路（Wine Route）」為主題的酒產地旅遊，在歐洲國家已經積累了近 60 年的發展經驗，在每個酒產地區裡成功地讓酒化身成一項為有形的旅遊主題，可以說是發展酒產地旅遊的重要起點。致力於歐洲推動酒產地旅遊的「歐洲葡萄酒之路理事會（The European Council of Wine Routes）」扮演了推動公部門與私領域、區域與地方組織之間跨域合作的網絡角色。該理事會認為，酒產地旅遊不僅具有社會和經濟意義，更應被理解為宣揚和推廣文化遺產的一種方式（Brás, 2010）。從消費者的角度描述葡萄酒旅遊，大致的活動內容包括了參觀葡萄園、釀酒廠、葡萄酒節事會展相關活動，其中遊客藉由過程當中品嚐葡萄酒和／或體驗葡萄酒產區的環節，是激勵遊客參與葡萄酒旅遊的主要因素（Hall et al., 2009: 3）

　　目的地吸引力會驅使遊客願意前往，它可以使遊客感到興奮、歡樂、放鬆（Gunn, 1994）。目的地具有吸引力的條件，包括了自然資源吸引物（natural attractions[2]）、人類生活及人文活動的文化吸引物（cultural-ractions）[3]、特殊節慶活動非自然形成的特殊類別吸引物（special types of attractions）[4]（Inskeep, 1991; Swarbooke, 2002）。遊客的旅遊動機之一是因為旅遊地具有吸引人的事物。吸引力是一種推動力，是誘惑人前往與接近景點的魅力，包含有形與無形及生理與心理層面。遊客與遊憩區

[2] 如自然景觀、生態環境等自然資源。
[3] 如教堂、廟宇、古蹟、水庫、人工湖等人為景觀。
[4] 如運動賽會活動、國家節慶、傳統廟會、民俗慶典等。

的內容互動產生正向關係，所以遊憩區的吸引力越強，越能吸引遊客前往該地（Mayo & Jarvis, 2001）。目的地的特色或主要可以體驗的觀光活動，這些特色是吸引人們到訪的初始動機，也是促使人們在做旅遊決策時優先考慮的因素。個人對目的地的感受、想法和意見，會因為個人的遊憩需求不同而有所差異（顏建賢、黃有傑、張雅婷，2010）。酒產地旅遊目的地（Wine tourism destination）本身因為地理位置明確，具備了十分具體的目的地地理維度，同時也因為能夠提供旅遊者獨一無二的「葡萄酒場景（winescape）[5]」（Bitner, 1992; Thomas et al., 2010），使得旅遊目的地所能帶給旅遊者的目標性十分明確。

　　「葡萄酒場景」大致包含了以下幾種物件之間的相互作用：葡萄園、釀酒製造的有形場域、核心葡萄酒產品、自然景觀、風景和環境、人文和歷史遺產、城鎮和建築物及其中的建築、手工技藝、旅遊規劃和物流、配套活動、食品和餐飲等（Johnson & Bruwer, 2007; Terziyska & Damyanova, 2020）。從許多的實證研究當中可以發現，葡萄園景致的鄉村景觀對遊客體驗葡萄酒旅遊的感受十分重要（Carmichael, 2005）。葡萄酒產地旅遊的過程當中，具有鄉村、自然特點的「葡萄酒場景」，是酒產地旅遊概念本身的基本組成部分（Bruwer et al., 2013）。構成「葡萄酒場景」最重要的元素，便是目的地地域景觀（Landscape）的自然美（natural beauty）或地理環境（geographical setting）（Bruwer & Joy, 2017）（如圖 7-1）。

[5] 「葡萄酒場景（winescape）」的觀點，據信最早是從「服務場景（servicescape）」概念所轉隱而來；根據「服務場景」的概念，通過對不同維度的鑑別過程，能夠促進服務類產品的營銷，其中有三種特別相關的複合維度，包括了：(1) 環境條件；(2)空間佈局和功能；(3)標誌、符號和人工製品（Bitner, 1992: 65）。在「葡萄酒場景」有關的研究中，有些從較微觀的特定一座或數座酒廠、酒莊作為研究範圍；但更多數的研究則是從較宏觀的葡萄酒產區、葡萄酒路線作為研究範圍（Thomas et al., 2010）。

🖎 圖 7-1：釀酒歷史、釀酒工藝技術、釀酒地
　　　方文化、葡萄園景致的鄉村景觀對葡萄酒
　　　旅遊遊客體驗「葡萄酒場景」的感知十分
　　　重要。圖為上杜羅河谷地區的葡萄酒莊遊
　　　客觀光和葡萄酒體驗情形
圖片來源：作者拍攝

　　此外，酒產地目的地通常也會包括了釀酒歷史、釀酒工藝技術、釀酒地方文化等內容，能夠吸引以傳統和文化為基礎的旅遊者。只有以「有葡萄酒生產傳統的村鎮、獨一無二且具有區域特色的旅宿地點、能提供高檔餐飲和美食的餐廳」為特徵的「文化產品」才能稱之為「葡萄酒場景」概念相關的葡萄酒旅遊（Getz & Brown, 2006: 153），能夠吸引以美食、佳釀特殊興趣為基礎的旅遊者。再者，酒產地目的地可能包括的周邊活動，例如葡萄採收季節性活動、地區性民俗節慶活動、小型巡遊等活動，也能夠吸引以活動為基礎的旅遊者。旅行類型（有組織的旅行與獨立旅行）對感知的「葡萄酒場景」的感知有重大影響（Terziyska & Damyanova, 2020）。「葡萄酒場景」逐漸形成為酒產地旅遊目的地的地域識別特徵，一旦運作後，假以時日最終建立出自身的品牌形象（Bruwer et al., 2013: 5）。需要這種特殊興趣旅遊（Special Interest Tourism, SIT）的受眾，或許相對較少，但此類因應特別市場需要而定製的小眾旅遊產品（niche tourism product），也因市場規模相對較小而精確，反而能夠提供較佳的品質，而成為能夠帶來聲望及良好口碑的旅遊產品，更有機會吸引高端旅遊消費者（Novelli, 2011）。由上述論述中可以看出，「葡萄酒場景」是一種由於歷史演進過過程當中所同時形成的文化體系，本身包

含了經濟、文化、社會、公共政策等多樣性和共存相關。由於旅遊需求的情況下，促成了葡萄酒產區形成一種匯集了文化和經濟相結合之「葡萄酒場景」文化體系的形成。通過栽種葡萄場域範圍的景觀和有形物件加以解讀詮釋，凸顯了此一文化體系的重要性（Valduga et al., 2022）。

葡萄牙學者 Vareiro 等人在研究葡萄牙兩處農村地帶的旅遊內生資源的過程中發現，傳統常見的地方或區域發展政策往往都是遵循「由上而下」的方式，發展的過程需依賴經濟活動的空間集中，以及空間經濟重新分配經濟活動，藉由外部資源的使用，來減少區域收入差距。這種政策模式缺乏效能，常使得發展未能切合地方的實際需要，以致被揚棄（Vareiro & Ribeiro, 2007）。Barquero（1995）提出地方或區域發展的革新重點是「從下而上（from bellow）」，更關注城市和所轄範圍的經濟發展，並減少區域發展差異，不僅利用外部資源，但最重要的是對內生資源的運用；經濟發展不應該僅集中於大城市造成極端化，而是能擴及到其他能夠善用內生資源，且具備未來潛力的地區（Barquero, 1995）。而台灣學者陳其南（1997）定義「社區總體營造（Community development）」的精神時曾提出，社區發展最重要的精神在於地方住民「由下而上」去決定自身內部的公共事務。由此看來，內發性的發展大致可以歸納出「由下而上」的特性。葡萄牙上杜羅河谷擁有豐富的自然資源和人文遺產，以及當地人的人文特色。要尋求當地經濟的發展，帶動農業的永續發展，改善當地具居民的生活條件以及生存環境，必須合理利用當地內生資源促進內源性區域發展（Endgenous Regional Development, EnRD）。由當地農民利用基於當地生物多樣性、文化、傳統和技能的當地資源的倡議推動的區域發展進程。

三、葡萄酒產地做為文化遺產旅遊主題：上杜羅河谷的實證

全球有多處葡萄酒產區因為其優秀的葡萄酒文化、旖旎的風景和古老的歷史等因素被聯合國教科文組織列入世界文化遺產名錄。截至 2019

年，列入世界葡萄園文化遺產一共 25 處，其中葡萄酒產區世界文化遺產就有 9 處（如表 7-1 所示）。葡萄酒產區文化遺產種類繁多，包括葡萄種植園、酒窖、農舍、村莊、小城鎮以及當地特殊的釀造技術、原始的採摘方式等等。由於這些地方具有較高的風景觀光價值和和人文歷史價值，並可以為當地的發展提供重要的經濟支援，所以葡萄園文化遺產的國際認知度很高。

表 7-1：全球葡萄酒產地之文化類世界遺產一覽表

序號 NO.	世界遺產名稱 Heritage Name	所在國家 Host country	列名時間 Date of inscription	核心面積 Area of central area(hm²)
1	聖艾米隆區 （Jurisdiction of Saint-Emilion）	法國 France	1999	7,847
2	盧瓦爾河谷 （Loire Valley: Sully-sur-Loire - Chalonnes）	法國 France	2000	85,394
3	瓦赫奧 （Wachau）	奧地利 Austriia	2001	18,387
4	上杜羅河谷 （Alto Douro）	葡萄牙 Portugal	2001	24,600
5	托卡伊 （Tokaj）	匈牙利 Hungary	2002	13,225
6	萊茵河中游 （Middle Rhine）	德國 Germany	2002	27,250
7	皮埃蒙特 （Piedmont）	義大利 Italy	2014	57,487
8	香檳 （Champagne）	法國 France	2015	30,000
9	勃艮第 （Burgundy）	法國 France	2015	25,000

資料來源：聯合國教科文組織《世界遺產名錄》，http://whc.unesco.org/en/list；作者製表

　　葡萄牙作為老牌的舊世界產酒國，幾十年來流傳著這樣一句話：「在葡萄牙，水比酒還貴」。這正說明這個國家缺少雨水，而且是一個盛產酒的地方。事實上，葡萄牙從北到南的耕地區域都擁有葡萄的種植區，主要集中在中部以北的地方。這裡是溫和的海洋性氣候，夏季溫暖、冬季涼爽潮濕，就氣候而言，非常適合種植葡萄。葡萄牙自古以來便是盛產葡萄和葡萄酒，全國農業耕地面積，其中葡萄牙占 36 萬公頃，有 18 萬人從事葡萄酒生產，年產葡萄 10-15 億升，遠銷世界 120 多個國家和地區。葡萄牙成為歐盟第五大葡萄酒生產國，世界紅酒第九大產國。葡萄牙是名副其實的葡萄之國。葡萄牙主要的葡萄酒產區等：阿連特茹（Alentejo）、貝拉斯（Beiras）、特茹（Ribatejo）、埃斯特雷馬杜拉（Estremadura）、杜羅河（Douro）、塞圖巴爾半島（Peninsula de Setubal）、杜奧（Dao）等。

　　葡萄牙上杜羅河谷葡萄酒產區（葡語稱 Douro Vinhateiro，英語稱 Alto Douro Wine Region）是世界上第一個劃分管理的葡萄酒區域，亦是世界第二古老的法定酒產區。時至今日，葡萄牙很多優質的葡萄酒就原產自上杜羅河谷的葡萄園，除了生產最著名的加烈酒，即知名的波特酒（Porto）之外，杜羅河谷也生產非加烈酒的佐餐葡萄酒，即「杜羅法定原產地控制葡萄酒（Douro D.O.C.）」。事實上，上杜羅河谷所生產的加烈酒與非加烈酒，兩者的產量相當，也可見當地在傳統上以葡萄酒生產為主的農業經濟型態。2001 年，位於葡萄牙北部的雷爾佳城（Vila Real）的杜羅河谷葡萄酒產區以「上杜羅河谷酒產區（Alto Douro Wine Region）」被正式列入《世界遺產名錄》，這一處世界第二古老的法定葡萄酒產區成為葡萄牙的第 11 處世界遺產（ICOMOS, 2001）。截止 2019 年，葡萄牙已經擁有了 17 處世界遺產（如表 7-2）。

✑ 表 7-2：世界遺產「上杜羅河谷葡萄酒區」基本資料及獲選條件

世遺名稱 （英文） （葡文）	上杜羅河谷葡萄酒區 **Alto Douro Wine Region** **Alto Douro Vinhateiro**
列入時間	2001 (委員會第 25 屆會議-25 COM XA)
地理座標	N41 6 6 W7 47 56
所屬國家	葡萄牙
世遺序號	1046
獲選條件	(iii) (iv) (v)
標準(iii)	上杜羅河谷地區生產葡萄酒已有近兩千年的歷史，其景觀是由人類活動塑造的。
標準(iv)	上杜羅河谷景觀的組成部分代表了與釀酒有關的全部活動——梯田、莊園（quintas，生產葡萄酒的農場綜合體）、村莊、小教堂和道路。
標準(v)	上杜羅河谷的文化景觀是歐洲傳統葡萄酒生產地區的傑出範例，反映了這種人類活動的長期演變。

資料來源：UNESCO（2001；2022）

　　杜羅河（或音譯為斗羅河），葡萄牙語稱為 Douro，西班牙語稱為 Duero，是伊比利亞半島上葡萄牙和西班牙共有的由東向西的主要河流之一。杜羅河發源於西班牙索里亞（Soria）省標高 2,157 米的烏爾比翁山峰（Pico de Urbión），在西班牙境內稱之為 Río Duero，主流流經布爾戈斯（Burgos）、瓦亞多利（Valladolid）、薩拉曼卡（Salamanca）、薩摩拉省（Zamora）等省分，從米蘭達（Miranda do Douro）跨境進入葡萄牙後改稱之為 Rio Douro，河流於葡萄牙北部大城波爾圖（Porto）出海注入大西洋。杜羅河主流全長 897 公里，河流在西班牙境內長度為 572 公里，在葡萄牙境內為 213 公里，其中主流部分河段恰好作為葡、西兩國之天然邊界，也是兩國重要的水力發電資源。流域面積達 98,073 平方公里，其中包括西班牙境內 78,859 平方公里，以及葡萄牙境內 19,214 平方公里。杜羅河主流流經伊比利亞半島中部麥西達高原地區（La Meseta），地質經歷河流數千年向下切割，在許多地方形成了河谷地貌，其中除葡

萄牙境內的上杜羅河谷段外，又以穿越西、葡兩國邊界區域的阿里貝斯河谷段（Arribes del Duero）的地貌最具可看性。阿里貝斯河谷段已由西、葡兩國共同劃設為杜羅河國際自然公園（Parque Natural do Douro Internacional），也是歐洲最大的自然公園之一（ICOG, 2013）。值得一提的是，杜羅河也可謂是一條名符其實的「葡萄園之河」。杜羅河流域在西、葡兩國境內，分別造就了各自的知名葡萄酒生產地區，包括了在西班牙境內的「杜羅河畔（Ribera del Duero）」法定原產地酒產區（Denominación de Origen Protegida, D.O.P.），以及葡萄牙境內擁有兩千年釀酒歷史的「杜羅（Douro）」法定原產地控制酒產區（Denominação de Origem Controlada, D.O.C.）。而葡萄牙的杜羅（Douro D.O.C.）酒產區，也是葡國極少數擁有酒產區最高評級的法定原產地控制酒產區（J. Robinson, 2006; 2015; MAPA, 2020）。

上杜羅河地區（Alto Douro）現今行政區劃隸屬於位於葡萄牙最北部的北部大區（Região Norte），也是葡萄牙僅次於首都里斯本所在的里斯本大區，人口是葡萄牙七個大區之中第二多的大區，也是葡萄牙七個大區之中面積第三大的大區。上杜羅河地區大致涵蓋了 Trás-os-Montes 及 Alto Douro 兩大地區，在過去曾經隸屬於葡萄牙歷史省分之一的「山後－上杜羅省（Trás-os-Montes e Alto Douro）」。如今的上杜羅河地區，恰好根據河流南北的天然分界，將河谷兩岸分屬於北部大區內的四個不同區，包括了雷亞爾城區（Vila Real）、布拉干薩區（Bragança）、維塞烏區（Viseu）、瓜達區（Guarda）。在此區域內，農業是主要的經濟活動，區域內主要城鎮包括了維拉雷亞爾（Vila Real）、拉梅戈（Lamego）和佩索達雷瓜（Peso da Regua）。

由於杜羅河在伊比利亞半島上一路由東向西穿梭，經年累月侵蝕半島上的古老岩盤地質，形成了許多峽谷與河谷地形。由於地質、土壤、氣候、地形等諸多天然條件適合葡萄的生長，也使得葡萄成為占地面積約為 25 萬公頃的上杜羅河谷區域長久以來最重要的經濟農作物。根據筆者在當地實地觀察所得，當地居民一般認為上杜羅河谷地區釀酒的歷史可以追溯到大約兩千多年前。根據現有的考古證據顯示，上杜羅河谷地區的葡萄酒釀造，可追溯到三至四世紀的西羅馬帝國末期，也有更古老

的考古現場所發現的葡萄籽，讓上杜羅河谷地區的葡萄酒釀造歷史，可能推進到更早的羅馬帝國時期。美麗的上杜羅河谷山巒疊嶂，水流盤曲，河谷兩岸的山坡上，蜿蜒的梯田上種植著一排排葡萄藤，遊客搭乘遊船在杜羅河上巡遊，兩岸的風景美不勝收，這裡的自然風光秀麗，是天然的氧吧；這裡淳樸的鄉民，是當地人文的縮影；這裡誘人的美酒美食美景，是令人嚮往的鄉間原生態的田園生活（如圖 7-2）。

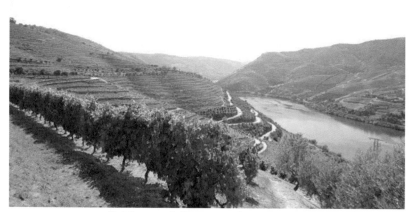

𝄢 圖 7-2：上杜羅河谷地區的葡萄園

圖片來源：作者拍攝

　　十七世紀，隨著海上運輸的興起，葡萄牙上杜羅河谷地區葡萄園的葡萄得以透過河運運送到下游出海口的波爾圖進行釀製，再經由海運銷售到其他地方，也使得葡萄酒成為了當時海上貿易的熱門貨物。為了配合以海運進行的葡萄酒貿易型態，儲存在橡木桶內的葡萄酒必須能夠增加保存的時間，所以釀造者必須避免酒體變質醋化，以適應長時間的海上航行，也因此促成了加烈酒（Fortified Wine）的製酒技術出現；而酒精濃度較一般乾型葡萄酒更高的波特酒，由於能夠有較長的保質期，成為了葡萄酒海上貿易當中的熱門貨品。隨著發生於 1701-1714 年的西班牙王位繼承戰爭，英格蘭與法國關係交惡，英格蘭親葡反法，法國的葡萄酒已經很難在英格蘭獲得。1703 年英格蘭和葡萄牙簽署《梅圖恩條約

（Tratado de Methuen）》（也被稱之為《港口葡萄酒條約（Tratado dos Panos e Vinhos）》），藉由對葡萄牙產的葡萄酒減免關稅，確保了英格蘭對於葡萄酒的需求不致中斷，葡萄牙所生產的葡萄酒成為法國葡萄酒在英格蘭斷貨之後的替代品，葡萄牙的波特酒開始受到當時英格蘭市場的歡迎，也意味著波特酒成為該地區的主要產品，對葡萄牙的經濟非常重要（Clarke, 2015）。亞當・斯密（Smith A., 1776）也曾在《國富論》當中，以此貿易作為解釋國家間通商條約的事例。

　　然而，隨著當時波特酒的需求量逐漸上升，杜羅河谷所產的葡萄酒開始供不應求，業者為了維持供應鏈及供應量，開始在酒體當中摻雜其他如乾辣椒、接骨木等成分，在葡萄酒添加辛辣味和增添酒色。1755 年里斯本發生歐洲最嚴重的震災，使得葡萄牙陷入混亂當中，此時龐巴爾侯爵（Sebastião José de Carvalho e Melo, Marquês de Pombal）以「王國事務官」之銜統治領導葡萄牙，更特別重視波特酒這項葡萄牙的珍貴商品，除了從英國商人手中取回葡萄酒貿易主導權，更重建上杜羅河酒農的自尊與經濟安全感。龐巴爾侯爵透過 1756 年成立的「上杜羅農產及酒品總公司（Companhia Geral da Agricultura e Vinhas do Alto Douro）」，對於波特酒的生產及貿易進行了壟斷式操作，透過公司明定酒價、監控品質，控制波爾圖港口的葡萄酒出貨，並建立生產管理和貿易的法規。其後，更在 1756 年 9 月 10 日的葡萄牙皇家憲章當中，清楚劃定波特酒的生產產地界線，令每座葡萄園都必須登記在冊，更指定必須在大花崗岩脈之間的黑色易碎片岩土壤上，種植可用於出口的優質葡萄酒品種 Vinho de Feitoria，而品質最良好的葡萄園會立上花崗岩樁作為標示。時至今日，許多當時的花崗岩樁依然矗立在上杜羅河谷，而片岩土壤也被公認成為波特酒生產的核心，讓歷史上首次出現真正以法律來執行劃分葡萄園範圍，成為歷史上第一個正式命名葡萄酒生產地區的酒類（Clarke, 2015; Poirier, 2005）。

　　位於杜羅河口的波爾圖，數百年來便以「酒市」舉世聞名，吸引著無數遊客和葡萄酒愛好者。波爾圖（Porto）城區臨杜羅河（Douro）的左岸蓋拉城區（Vila Nova de Gaia），就是生產著名波特酒的製造地，當地酒廠林立的原因，便在於當地特殊的環境，最適宜做為培養酒麴、釀

造及儲存。同時，當地位於杜羅河口，便於將種植在上杜羅河谷地區的原料葡萄，利用河流船運運輸到此地進行釀造，也能將釀好的葡萄酒以海運方式運送到各地市場。時至今日，而杜羅河口所在的波爾圖市已經連續三年被評為世界最幸福的城市前十名之一，是一個令人嚮往的地方，數個世紀以來以波特酒廠聞名的蓋拉城區，仍有將近 60 個酒窖向遊客提供遊覽及品酒的行程，加上葡萄種植地的上杜羅河谷酒區的各大品牌酒莊，儼然成為了訪問葡萄牙波爾圖遊客必然體驗的一項特色旅遊活動；一方面促進和提高當地葡萄酒的銷量與經濟效益，另一方面也透過各種品酒體驗活動，推動當地以葡萄酒農產地為主題的旅遊經濟，帶動葡萄酒農業的可持續發展。

　　Inácio（2008）和 Costa（2007）都曾對葡萄牙酒產地旅遊的相關研究中指出，酒產地旅遊必須是結合了兩大要素：葡萄酒路線（Wine Routes）和文化遺產（Cultural Heritage）。葡萄園和葡萄酒是上杜羅河谷地區公認的主要賣點和吸引力，經年累月所積累的人文景觀，伴隨著波特酒的品牌形象，型塑成為當地的文化景觀核心。上杜羅河谷酒產地的葡萄酒旅遊路線也正式規劃出兩條主題路線：包括了有 40 幾家酒莊（Quinta）參與的「波特酒路線（Port Route）」及有 10 餘家酒莊參與的「西斯特路線（Cister Route）」。兩條主題路線都在歐盟主導的「Dionysius 計劃」支持下規畫成型，也成為葡萄牙酒產地旅遊的名片（Simões, 2008）。作為一個以葡萄園為主要農產的農村地帶的文化環境體系，上杜羅河谷葡萄酒產區結構特徵結合了具有城鄉混合特徵的小鎮，「葡萄酒場景」因素對於當地旅宿設施的房價訂價產生了的顯著影響（Guedes & Rebelo, 2020）。

　　根據筆者在杜羅河地區的實地觀察發現，目前遊客在上杜羅河谷可從事的酒產地旅遊方式相當多元，自駕開車、搭乘河上遊艇、火車、直升機俯瞰，或是參與當地業者所組織的當日往返參觀團，都是常見的旅遊方式；無論各種方式的酒產地旅遊活動，其內容共同點都在於遊客在遊覽過程的同時，還可以悠閒品嘗到波特酒和當地美食。此外，杜羅河本身長久以來就肩負著運輸功能，當地特有的平底木造貨船「拉貝洛船

（Barco Rabelo）」，使用從船後部伸出如小尾巴（葡語稱為 rabelo）般的
細長木材用來操縱船隻，也因而得名（如圖 7-3）。

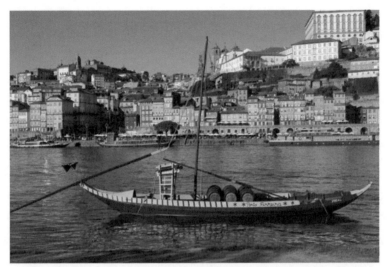

🔍 圖 7-3：停泊於葡萄牙杜羅河岸邊的拉貝洛船（Barco Rabelo）

圖片來源：作者拍攝

　　由於每一位旅客的背景條件都各不相同，這些差異亦會影響旅客對
於酒產地旅遊內生資源的評價，對酒產地旅遊目的地吸引力的感知，以
及遊客體驗後的滿意度。因此，本文旨在探討上杜羅河谷酒產地旅遊發
展現況的分析與釐清，除透過實地觀察進行第一手資料收集，並希望藉
由對曾經到訪遊客進行訪談調研，透過實證方式進一步從遊客反饋之個
人觀點，將訪談結果進行分析，並了解以上探討之維度在個人背景條件
不同下的差異，進而提出結論與改善。

　　通過觀察研究法、半結構式訪談法，以葡萄牙杜羅河谷葡萄酒莊為
例，對所得數據進行描述性分析、因素分析等統計方法進行處理，從而
探討葡萄酒產業的特點。結合葡萄牙目前經濟發展狀況，相關政府的經
濟政策，以及採訪去過葡萄牙上杜羅河谷旅行的遊客，記錄並分析遊客
的旅行感受，發現目前上杜羅河谷酒產地旅遊存在優劣勢，給當地政府

合理的發展建議，並驗證葡萄牙的酒產地旅遊的發展對葡萄牙的農業產生積極正面的影響，以及葡萄牙酒產地旅遊的發展對葡萄牙國民經濟增長積極正面的影響，國民經濟的增長與農業的發展必然促使酒產地旅遊的品牌越來越正規，越來越受到當地人認可，讓葡萄牙農業成功轉型，突破傳統的農業銷售模式，增加居民的收入，實現農業的永續發展。

本次接受訪問的對象大多數為女性，女性占比 28%，男性占比 28%。訪問對象大多數來自中國大陸（占比 71%），其中有一位是移民到葡萄牙波爾圖市的中國人，澳門遊客占比 12%，台灣遊客占比 17%。到訪葡萄牙去過一次的受訪者共有占比 56%，去過二次占比 15%，去過三次以上占比 29%。到訪目的方面，因為受訪者大部分都是學生，因此到訪葡萄牙的目的大部分是參加學習活動占比 60%，個人旅行到訪了葡萄牙占比 8%，和伴侶同行旅遊占比 10%，公務或出差到訪的僅占比 4%，團體旅遊到訪葡萄牙的占比 12%，投資移民到葡萄牙生活的受訪者占比 4%，做旅行社工作的導遊帶團到訪葡萄牙的占比 4%。大多數受訪者在葡萄牙的停留天數在 10 天以上（占比 84%），停留 2-3 天的占比 4%，停留 4-5 天的占比 8%，停留時間在 7-10 天占比 4%。目的地了解途徑方面，受訪者同大多數的人是通過旅遊宣傳片或資料文獻中了解到上杜羅河谷，也有一部分原因是因為聽去過的人口碑推薦，也有通過互聯網路上的口碑推薦得知上杜羅河谷，還有是因為別人安排的行程去到上杜羅河谷觀光的遊客，而那位移民葡萄牙的華裔提到他和家人了解到上杜羅河谷則是因為居住在葡萄牙波爾圖市，因此經常去上杜羅河谷遊玩。

本次訪談中大多數受訪的遊客認為上杜羅河谷是一個更為獨特的酒產地目的地，不僅因為它擁有古老的時間沉澱，還因為它生產的葡萄酒風味獨特，上杜羅河谷酒產地旅遊所展示的文化景致、葡萄酒釀造技術、酒產銷河運等特點得到完整的傳承，而得到聯合國教科文組織的認可，被納入世界遺產。有 77%受訪者表示，到訪上杜羅河谷是因為它是一座出名的酒產地旅遊目的地；其餘 23%則表示，是否到訪，與該地是不是世界遺產無關。其原因主要是：

1.其他國家也有酒產地列名世界遺產；

2.個人對世界遺產景點不會特別感興趣；

3.個人對該類型的世界遺產不怎麼感興趣。

筆者將受訪者而對上杜羅河谷葡萄酒產地作為目的地吸引力體現總結如下：（歸納總結後）

1.可以滿足遊客對於酒產品或者說波特酒獨特的釀造生產過程的好奇心；

2.遊客對於種植釀酒農作物的農村風光的喜愛；

3.遊客對於酒莊的喜好；

4.遊客對於釀酒文化的求知欲；

5.遊客對於酒產地當地人文文化的喜好。

在這些歸納後的吸引力基礎上，少數遊客則談到還因為酒莊可以免費品嘗葡萄酒，產生了一定的吸引力，導致他願意去到酒莊遊玩。受訪者中的品酒愛好者則更多是因為對於酒的喜好。也有一位女性遊客提到「上杜羅河谷風景壯麗，成排成片的葡萄藤栽種在河谷兩邊，我是一個攝影愛好者，這裡的景觀即獨特又壯麗，當地的人文也非常具有異國風情，滿足了我想用鏡頭記錄下這些畫面的欲望。」

根據受訪者的旅行體驗中所接觸到的當地內生資源進行分類整理，並對應 PCI 非物質文化遺產矩陣，將於 6 個 A 所對應的內容整理結果如下表（表 7-2）所示：

表 7-2：上杜羅河谷葡萄酒產區內生資源整理

類目	實際資源	提及頻率
Attractions 景點、吸引物 （天然或人為）	a.酒莊觀光 b.河谷地帶葡萄園 f.當地傳統釀酒技術體驗 k.認識果農採收方式	a.23 次 b.20 次 f.6 次 k.3 次
Accessibility 易到達性 （交通條件）	h.公共交通（火車、遊船等） i.自行駕車	h.4 次 i.3 次
Amenities 設施		
Accommodation 住宿條件	c.農村特色建築 e.農村民宿設施 g.酒莊 Hotel	c.11 次 e.6 次 g.3 次
Available Package 可供應的套裝旅遊商品	d.當地村鎮提供販售周邊商品 （藝品、手信、紀念品）的商店 j.當地出發之觀光團	d.10 次 j.4 次
Ancillary Services 周邊服務 （金融、電信、網路等）	l. 特色餐館	l.10 次

資料來源：作者自行整理

　　以三類滿意程度（很滿意、不滿意和感覺一般）為出發點，整理出受訪者分別對上杜羅河谷酒產地旅遊目的地滿意或不滿意之處。其中感覺一般的受訪者筆者追問過有哪些滿意處或不滿意處，統一總結如下：

　　感到很滿意，符合或超過自身期望值的受訪者如表 7-3 所示：

📖 表 7-3：受訪者對景區感到滿意的部分

滿意的部分	提及次數（次）
當地自然景色與梯田葡萄園風光	18
酒莊的參觀與認識釀造工藝	15
波特酒的品酒體驗	21
與當地人接觸	4
了解葡萄牙的製酒歷史於文化	17
參觀酒莊的景致布局	11
參觀農村傳統風格建築	7
品嘗當地風味飲食	11
了解當地居民的生活方式	5

資料來源：作者自行整理

受訪者感到不滿意或不滿意，且低於自身期望值的內容整理如表 7-4 所示：

📖 表 7-4：受訪者對景區感到滿意的部分

不滿意的部分	提及次數（次）
景色風光單調缺乏吸引力	2
酒莊參觀服務令人失望	1
波特酒的品酒體驗感較差	1
與當地人接觸的經驗不佳	2
參觀酒莊的內容空洞貧乏	1
未能品嘗到具有當地特色風味飲食	1
缺乏了解當地農民生活的機會	2
可參觀的酒窖非常少且部分農場參觀範圍受限制	2
葡萄的種植品種較少，沒有固定品牌	2
大部分的種植園與酒莊僅僅只有供給關係，沒有整體性	2
各個酒莊之間距離較遠，不利於短期旅遊	1

資料來源：作者自行整理

四、結　語

　　葡萄牙是一個農業、畜牧業比較發達的國家，其工業基礎薄弱，因此，需要合理利用當地的資源促進各行各業的永續發展。上杜羅河谷釀酒文化的形成，是數百年來當地釀造者將波特酒採摘、釀造以及品質的傳承，是一代又一代葡萄酒人的智慧結晶。隨著時代的興起，工業的發展，傳統村落以及傳統手工藝人都面臨著挑戰，而對於這類傳統村落及釀酒文明的保護傳承與再生，關乎著整個地區農民的生存問題和社會發展問題。波特酒是葡萄牙獨有的代表酒品，是擁有獨特的釀造工藝和文化歷史，僅僅按照傳統的銷售模式，當地人只能帶來產品銷售這一項收入。對於上杜羅河谷作為世界遺產來說，沒有波特酒，這裡不會成為著名的世界遺產，因此「酒+旅遊+地方認知」是上杜羅河谷酒產地旅遊最大的特色。在上杜羅河谷葡萄酒產區旅遊，波特酒和上杜羅河谷二者缺一不可。上杜羅河谷酒產地吸引更多的遊客前來，對當地的產業，如商店、酒店、餐飲業包括交通方面都會有增收的作用。一個地區的內生性資源可以帶動整個區域的發展。上杜羅河谷葡萄酒產區在被列入世界遺產後，知名度大大提升，增加了對遊客的吸引力，該區域會隨著遊客到訪數量的逐步增加，使得當地農業經濟結構多元化，促使當地的經濟增長、社會進步、農民收入增加，就業機會越來越多，使社會、經濟進入良性的發展狀態。

　　從戰略上分析，上杜羅河谷也是國家最相關的旅遊產品之一，可預期到的結果包括季節性較低的旅遊活動，因為人們認識到葡萄酒旅遊，消費者每天平均花費更多，而且該國在這一部門有很大的潛力。透過本文研究發現，上杜羅河谷的內生資源主要體現在世界遺產、異域人文、傳統美食、葡萄酒、歷史建築等；這些內生資源正是吸引遊客前往上杜羅河谷酒產區旅遊消費的關鍵吸引力。從訪談中得以驗證，遊客們到訪這裡正是因為這裡是一座具有美食美酒特色的世界遺產，並且景致獨特。因此正是因為這些無法複製、代替的內生資源，與上杜羅河谷這個

領地相互依附、促進整個區域經濟和社會的發展。研究表明，葡萄酒旅遊及其遊客的滿意程度，有助於旅遊目的地的提升。參觀上杜羅河谷酒產區之旅的葡萄酒遊客，受到上杜羅河谷其風景和他們對了解該地區葡萄和葡萄酒文化，產生了濃厚興趣的動力。遊客滿意度的提升，有助於當地旅遊目的地形象的樹立，並對整個國家產生口碑影響力，吸引更多的遊客來了解這一個神秘的旅遊目的地。

✍ 參考文獻

周健民、沈仁芳（2013）。土壤學大辭典。科學出版社。

陳其南（1997）。「社區總體營造的意義」。社區總體營造與生活學習。仰山基金會。

陳厚基（1994）。持續農業和農村發展——SARD 的理論與實踐。中國農業科技出版社。

顏建賢、黃有傑、張雅媜（2010）。南鯤鯓代天府遊客旅遊動機、目的地吸引力與滿意度之研究。鄉村旅遊研究，4(2)，29-44。

Alebaki, M., Psimouli, M., Kladou, S. & Anastasiadis, F. (2022). Digital Winescape and Online Wine Tourism: Comparative Insights from Crete and Santorini. *Sustainability*, 14(14), 8396. https://doi.org/10.3390/su14148396

Barquero, António Vazquez (1995). A evolução recente da política regional. A experiência europeia, *Notas Económicas, Revista da Faculdade de Economia da Universidade de Coimbra, n. 6, December 1995*, 24-39.

Bitner, M. J. (1992). Servicescapes: The Impact of Physical Surroundings on Customers and Employees. *Journal of Marketing*, 56(2), 57-71. https://doi.org/10.1177/002224299205600205

Brás, J. M. (2010). *As rotas de vinho como elementos de desenvolvimento económico*. Aveiro: UA.

Bruwer, J., Lesschaeve, I., Gray, D. & Sottini, V. A. (2013). Regional brand perception by wine tourists within a winescape framework. In *7th AWBR International Conference, St. Catherines*.

Bruwer, J. & Joy, A. (2017). Tourism destination image (TDI) perception of a Canadian regional winescape: a free-text macro approach. *Tourism Recreation Research*, 42(3), 367-379.

Cardozo, R. N. (1965). An Experimental Study of Customer Effort, Expectation, and Satisfaction. *Journal of Marketing Research*, 2, 244-249. Retrieved from: https://doi.org/10.2307/3150182

Carlsen, J. & Charters, S. (2006). Introduction. In J. Carlsen & S. Charters (Eds.), *Global wine tourism: Research, management and marketing* (pp. 1-16). Wallingford: CAB International.

Carmichael, B. (2005). Understanding the wine tourism experience for winery visitors in the Niagara region, Ontario, Canada. *Tourism Geographies*, 7(2), 185-204.

Clarke, Oz (2015). *The History of Wine in 100 Bottles: From Bacchus to Bordeaux and Beyond*. London: Pavilion Books.

Costa, A. (2007). O Enoturismo em Portugal: o caso das Rotas do Vinho. *Revista da Ciência da Administração*, 1, jan./jun. Universidade de Pernambuco: versão electrónica.

Correia, L. M. (2005). *As rotas dos vinhos em Portugal- Estudo de caso da rota do vinho da Bairrada*. Aveiro: UA.

Deloitte (2005). *Vintur Project: European Enotourism handbook*. Retrieved from: http://www.recevin.net/userfiles/file/VINTUR/VADEMECUM_ENOTURISMO _EUROPEO1_engl%20sept05.pdf

Dowling, R. & Carlsen. J. (Eds.) (1999). Wine Tourism: Perfect Partners. *In First Proceedings Australian Congress of Wine Tourism 1998*. Margaret River: Bureau of Tourism Research.

Food and Agriculture Organization (2014). Building a common vision for sustainable food and agriculture: Principles and Approaches. *Sustainable Food and Agriculture: Background*. https://www.fao.org/sustainability/background/en/

Food and Agriculture Organization (2022). *Globally Important Agricultural Heritage Systems*. https://www.fao.org/giahs/en/

Getz, D. (2000). *Explore wine tourism, management, development & destinations*. New York: Cognizant Communications Corporation.

Getz, D. & Brown, G. (2006). Critical success factors for wine tourism regions: a demand analysis. *Tourism management*, 27(1), 146-158.

Gilbert, D. C. (1992). Touristic development of a viticultural region of Spain. *International Journal of Wine Marketing*, 2(4), 25-32.

Gonçalves E. C. & Maduro, A. V. (2016). Complementarity and Interaction of Tourist Services in an Excellent Wine Tourism Destination: The Douro Valley (Portugal). In Peris-Ortiz M., Del Río Rama M. & Rueda-Armengot, C. (Eds.), *Wine and Tourism. Cham: Springer International Publishing Switzerland.* Retrieved from: https://doi.org/10.1007/978-3-319-18857-7_9

Guedes, Alexandre & Rebelo, João (2020). Winescape's Aesthetic Impact on Lodging Room Prices: A Spatial Analysis of the Douro Region. *Tourism Planning & Development*, 17: 2, 187-206, DOI: 10.1080/21568316.2019.1597761

Hackett, N. (1998). *Vines, wines, and visitors: A case study of agricultural diversification into winery tourism.* Unpublished thesis, Master of Natural Resource Management, Simon Fraser University.

Hall, C. M., Johnson, G., Cambourne, B., Macionis, N., Mitchell, R. & Sharples, L. (2009). Wine tourism: an introduction. *Wine tourism around the world* (pp. 1-23). Routledge.

Hashimoto, A. & Telfer, D. (2003). Positioning an emerging wine route in the Niagara region: Understanding the wine tourism market and its implications for marketing. In M. Hall (Ed.), *Wine, food, and tourism marketing* (pp. 61-76). New York: The Haworth Hospitality Press.

ICOMOS (2001). ICOMOS Evaluation of Nominations of Cultural and Mixed properties: Cultural Landscapes: Alto Douro Wine Region, Portugal. *Paris: UNESCO*. 122-128. Retrieved from:https://whc.unesco.org/archive/2001/whc-01-conf208-inf11reve.pdf

Inácio, A. (2008). *O Enoturismo em Portugal: da "Cultura" do vinho ao vinho como cultura.* Universidade de Lisboa, Faculdade de Letras. Departamento Geografia. Tese doutoramento.

ICOG (El Ilustre Colegio Oficial de Geólogos) (2013). Perfil longitudinal del río Duero. In "De la geodiversidad al turismo de calidad. El caso de Aldeaduero". *Tierra y Tecnología*, No. 41 (Apr. 2013).

IUCN-UNEP-WWF (1980) World Conservation Strategy (WCS): Living Resource Conservation for Sustainable Development. *Gland: International Union for*

Conservation of Nature. Retrieved from: https://portals.iucn.org/library/efiles/ documents/wcs-004.pdf

Johnson, R. & Bruwer, J. (2007). Regional brand image and perceived wine quality: the consumer perspective. *International Journal of Wine Business Research*, 19(4), 276-297.

Kozak, M. (2001). Repeaters' behavior at two distinct destinations. *Annals of Tourism Research*, 28, 784-807.

Lohmann, G. (2022). Conceptualization of the winescape framework. In Dixit, S. K. (Ed.), *Routledge Handbook of Wine Tourism* (1st ed.). Routledge. https://doi.org/ 10.4324/9781003143628

MAPA (2020). Indicaciones geográficas de vinos. *Madrid: Ministerio de Agricultura, Pesca y Alimentación (MAPA)*. Retrieved from: https://www.mapa.gob.es/es/ alimentacion/temas/calidad-agroalimentaria/calidad-diferenciada/dop/htm/informacion.aspx

Mayo, E. J. & Jarvis, L. P. (2001). The psychology of leisure travel: effective marketing and selling of travel services (pp. 191-223). Boston: CBI Publishing Company.

Novelli, M. (2011). *Niche Tourism*. New York: Routledge. 16-20.

O'Neill, M., Palmer, A. & Charters, S. (2002). Wine production as a service experience- the effects of service quality on wine sales. *Journal of Services Marketing*, 16(4), 342-362.

Pavan, D. (1994). L'Enoturismo tra fantasia e metodo. *Vignevini*, 21(1/2), 6-7.

Peters, G. (1997). *American winescapes: The cultural landscapes of America's wine country*. Boulder, CO: Westview Press.

Pizam, A. (1978). Tourism's impacts: The social costs to the destination community as perceived by its residents. *Journal of Travel Research*, Spring 1978, 8-12.

Poirier, Jean-Paul (2005). *Le Tremblement de terre de Lisbonne*. Paris: Éditions Odile Jacob.

Robinson, J. (Ed.) (2006). *The Oxford Companion to Wine* (3rd Edition). Oxford: Oxford University Press.

Robinson, J. & Harding, J. (2015). *The Oxford Companion to Wine* (4th Edition). Oxford: Oxford University Press.

Simões, O. (2008). Enoturismo em Portugal: As Rotas de Vinho. PASOS. *Revista de Turismo y Património Cultural*, 6(2), 269-279.

Skinner, A. (2002). Napa valley, California: A model of wine region development. In M. Hall, L. Sharples, B. Cambourne & N. Macionis (Eds.), *Wine tourism around the world*. Oxford: Butterworth-Heinemann.

Swarbrooke, J. (2002). *The Development and Management of Visitor*, 2nd. Butterworth-Heinemann.

Szivas, E. (1999). The Development of Wine Tourism in Hungary. *International Journal of Wine Marketing*, 11(2), 7-17.

Telfer, D. J. (2001). From a wine tourism village to a regional wine route: An investigation of the competitive advantage of embedded clusters. *Tourism Recreation Research*, 26(2), 23-33.

Terziyska, I. & Damyanova, R. (2020). Winescape through the lens of organized travel - a netnography study. *International Journal of Wine Business Research*, 32(4), 477-492. DOI: 10.1108/IJWBR-09-2019-0050

Thomas, B., Quintal, V. & Phau, I. (2010). Predictors of attitudes and intention to revisit a winescape. *Proceedings of Australian and New Zealand Marketing Academy conference*. Australian and New Zealand Marketing Academy.

UNESCO (2020). World Heritage Centre Alto Douro Wine Region, Portugal. *UNESCO*. Retrieved from: https://whc.unesco.org/en/list/1046/

Valduga, V., Minasi, S. M. & Lohmann, G. (2022). Conceptualization of the winescape framework. In Dixit, S. K. (Ed.). *Routledge Handbook of Wine Tourism* (1st ed.). Routledge. https://doi.org/10.4324/9781003143628

Vareiro, Laurentina & Ribeiro, José. (2007). *Sustainable use of endogenous touristic resources of rural areas: two portuguese case studies*. PASOS: Revista de Turismo y Patrimonio Cultural. 5.

Vaz, A. I. I. (2008). *O enoturismo em Portugal: Da cultura do vinho ao vinho como cultura*. Lisboa: Faculade de Letras.

Visit Portugal (2020). *The Douro Valley*. Retrieved from: https://www.visitportugal.com/en/content/douro-valley

World Tourism Organization (2016). Georgia Declaration on Wine Tourism. Fostering sustainable tourism development through intangible cultural heritage. *UNWTO Declarations*, volume 26, number 2. DOI: https://doi.org/10.18111/unwtodeclarations.2016.25.02

Chapter 8

葡萄牙文化遺產保護中的科技應用

Application of Science and Technology on the Heritage Conservation in Portugal

葉桂平、呂春賀

Kuaipeng Ip, Chunhe Lyu

本章提要

　　葡萄牙有著極爲豐富多樣的文化遺產，受到環境變化等因素的影響，以及文化遺產本身的性質，文化遺產的保護成爲了一場曠日持久的戰鬥。葡萄牙保護文化遺產的歷史也較爲悠久，修復效果也值得稱道。雖然在保護過程中，主管保護的部門、實驗團隊都有變化，但葡萄牙文化遺產保護從未停止，且一直在摸索中前行並取得成果，葡萄牙在文化遺產保護過程中的科技手段，尤其是諸如 X 射線衍射分析法等化學物理技術值得探究分析，故而本文以葡萄牙文化遺產保護過程中的科技手段為研究對象，探究保護模式即保護機制也可以說是保護機制，研究葡萄牙典型的文化遺產保護過程中應用的科學技術干預手段，並總結主要的科技保護方法，嘗試為葡萄牙未來保護文化遺產提供思路。

關鍵詞：文化遺產、文化遺產保護、科技、保護機制、化學物理技術

Abstract

　　Portugal has an extremely rich and diverse cultural heritage. Influenced by lots of factors such as environmental changes, as well as the nature of cultural heritage itself, the protection of cultural heritage has been a long war. Portugal has a long history of cultural heritage conservation, and the restoration effect is also commendable. Although it has been experienced the institutional change and the substitution in its experimental team, the conservation project of cultural heritage in Portugal has never stopped, which gains a certain result in contrast. Portugal's scientific and technological means in the process of cultural heritage protection, especially the application of chemical physical technology such as X-ray diffraction analysis method is worth exploring and analyzing.　In this chapter, the authors tried to figure out the heritage conservation in Portugal by newly technology, in particular the usage of chemical and physical technology in the heritage restoration.

Key Words: Cultural Heritage, Protection of Cultural Heritage, Science and Technology, Protection Mechanism, Chemical and Physical Technology

一、引　言

　　文化遺產（Cultural Heritage，一般指有形的遺產）凝結了國家與民族的智慧，是歷史文化的有力載體，也是培養愛國熱情、宣傳國家形象的文化工具。近年來有關非物質文化遺產（Intangible Cultural Heritage）保護的議題很是常見，而文化遺產隨著環境的變化等問題的出現，同樣面臨著保存、修復等嚴峻問題，文化遺產保護的相關研究是不可或缺的，甚至是迫在眉睫。

　　隨著時代的發展，在各方面，科技都發揮了獨一無二的作用，在文化遺產保護中更是占據了至關重要的地位，無論是依舊在飛速發展的化學物理技術，還是迅猛前進的數字化技術，都在主導文化遺產的發展方向與發展前景。科技是文化遺產保護過程不可避免地需要深入研究的課題，也是文化遺產保護取得進一步發展與成就的重要推手。

　　葡萄牙的歷史悠久，有著豐富多樣的文化遺產，其中有很多文化遺產都隸屬於聯合國教科文組織所認定的《世界遺產名錄（The world heritage list）》，如熱羅尼莫斯修道院（Mosteiro dos Jerónimos）、巴塔利亞修道院（Mosteiro da Batalha）、科阿峽谷（Vale do Côa）史前岩畫遺址以及埃武拉（Évora）歷史中心等，無論是這些載入《世界遺產名錄》並受到國際認可的文化遺產，還是未能進入遺產名錄名單的文化遺產，都銘刻著葡萄牙的文化脈絡，流淌著葡萄牙的文化血液。

　　葡萄牙的文化遺產與其他國家的文化遺產類似，都受到自然環境的考驗，諸如：環境的污染問題、生物的「入侵」問題，以及人為的損害問題。葡萄牙同世界其他國家一樣，也意識到了文化遺產的意義與價值。如何利用科技保護這些「人類共同的遺產」？保護過程中採用了何種化學物理技術，應用了什麼原理？同類型的文化遺產保護是否存在一種模式，即典型的文化遺產保護的機制是什麼？未來葡萄牙可以利用什麼樣的科學技術保護文化遺產？這些是葡萄牙一直在思考並在實踐中想要解決的問題，更是本文想要深入分析探討的問題。

二、理論基礎與文獻綜述

（一）文化遺產的定義

　　文化遺產是本文進行研究的基礎，因此要對文化遺產做出精確定義。本文所研究的葡萄牙的文化遺產基於聯合國教育、科學及文化組織大會（United Nations Educational Scientific and Cultural Organization, UNESCO，以下簡稱為聯合國教科文組織）所定義的世界遺產，依託於聯合國教科文組織在 1972 年出臺的《保護世界文化和自然遺產公約（Convention Concerning the Protection of the World Cultural and Natural Heritage）》中關於世界遺產的定義，同時根據葡萄牙的現實情況，做出本文文化遺產的定義。

　　傳統的文化遺產又稱物質文化遺產，即有一定價值的、有歷史性的、藝術性的，甚至是科學性的文物，主要包含建築物、雕刻與繪畫這三大類，比如巴塔利亞修道院（Mosteiro Santa Maria da Vitória）、貝倫塔（Torre de Belém）；同樣擁有藝術性、歷史性的、科學性的建築群與遺址也屬於文化遺產，例如科阿峽谷史前岩石藝術遺址（Sítios de arte rupestre pré-histórica do Vale do Côa）（UNESCO, 1972）。上述文化遺產都是較為人熟知的。凡是體現了葡萄牙歷史、文化、藝術等具有一定價值與研究意義的文化遺產，諸如繪畫類、建築類等等，都屬於本文定義的葡萄牙文化遺產範疇。

　　本文將根據文化遺產保護過程的原理，將具有相同化學元素，且保護過程也主要針對該類化學物質的保護對象，劃分為同一類文化遺產。

　　文化遺產凝結了葡萄牙人的智慧，彰顯了葡萄牙獨特的歷史與藝術，尤其是列入《世界遺產名錄》的世界遺產更是具有突出的「普世價值」——呈現了人類歷史的某一重要階段，寄託了現存的或消失的歷史文化，建築物特殊的技術與藝術造型促進了人類價值留存，承載了交流的價值意義等（UNESCO, 1972）。這些文化遺產不僅是葡萄牙文化的見

證者與傳播者，更是人類社會變遷的見證者，也是世界文明的親歷者與
見證人，對葡萄牙獨特文化的發展起到了強有力的推動作用，甚至對世
界文化的發展也做出了極為重要的貢獻。

（二）文化遺產保護的定義

文化遺產保護（Conservation）大致分為保存（Preservation）與修復
（Restoration）兩個過程（Vinas, M. S., 2005）。保存，是指對文化遺產不
做蓄意的改變，儘量在維持文物等遺產原狀或現狀的情況下，對遺產進
行保護；修復，是指對文化遺產進行有意的改變，使得文化遺產盡可能
可以恢復原狀或是維持現狀。文化遺產的保護過程是兩者的有機結合，
而本文所研究的「科技在文化遺產保護中的應用問題」，側重的是修復方
面，比如大理石等含 Ca（鈣）元素的石料類建築物的修復，出現污漬、
褶皺等問題的繪畫類文化遺產的修復等。

文化遺產保護本就是一個多學科交叉融合、多理論指導、多技術手
段應用的過程，修復主要涉及的是化學物理技術的應用。（見圖 8-1）

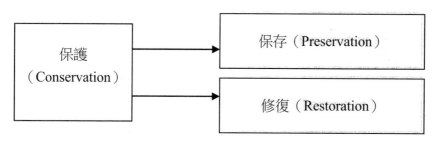

圖 8-1：物質文化遺產保護定義圖

資料來源：Vinas, M. S.（2005）；作者自行繪製

（三）保護技術的定義

保護技術主要是化學物理技術（Chemical Physical Technology），化
學物理技術是葡萄牙保護文化遺產的基本技術，在修復過程中占據著主
導地位。化學物理技術借助物理學的基本理論，以數學作為基本工具穿

插其中，輔之以物理學等基礎學科的實驗工具與儀器，在探究物理與化學間最本質的聯繫的基礎上，拓寬了化學領域的理論與內容，兩者之間有機結合，推動了文化遺產保護技術的進步與發展。

化學物理技術不是獨立的化學技術、物理技術，而是兩者理論交融，技術的結合。物理學與化學還有一門交叉的學科，由此衍生了另一門技術——物理化學技術（Physical Chemical Technology）。化學物理與物理化學確實存在微弱的差別，化學物理偏重分析化學過程的物理理論，物理化學則重視化學的物理本質。但在文化遺產保護的過程中，化學物理技術與物理化學技術可以不用嚴格區分。兩門學科的技術在保護過程中互為工具，為實現更優質的、更持久的、更小干預的保護做出了貢獻與努力。

其實在文化遺產保護過程中，化學物理技術種類很多比如清潔技術，能量色散 X 射線螢光光譜法（SEM-EDS）等，還有許多新科技如地面鐳射掃描器（Terrestrial laser scanners, TLS），攝影技術、成像技術（Kadi & Anouche, 2019）。透射紅外攝影（Fotografía infrarroja transmitida, IRT，以下簡稱 IRT）技術，IRT 技術可以作為 IR（紅外攝影）的補充手段（Angel, Artoni, Ullán, Morell & Sanchis, 2021）。

（四）熱分解反應與質量守恆定律

熱分解反應是基本的化學反應，是由溫度的升高引起的無機或有機化合物分解反應。熱分解過程一般發生吸熱反應以及不涉及到催化劑，且一般情況下，無機物的熱分解反應比較簡單，而有機物的熱分解反應生成的產物成分較為複雜。化合物（Chemical compound）是指兩種或兩種以上的元素按照一定的質量比，通過化學鍵（Chemical Bond）鏈接起來的化學物質。化學鍵是原子或離子等粒子間的結合模式，不同的化學鍵有不同的「鍵強度」，隨著溫度的上升，化合物的化學鍵發生斷裂，到達一定的反應程度，化合物質量迅速下降，此時產生了低分子揮發物質——氣體，此反應過程也遵循質量守恆定律（De Paoli, Lewis Sr, Schuette, Lewis, Connatser & Farkas, 2010）。這個過程也可以被細分為吸

熱反應，與放熱反應相對應，在這個吸熱反應中，破壞化學鍵需要的能量是大於組成化學鍵釋放所需要的能量。

Ding, Salvador, Caldeira, Angelini & Schiavon 等人（2021）用組合分析法，探究巴塔利亞修道院的石料來源問題的實驗中，其研究方法中的熱重分析法，便應用了熱分解反應定律。

巴塔利亞修道院的石料來源研究實驗中，樣品石料的質量就隨著溫度的升高而發生了損失，即樣品重量降低。表明 $CaCO_3$ 發生了熱分解反應（見圖 8-2），從而有力的證實了石料的成分組成（Ding, et al., 2021）。

$$CaCO_3 \rightarrow CaO + CO_2 \uparrow$$

圖 8-2：$CaCO_3$ 熱分解反應原理圖

資料來源：Ding, Mirao, Redol, Dias, Moita, Angelini & Schiavon（2021）；作者自行繪製

（五）可持續保護理論

文化遺產保護領域的可持續保護理論（Sustainable Conservation Theory）與其他領域的可持續理論相類似。可持續保護理論可以說是脫胎於可持續發展理論（Sustainable Development Theory），可持續發展理論於 1987 年正式「出爐」。《我們共同的未來（Our Common Future）》（1987）的宣講報告將可持續發展定義為一種發展模式，這種模式在滿足當代人的需求發展的前提下，又不會損害後代的利益。這一理論也彰顯了人類面對日益惡化的自然資源的態度與做法，也是維護世界各國利益的思想基石。可持續保護理論則是指既滿足當代人的發展利益，同時又不損害後代子孫利益的保護。這一保護理論對於文化遺產保護而言，具有重大的指導意義，也是從事保護工作的相關人員考慮選用何種實驗儀器、何種化學試劑的前提理論。

可持續理論引申出保護文化遺產的其他概念，在一定程度上補充了

古典保護理論的不足。可持續理論完善了古典理論對真實性的追求。古典理論很多時候過於強調真實性與真理性（Muñoz-Viñas, 2012），會在足夠精確的科學依據下，對文化遺產部分或整體進行科學修復，這種做法通常會忽略文化遺產其他的特性，造成「強加真實」的現象（Cosgrove, 1994）。而可持續保護理論彌補了這一缺陷，因爲可持續保護的要義不是需要完全的真實性，而是使得保護對象——文化遺產保持甚至是提高其價值與意義。可持續保護理論對真理的客觀辯證對待，矯正了古典理論的錯誤方向，也為下文提到的科學保護理論指明了保護方向。

　　葡萄牙文化遺產保護過程中經常提到的最小干預（Intervenção），也是由可持續保護理論發展起來的（Vinas, 2005）。最小干預原則是實現可持續性目標的閾值（臨界值），即在不同的保護要求、保護條件下，最小干預原則給予了工作人員選擇的範圍、選擇的區間，從而使文化遺產保護可以實現最大程度的持續，最小程度的外在條件的干預。

　　可持續保護理論在保護文化遺產的實踐中的體現主要是：(1)注重整個保護過程的相關性，最大程度理解當代與未來的保護目標，潛在的保護意願與態度。(2)盡力在保護過程中不對物質文化遺產造成損傷，力求不對未來文化遺產的保護造成阻礙，盡量不遺留潛在損害問題。(3)在科學的指導下，保護物質文化遺產的完整性、一致性、美感與價值。由此可見，可持續保護理論與下文詳細介紹的科學保護理論互相推動，相互促進，共同指導物質文化遺產的保護過程。

（六）科學保護理論

　　上世紀中葉，西方國家開始出現保護理論，意圖恢復文化遺產的完整性與真實性（Kwanda, 2019），這些理論多被認爲是唯物主義的，在國際憲章中多有體現，如《威尼斯憲章（Venice Charter)》，全名為《保護文物建築及歷史地段的國際憲章》（Kwanda, 2019）。科學保護也由此時期開始發揮其重要的指導作用。由於古典保護理論學家落入追求保護的真理性的「窠臼」，科學保護理論（Scientific Protection Theory）的地位愈發水漲船高，這是因爲在現今的條件下，科學是確認真理無可置疑的

方式（Muñoz-Viñas, 2012）。

科學保護的基礎是對客觀事實的尊重，甚至是對客觀性加以突出強調，注重整個保護過程的無論是修復階段，還是保存階段都在基本的科學知識下進行。在實踐中科學保護理論體現在：(1)在科學測定較爲精確的條件下，確定保護對象的性質、狀態。(2)運用科學手段，確定何種化學試劑、物理手段等是最適宜應用的。(3)科學的手段用來檢測、監測整個保護過程（Muñoz-Viñas, 2012）。這裡的科學通常是生物、化學、物理、數學等基礎學科的交雜，這些基礎的學科知識編織了科學手段的世界。

文化遺產是科學保護理論在文化遺產保護中的實施對象，而葡萄牙的衆多文化遺產實驗團隊則是科學保護理論的實施者。各類顯微鏡、光譜儀、試管、導管等實驗器械，甚至於穿著工作服——「白大褂」的實驗團隊人員，都是科學保護理論應用並指導文化遺產保護過程的標誌與象徵。爲了得到客觀的結果，需要將污染物或是文化遺產材料本身利用無菌刀等手段製成切片樣品，而後轉移到特定的實驗器材中進入下一步的實驗分析。這些實驗分析是在閉合的實驗環境中進行的，但是科學保護並非局限於實驗室，實驗者充分考慮現實世界的複雜性的條件下，建立起實驗與文化遺產所處環境的聯繫，因為科學理論、科學知識是可以通用的。

版畫的清潔與丙烯畫清潔過程體現了科學保護的理論，這些過程都用到水性溶液，因水溶液對繪畫作品的損害程度較低，這同時也體現了可持續發展理論的最小干預原則。版畫因其雕刻的性質，可以進行水浴清洗，也可以防止空氣、煙霧等物質（Carvalho, 2013），水洗的時間是與繪畫作品破損程度正相關的，水洗可以清除版畫作品上的煙霧汙漬、灰塵污垢。若污漬較爲牢固，化學試劑溶液便要派上用場，氯化鈣（$CaCl_2$）溶液漂白，不過氯化物會造成過度漂泊的後果，需要慎重使用；袪除蒼蠅等生物的排泄物，會用到氯化鈣水浴漂白；檸檬酸三銨水溶液（Solução Aquosa de Citrato de Tri-amónio），可以用來去除醇酸漆層的污染物（Fryxell et al., 2011）。這些清潔措施基本都體現了科學的審慎性，踐行了科學保護理論的原則。

　　總而言之，科學保護理論要求尊重文化遺產的客觀性，在科學知識、科學方法、科學技術的應用下，求得最大可能性修復與保存文化遺產，同時連繫複雜多變的現實情況，避免實驗與現實的鴻溝。

三、文化遺產保護進程中科技應用現狀與研究方法

　　據葡萄牙文化遺產總局（Direção Geral do Património Cultural, DGPC，以下簡稱 DGPC）的修復歷史記載，畫家曼努埃爾・德・莫拉（Manuel de Moura）於 1890 年至 1891 年間修復了畫作《Fons Vitae》，由此開啟了葡萄牙修復與科學保護之路。

　　何塞・德・菲格雷多實驗室（Laboratório José de Figueiredo, LJF）是現今葡萄牙文化遺產總局名下承擔修復職能的主要組織機構。何塞・德・菲格雷多實驗室（以下簡稱 LJF）中的分析實驗室，應用各種儀器對物質文化遺產的進行材料分析，比如 X 射線衍射儀用來識別材料的化學成分構成，光學顯微鏡一般用於觀察金屬類、礦物類的表面物質，如銅像表面氧化物的觀察等。研究分析是進行物質文化遺產保護的重要步驟，通過對物質的表徵分析，分析出繪畫作品出現褪色問題、大理石雕像出現風化等問題的原因。這一過程即為保護這些物質文化遺產的機制。

　　德國物理學家倫琴（Wilhelm Conrad Röntgen）發現 X 射線不僅為物理學的進步做出了巨大的貢獻，也深刻地改變了文化遺產保護領域中藝術作品的保護方式。葡萄牙在上世紀20年代左右就開始利用 X 射線研究繪畫作品（Cruz, 2010），這算是葡萄牙保護文化遺產的創舉，同時也促進了保護過程與實驗室的緊密結合。

　　葡萄牙的建築文化遺產的主要組成物質是石質材料，本文研究的主要對象為主要化學成分為 $CaCO_3$（石灰石）的石料類文化遺產，也可以稱為是碳酸鹽類物質。雕塑、紀念碑等建築文化遺產，按照其化學性質，本文將其劃分為石料類文化遺產。石料類文化遺產的剝落、風化、生物在其表面的繁殖等現象，是常見的退化現象，這些現象的發生，表明了石料類文化遺產的石材「內聚力」的喪失（Cardoso, 2017）。

　　葡萄牙第一次嘗試公私合作模式是在貝倫塔（Belém Tower / Torre de
Belém）1997-1998年期間的保護過程（Charola et al., 2017）。貝倫塔是葡
萄牙的標誌性建築物，是文化認同的象徵（Charola, 2017）。它曾作為港
口重要的防禦工事，隨著時間流逝，貝倫塔失去了其原本的用途，但歷
史與文化等又為它賦予了新的身份與意義。作為葡萄牙極具代表性的文
化遺產，貝倫塔不僅被列入了世界遺產名錄，其保護過程更是詳細地展
現了葡萄牙文化遺產保護的過去。上世紀90年代末期的保護過程同時首
次提出了干預的持久性問題，這一問題不僅是石料類文化遺產保護面臨
的科學與倫理衝突，以及涉及到可持續保護方面的經典問題，也同樣是
所有類型的文化遺產保護需要面對的問題。貝倫塔的修復獲得了一定的
成功，維持了貝倫塔的外觀，且其雕刻的鋒利度也很好地保留下來
（Charola, 2017），該成果受到了廣泛的認可。

　　LJF 於 2011 年對繪畫作品《Ecce Homo》進行紅外反射圖分析，這
是利用繪畫作品中的物質可以輻射紅外線的原理，且利用不同的物質輻
射的熱量存在差異的特性，將人類難以用肉眼直接觀察的物質，用或明
或暗的成像圖顯示出其分布，將紅外線這種電磁波用溫度差圖表現出
來，從而可以進一步探究繪畫作品的顏色排布等。LJF 用光學顯微鏡對
雕塑進行表面檢查，對裝飾塗層如鍍金塗層進行材料表徵，對雕塑
「Morte de Cleópatra」表面黑色物質的成分進行光譜分析，得出黑色物
質成分為真菌與遊離的 Fe^{2+}（Azevedo, Macedo& Dionísio, 2019）等。這
些研究分析不僅僅可以分析文物的化學材料構成，還可以為後續提出保
護措施奠定方向與基礎。

　　數字技術（Digital Technology）是指將傳統的資訊轉化爲可以被計
算機識別的資訊技術，計算機是處理數據，完成數字資訊的工具，是數
字技術的載體。數字技術也被用於文化遺產的保護過程，比如數據庫、
2D（2D Computer Graphics，二維電腦圖形簡稱二維 CG）、3D（3D
computer graphics，三維電腦圖形），且數字技術的發展展示了葡萄牙在
文化遺產保護領域科技的發展。

　　文化遺產的信息記錄離不開數字技術的支持。葡萄牙將文化遺產編

號、歸類，用專門的網頁存放相關資訊，這些做法都是數字技術應用於文化遺產保護的表現形式。葡萄牙的建築遺產信息系統（Sistema de Informação para o Património Arquitetónico, SIPA）就是最基本的數字技術應用的例證。葡萄牙建築遺產資訊系統（以下簡稱 SIPA）於 2015 年開始，從屬於 DGPC，是一個具有葡萄牙特色的資訊系統，SIPA 避免了不同組織、地區因標準不同而造成的人力物力等資源的浪費，其在遺產概念的定義下，提供了一份獨特的也可以說是唯一的清單，專門適用於對各國和葡萄牙文化烙印的建築、城市和景觀遺產進行系統的調查研究（Noé, 2016）。SIPA 已經成爲了葡萄牙最大的建築文化遺產信息的數據庫（Noé, 2016），乘著現代 GIS（Geographic Information System，地理圖形資訊技術）技術的東風（張文偉，2011），爲實現資訊記錄詳細化做好鋪墊，也爲規範分析原理打下了基礎。

很多關於葡萄牙文化遺產的研究注重文化遺產的保護過程的實驗、文化遺產的由來，很少專門研究文化遺產保護過程的科技應用，也很少研究分析同一類型的文化遺產的保護機制。本文試圖研究葡萄牙文化遺產保護過程中有關科技的內容，且經由上述的研究內容、理論分析以及現狀分析，可以得出本文的研究問題（Research Questions，以下簡稱 RQ），主要有以下幾點：

RQ1. 葡萄牙所利用的科技手段是可以分析驗證文化遺產原料的化學成分組成以及分析文化遺產上的污染物等物質的化學成分的嗎？

RQ2. 葡萄牙在保護文化遺產的過程中，應用的科技對文化遺產的保護機制（機制）是什麼？

RQ3. 葡萄牙在文化遺產的保護中，應用的科技保護方法有哪些？

針對上述問題，筆者提出了以下假設，並將通過下文的實驗分析與案例分析驗證這些假設。

H1. 葡萄牙所利用的科技手段是可以分析驗證文化遺產原料的化學成分組成的，同樣可以分析文化遺產上的污染物等物質的化學成分。

H2. 在葡萄牙的文化遺產的科技保護過程中，對於同種類的文化遺產，

是存在一定的保護機制的，該保護機制類似於一個揭露與披露信息的動態過程。

H3. 葡萄牙在文化遺產的保護中，應用了有以化學物理技術爲主的保護技術方法，也有數字技術的方法等等。

四、實驗設計、案例分析及研究過程與結果

（一）實驗設計

本文使用的是自然科學的實驗分析法，也稱狹義實驗法，即僅限於使用特定實驗儀器在實驗室裡進行的實驗研究法，社會科學中也存在實驗法，且社會科學中的實驗法是最接近自然科學的研究方法，也具可重複性（諸彥含，2019）。實驗分析法是科學研究方法的一種，是爲了更深入的了解自然界各種事物的性質、發展規律以及發生變化的原因，從而利用各種研究手段對研究對象進行探究，最終發現原理或原則，並試圖在研究過程中建立系統性的理論，以對其他同類的事物進行解釋、預測的研究方法（彭慰，1995）。

更準確的來説，本文採用的是模擬實驗法（simulation experiment），通過研究與研究對象或研究過程相似的模型，間接地分析研究原型（姚立根、王學文，2012），本文的模擬實驗本質上是實驗室實驗（Laboratory Experiment），在有專門實驗設備的實驗中進行相關實驗，實驗變量都可以控制，實驗結果可以比較準確的觀察到。

實驗室實驗的一般步驟爲首先進行文獻的查閱，確定好研究問題與研究目的；再明確實驗的自變量與因變量，建立起自變量與因變量的因果關係；接下來根據實際的情況如設備情況進行實驗設計，實驗設計是後續實驗的指導方針；再就是，根據實驗環境與實驗儀器正式進行實驗，得出相關的結果，最後做好實驗記錄。

在文化遺產的科技保護進程中，無論是研究保護對象組成原料的特性、研究文化遺產污染物的相關特性，還是研究化學試劑對污染物的作

用情況，實驗室實驗是不可或缺的一份子，實驗室實驗用來分析保護對象的物相結構、化學組成以及污染物的物相結構、化學組成。實驗是自然科學的基礎，是化學物理技術等科學技術的基礎（Gauch et al., 2003）。而且文化遺產的材料研究是開展文化遺產保護的基礎，是文化遺產保護機制工作的較為根本性與重要性的一環，比如對碳酸鹽等為主要化學物質構成的建築文化遺產的長期分析研究，也是後續開展有針對性保護措施的基礎性工作，相應的分析也是恢復與維護建築文化遺產等文化遺產的美學性質，以及功能完整性的必要工作（Menezes & do Rosário Veiga, 2016）。

　　從上文的保護現狀可以看出在巴塔利亞修道院等石料類文化遺產的保護過程中，X 射線衍射分析（X-ray Diffraction, XRD，以下簡稱 XRD）廣泛用於石料類文化遺產與繪畫類文化遺產的材料研究分析（Cruz, 2010），X 射線是由物質原子的內層結構中的電子在高速運動轟擊下能級躍遷而產生的光輻射，X 射線是頻率很高的電磁波，穿透力很強，可穿透很多對於可見光而言的不透明物質，使得被照射的物質發生電離現象；同時 X 射線又具有干涉、反射與衍射作用，因而 XRD 可用來確定材料的物相結構（物相的定性分析也可以稱為物相鑒定）（杜希文、原續波，2006）。在文化遺產巴塔利亞修道院的保護進程中，無論是 Rattazzi, Camaiti & Salvioni（1996）的實驗，還是 Ding 等（2021）的保護實驗等，實驗者都採用了 XRD 來分析該文化遺產的化學成分，進而分析出石料的來源、污染物的化學成分組成等。

　　因為上述提到的 XRD 實驗在文化遺產保護科技進程中的重要作用，本文设计的實驗為 XRD 實驗，因為實驗結果的可重複性，試圖用 X 射線衍射儀等設備分析樣品石料的物相結構，分析石料物質是否可以通過 XRD 得到化學成分的相關信息，驗證本文的假設一：葡萄牙所利用的科技手段是可以分析驗證文化遺產原料的化學成分組成的，同樣可以分析文化遺產上的污染物等物質的化學成分，同時為本文的其他假設提供驗證基礎。

　　石料類文化遺產經過多年的風化與微生物分解作用，表面可能產生一些其他的物質，分析物質的成分與含量，推測物質形成的演化過程，對於石料類文化遺產修復與保存具有重要作用。而礦物的晶體都具有特

定的 X 射線衍射圖譜，圖譜中的特徵峰強度與樣品中該礦物的含量正相關，採用實驗的方式可以確定某礦物的含量與其特徵衍射峰的強度之間的正相關關係──K 值，進而通過測量未知樣品中該礦物的特徵峰強度而求出該礦物的含量，這就是 X 射線衍射定量分析中的「K 值法」（杜希文、原續波，2006）。、

　　為了使得實驗結果更加精確，本次實驗將盡可能模擬 Ding, Y.等人（2021）巴塔利亞修道院的石料來源及污染物化學成分組成問題的實驗樣品與過程。為了貼合 Ding 等人（2021）的實驗樣品──巴塔利亞修道院的石料，該實驗樣品的主要組成成分為 $CaCO_3$，本實驗選擇的樣品為廢棄的大理石雕塑表面（主要化學成分為 $CaCO_3$），使用無菌刀與錘子等工具將雕塑腐蝕處取下，製成本次的實驗樣品。

　　筆者根據 Aires-Barros（1998）、Carvalho（2013）、Charola（2017）、de Bruijne & Monteiro（2019）、Ding（2021）、Rattazzi, Camaiti & Salvioni（1996）等人文化遺產科技保護過程中的實驗過程設計了下述實驗步驟：

　　1.通過大量的文獻閱讀，確定實驗類型為 XRD 實驗，實驗的目的為確定樣品的化學成分。

　　2.實驗的研究對象為石料樣品，即實驗的自變量是石料樣品，實驗的因變量為樣品的化學成分組成，即樣品的物相結構。本實驗想要驗證是否可以通過 XRD 分析出樣品材料本身的成分。

　　3.選定可以進行本次實驗的地點，了解實驗室的器材情況，確定接下來的實驗步驟。

　　4.利用無菌刀、X 射綫衍射儀（日本理學 TTR 多功能 X 射線衍射儀，見圖 8-3）、研缽、酒精等實驗儀器進行實驗。用無菌刀取下樣品，將樣品轉移到乾淨並用酒精消毒過的研缽中，在樣品轉移的過程中需要謹慎，避免樣品的浪費。樣品轉移到研缽後，用研棒研磨樣品材料，使之由固體狀態變成粉末狀，方便實驗的進行。將粉末狀的樣品轉移到 X 射綫衍射儀中，進行數據的採集工作。

5.搜集實驗數據，處理並分析實驗數據。

以上是大致的實驗步驟，下面的實驗過程將會根據此步驟的指導進行。

本實驗將採用 Jade 軟件（也稱智能化 XRD 分析軟件，Intelligent XRD Analysis Software）處理 XRD 數據，Jade 軟件可以在對材料進行 X 射綫衍射後，分析衍射圖譜，獲悉樣品的成分以及樣品内部分子或原子結構。

☌ 圖 8-3：日本理學 TTR 多功能 X 射線衍射儀

資料來源：作者拍攝

（二）案例選擇

本文選取文化遺產中的石料類文化遺產，本文的石料類文化遺產主要是以 $CaCO_3$ 為主的建築文化遺產。根據文化遺產的分類，建築類文化遺產是其中的一大類型。建築遺產的定義為從歷史、藝術或科學等層面具有突出的普遍的價值的建築物、石碑和石碑畫以及具有考古價值的材料等（UNESCO, 1972），建築遺產的價值分爲情感價值、文化價值與使用價值，這些價值使得遺產具有獨特性，並可以提供來源等信息（UNESCO, 2021）。葡萄牙曾簽署的《威尼斯憲章》也指出文物建築並不僅僅包括建築的本身，還包含著其見證意義如文明、某種發展或歷史事件等，憲章還指出該類文化遺產的保護對象為建築的全部包括平面、立體、室内裝飾、雕刻、繪畫等等（曾純淨、羅佳明，2009）。

從十九世紀開始，葡萄牙就開始肯定建築文化遺產保護的必要性，而且葡萄牙根據國際公約對本國的建築文化遺產分為三大類：紀念碑（包括與建築融合在一起的繪畫元素等）、建築群，以及可以用地理界定的有足夠相同特質空間的人類作品的區域等（DGPC, 2022）。從建築文化遺產的定義也可看出，該類文化遺產較爲複雜，且涉及部分繪畫類文化遺產，這類文化遺產的保護相對而言，也較爲複雜。葡萄牙知名的石料類建築文化遺產如貝倫塔、埃武拉歷史中心等幾乎都是以 $CaCO_3$ 為主

的建築，雕像也多以大理石材料爲主，大理石的主要化學成分也爲
$CaCO_3$（Cardoso et al., 2009）。因而以 $CaCO_3$ 爲主的石料類文化遺產科技
保護是較爲典型也值得分析。

　　本文選擇的案例巴塔利亞修道院是葡萄牙著名的旅遊景點，在葡萄
牙也被稱爲聖瑪麗亞－達維托里亞修道院（Mosteiro de Santa Maria da
Vitória）（見圖 8-4、圖 8-5），屬於葡萄牙晚期哥德式（Manueline）風格
建築，被教科文組織收錄到《世界文化遺產名錄》，是珍貴的世界遺產，
也是葡萄牙寶貴的國家遺產（DGPC, 2022）。葡萄牙建築遺產研究所
（Instituto Português do Património Arquitetónico, IPPAR）即之前的葡萄牙公
共研究所（Instituto Público Português），該研究機構規範了葡萄牙建築文
化遺產的分類標準，並將巴塔利亞修道院這一石料類文化遺產歸類爲國家
紀念物（Monumento Nacional）（DGPC, 2022）。

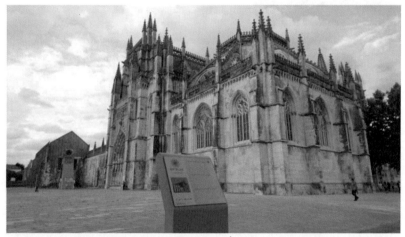

🔊 圖 8-4：巴塔利亞修道院（Mosteiro da Batalha）又名聖瑪麗亞－達維托里亞
　　修道院（Mosteiro de Santa Maria da Vitória）
圖片來源：Eusebio C. Leou.攝

　　巴塔利亞修道院在葡萄牙甚至是歐洲的歷史上都占據一席之地，是
葡萄牙乃是歐洲最美麗的作品之一，它本身的重要地位就昭示著研究它
的科技保護過程的合理性與必要性。巴塔利亞修道院大約 30 年保護過程

的研究記錄資訊被很好地彙編保存，部分資料的嚴謹性得到葡萄牙歷史學家的認可（DGPC, 2022）。從這些詳細的記錄來看，巴塔利亞修道院的保護過程在持續進行，可以展現出科技保護文化遺產的可持續性。

　　巴塔利亞修道院是一個巨大的建築群，目前是有一座主教堂、迴廊、萬神殿等，構成較爲複雜（DGPC, 2022）。同時，巴塔利亞修道院的修復過程較爲完整地展現了文化遺產的保護機制，科技保護的方法，也體現了保護理論的應用，是寶貴的、較爲詳細的探究葡萄牙文化遺產保護過程科技應用的案例。

👃 圖 8-5：巴塔利亞修道院
　（Mosteiro da Batalha）入口
圖片來源：Eusebio C. Leou.攝

　　應用案例分析法可以更具象地展示保護過程的機制與一些細節，以及更助於了解保護過程的科技手段應用的原因，探究科技保護方法等。

（三）案例分析

　　早在 Rattazzi et al.（1996）的實驗研究中，就開始使用 X 射線射線衍射分析法測定石料的成分，後來的巴塔利亞修道院保護進程裏，Ding, 等人（2021）也是應用 X 射線射線衍射分析法測定石料的成分，進而可以分析鑒定原料的產地。這種科技保護技術，是利用 X 射線的極強穿透能力，來觀測驗證固體材料的體相結構（體相結構主要指立體結構的有機物或是晶體的立體空間性質，對其自身性質的影響）。該技術既可以進行定性分析，又可以根據標準物質的衍射圖對比分析後進行定量分析。圖 8-6 為巴塔利亞修道院樣品 XRD 結果圖，圖中研究者標註出的最高峰提供的信息為：樣品的主要組成成分為 $CaCO_3$，該樣品的化學組

成還有（Mg0.03Ca0.97）CO$_3$（鎂方解石）。光譜圖同樣可以得到物質的組成成分資訊，因爲不同的物質會有不同的波段顯示。巴塔利亞修道院的修復案例中（Ding et al., 2021）的研究中，X 射線衍射儀用來檢測巴塔利亞修道院墙壁覆蓋的生物膜的化學成分，從而得出結論：空氣污染物比如 SO$_2$ 與 CaCO$_3$ 的反應物硫酸鹽將會形成污染層，也會影響到真菌、藻類，甚至是細菌等微生物在石料表面的分布。而微生物也會利用空氣污染物中的化合物，維持自身生存繁殖的基本活動等。兩者相互反應，加劇了石料建築的風化現象。

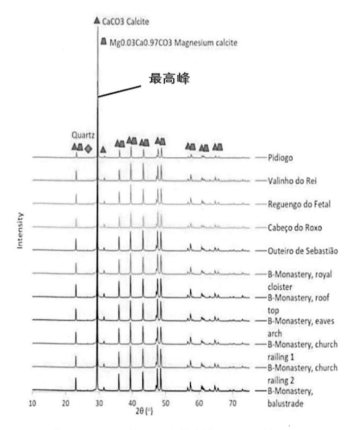

🎵 圖 8-6：巴塔利亞修道院樣品 XRD 結果圖

資料來源：Ding, Salvador, Caldeira, Angelini & Schiavon（2021）

　　巴塔利亞修道院的保護過程以及其他石料類文化遺產的保護，首先從調查原料或污染物成分開始，再根據成分採取相關的手段，經過對案例的保護過程分析，可以得出以下的保護機制圖（圖8-7）：

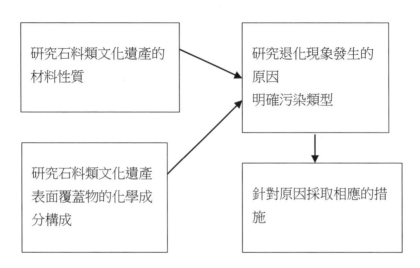

♪ 圖 8-7：石料類文化遺產保護機制圖

資料來源：根據 Aires-Barros（1998）、Azevedo et al.（2019）Carvalho（2013）、Charola（2017）、de Bruijne & Monteiro（2019）與 Ding（2021）等文獻與案例科技保護過程分析得出；筆者自行繪製

（四）實驗過程與結果分析

　　本次實驗依實驗設計步驟，首先將選取的大理石樣品研磨成粉末狀（見圖 8-8），樣品粉末裝在消毒過的研缽裏；接下來將粉末轉移到樣品板上，轉移的過程中注意將研磨好的樣品平穩轉移，避免傾灑，並將粉末盡可能均勻地平鋪在樣品板上；準備就緒後，將樣品板上的樣品轉移到日本理學 TTR 多功能 X 射線衍射儀中，關好安全門後，實驗正式開始；實驗開始後，先對樣品進行了兩次粗測（為後續精確實驗找好測量角度）；找好角度後，再正式進入樣品的測量階段，進行數據的採集工作。在數據採集工作完成後，將採集的數據以文件方式儲存。

本實驗數據採集處理的軟件為 Jade，Jade 軟件的主要步驟為文件導入、扣除背底、平滑、檢索這四個步驟：

1.文件導入。將需要分析的文件拖入 Jade 中，打開文件。

2.滑鼠右擊背底圖標，所得到的能譜圖中會有黃色的基線與紅色的點線，將基線調整到合適的位置，然後點擊背底圖示，則可以完成背底扣除，得到更為清晰的圖片。

3.所得到的譜圖噪聲嚴重的時候（該現象的出現可能是由於實驗樣品本身的雜質較多或是 X 射線衍射儀的射入角度出現問題等），需要對數據進行平滑處理，jade 軟件自帶平滑處理，選中類似波形的圖標進行點擊，即可將數據處理平滑。

4.檢索時將軟體中的元素選擇框調出，選中需要的元素進行匹配，根據 FOM 值作為判斷指標，FOM 值越高，說明匹配越小，通過 FOM 值，選擇匹配程度最高的元素，即為樣品中的礦物成分。

🎵 圖 8-8：實驗所用樣品粉末（主要化學成分為 $CaCO_3$）

資料來源：研究者拍攝

待測樣品測試所得圖譜如圖 8-9 所示，根據圖譜結果，分析得到了大理石雕塑中的礦物成分及含量，如表 8-1 所示。

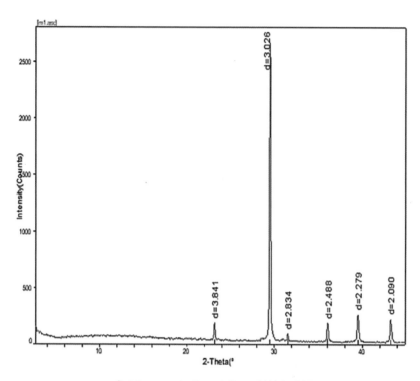

🐚 圖 8-9：大理石礦物 X 射線衍射圖

資料來源：實驗結果圖由研究者自行繪製

📎 表 8-1：大理石雕塑礦物成分

測試號	原編號	礦 物 含 量 (%)							
		石　英	鉀長石	斜長石	方解石	白雲石	雲母	角閃石	粘土礦物
m1	方解石	0.7	/	/	93.4	3.1	/	/	2.8

資料來源：根據 XRD 結果圖所得結果，由筆者自行繪製

　　X 射線是一種電磁——電離射線，是根據反射的規律得到 X 射線圖譜，晶體具有取向性（方向），因此得到的 X 射線圖譜是一個干涉弧狀，晶體尺寸越多，所得到的圖譜上干涉弧數量越多。晶體取向程度越低，干涉弧越寬；晶體取向程度越高，干涉弧越窄。大理石主要是晶體

結構，因此所得到的是一個較清晰的圖譜，圖譜上峰值越多，表明含有的其他礦物越多。

通過 X 射線衍射圖譜分析知，大理石中的主要成分方解石、石英和白雲石含量較少，表明大理石質地比較純，含有部分粘土礦物，說明大理石經過多年風化作用，增加了一些粘土等硬度較小的礦物，使得大理石雕塑的穩定性降低。

從實驗結果可以看出 XRD 分析法測定出了樣品的化學成分，也測定出了污染物的物相結構。因爲實驗的可重複性，可知在真正測量巴塔利亞修道院的石料成分與污染物成分的保護過程中，研究對象的化學成分是可以通過科學實驗，運用化學物理技術分析鑒定的。

五、結　論

（一）研究發現

本文經過 X 射綫衍射分析實驗與案例分析法驗證了本文提出的三個假設，回答了本文的研究問題。

H1. 葡萄牙所利用的科技手段是可以分析驗證文化遺產原料的化學成分組成的，同樣可以分析文化遺產上的污染物等物質的化學成分。（成立）

從 X 射綫衍射分析實驗分析以及巴塔利亞修道院修復案例中鑒定石料來源的實驗中可以看出，科技是可以分析文化遺產的化學成分構成的。

H2. 在葡萄牙的文化遺產的科技保護過程中，對於同種類的文化遺產，是存在一定的保護機制的，該保護機制類似於一個揭露與披露信息的動態過程。（成立）

　　石料類文化遺產與繪畫類文化遺產雖然研究對象的化學成分組成不同，也就是説雖然文化遺產的種類不同，但文化遺產科技保護的機制是相似的。

　　經過相關文獻的整理分析與石料類文化遺產案例巴塔利亞修道院、貝倫塔等的分析，可以看出針對石料類文化遺產的保護，其科技保護機制為：首先對文化遺產的材料進行研究，利用精度較高的儀器，例如光學顯微鏡、X 射線衍射儀等研究材料構成，且明確雕塑等上面的覆蓋物的化學成分，雕塑等建築文化遺產本身的化學構成等；通過進一步的分析，研究退化現象發生的原因，比如 $CaCO_3$ 與 SO_2 等大氣污染氣體反應，$CaCO_3$ 與 H_2O 反應，諸如此類化學反應，生物污染等，再採取相應的措施，該過程即爲石料類文化遺產的保護機制。該過程也可以稱得上是揭露與披露資訊（訊息指的是保護對象的化學成分，物理特徵等；也指污染物的相關化學物理知識），根據所得資訊解決問題的過程。該保護的完整過程也同樣是一個雙向的動態的過程，並與外界不停交換訊息，工作人員會根據結果的反饋去調整方式與措施，這些後續的補充與前面的調查過程並不是本文的側重點，本文只注重分析保護過程的主幹部分，也就是科技保護機制的主幹部分。

H3. 葡萄牙在文化遺產的保護中，應用了有以化學物理技術爲主的保護
　　技術方法，也有數字技術的方法等等。（成立）

　　通過文獻與案例可以看到石料類文化遺產的保護過程中化學物理技術的應用，如熱重分析法、X 射線衍射分析法，以及化學試劑產品的使用。化學試劑的使用需要判斷石料污染程度，因爲污染程度不同，處理方式也並不相同，由此所涉及的技術手段也不相同。根據破損程度，使用不同的聚合物（高分子化合物）進行修復，是石料類文化遺產保護的「必備功課」。

（二）後續研究建議

文化遺產保護的科技方面的發展也離不開相關理論與觀念的支持，提高葡萄牙全體民眾的保護觀念，推動民眾對文化遺產的進一步了解，同時增強文化認同感。文化本來就是文化遺產的核心，也是保護理論的核心，更多人參與到這一保護進程，提供不同的保護理念、保護價值、保護意義，是消除理論與實踐斷層的有效方式，也是推動理論更靠近現實，追求保護價值的有效方法。同時，也讓工作人員這一決策人可以「兼聽則明」，避免陷入理論誤區而成為唯理論主義者，不但可持續保護與科學保護理論可以隨著觀念的進步得到發展，從而，理論自然而然融入到保護過程中，使得文化遺產保護不是上一代人的恩賜，而是一種對文化的認可，對文化的渴求。

葡萄牙文化遺產保護的前景可謂是光明的，科技的飛速進步帶來技術手段的進步發展，不同的技術相互促進，相互配合；民眾觀念的進步，保護文化遺產逐步成為葡萄牙人民的共識。在全球變暖和酸化潛值不斷降低的情況下，葡萄牙積極發展「綠色經濟」，打造「碳中和」，也為文化遺產保護的發展打下良好的環境基礎。雖有疫情意外來臨，讓葡萄牙的經濟陷入低迷，但文化遺產的保護在既定的保護機制的規範下，發展態勢依舊是勢不可擋的，葡萄牙的文化遺產不僅是葡萄牙本國的珍貴文化遺產，更是人類寶貴的「共同遺產」。

ⅾ 參考文獻

李瑞祥、 邵紅能（2014）。質量守恆定律。科學 24 小時，(5)，30-30。

李慶臻（1999）。 科學技術方法大辭典。科學出版社。

杜希文、原續波（2006）。材料分析方法。天津大學出版社。

姚立根、王學文（2012）。工程導論。電子工業出版社。

張文偉（2011）。數位技術在工程測量中的應用。價值工程，30(6)，66-66。

彭慰（1995）。實驗法。圖書館學與資訊科學大辭典。29/4/2022，檢自：
http://terms. naer.edu.tw/detail/1680420/

曾純淨、羅佳明（2009）。威尼斯憲章：回顧，評述與啟示。天府新論，(4)，
86-91。

諸彥含（2019）。社會科學研究方法。崧燁文化。

Aires-Barros, L., Basto, M. J., Graça, R. C., Dionísio, A., Rodrigues, J. D., Henriques,
F. M. A. & Charola, A. E. (1998). Stone Deterioration on the Tower of Belem/
Zerstörung des Natursteins am Turm vom Beiern. *Restoration of Buildings and
Monuments*, 4(6), 611-626.

Angel, S. M., Artoni, P., Ullán, M. D. R., Morell, J. A. & Sanchis, I. P. (2021). Observando
a través de los estratos: fotografía infrarroja transmitida (IRT) aplicada al estudio
técnico y documental de pinturas sobre lienzo. *Ge-conservación*, (19), 62-73.

Azevedo, P., Macedo, M. F. & Dionísio, A. (2019). Qual a origem do filme negro da
escultura "Morte de Cleópatra"?. *Conservar Património*, (32), 50-64.

Cardoso, I. (2017). A pedra de Ança na fachada principal da Igreja de Santa Cruz,
Coimbra: estado da arte e proposta de metodologia para realização de amostragem
20 anos após a intervenção de conservação e restauro. *Em curso - workshop
científico de investigação em arquitectura*, Departamento de Arquitetura,
Universidade de Évora, Portugal.

Cardoso, I., Miranda, E., Gil, M., Ribeiro, I. & Proença, N. (2009). Chafarizes do
Largo de São Mamede e de Alconchel, em Évora: anotações metodológicas à sua
recuperação e a descoberta, conservação e restauro de pintura mural. *Conservar
Património*, (10), 9-17.

Carvalho, S. D. (2013). Receitas oitocentistas para a conservação de gravuras: "restauração de quadros e gravuras", de Manuel de Macedo. *Conservar Património*, (18), 35-43.

Charola, A. E., Henriques, F., Delgado Rodrigues, J. & Aires-Barros, L. (2017). *The Tower of Belem: half a decade after the exterior conservation intervention.* Proceedings of the 10th International Symposium on the Conservation of Monuments in the Mediterranean Basin, Portugal Lisbon.

Cosgrove, D. E. (1994). Should we take it all so seriously? Culture, conservation, and meaning in the contemporary world. Durability and Change. *The Science, Responsibility, and Cost of Sustaining cultural Heritage*, 259-266.

Cruz, A. J. (2010). O início da radiografia de obras de arte em Portugal e a relação entre a radiografia, a conservação e a política. *Conservar Património*, (11), 13-32.

Daval, M. (2014). Les substances radioactives dans les objets patrimoniaux. Comportement à adopter, solutions et actions possibles. In *CeROArt. Conservation, exposition, Restauration d'Objets d'Art* (No. EGG 4). Association CeROArt asbl.

de Bruijne, M. & Monteiro, P. (2019). An archaeological textile from the Monastery of Pombeiro: between conservation and perception. *Conservar Património*, 31, 203-214.

De Paoli, G., Lewis Sr, S. A., Schuette, E. L., Lewis, L. A., Connatser, R. M. & Farkas, T. (2010). Photo and thermal degradation studies of select eccrine fingerprint constituents. *Journal of Forensic Sciences*, 55(4), 962-969.

DGPC (2022). *Biblioteca do Mosteiro da Batalha.* Retrieved on 10/3/2022 from http://www.patrimoniocultural.gov.pt/pt/recursos/bibliotecas-dgpc-apresentacao/biblioteca-do-mosteiro-da-batalha/.

DGPC(2022). *Monumentos: Mosteiro do Batalha.* Retrieved on 10/3/2022 from http://www.mosteirobatalha.gov.pt/pt/index.php?s=white&pid=172&identificado r=bt121_pt

Ding, Y., Mirao, J., Redol, P., Dias, L., Moita, P., Angelini, E. & Schiavon, N. (2021). Provenance study of the limestone used in construction and restoration of the Batalha Monastery (Portugal). *ACTA IMEKO*, 10(1), 122-128.

Ding, Y., Salvador, C. S. C., Caldeira, A. T., Angelini, E. & Schiavon, N. (2021). Biodegradation and microbial contamination of limestone surfaces: an experimental study from Batalha Monastery, Portugal. *Corrosion and Materials Degradation*, 2(1), 31-45.

Fryxell, A., Ribeiro, I., Cardoso, A. M., Mesquita, A. & Candeias, A. (2011). Estudo e tratamento da obra "Gauguin (o casamento)" de Álvaro Lapa: a problemática da limpeza em pinturas contemporâneas. *Conservar Património*, (13-14), 59-68.

Gauch Jr, H. G., Gauch Jr, H. G. & Gauch, H. G. (2003). *Scientific method in practice*. Cambridge University Press.71-75.

Gemeda, B. T., Lahoz, R., Caldeira, A. T. & Schiavon, N. (2018). Efficacy of laser cleaning in the removal of biological patina on the volcanic scoria of the rock-hewn churches of Lalibela, Ethiopia. *Environmental Earth Sciences*, 77(2), 1-12.

ICDD (2022). *Intelligent XRD Analysis Software*. Retrieved on 10/3/2022 from http://icddchina.com/JADE.html.

Kadi, H. & Anouche, K. (2019). Approche paramétrique pour la reconstitution 3D basée sur la connaissance préalable. *Conservar Património*, 30, 47-58.

Kwanda, T. (2009). *Western conservation theory and the Asian context: the different roots of conservation*, Paper given at international conference on heritage in Asia: converging forces and conflicting values 8-0 January 2009.

Lemos, M. & Tissot, I. (2020). Reflexões sobre os desafios da conservação de objectos científicos e tecnológicos. *Conservar Patrimonio*, (33), 24-31.

Martinho, E., Dionísio, A., Almeida, F., Mendes, M. & Grangeia, C. (2014). Integrated geophysical approach for stone decay diagnosis in cultural heritage. *Construction and Building Materials*, 52, 345-352.

Menezes, M. & do Rosário Veiga, M. (2016). Entre Tradição e Inovação Tecnológica: desafios à conservação do Património em cal. *Conservar Património*, (24), 47-54.

Muñoz-Viñas, S. (2012). *Contemporary theory of conservation*. England, UK: Routledge.

Noé, P. (2016). *O SIPA- Sistema de Informação para o Patrimônio Arquitetônico–Em Portugal*. Revista CPC, 67-98.

Okuň, L. B. (Ed.) (2009). *Energy and mass in relativity theory*. Singapore: World

Scientific.

Orbaşli, A. (2017). Conservation theory in the twenty-first century: slow evolution or a paradigm shift?. *Journal of Architectural Conservation*, 23(3), 157-170.

Pereira, C., Henriques, F., Carriço, N., Amaral, V., Ferreira, T. & Candeias, A. (2016). Reconstituição histórica virtual do retábulo-mor da Igreja do Espírito Santo de Évora: aplicação ao Património da infografia web-based. *Conservar Património*, (24), 63-71.

Raposo, P. (2009). The material culture of nineteenth-century astrometry, its circulation and heritage at the Astronomical Observatory of Lisbon. *Monuments and Sites*, 18, 98-113.

Rattazzi, A., Camaiti, M. & Salvioni, D. (1996). The statues of the apostles from the main doorway of the church of the Monastery of Batalha (Portugal): analysis of degradation forms in relation to ancient treatments. In J. Riederer (Ed.), *Proceedings of the 8th International Congress on Deterioration and Conservation of Stone*, Möller Druck und Verlag, Berlin, 101-108.

Rodrigues, J. D., Pinto, A. F., Charola, A. E., Aires-Barros, L. & Henriques, F. A. (1998). Selection of Consolidants for Use on the Tower of Belem/Auswahl eines Steinfestigers für den Turm von Belem. *Restoration of Buildings and Monuments*, 4(6), 653-666.

Rodríguez, M., Robaina, M. & Teotónio, C. (2019). Sectoral effects of a green tax reform in Portugal. *Renewable and Sustainable Energy Reviews*, 104, 408-418.

Schiavon, N., Chiavari, G., Schiavon, G. & Fabbri, D. (1995). Nature and decay effects of urban soiling on granitic building stones. *Science of the total environment*, 167(1-3), 87-101.

Schlegelmilch, K. & Joas, A. (2015). *Fiscal considerations in the design of green tax reforms*. Green Growth Knowledge Platform (GGKP).

Spile, S., Suzuki, T., Bendix, J. & Simonsen, K. P. (2016). Effective cleaning of rust stained marble. *Heritage Science*, 4(1), 1-10.

UN (1987). *Our Common Future*. Retrieved on 10/3/2022 from https://www.doc88.com/p-2184783642442.html?r=1.

UNESCO (1972). *Convention Concerning the Protection of the World Cultural and Natural Heritage*. Retrieved on 10/3/2022 from https://whc.unesco.org/archive/convention-ch.pdf.

UNESCO (2021). *Operational Guidelines for the Implementation of the World Heritage Convention*. Retrieved on 10/3/2022 from http://chl.ruc.edu.cn/usr/1/upload/file/20220125/16430867292294980.docx.

Vinas, M. S. (2005). *Contemporary theory of conservation*. Elsevier Butterworth-Heinemann.

Chapter 9

發展歷史遺產旅遊與文資保存間
的槓桿：巴西「里約熱內盧：
卡里奧克山海景觀」之案例探討

The Balance between Heritage Tourism and Heritage Conservation: The Example of "Rio de Janeiro: Carioca Landscapes between the Mountain and the Sea"

柳嘉信、武航、郭文靜

Eusebio C. Leou, Hang Wu, Wenjing Guo

本章提要

　　城市的歷史文化遺產，往往是訴說城市發展故事的最佳素材，既是居民對外展示城市文化風貌時的具體明證，也是吸引訪客前來親自體驗的重要誘因。如同全球各大城市藉由歷史文化遺產發展觀光旅遊經濟，2012 年被聯合國教文組織正式列名為巴西的第 19 處世界文化遺產「里約熱內盧：山與海之間的卡里奧克景觀（Rio de Janeiro: Carioca Landscapes between the Mountain and the Sea），也成為里約熱內盧展現城市文化和發展旅遊經濟時的重要一環。然而，追求經濟發展的同時，也須兼顧文化資產的保存和維護，如何在兩者之間取得平衡，是城市發展面臨的一項重要課題。本研究以巴西里約熱內盧歷史遺產旅遊開發為案例，通過文獻綜述法、理論分析法和半深度訪談法等方法，探討了可持續（永續）發展視角下文資保存與遺產旅遊開發之間的關係。結論顯示，文資保存與遺產旅遊開發可以協調共生。文化遺產的未來應該是在保護的基礎上發展，成為城市可持續（永續）發展的助力。

關鍵詞：歷史遺產旅遊、文資保存、可持續發展（永續發展）、里約熱內盧、卡里奧克景觀

Abstract

　　Cultural and historical heritage within a city is the best material to tell the story of urban development. It is not only evidence for local people to show off the cultural features of the resident city, but also it is served as an attraction for visitors to experience city cultural atmosphere. Just like major cities around the world dedicating in the heritage tourism, the Brazilian city of Rio de Janeiro drives its heritage tourism with its World Cultural Heritage of Carioca Landscapes between the Mountain and the Sea, which was officially listed as 19th Brazilian World Heritage by UNESCO in 2012. However, while pursuing economic development, the preservation and maintenance of cultural assets must also be considered. How to strike a balance between the two is an important issue facing urban development. Taking the development of historical heritage tourism in Rio de Janeiro, Brazil as a case, this study explores the relationship between cultural heritage preservation and heritage tourism development from the perspective of sustainable development through literature review, theoretical analysis, and semi-in-depth interviews. The conclusion shows that the preservation of cultural resources and the development of heritage

tourism can co-exist harmoniously. The future of cultural heritage should be developed on the basis of protection and become a boost to the sustainable development of cities.

Key Words: Heritage Tourism, Heritage Conservation, Sustainable Development, Rio de Janeiro, Carioca Landscapes

一、研究背景

　　2015 年 9 月第七十屆的聯合國大會中，通過了第 70/1 號決議：《變革我們的世界：2030 年可持續發展議程（Transforming Our World: The 2030 Agenda for Sustainable Development）》宣示了兼顧經濟、社會、環境三個方面 17 個可持續（永續）發展目標和 169 個可持續（永續）發展具體目標，其中目標第 8.9 項對於到 2030 年的發展目標提到：「到 2030 年制定和執行推廣可持續（永續）旅遊的政策，以創造就業，促進地方文化與產品。」（UN, 2015）由此可見，旅遊業的可持續（永續）發展，被視為是一種對於創造地方就業機會、促進地方文化發展的未來發展大方向。此外，聯合國每二十年召開一次的「住房和可持續城市發展大會（The United Nations Conference on Housing and Sustainable Urban Development，簡稱 Habitat III；中文簡稱為『人居三』）」2016 年 10 月在厄瓜多首都基多（Quito）舉行。在該次會議中，與會代表通過了《新城市議程（New Urban Agenda, NUA，又稱為《基多宣言》）》；在其中有關「城市可持續發展轉型承諾」中，闡述了城市經濟發展通過高生產力轉型，途徑包括推展以下活動文化和創意產業、可持續（永續）旅遊業、表演藝術、遺產保護活動[1]（UN, 2017）。由此可以看出，從全球各國的觀點而言，發展可持續旅遊業，已經是促進城市經濟的發展的一項主要途徑。

　　聯合國教科文組織世界遺產中心在 2014 年所出版的《世界遺產可持續旅遊工作手冊（UNESCO World Heritage Sustainable Tourism Toolkit）》中，開宗明義提到了「可持續旅遊規劃與管理」是《世界遺產公約》未來發展最緊迫的挑戰之一，也是世界遺產可持續旅遊項目關注的焦點（UNESCO, 2014）。聯合國 2015 年所發表《世界遺產與可持續（永續）

[1] 《基多宣言》第 60 條原文為：「我們承諾繼續並支持城市經濟通過高增值部門逐漸向高生產力轉型，為此將促進多樣化、技術升級、研究與創新，包括創造優質和體面的生產性工作崗位，途徑包括促進文化和創意產業、可持續旅遊業、表演藝術和遺產保護等活動。」（UN, 2017）

旅遊項目行動計畫（2013-2015）》中闡述了該計畫將會聚集世界遺產旅遊地的利益相關方，共同執行《世界遺產公約》。該計畫確定了 5 個目標，聯合各個利益相關者包括政府機構、當地社區、民間社會、旅遊私營部門等，旨在保護遺產、實現可持續（永續）發展旅遊業和經濟發展（UNESCO, 2014）。由此可看出，政府機構、當地社區、民間社會、旅遊私營部門是世界遺產旅遊當中四個主要的利益相關者。

巴西第十九座世界遺產「里約熱內盧：山與海之間的卡里奧克景觀（Rio de Janeiro: Carioca Landscapes between the Mountain and the Sea，以下簡稱為『卡里奧克景觀』）」，位於巴西第二大城市里約熱內盧，城市的發展理念就是將美輪美奐自然風光和多姿多彩的文化相互交融。這處依附於大都會當中的文化景觀，除了有都會城市的人文風貌，同時也坐擁包夾於糖麵包山與關瓜納巴拉（Guanabara）海灣之間，從蒂茹卡（Tijuca）國家公園的最高峰一直向下延伸至大西洋海灘的自然生態和風光，構成一個由都會城市人文結合自然環境組成的獨特複合式卡里奧克景觀（UNESCO, 2012）。

自2012年獲聯合國教科文組織正式登錄《世界遺產名錄》以來，頂著世界遺產的頭銜之後，益發為里約熱內盧當地帶來了商機，源源不斷的遊客，也讓當地政府積極投資多項的城市開發計畫，企圖通過引進各種開發、便利的交通和酒店、餐廳等來繁榮地方經濟。世界遺產的頭銜本身所具有獨特性、不可複製性、歷史性，成為了旅遊開發的重要資源之一。但另一方面，從世界遺產保護與城市發展的角度看，卡里奧克景觀世界遺產作為文化資產，又有其本身的脆弱性、易損性。文化遺產旅遊的吸引重點在於文化遺產資源本身；當文化遺產資源與文資保護呈現出槓桿關係時，其背後就有可能潛在著文化內生矛盾、自然與人類干擾等矛盾，這些矛盾都給發展世界遺產場所作為旅遊景點時帶來諸多等問題與挑戰。本章研究以卡里奧克景觀為探討案例對象，對城市型文化景觀的文化遺產旅遊議題和焦點進行探討；研究者嘗試採用可持續（永續）發展的視角，探索文化遺產在發展旅遊帶來經濟效益的同時，所衍生出如何實現矛盾關係的平衡。

二、世界遺產與旅遊：
保存和開發之間的槓桿？

　　聯合國教科文組織的世界遺產（World Heritage）機制的本意，是一種因應各國文化和自然資源面臨遭遇破壞的威脅所提出的預防性機制，藉此喚起官方和社會輿論對於相關場域遺產的保護。然而，放眼全球當前已積累 1,000 餘處世界遺產場域，從過往所發生的現實情形觀察可見，這項從 1970 年代起迄今行之有年的世界遺產機制，往往在宣告一處遺產場域列名世界遺產名錄加以保護之際，同時也替這處遺產場域一併戴上了「全球等級認證旅遊景點」的頭銜，吸引大量訪客前來從事旅遊活動，替世界遺產場域所在的地方帶來龐大的旅遊經濟收益。

　　旅遊者的旅遊動機是尋真，所追求的真實性包括了關於時間和文化差異的真實性（Mac Cannel, 1973）。世界遺產旅遊就是將旅遊與過去緊密聯繫在一起，現代人借助旅遊了解他人、了解他地、了解過去，旅遊的關注貫穿懷舊的情結（Boorstin, 1964; 朱麗娜，2013）。如果文化景觀能夠在城市發展中發揮作用，無疑就是體現在提高城市的經濟、社會、優化環境方面；但是在大多數情況下，只強調了經濟部分，忽略了環境（Nocca, 2017）。從韓國集安高句麗遺址的研究中發現，場域一旦附加上世界遺產的頭銜，成為聲名遠播的世界遺產景點，吸引許多兼程或專程前來的訪客從事參觀旅遊的活動，然而與此同時，旅遊活動對世界遺產場域的負面影響也隨之而來（陳玲玲，2007）。從中國麗江古城的案例研究中發現，文化遺產旅遊地過度商業化，會對文化遺產原真性、整體性、多樣性的衝擊，動搖文化遺產旅遊地持續發展之根本（李慶雷，2018）。遺產旅遊有利於提高城市包容度與城市空間的再生力度，增速城市經濟的發展（Miline & Fallon, 1996）。遺產保護在法國雷恩市的城市發展中的重要角色，遺產保護是平衡關係的核心，實現城市持續發展（高璟、林志宏，2012）。遺產旅遊業的發展，除了從保護的角度，更應該注重旅遊開發的可持續（永續）性（Erick, 2007），還要考慮市場原則和商

業機會（Araujo & Bramwell, 2002）。

世界遺產的保護工作是持續性的，往往需要大量的資金才能維持，單單僅仰賴外部的資金挹注並不足以支撐，更需管理方尋求更多的財源；管理方為解決資金問題，採用商業化方式運營世界遺產，然而基於商業考量的資源開發，卻又致讓世界遺產的保存工作承受更大的壓力。比起帶有道德使命感的文化自然資產保護和保存工作，亮麗的旅遊經濟收益往往更吸引輿論和公眾的目光，使得本意是遺產資源的保護，卻得更大程度面臨遺產資源的開發和運用，世界遺產保護和旅遊形成了槓桿關係。世界遺產管理與遺產旅遊的關係，應是共生合作找到平衡點，而非如兩條平行線各自為政。良善發展世界遺產旅遊活動，可以透過旅遊活動所帶來的經濟收益，解決世界遺產保護所需要的資金供給問題，使得世界遺產的保護工作得以持續；另一方面，世界遺產保護工作一旦資金無虞得以持續，也讓旅遊資源不至於枯竭或消失，得以生生不息繼續吸引遊客前來造訪。理想的模式應該是，世界遺產旅遊應是一個依靠世界遺產資源生存的可持續（永續）產業，遊客帶來的消費既能可持續（永續）性的解決世界遺產保護所需的資金障礙，又可促進在旅遊領域可持續（永續）理念的實踐。

三、里約熱內盧的文化景觀：
成就一座大都會世界遺產的背景

根據相關歷史記載，1502 年，葡萄牙探險家德雷繆思（Gaspar de Lemos）首次來到了南美洲大陸大西洋沿岸的瓜納巴拉海灣（Baía de Guanabara），當時在海灣周邊區域所居住的，是來自亞馬遜的圖皮語原住民族圖皮南巴（Tupinambás）族為主。1552 年，葡萄牙殖民地巴西總督府首任總督（Governador-geral do Brasil）索薩（Tomé de Sousa）來到了瓜納巴拉海灣進行視察，他對濱臨大西洋海岸廣闊海灣的里約熱內盧感到非常驚訝，隨後上書給當時葡萄牙帝國國王若昂三世（João III），諫

言應該開發當地做為殖民地的定居據點（IPHAN, 2022）。言猶在耳，法國人隨後也看中了當地的環境，於 1555 年，由迪朗（Nicolas Durand de Villegagnon）率領的法國部隊，在圖皮南巴族人的協助下，在瓜納巴拉灣內的島嶼建立殖民地。面對他國對瓜納巴拉灣的進犯，葡萄牙開始重視瓜納巴拉灣，除了在 1565 年興築了名為「一月河畔的聖塞巴斯蒂昂城（Cidade de São Sebastião do Rio de Janeiro）」的城鎮，葡萄牙人在另一支圖皮語原住民族德米米諾（Temiminós）族幫助下，在 1560 年攻克了法國殖民地，然而直到 1567 年，法國勢力才被葡萄牙人完全驅逐（IPHAN, 2022）。這座周圍環境以大海、山脈和森林相結合的城市，也在之後的幾個世紀歷史中，成為巴西許多重要歷史事件的發生地。

　　隨著城市的開闢，葡萄牙殖民政府在初期在當地建造了耶穌會學院、主教堂和市政廳、港埠等設施，作為蔗糖貿易的出口港。在十七世紀，隨著畜牧業和製糖甘蔗種植業的發展，里約熱內盧的城市發展逐步成形，在十七世紀末葉人口已達約 30,000 人，成為巴西殖民地人口最多的城鎮，對殖民統治具有根本的重要性。而隨著十八世紀在吉拉斯金礦（as Minas Gerais）的黃金採礦事業，使得里約熱內盧作為殖民地葡屬美洲重要港以及經濟中心的重要地位更形鞏固。十八世紀下半葉，即 1763年，巴西殖民地總政府所在地（o governo-geral do Brasil-Colônia）和巴西總督轄區的首府（capital do Vice-Reino do Brasil）從巴伊亞薩爾瓦多（Salvador de Bahia）遷移到里約熱內盧，同時開始由瑞典工程師芬克（Jacques Funk）進行城市街廓的改造（Britannica, 2021）。

　　真正決定城市轉型和今日巴西的成形關鍵，是 1808 年葡萄牙王室因拿破崙入侵伊比利亞半島，將葡萄牙帝國遷都至里約熱內盧。這種堪稱舉世無雙、絕無僅有的機遇，使得這個原本是殖民地邊陲的城市一舉成為殖民母國的國家中樞；一改過去自開埠以來的面貌，王室的駕臨賦予了里約熱內盧新的政治和經濟格局。直到 1889 年巴西共和國脫離葡萄牙宣布獨立後，里約熱內盧繼續成為了共和國的首都，以當時 50 萬人口的規模，是當時巴西全國最大的城市。進入在二十世紀後，這座巴西首都城市受到歐洲城市建築風格的影響，開啟了一系列的城市改造工程；從 1912 年開始，舊的市中心被筆直寬敞的大道（Avenida Rio Branco）所取

代，大道兩旁仿效巴黎「美好年代（Belle Époque）」風格的建築林立，許多新建的建築如市立戲劇院（Teatro Municipal）、西尼蘭地亞廣場（Cinelândia）等陸續出現。隨著 1960 年首都遷往中央高原的巴西利亞，從 1763 年到 1960 年都扮演巴西首善之都角色的里約熱內盧，不再是巴西的政治中心地位，但依然不失作為巴西和拉丁美洲一座歷史悠久的大都會城市（Gilbert, 1988; Skidmore, 1999）。

里約熱內盧的文化景觀在世界上之所以能成為都會型城市列名文化地景的首例和特例，主要原因在於它有別於先前一般文化地景場域，大多位處於偏遠、人口密度不高的非都市化區域；里約熱內盧的案例場域所在，地處於人口稠密的大型都會區域當中，要在自然生態環境與人類干預的同一空間當中取得協調性，保護和保存文化與自然之間獨特互動關係，並非容易之事，也代表了巴西人民的挑戰、矛盾和創造力的一個特例，里約熱內盧市的文化景觀代表了自然景觀與人類干預之間的和諧共處（IPHAN, 2022）。在這樣的一座都會型場域當中，文化景觀的組成元素，包括塑造和激發城市發展的自然環境基本元素，從山巔到海洋的範圍，以及由密集人口集居所形成的都會型人文文化景觀。

自然環境面的景觀包括建於 1808 年的植物園、科爾科瓦多山脈著名的基督救世主雕像、瓜納巴拉灣周圍的山丘外，還包括從蒂茹卡國家公園的山巔到科帕卡巴納海灘的大海之間的山海景色，成為這座大都會城市的戶外文化景觀。自十九世紀以來，實施了多項環境和文化遺產保護措施，包括徵用位於卡里奧克河（Carioca）和蒂茹卡森林（Tijuca）山區的農場及重新造林，為城市帶來了環境效益，並帶動了各個地區的使用和形態，也獲得聯合國教科文組織肯定（IPHAN, 2022）。

里約熱內盧的人文文化景觀方面，因其為音樂家、景觀設計師和城市規劃師提供的藝術靈感而聞名，自然與文化的創造性融合塑造了里約熱內盧市的發展。從十六世紀至今，遊記、歌曲、文學作品、電影和圖像中記錄的風景和生活方式。隨著時間的推移，這座城市在一個國家形成不同階段過程中，都扮演最重要政治中心的地位，包括：殖民地總督府所在地、葡萄牙帝國王室中樞、巴西共和國首都。它的歷史就與巴西

的政治和社會歷史交織在一起。社會文化生活因葡萄牙王室和民眾之間的相互影響而十分活躍，新的機構出現負責政治、經濟和文化事務，例如植物園、皇家圖書館和皇家美術學院。隨著新藝術運動（Art Nouveau）在 1890 年代中期成為歐洲主流的裝飾設計風格，帶來折衷主義的建築和概念，影響整個巴西。除了城市和建築改造外，還建立公共圖書館、科學、哲學和文學學院、學校和劇院。數以千計的移民登陸首都，同時，外國商品和經濟設施的到來改變了里約熱內盧的物質生活和日常生活，將這座城市變成一個國際化的中心。因此，不僅是作為巴西一處美麗的風景區，里約熱內盧還展現了一種帶動國際流行潮流的卡里奧卡生活文化表現形式，得益於自然與文化的創造性融合，包括：森巴舞（Samba，或譯森巴）、波薩諾瓦舞（Bossa Nova）、足球、街頭狂歡節（Carnival）和傳統文化宗教慶典等，這是與這座城市為巴西人和全世界提供的人類體驗密不可分的價值[2]（IPHAN, 2022）。

　　早從 2001 年開始，里約熱內盧便開始列入申報世界遺產的候選名單（Tentative List, 7 August 2001）；然而，從 2002 年 2 月聯合國教科文組織世界遺產中心受理里約熱內盧的申遺案件後，過程卻並非十分順利。原先，里約熱內盧是以「里約熱內盧：糖麵包山[3]、蒂茹卡森林[4]及植物園（Rio Janeiro: Sugar Loaf, Tijuca Forest and the Botanical Gardens）」之名義，向聯合國教科文組織世界遺產中心申報為自然類世界遺產。這項申

[2] 里約熱內盧市在巴西形成的歷史中的重要性，促成了里約熱內盧州匯集了數量驚人的上市文化資產：總共 231 處。其中，該市有許多資產代表了巴西歷史和文化中的重要時期和事件。6 個歷史園林公園、14 個城市綜合體、62 座建築、13 個城市設備、12 個自然景觀、10 個綜合資產和 4 個收藏品受 IPHAN 保護（IPHAN, 2022）。

[3] 糖麵包山（Pão de Açúcar）是一座位於巴西里約熱內盧市瓜納巴拉海灣（Baía de Guanabara）的山峰，標高海拔 1,299 米，是里約熱內盧的重要地標，經常被拿來和里約熱內盧基督像並列。糖麵包山之所以名為糖麵包山，傳說是早期先民們依它的形狀，有如一塊麵包頭，以原住民語言的諧音來取名（IPHAN, 2022）。

[4] 蒂茹卡森林是世界上三大城市森林之一。蒂茹卡森林國家公園座在 Tijuca 區，是一片占地足足有 120 平方公里的雨林公園，也是世界最大的市內熱帶雨林。Tijuca 國家公園是位於巴西里約熱內盧市山區的城市國家公園。該公園是大西洋森林生物圈保護區的一部分，由奇科·曼德斯生物多樣性保護研究所管理（IPHAN, 2022）。

請在 2003 年的世界遺產委員會第二十七屆會議中遭遇了挫敗，會中決議
以不符自然類世界遺產的要項為由不予列名，但是會中同時建議提案國可
改朝文化類世界遺產方向進行籌備，嘗試以文化景觀（Cultural Landscape）
重新進行申報的手續[5]（Decision 27 COM 8C.12）（WHC, 2003）。

　　從 1992 年開始，文化景觀的概念被聯合國教科文組織採納，並作為
一種新的文化遺產認可類型。然而，在里約熱內盧以城市文化景觀申報
世界遺產的案例之前，成功申報文化景觀類型的世界遺產先例，大都與
農村地區、傳統農業系統、歷史園林和其他具指標性象徵意義的場域相
關。在歷經挫敗的決議之後，巴西官方重新調整策略並進行準備，最終
並決定改以「文化景觀」申請列名文化類世界遺產，並定名為「里約熱
內盧：山與海之間的卡里奧克景觀（Rio de Janeiro: Carioca Landscapes
between the Mountain and the Sea）[6]」，以便能更明確反映城市與山海之間
的緊密連結，同時能充分呈現此一文化景觀的特色[7]。經過一連串的籌

[5] 世界遺產委員會在第 27 COM 8C.12 號決定，1.決定根據自然標準不將巴西里
約熱內盧：甜麵包、蒂茹卡森林和植物園列入世界遺產名錄；2.推遲審議巴西
里約熱內盧的文化標準：甜麵包、蒂茹卡森林和植物園，鼓勵締約國：(a)對里
約環境的文化價值進行評估，以便重新界定擬議世界遺產的邊界，從而更有
效地保護城市的整體背景；和(b)按照 IUCN 和 ICOMOS 的建議，制定綜合管
理計劃，包括修訂擬議財產的立法保護和邊界；3.進一步鼓勵締約國根據上述
警告將該遺產重新命名為文化景觀（Decision 27 COM 8C.12）（WHC, 2003）。

[6] 卡里奧克河（Rio Carioca）是位於巴西里約熱內盧市的一條河流，它發源於蒂
茹卡森林（Tijuca），穿過 Cosme Velho、Laranjeiras、Catete 和 Flamengo 等聚
落，最終從紅鶴海灘（Praia do Flamengo）附近注入大西洋的瓜那巴拉海灣
（Baía de Guanabara）（IPHAN, 2022）。卡里奧克河與城市的城市發展密切相
關，自殖民時期開始就被用作水源，因此，Carioca 成為巴西里約熱內盧州首
府里約熱內盧市的正式代稱，也可以作為形容詞指代屬於里約熱內盧市的所
有事物，當地人也樂於使用此一名稱作為自稱。

[7] 場域範圍由位於里約熱內盧南部地區到大里約尼泰羅伊西點的四個部分組成，列
入名錄的遺產包括：Sugar Loaf Natural Monument、Morro do Leme、Corcovado、
Tijuca Forest（蒂茹卡國家公園）、Aterro do Flamengo（弗拉門戈公園）、植物
園、Botafogo Cove、Copacabana Beach、Arpoador，此外還有瓜納巴拉的入口
Bay，以及 Forte do Leme 和 Forte de Copacabana 紀念碑（IPHAN, 2022）。

備、專家評審組現場訪視、答詢等環節，最終於 2012 年世界遺產委員會
第三十六屆會議中獲得通過，里約熱內盧也因此成為了以城市文化景觀
具備普世性價值而列名世界遺產的第一座都會型城市，堪稱全球首例；
里約申遺的過程前後歷時十餘年，相對顯得曲折而漫長（Decision 36
COM 8B.42）（WHC, 2012）（如表 9-1）。

📖 表 9-1：世界遺產「里約熱內盧：山與海之間的卡里奧克景觀」基本資料及獲
選條件

世遺名稱（英文）（葡文）	里約熱內盧：山與海之間的卡里奧克景觀 **Rio de Janeiro: Carioca Landscapes between the Mountain and the Sea** **Rio de Janeiro: Paisagens Cariocas entre a Montanha e o Mar**
列入時間	2012 (委員會第三十六屆會議-36 COM) 36 COM 8B.42
地理座標	S22 56 52 W43 17 29
所屬國家	巴西
世遺序號	1100
獲選條件	(v)(vi)
標準(v)	里約熱內盧城市的發展受到自然與文化之間創造性融合的影響。這種交流不是持續的傳統過程的結果，而是反映了一種基於科學、環境和設計理念的交流，這種交流導致了在一個多世紀的時間裡，在城市中心進行了大規模的創新景觀創作。這些過程創造了一個被許多作家和旅行者認為是美麗的城市景觀，並塑造了城市的文化。
標準(vi)	里約熱內盧的戲劇性景觀為多種形式的藝術、文學、詩歌和音樂提供了靈感。自十九世紀中葉以來，里約熱內盧的照片展示了海灣、甜麵包和基督救世主的雕像，在全球範圍內具有很高的知名度。如此高的識別率可能是正面的，也可能是負面的：在里約熱內盧的情況下，被投影的圖像，現在仍然被投影，是世界上最大城市之一的一個驚人的美麗位置之一。

資料來源：UNESCO（2012, 2022）

四、到世界遺產裡去狂歡？
文化景觀面對保存和開發之間的槓桿

為了揭示和維持人類與其環境之間相互作用的巨大多樣性，為了保護現存的傳統文化並保留那些已經消失的痕跡，世界遺產委員會於 1992 年所召開第十六屆會議通過決議，將「文化景觀」列入《世界遺產名錄》的指導方針[8]；自此，全球範圍內舉凡高山梯田、花園、聖地等這些存在並代表世界不同地區的各種各樣的景觀，以文化景觀（Cultural Landscape）的形式被列入世界遺產名錄（UNESCO, 1993）。

「文化景觀」一詞涵蓋了人類與自然環境之間相互作用的多種表現形式，結合了自然和人為兩大類型的景觀，被視為是人與自然環境之間的重要互動，表達了人們與其自然環境之間長期而親密的關係。文化景觀通常反映可持續土地利用的具體技術，考慮到它們所處自然環境的特徵和限制，以及與自然的特定精神關係。保護文化景觀可以促進可持續土地利用的現代技術，並可以保持或提高景觀的自然價值；同時，傳統土地利用形式的持續存在支持了世界許多地區的生物多樣性（UNESCO, 2022a）。

文化景觀是人類集體意識的一部分，證明了人類的創造力、社會發展以及想像力和精神活力。文化景觀說明了人類社會和定居點隨時間的演變，受到自然環境和連續的社會、經濟和文化力量（包括外部和內部）的物理限制和／或機會的影響。在具有強大信仰和藝術傳統習俗的社區思想中，體現了人與自然的特殊精神關係。

[8] 世界遺產委員會認定文化景觀是《世界遺產公約》第 1 條指定的「自然和人類的共同作品」，《世界遺產公約》成為第一個承認和保護文化景觀的國際法律文書（UNESCO, 1993）。

迄今為止，已有 121 處遺產文化景觀被列入世界遺產名錄，其中 6 處跨境遺產（1 處除名遺產）被列為人文景觀（UNESCO, 2022b）。世界遺產委員會所制定的操作指引，文化景觀的認定，大致可分成三大類（WHC, 2008）（如表 9-2）。

表 9-2：文化景觀分類與文化類世界遺產評選要件對照表

文化類世界遺產評選要件 6 Cultural criteria of the Outstanding Universal Value (OUV) of the World Heritage sites	文化地景分類 Categories of cultural landscapes
(i)代表人類創造性天才的傑作(masterpiece)	人為刻意設計和創造的景觀 (Designed Landscapes: landscape designed and created intentionally by man)
(ii)在一段時間內或在世界文化區域內展示人類價值的重要交流，涉及建築或技術、紀念性藝術、城市規劃或景觀設計的發展(interchange of human values)	有機演變的景觀 (Organically Evolved Landscape)
(iii)為文化傳統或現存或已經消失的文明提供獨特的或至少是特殊的見證 (exceptional testimony to a cultural tradition or to a civilization)	
(iv)成為一種建築、建築或技術整體或景觀的傑出範例，說明 (a)人類歷史上的重要階段。(type of building or architectural or technological ensemble or landscape)	
(v)成為代表一種（或多種）文化或人類與環境互動的傳統人類住區、土地利用或海洋利用的傑出範例，尤其是當環境在不可逆轉的變化影響下變得脆弱時(traditional human settlement, land-use, or sea-use)	
(vi)與具有突出普遍意義的事件或活傳統、思想或信仰、藝術和文學作品直接或切實相關。(此標準應與其他標準結合適用)(associated with events or living traditions, with ideas, or with beliefs, with artistic and literary works)	關聯性文化景觀 (Associative Cultural Landscape)

資料來源：WHC（2008）；Rössler & Lin（2018）；UNESCO（2022a, 2022b）

　　第一類最容易辨認的是人類有意設計和創造的清晰界定的景觀（Designed Landscapes）。這包括出於審美原因而建造的花園和公園景觀，這些景觀通常（但不總是）與宗教或其他紀念性建築和建築群相關聯。

　　第二類是有機演變的景觀（Organically Evolved Landscape）。這是最初的社會、經濟、行政和／或宗教要求的結果，並通過與其自然環境的聯繫和響應而發展出目前的形式。這樣的景觀反映了其形式和組成特徵的演變過程。它們分為兩個子類別，包括遺跡（或化石）景觀（a relict or fossil landscape），是一種進化過程在過去的某個時間突然或在一段時間內結束的景觀。然而，它的顯著區別特徵仍然以物質形式可見。另一種是持續景觀（continuing landscape），是一種在當代社會中與傳統生活方式密切相關，並在其演化過程中仍保持積極社會作用的景觀。同時，它展示了其隨時間演變的重要物質證據。

　　最後一類是關聯性文化景觀（Associative Cultural Landscapes）。將此類景觀列入《世界遺產名錄》是合理的，因為自然元素具有強大的宗教、藝術或文化聯繫，而不是物質文化證據，後者可能微不足道，甚至不存在。

　　卡里奧克山海景觀是里約熱內盧市的文化景觀，是巴西第 19 處世界遺產，作為城市發展的產物其帶有歷史背景與文化價值，具有重要的保護價值。首先，卡里奧克山海景觀列名世界遺產，作為里約熱內盧的城市形象代表，成為全球第一個以城市文化景觀列名世界遺產的大型都會城市，在當前全球 121 處以文化景觀列名世界遺產名錄的名單當中，依然是少數地處大型國際都會城市中的文化景觀之一[9]（UNESCO, 2022b）。聯合國教科文組織世界遺產委員會第三十六屆會議所做出的這

[9] 截至 2022 年，除巴西的里約熱內盧外，以文化景觀入列世界遺產的國際性都會城市，尚有西班牙馬德里以「普拉多大道（El Paseo del Prado）和世外桃源公園（El Parque del Buen Retiro），藝術與科學的景觀（Paseo del Prado and Buen Retiro, a landscape of Arts and Sciences）」於 2021 年登錄（登錄標準：(ii)(iv)(vi)）（Decision 44 COM 8B.21）（UNESCO, 2021）。

項決議，事實肯定了里約熱內盧文化景觀的在文化上具備普世價值。「卡里奧克（Carioca）」一詞的由來在當地雖然莫衷一是，但以它作為指代里約熱內盧的形容詞，卻是在當地早已內化且行之有年的習慣。這個指代詞的使用，本身就已經是一種當地文化的象徵，也因此巴西及里約熱內盧官方當初使用「卡里奧克景觀（Paisagens Cariocas）」來稱呼里約熱內盧的文化景觀，充分考慮到使用這樣一個具有集體記憶和情感的名稱，能彰顯地方和居民的自我認同（self-identity），容易獲得當地民眾一致性的認可，更能通過這個指代詞在世界遺產名錄上的正式使用，讓更多世人可以更加認識此一名詞對於指代屬於里約熱內盧相關事物的文化意涵。因此，卡里奧克景觀不僅是一處風景，更向人們演繹了這個城市的歷史故事值得被保護。

　　里約熱內盧的卡里奧克山海間文化景觀，是充分依託當地自然生態，以及依山傍海環境下的有形和無形的人文景觀，構成一種自然與人文景觀的對話互動。從原本一處海灣的村落，躍居為拉丁美洲區域數一數二的重要大都會城市，乘載了數百年城市發展歷史和記憶的里約熱內盧，在文化上展現了多元的特色。從聳立在科爾科瓦多山（Morro do Corcovado）山巔的巨型耶穌雕像（Cristo Redentor），到狂歡的里約嘉年華節慶（Marchinha de Carnaval）、桑巴（Samba）舞蹈和音樂等舉世聞名的文化表現，無論是有型的建築構件，或是無形的非物質文化，都是源自里約熱內盧這座城市，恰如其分的說明當地多民族、多元文化背景的風貌。這些日常生活元素，優雅而充滿活力地融入當地居民的生活當中，也能夠讓來自全球各地的遊客通過不同形式的參與，感受到當地文化的特質。此外，里約熱內盧的文化領域在城市發展中脫穎而出，傳統的戶外文化活動，充分利用城市綠色空間，揭示一種在城市環境空間中一方面是居民、另一方面是氣候、地形、植被結合起來的城市景觀。

　　里約熱內盧城市文化景觀的保存價值，同時體現在它所具備的完整性和原真性之上。在過去跨越將近五個世紀裡的建築，都聚集在這座城市的歷史城區，從建築的材料、風格、與理念所帶著真實的歷史韻味，包括不同的建築風格、不同的建築原料或者是複雜文化元素的混合，也彰顯了文化遺產元素的原真性價值。歷經了殖民地首府、帝國首都、共

和國首都等歷史上不同階段的不同身分，使得里約熱內盧的城市結構，
也因應了不同階段都市被賦予的任務和發展需要，而出現相對應的城市
建設和地標建築。例如建於 1783 年、被認為是巴西第一個景觀公園的
「公共長廊（Passeio Público）」，成為里約熱內盧在十八和十九世紀市民
重要的戶外活動場域。隨著在十九世紀末、二十世紀上半葉、二十一世
紀等階段，公共長廊又依據早期的設計分別進行了園林和公園設施翻
新，最終進入二十一世紀後，2004 年和 2017 年公園先後又從考古和復
舊的思維出發，以期能回復到十八世紀的初始設計[10]。由此可看出，當地
許多建設的改造和拆除，都顧及了城市山海相間的地理結構，已然遵循
此一原則且行之有年。同時，包括葡萄牙殖民時期的行政場所、傳教士
留下的教堂等，都力求確保能夠維持物件節理的完整，使之得以充分反
映出不同文明的交流的過程。例如 1730 年由葡萄牙帝國王室授權在葡屬
美洲（America Portuguesa）總督在里約熱內盧建造總督官邸「皇宮
（Paço da Cidade / Paço Imperial）」，這座被認為是巴西最重要的殖民地建
築，也是完整記錄葡萄牙、巴西十八世紀建築的技藝，在歷史和美學上甚

[10] 建於 1783 年的公共長廊（Passeio Público do Rio de Janeiro）位於里約熱內盧
老城區 Lapa 和 Cinelândia 之間，是由巴西殖民時期有「Mestre Valentim」之
稱的藝術家馮賽卡（Valentim da Fonseca e Silva），受當時巴西殖民總督府之
命，為里約熱內盧市設計及建造一座公園。作為巴西第一個花園公園，公共
長廊內除了可見到馮賽卡所設計的噴泉、雕塑和金字塔等設施，還有巴西許
多的植物。迄今仍可在公共長廊中，可以見到保留著葡萄牙王室家徽盾形紋
章的洛可可風格大型鍛造鐵門。1864 年，應葡萄牙帝國國王佩德羅二世
（Pedro II）的要求，法國景觀設計師植物學家和園林設計師格拉齊歐
（Auguste François Marie Glaziou）對公園的原始設計進行翻新，保留原有的
建築和藝術元素，模仿天然森林的英式花園重新調整園林佈局，採用了曲線
重新規劃花園內的小徑、湖泊和小橋。公園二十世紀先後又歷經了幾波翻
新，包括 1904 年落成公共水族館，至二十世紀中葉被拆除。2004 年，里約
熱內盧市政府和巴西國家歷史與藝術遺產研究所主導下的公園大規模翻新，
目的在於恢復公園早期設計景觀、結構、排水系統、新照明、紀念碑的恢復
和修復等工作。2016 年底公園曾關閉半年進行整修，並於 2017 年 6 月重開
（Passeio Público, 2021; IPHAN, 2022）。

具重要性[11]。值得一提的是里約熱內盧在建築文化景觀上的特點；例如美洲第一座現代主義公共建築的「卡帕內馬宮（Palácio Gustavo Capanema）」，它對巴西現代主義建築的發展具有重要的歷史意義[12]。

值得一提的是，從 2019 年 1 月 18 日，里約熱內盧獲聯合國教科文組織評選為「2020 年世界建築之都（World Capital of Architecture）[13]」，里約熱內盧也成為全球第一個世界建築之都（UNESCO, 2019; UIA,

[11] 皇宮（Paço da Cidade / Paço Imperial）是由工程師 José Fernandes Pinto Alpoim 設計，於 1743 年落成，佔地 2,940 平方米，曾經歷經不同的歷史階段，成為巴西總督、葡萄牙帝國國王昂若六世（Dom João VI）、佩德羅一世（Dom Pedro I）和佩德羅二世（Dom Pedro II）的辦公所在；目前作為巴西國家歷史藝術資產研究院（Instituto do Patrimônio Histórico e Artístico Nacional, IPHAN）的文化中心（IPHAN, 2022）。

[12] 卡帕內馬宮（Palácio Gustavo Capanema）（前教育和衛生部大樓）建於 1936 - 1947 年間，由建築師兼城市規劃師雷迪（Affonso Eduardo Reidy）和其他建築師根據歐洲建築師勒・柯布西耶（Le Corbusier）的概念設計。這座 14 層樓高的建築聳立在土地中央，有 10 米高的椿柱。該建築有 Cândido Portinari 的瓷磚鑲板、Burle Marx 的花園、Celso Antônio Dias 的雕塑以及 Bruno Giorgi、Guignard 和 Pancetti 等其他藝術家的作品。它嚴格的藝術紀律，適用於每個組件和所用形式手段的簡潔性，每個細節都完全從屬於構圖，證明了這項工作在全巴西現代建築及其在國外引起的討論中的根本重要性。卡帕內馬宮是美洲第一座現代主義公共建築，也是巴西現代建築最具代表性的建築之一。根據歐洲建築師勒・柯布西耶理念首次大規模的實踐，規模比勒・柯布西耶在此之前建造的任何建築都要大得多，在當時是非常大膽的嘗試。建築位於市中心的印象大街（Rua da Imprensa），完工後曾做為巴西教育和衛生部辦公大樓使用；1960 年巴西遷都至巴西利亞後，該棟建築成為教育和衛生部派駐里約熱內盧之辦公室；目前，除了巴西教育和衛生部派駐代表外，還有幾個與文化部相關的機構在建築內辦公（IPHAN, 2022）。

[13] 世界建築之都（World Capital of Architecture）倡議，強調了聯合國教科文組織和國際建築師聯盟（International Union of Architects, UIA）在城市環境中保護建築遺產的共同承諾；世界建築之都旨在成為一個從文化、文化遺產、城市規劃和建築的角度，探討全球當前所面臨挑戰的國際論壇場合。根據教科文組織與國際建築師聯盟達成的伙伴關係協議，由教科文組織指定世界建築之都的獲選城市，同時也擔任國際建築師聯盟每三年舉行一次世界大會的舉辦東道主城市（UNESCO, 2019）；里約熱內盧原訂於 2020 年 7 月 19 日至 26 日舉行第 27 屆世界建築師大會（UIA 2021 RIO），受到 Covid-19 新冠肺炎全球疫情影響，順延至 2021 年 7 月間以線上會議形式舉辦（UIA, 2021）。

2021）。說明了里約熱內盧在全球建築專業領域當中所居的重要性已獲得了相當程度的共識，展現了建築和文化在可持續（永續）城市發展中的關鍵作用；當地建築保存的完整性和原真性價值，通過這項頭銜再一次獲得了普世性的肯定。

　　然而，正是由於里約熱內盧以文化景觀堪為世界遺產的存在諸多價值，使得當地深具發展文化旅遊的有利條件。素有「美妙城市（Cidade Maravilhosa）」別稱的里約熱內盧，本身即是巴西最大的國際旅遊目的地，也是巴西在國際知名度最高的城市，巴西國內生產總值的 60%集中於此。進一步從統計數據觀察，在 Covid-19 新冠肺炎全球大流行爆發之前，巴西對旅遊業的依賴甚高，佔國民生產總值的 0.33%；2019 年巴西旅遊收入銷售額為 61.3 億美元，遊客在巴西度假期間人均花費為 964 美元（IBGE, 2022; World Data, 2022）。在 Covid-19 全球疫情爆發前，2019 年訪問巴西的入境遊客人數達 635.3 萬人次，接待入境旅客的旅遊收入為 6,127 百萬美元，按絕對值計算位居世界第 32 位（UNWTO, 2022; World Bank, 2022）；其中，最受國際遊客歡迎的巴西城市便是里約熱內盧；Covid-19 新冠肺炎全球大流行爆發之前，2019 年共接待了 233 萬人次的遊客量，接近居民人口的三分之一（IBGE, 2022）；里約熱內盧也因此躋身全球最受歡迎城市第 99 位（UNWTO, 2022）。享譽全球的里約嘉年華狂歡節於每年 2 月份舉辦，活動當月平均可帶來 110 億雷亞爾（37 億美元）的現金流（Statista, 2022）。此外，尚有新年跨年活動和搖滾里約（Rock'n'Rio）等三大節事活動聞名全球，每年吸引世界各地國際遊客慕名而來，為當地旅遊業帶來了龐大的商機，不但對當地經濟挹注了重要的助益，亦為當地居民創造了眾多的就業機會，這對於一個有著 6,77.5 萬人口的拉丁美洲最大都會城市而言，是十分重要的（IBGE, 2022）。

　　從旅遊承載力理論（Carrying Capacity）的觀點而言，目的地空間、接待設施、環境（包含自然生態環境體系）不受破壞，或不遭到不可承受的干擾前提下，每個旅遊目的地應存在著所能夠容納的訪客最大數量，也就是承載力（Page & Connell, 2009）。旅遊承載力的影響因素，主要與目的地和遊客兩方面有關。目的地因素大致包括了目的地的自然條件、社

會結構、經濟結構、旅遊發展程度等特徵；遊客方面的因素則大致偏向心理或行為方面，遊客對於目的地各方面條件的個人容忍程度，例如人流擁擠度、衛生清潔度、環境污染度等（Cooper, 2012）。從里約熱內盧的山海文化景觀的現實條件上，在目的地承載力方面事實上也面臨問題與挑戰。大量的入境旅客湧入，對於一般以工商業活動為主要經濟活動的大型都會城市而言，或許並非常見；但對於如里約熱內盧這般同時兼具最受入境遊客喜愛旅遊目的地的大型都會型城市而言，大量的旅客人流對於城市目的地、景點所帶來的衝擊，便可能對當地旅遊承載力是一項重要的考驗，它也將直接影響到旅遊資源的可持續（永續）發展。

　　另一方面，城市的開發和建設，往往是從城市居民的需求出發加以考慮；而當城市同時兼具了旅遊目的地的角色，考慮遊客的需求也就成為理所當然。然而，世界遺產的完整性與真實性，是文化遺產旅遊業最具有吸引力的條件之一；若城市居民需求與遊客需求存在著相左的方向，如何在兩者之間進行取捨和平衡，就會是城市的一項重要課題。從里約熱內盧文化景觀在過往所曾發生過的事例經驗中，可以看出當地在文化遺產資源管理還不夠完善，導致過去曾出現諸多問題。例如，2012年瓜納巴灣受到嚴重的水污染，投入將近 600 萬美元用於清潔瓜納巴拉灣的水污染問題。由於文化遺產保護區管理措施制度的不完善，導致雖實施的中長期清理計畫，但是成效並不佳。事實上，里約熱內盧夏季降雨量非常大，雷暴天氣也是常見，森林火災、洪水氾濫山體滑坡，2010年夏季降雨期間，蒂茹卡國家公園的不同地區遭遇滑坡。2014 年 1 月 16日，科爾科瓦多山的巨型耶穌雕像遭到雷擊，雕像右手手指損壞。這些過往曾經發生的事件，都顯示出一套良善的管理機制，對於已然做為世界遺產之一的里約熱內盧卡里奧克山海間文化景觀而言，是刻不容緩的重點工作；如何加強旅遊資源管理，以排除文化遺產保存上的不利因素，是里約熱內盧應持續有待加強的。

　　社會治安問題也是發展旅遊業的另一項攸關旅遊安全和安保的重點問題（George & Booyens, 2014）。自二十世紀 90 年代中期以來，里約熱內盧的城市治安問題一直在國際輿論上惡名昭彰，居高不下的犯罪率很高，尤其是駭人聽聞的兇殺案。在 2000 年代，巴西經歷了快速的經濟增

長和發展，使 4,000 萬居民擺脫了貧困（Baer, 2013）。2010 年代迎來了
巴西政治和經濟不確定性的新時代。2014 年，大宗商品價格下跌，國際
市場疲軟，加上國家政治賄賂醜聞，導致了持續多年的經濟衰退。自
2014 年以來，經濟危機和政治不穩定已經定義了巴西的政治經濟（Reid,
2016; Vicino & Fahlberg, 2017；Fahlberg et al., 2020）。

　　里約熱內盧自 1990 年代起，便一直積極申辦夏季奧運會，將主辦大
型體育賽事活動，當成爭取資本家為城市治理挹注財源的捷徑（Harvey,
1989; Vainer, 2011）；里約熱內盧成為歷史上連續舉辦全球大型體育賽事
（Sports Mega Events, SMEs）時間最長的城市[14]。尤其巴西和里約熱內盧
分別成功申辦了兩項當今全球最大規模的體育賽事主辦權；2014 年巴西
世界杯足球賽和 2016 年里約夏季奧運會的舉辦，不但成為了巴西和里約
熱內盧歷史上的重要里程碑，更被巴西舉國上下各方寄予了許多「醉翁
之意」之外的厚望，賦予了許多體育賽事以外的任務[15]。主辦全球大型體
育賽事活動所隨之而來的大量國際訪客接待事務，迫使巴西和里約熱內
盧官方都必須正視跟面對長期以來許多在國際上惡名昭彰的統計數據和
排名（Sørbøe, 2018），例如犯罪、暴力和不平等的指標，這些問題在很大
程度上都與巴西舉世知名的社會現象「貧民窟（favela）」有關（Fahlberg
et al., 2020; Oosterbaan, 2021）。貧民窟已成為里約熱內盧和巴西的一張
「負面風景明信片（anti-postcard）」（Ventura, 1994）；巴西和里約熱內盧

[14] 先後在十年之內連續舉辦過：2007 年美洲運動會（the Pan‐American
Games）、2011 年世界軍人運動會（the Military World Games）、2013 年國際
足聯聯合會杯（the FIFA Confederations Cup，國際足總洲際國家盃）、2014 年
國際足聯世界杯（the FIFA World Cup）、以及 2016 年的夏季奧運會（the
Olympic）和殘障奧運會（Paralympic Games）。

[15] 2002 年贏得大選的巴西總統盧拉（Inácio Lula da Silva），寄望主辦大型體育
活動能讓巴西產生脫胎換骨的改變，讓世人留下巴西堪為南美洲大國的印
記。就如同 2008 年北京奧運作為中國崛起的象徵意義一般（Broudehoux,
2007），盧拉的雄心壯志是讓巴西擺脫成為永恆的「未來之國（Ein Land der
Zukunft / um país do futuro）」的陰影，成為一個不可忽視的經濟和政治強國
（Zweig, 2017）。

舉辦大型體育賽事活動的契機，不但被當成吸引資本資金的良方，更被賦予解決貧民窟這個都市沉痾的重責大任，藉此改善窮人的生活條件並改善城市的安全狀況（Braathen et al., 2013）。然而現實上，對於到里約熱內盧參與大型體育賽事活動，世界各國輿論和旅客對於當地旅遊安全問題疑慮和擔憂從來未曾消減，這也導致城市主管單位主其事者設計出「遊客泡泡（tourist bubbles）」來加以因應。一方面，強調「泡泡」內可因為受到高度監管能為遊客帶來的高度安全；另一方面，強調減少遊客「離開泡泡」單獨前往偏僻場所的可能性，藉此降低遊客風險。里約奧運的經驗顯示，雖然「奧運泡泡（Olympic-bubbles）」保護了外國遊客免受威脅，但泡泡也同時限制了遊客與城市、社區和當地人文化交流（Duignan et al., 2022）。雖然最近的研究顯示，城市暴力事件的犯罪率在近年來有下降趨勢，但巴西社會確實存在不良的治安現象，迄今依然可以見到許多國家官方針對巴西里約熱內盧發布旅遊警示，提醒各自國人留意在里約當地的旅遊安全；包括了卡里奧克文化景觀分布的範圍，也都赫然在建議避免前往的區域[16]（UK.Gov, 2022），這無疑對於當地推動文化景觀旅遊產生了一定程度的阻礙。尤其是在里約熱內盧這樣的大型都會城市，社會治安問題的出現不僅影響城市的吸引力，對於同時作為旅遊目的地的里約熱內盧而言，影響文化景觀的旅遊發展。

五、結　語

　　旅遊的形式有很多種遺產旅遊是以體驗旅遊目的地的歷史文化為依靠的旅遊活動的。里約熱內盧市的城市建築遺產、紀念碑等混合著葡萄

[16] 例如英國政府就公布建議英國公民前往巴西里約旅行時，應留意在通往基督救世主雕像的科爾科瓦多（Corcovado）步道上發生武裝搶劫，並建議遊客不要取道該路徑；同時也提醒最常發生英國遊客遭遇盜竊和扒竊治安事件的區域，包括了科帕卡巴納海灘（Copacabana Beach）、伊帕內瑪海灘（Ipanema Beach）及拉帕（Lapa）和聖特蕾莎地區（Santa Theresa）（UK.Gov, 2022）。

牙色彩又帶有傳統建築的風格，富有多元文化融合交織色彩。卡里奧克
景觀的一部分曾在城市歷史發展的過程中保護外來侵略的重要物質組成
部分；如今山與海之間的文化景觀成為藝術靈感的來源。遺產旅遊專案
適合里約熱內盧城市發展。卡里奧克景觀的優美值得世人讚賞，景觀一
方面表現出巴西人天生好客與熱情奔放的性格，另一方面景觀的普世價
值是全人類不可替代的財富，屬於全人類和全世界的文化遺產。

（一）里約熱內盧卡里奧克文化景觀旅遊與城市經濟

　　基於里約熱內盧卡里奧克文化景觀的旅遊乘數效應，可持續（永
續）旅遊與城市發展之間的關係表現在可持續（永續）旅遊產業可以推
動城市經濟的發展。里約熱內盧卡里奧克文化景觀世界遺產旅遊在促進
城市經濟發展過程中，扮演重要的角色，世界遺產旅遊業具有產業相關
性高的特性。里約熱內盧卡里奧克文化景觀作為里約熱內盧城市旅遊業
的一部分，同樣具有旅遊乘數效應，遺產旅遊業的發展將會增收國家外
匯、彌補貿易逆差、平衡國際收支、刺激消費水準，帶動相關產業發
展，促進就業。

（二）里約熱內盧卡里奧克文化景觀旅遊樹立城市形象

　　里約熱內盧卡里奧克文化景觀旅遊是帶有文化性質的旅遊活動。從
城市居民的角度而言：世界遺產的文化教育是發展遺產旅遊的基礎，文
化的普及可以提高公民的文化素養，世界遺產文化知識的普及不僅僅是
知識體系的構建而且有利於增加公民對國家歷史文化的了解，樹立民族
自豪感。從遊客的角度：在世界遺產旅遊行中可以體驗他國的文化，尊
重歷史，陶冶自身情操，了解不同民族文化多樣性，尊重文化多樣性。
從國家形象角度：文化是城市發展過程中的內涵，城市內的文化景觀是
城市文化的資源，文化遺產資源的保護與發展展示一個城市的文化氛圍
和文明程度，讓城市更具有吸引力。

（三）里約熱內盧卡里奧克文化景觀旅遊擴展城市功能

　　城市功能是政治、經濟、文化、社會活動的綜合反映，現代城市發展以綠色、多功能、高附加值為導向，單純的以工業發展的城市已經無法滿足現代城市發展的需要，單一功能的城市發展無法滿足國家綜合競爭力的需要。發達的遺產旅遊城市不僅僅可以成為經濟中心，而且還是重要的文化活動中心。城市的可持續（永續）發展又反作用與遺產旅遊發展，良好的城市環境，高品質的旅遊服務、濃厚文化氛圍、安全的社會環境等又成為城市吸引遊客的因素，促使遺產旅遊成為城市發展的重要功能。

　　本研究針對協調和平衡發展歷史遺產旅遊與文資保護之關係大致可獲得以下幾點觀點：

（一）建立多方合作機制

　　可持續（永續）發展的管理的主要作用是聯合不同組織，建立共同目標、創建共同的行為框架（Bramwell & Alletorp, 2001）。基於建立廣大利益相關者網路，應可加強巴西中央及里約熱內盧地方政府與世界遺產旅遊大國的聯繫，吸取經驗走可持續（永續）的遺產旅遊業的道路。其次，創立國家與私人機構合作機制，充分利用私人機構的技術與能力，共同探討遺產管理路徑。此外，加強利益相關方對環保與世界遺產的認識和理解，建議社區居民共同參與關於旅遊業開發的決策，讓他們了解旅遊業開發的過程，充分享受自己的權利，增加居民的熱情，使他們真正成為決策者之一。

（二）完善法律法規

　　基於法國文化遺產管理經驗說明，完善法律法規制度有利於遺產資源的保護，在保護機制有利於遺產旅遊走向可持續（永續）發展道路。有效的政策是可持續（永續）發展的基石。世界旅遊組織（WTO）認為，合理劃分旅遊業發展階段，並制定相應的法律法規，將可有益於旅

遊業發展。里約熱內盧遺產旅遊發展問題之一就是安全問題，如果城市暴力事件問題得以解決，將會大大促進城市的發展。制定專門為旅遊業服務的環境保護法律條文，以及制定相關旅遊安全法保障遊客的安全出行，是吸引遊客的重要舉措。

（三）利用現代管理方法與科學技術

建立和完善世界遺產自然災害預警以及險情處理系統，降低自然災害對自然遺產資源的危害係數；劃分世界遺產的核心保護區、緩衝區對遺產所在地的交通、娛樂、購物場所合理規劃。控制人流量匹配與遺產當地環境承載力。

（四）遺產文化知識普及

群眾的對遺產身分認同越高，就會對本地區產出依賴，對遺產的保護意識就越來越強，甚至超過了對經濟利益的關係（Gu & Ryan, 2008）。社區居民認為旅遊企業、政府、遊客應該對社區居民負責，特別是對遺產區環境，擁有較強遺產認知與責任感的居民對於企業、社會履行責任擁有更高的期待（張朝枝，2015）。而面對社區居民依賴賴以生存的家園因開發，環境遭到損壞，社區居民也會開發專案持反對態度。提高文化景觀所在地居民文化普及範圍，樹立居民的遺產理念，增強責任感，體驗遺產地文化，居民對旅遊業發展的態度是很好的文化展示的一部分，居民如果不僅僅是工作人員，更應該是決策者或企業家，那麼所有的收益將分配給居民和其他有權利得到的人，迅速的構建主人翁意識，這種意識的轉變確保了旅遊業的長期發展。因此，培養社區群眾遺產的認同感和責任是做到遺產旅遊可持續（永續）發展最重要的步驟。

ᘒ 參考文獻

邵甬（2017）。法國國家建成遺產保護教育與實踐體系及對我國的啟迪。中國科學院院刊，32(07)，735-748。

徐嵩齡（2007）。在我國遺產旅遊的文化政治意義。旅遊學刊，(6)，48-52。

高璟、林志宏（2012）。遺產保護：城市永續發展的平衡之道－以法國雷恩市為例。國際城市規劃，(27)，69-74。

張朝枝（2017）。文化遺產與永續旅遊：共容、共融、共榮－"文化遺產與永續旅遊高峰論壇"的總結與反思。遺產與保護研究，2(03)，54-60。

張朝枝（2018）。文化與旅遊何以融合：基於身份認同的視角。南京社會科學，2(12)，162-166。

梁文慧、馬勇（2010）。澳門文化遺產旅遊與城市互動發展。科學出版社。

戴琦芳（2014）。對巴西旅遊業的探索與思考。改革與開放，(15)，45-47。

Baer, W. (2013). *The Brazilian economy: Growth and development*. Lynne Rienner Publishers.

Balázs-Bécsi, K. (2016). Cultural Heritage in Hungarian education. *Sociology Study,* (7), 462-469.

Braathen, Einar, Celina Sørbøe, Tim Bartholl, Ana Carolina Christovão & Valeria Pinheiro (2013). Favela Policies and Social Mobilizations in Rio de Janeiro. NIBR Working Paper Series 2013:111. *Norwegian Institute for Urban and Regional Research*.

Britannica, T. (2021). Salvador. *Encyclopedia Britannica*. Retrieved from https://www.britannica.com/place/Salvador-Brazil

Britannica, T. (2022). Tomé de Sousa. *Encyclopedia Britannica*. Retrieved from https://www.britannica.com/biography/Tome-de-Sousa

Broudehoux, Anne Marie (2007). Spectacular Beijing: The Conspicuous Construction of an Olympic Metropolis. *Journal of Urban Affairs*, 29(4), 383-399.

Cooper, C. (2012). *Essential of Tourism*. Pearson Education Ltd. 40, 78-79.

Instituto Brasileiro de Geografia e Estatística (2022). *Cidades e Estados: Rio de*

Janeiro (código: 3304557). https://www.ibge.gov.br/cidades-e-estados/rj/rio-de-janeiro.html

Dogra, N., Reitmanova, S. & Carterpokras. (2010). Teaching cultural diversity: current status in U.K. U.S. and Canadian Medical Schools. *Journal of General Internal Medicine*, 25(2), 164-168.

Dower, M. (1978). *The tourist and the historic Heritage*. Dublin: European Travel commission.

Duignan, Michael, Pappalepore, Ilaria, Smith, Andrew & Ivanescu, Yvonne (2022). Tourists' experiences of mega-event cities: Rio's olympic 'double bubbles'. *Annals of Leisure Research*, 25(1), 71-92, DOI: 10.1080/11745398.2021.1880945

Fahlberg, Anjuli, Vicino, Thomas J., Fernandes, Ricardo & Potiguara, Viviane (2020). Confronting chronic shocks: Social resilience in Rio de Janeiro's poor neighborhoods. *Cities*, 99, 102623. https://doi.org/10.1016/j.cities.2020.102623.

Gilbert, R. (1988). Rio de Janeiro. *Cities*, 5(1), 2-9.

Harvey, D. (1989). From Managerialism to Entrepreneurialism: The Transformation in Urban Governance in Late Capitalism. *Geografiska Annaler B*, 7 (1), 3-17.

Instituto do Patrimônio Histórico e Artístico Nacional (2022). *Patrimônio Mundial Cultural e Natural: Rio de Janeiro: Paisagens Cariocas entre a Montanha e o Mar*. Retrieved from http://portal.iphan.gov.br/pagina/detalhes/45/

Maanen, E. V. & Ashworth, G. (2013). Colonial heritage in Paramaribo, Suriname: legislation and senses of ownership, a dilemma in preservation? *International Journal of Cultural Property*, 20(03), 289-310.

Oosterbaan M. (2021). "All is Normal": Sports Mega Events, Favela Territory, and the Afterlives of Public Security Interventions in Rio de Janeiro. *City & society*, 33(2), 382-402. https://doi.org/10.1111/ciso.12405

Reid, M. (2016). *Brazil: The troubled rise of a global power* (reprint edition). Yale University Press.

Page, S. J. & Connell, J. (2009). *Tourism: a Modern Synthesis* (3rd Ed.). Cengage Learning EMEA. 460.

Passeio Público (2021). *Passeio Público de Rio de Janeiro*. http://www.passeiopublico.com/

Raymond, W. M. Wong (2015). *Preservation of Traditional buildings with heritage value in Asian cities with colonial background-Shanghai, Guangzhou and Hong Kong cases.* Retrieved from: https://doi.org/10.1016/0160-7383(95)00062-3.

Rossler, Mechtild & Lin, Roland (2018). Cultural Landscape in World Heritage Conservation and Cultural Landscape Conservation Challenges in Asia. *Built Heritage*, 2, 3-26. 10.1186/BF03545707.

Shea, D. (2015). *The Effects of Tourism in Brazil.* Retrieved form: https://brasilexperience.weebly.com/uploads/3/9/0/2/39029957/tourism_in_brazil-dan.pdf

Skidmore, T. (1999). *Brazil: Five centuries of change.* Oxford University Press.

Sørbøe, C. M. (2018). Urban Development in Rio de Janeiro During the 'Pink Tide': Bridging Socio-Spatial Divides Between the Formal and Informal City?. In Ystanes, M. & Strønen, I. (eds.), *The Social Life of Economic Inequalities in Contemporary Latin America*. Approaches to Social Inequality and Difference. Palgrave Macmillan, Cham. https://doi.org/10.1007/978-3-319-61536-3_5

UIA (2021). *27th Word Congress of Architecture of International Union of Architects-UIA2021RIO*. https://uia2021rio.archi/en/

UK.Gov (2022). *Travel abroad-Foreign travel advice: Brazil-Safety and security.* https://www.gov.uk/foreign-travel-advice/brazil/safety-and-security

United Nation (2012). *Rio+20 United Nations Conference on Sustainable Development.* Retrieved from: https://sustainabledevelopment.un.org/rio20

United Nation (2017). *New Urban Agenda* (A/RES/71/256). Retrieved from: https://habitat3.org/wp-content/uploads/NUA-Chinese.pdf.

United Nation. (2016). *Transforming Our World: The 2030 Agenda for Sustainable Development*. Retrieved from: https://www.un.org/zh/documents/.

United Nations Educational Scientific and Cultural Organization (1972). *Convention Concerning the Protection of the World Cultural and Natural Heritage*. Retrieved from: http://whc.unesco.org/archive/.

United Nations Educational Scientific and Cultural Organization (2012). *World heritage and sustainable tourism program action plan*. Retrieved from: http://whc.unesco.org/uploads/activities/documents/activity-669-6pdf.

UNESCO (2014). UNESCO World Heritage Sustainable Tourism Toolkit. *UNESCO*. Retrieved from: http://www.whitr-ap.org/themes/73/userfiles/download/2018/6/6/hugep5vmmsbedqy.pdf

UNESCO (1993). *Decision CONF 002 XVI.1-6. Examination of the Application of the Revised Cultural Criteria of the Operational Guidelines for the Inclusion of Cultural Landscapes on the World Heritage List*. (17COM XVI.1-6).

UNESCO (2019). *News-Rio de Janeiro (Brazil) named as World Capital of Architecture for 2020*. https://www.unesco.org/en/articles/rio-de-janeiro-brazil-named-world-capital-architecture-2020

UNESCO (2021). *Decision 44 COM 8B.21. Paseo del Prado and Buen Retiro, a landscape of Arts and Sciences (Spain). Decisions adopted at the 44th extended session of the World Heritage Committee*. https://whc.unesco.org/en/decisions/7940

UNESCO (2022a). *World Heritage Centre - Operational Guidelines for the Implementation of the World Heritage Convention: The Criteria for Selection*. https://whc.unesco.org/en/criteria/

UNESCO (2022b). *World Heritage Centre - Operational Guidelines 2008, Annex3 - Cultural Landscapes. Categories and Subcategories*. https://whc.unesco.org/en/culturallandscape

UNWTO (2022). *Tourism Statistics Database: Inbound Tourism- Total Arrivals in country over time; Arrivals in country by region of origin*. https://www.unwto.org/tourism-statistics/tourism-statistics-database

Vainer, Carlos (2011). Cidade de exceção: reflexões a partir do Rio de Janeiro. In XIV Encontro Nacional da ANPUR. Rio de Janeiro.

Ventura, Zuenir (1994). Cidade Partida. Companhia das Letra.

Vicino, T. J. & Fahlberg, A. (2017). The Politics of Contested Urban Space: The 2013 Protest Movement in Brazil. *Journal of Urban Affairs*, 39:7. 1001-1016.

World Bank (2022). *International tourism, number of arrivals- Brazil*. https://data.worldbank. org/indicator/ST.INT.ARVL?contextual=default&end=2019&locations=BR&start =1995&view=chart

World Heritage Center (2008). *Operational Guidelines for the Implementation of the World Heritage Convention. UNESCO World Heritage Centre.* https://whc.unesco. org/en/culturallandscape#:~:text=(Operational%20Guidelines%202008%2C%20 Annex3

World Data (2022). Tourism in Brazil: Development of the tourism sector in Brazil (1995-2019). *Revenues from tourism.* https://www.worlddata.info/america/ brazil/tourism.php

World Heritage Committee (2003). *Decisions adopted by the 27th Session of the World Heritage Committee in 2003 for Rio de Janeiro: Sugar Loaf, Tijuca Forest and the Botanical Gardens (Brazil).* (Decision 27 COM 8C.12.) https://whc.unesco. org/en/decisions/707/

World Heritage Committee (2012). *Decisions adopted by the 36th Session of the World Heritage Committee in 2012 for Rio de Janeiro: Carioca Landscapes between the Mountain and the Sea (Brazil).* (Decision 36 COM 13.II) (WHC-12/36.COM/INF.8B1 - 1100rev.) https://whc.unesco.org/en/decisions/4854/

Yale, P. (1991). *From Tourism Attractions to Heritage Tourism*. ELM Publications.

Zweig, Stefan (2017). *Brasilien. Ein Land der Zukunft*. Königstein: Ausgabe im SoTo Verlag.

Chapter
10

前葡屬殖民城市的文化遺產旅遊：巴伊亞薩爾瓦多（Salvador de Bahia）、佛得角舊城（Cidade Velha of Ribeira Grande）、莫桑比克島（Ilha de Moçambique）的初探

The Portuguese Colonial Heritage Tourism: A Preliminary Study of Salvador de Bahia, Cidade Velha of Ribeira Grande, and Ilha de Moçambique

柳嘉信、蔣文嵐、陳子立

Eusebio C. Leou, Wenlan Jiang, Zili Chen

本章提要

　　殖民歷史是人類發展中一段無可磨滅的過程，而許多曾歷經殖民統治的城市迄今所遺留殖民時期的建築，反映了殖民過程中宗主國在殖民地進行母國文化傳遞的事實；經由世界遺產的指定列名機制，這些殖民文化城市的地位也獲得普世性的認定。殖民文化城市的世界遺產，反映了殖民歷史的見證，也是文化遺產旅遊目的地當中，一項較為特殊的類型。本研究以位於巴西的「巴伊亞薩爾瓦多（Salvador de Bahia）」、佛得角「舊城－大禮貝拉歷史中心（Cidade Velha, Historic Center of Ribeira Grande）」、莫桑比克「莫桑比克島（Ilha de Moçambique）」的文化遺產旅遊為案例，透過文獻梳理及分析，並透過與後殖民研究相關理論的對照，探討上述幾處前葡萄牙殖民時期的文化遺產保存與遺產旅遊開發的現況。

關鍵詞：前葡萄牙殖民地、文化遺產旅遊、巴伊亞薩爾瓦多（Salvador de Bahia）、佛得角舊城－大禮貝拉歷史中心（Cidade Velha, Historic Center of Ribeira Grande）、莫桑比克島（Ilha de Moçambique）

Abstract

　　Colonial history is an indelible mark in human development, which can be found by visiting the colonial heritage cities. The colonial landscapes formed by buildings, fortress, or street profiles may reflect the history of colonial rule, as well as the testimony of the cultural communication between the former mother land and the colony. Through the designation of World Heritage List by the UNESCO, these colonial cultural cities had been globally recognized. Colonial Heritage cities not only reflect the colonial history, but also provide a particular theme of cultural heritage tourism destination. This study tried to extend a preliminary study of the Portuguese colonial heritage and its heritage tourism to the following cities: "Bahia Salvador" in Brazil, "Cidade Velha, Historic Center of Ribeira Grande" in Cape Verde, and "Ilha de Moçambique" in Mozambique. Through the comparison with the relevant theories of post-colonial research, this chapter discusses the current situation of cultural heritage preservation and heritage tourism development in the above-mentioned pre-Portuguese colonial era.

Key Words: Portuguese Colony, Heritage Tourism, Salvador de Bahia, Cidade Velha-Historic Center of Ribeira Grande, Ilha de Moçambique

一、前　言

　　從 15 世紀開始，以伊比利半島國家為首所展開的海上活動，締造了
以歐洲史觀為視角的「地理大發現（Era de los Descubrimientos / Era dos
descobrimentos / Age of Discovery）」時期，在這段時期當中，伊比利半島
國家將這段時間稱之為「大航海時代（Las grandes navegaciones / das
Grandes Navegações ）」，藉此強調其在此段時間所開啟的全球海上航
行，對於開啟歐洲人對於全球的認知。於此同時，以哥倫布（Cristobal
Colón）為首的海外開拓行動，造就了當時人類史上一種新出現的型態，
也就是中文世界裡所稱之的「殖民（colonization）」。儘管，哥倫布的姓
氏與殖民地或殖民的詞源無從證實其關聯性，然而哥倫布的姓氏發音和
多種西方語言當中對「殖民」一詞的表達方式相近，不免也是一種巧
合。過去，在許多以歐洲史觀為視角的史書詮釋下，將哥倫布視為歐洲
人向海外開拓行動的先河，開啟了歐洲人意氣風發地在世界各地開疆闢
地的序幕，展現勝者之姿。然而，從今日更宏觀的全球史觀來看，
「colonization」一詞彷彿更像是紀念著自哥倫布以來，全球人類所歷經
將近五百年的悠長時間和歷史；人類透過強勢的航海活動，進而佔領、
侵略、統治其他領地和掠奪資源的一種惡行，搭配著斑斑的去殖民化歷
史，以及迄今仍然遺留的相關歷史古蹟，警醒著後世的人們這段曾經發
生的過往。

　　從「大航海時代」前仆後繼的海外殖民歷史當中，做為殖民母國的
歐洲國家在全球各地建立了諸多的殖民地。在殖民地的建設、開拓過程
當中，從母國大量移植而來的本國文化，通過了長時間與殖民地本身文
化的磨合和融合過程，造就出許多新的文化形式，並紛紛呈現在殖民地
諸如建築的有形層面，和語言、生活習慣等無形的層面當中。當這些因
為殖民化過程所遺留下的有形或無形遺產，通過時間歲月與天災人禍無
情考驗之後仍能遺留下來的，都能成為今時今日的歷史瑰寶，見證著人

類歷史的點滴，更成為吸引當今世人緬懷歷史標的；這些具有歷史意涵、見證多元文化融合的前殖民地有關場域，自然也成為吸引當今世人目光的旅遊目的地。

通過造訪前殖民地所遺留的史蹟建築，遊客們得以親自見證書中所讀過的殖民歷史，更能夠親自目睹領略到東、西方迥異的文化在前殖民地城市相遇之時所碰撞出的特色混合文化（Hybrid Culture）。遊客通過對殖民文化城市的探索與了解，得以有機會揭開殖民歷史與世界文化神秘的面紗，更深一層地思考，這種混合文化的文化地景當中所隱含的文化包容以及文化認同現象。文化、旅遊相關學界當中對於前殖民地城市的文化遺產及其旅遊，雖然已有所關注，但從業界的觀點來看，對於前殖民地的旅遊類型尚未引起較大的迴響。

由於歷經葡萄牙殖民統治，在許多前殖民地城市當地建築當中，融合了殖民國家的文明與宗教等不同地域的文化特徵，並得以倖存至今日。這些由外來與本土文化所融合而成的殖民時期建築和城市聚落，彰顯了當前全球主流崇尚的「文化多樣性」的普世精神[1]，也讓這些前殖民地城市先後列名文化類世界遺產。本文將從文化層面開始，探討殖民文化城市在文化特色及旅遊資源上的特點，並以幾個曾經歷葡萄牙統治且深具殖民時期歷史文化特色的城市聚落為探討對象，包括了巴西的巴伊亞薩爾瓦多（Salvador de Bahia）、佛得角共和國聖地牙哥島（Ilha de Santiago）上的「舊城－大禮貝拉歷史中心（Cidade Velha, Historic Center of Ribeira Grande）」、莫桑比克的莫桑比克島（Ilha de Moçambique）等三

[1] 聯合國教科文組織第三十一屆大會上通過了《世界文化多樣性宣言（Universal Declaration on Cultural Diversity）》，主張「文化的多樣性，就是世界的財富」（UNESCO, 2002）。該宣言將文化多樣性並非一成不變的資產，而應該以一種有生命力、保障人類生存、且能不斷發展的進程來加以看待，就如同尊重生物多樣性以維持生態平衡的概念，希望能正視文化多樣性的事實，藉此維持各種文化得以獲得平衡保護而不受到侵害。該宣言希冀能夠遏止二十一世紀初當時全球出現許多藉由文化差異為由，進而違背世界人權宣言精神，操弄文化差異，將文化差異神聖化，實行分離主義與教旨主義，以捍衛文化差異之名謀求政治利益或者反對宗教世俗化。

前葡屬殖民城市的文化遺產旅遊：巴伊亞薩爾瓦多（Salvador de Bahia）、佛得角舊城（Cidade Velha of Ribeira Grande）、莫桑比克島（Ilha de Moçambique）的初探

處前葡萄牙殖民城市世界文化遺產，探討殖民文化城市的文化遺產旅遊的特點，有助於讀者對於前葡屬殖民城市的世界文化遺產及其旅遊發展有更進一步的了解。

二、前殖民地的文化遺產旅遊

　　第二次世界大戰結束以來，人們目睹經歷戰爭過程對許多歷史文物遺跡所招致的破壞，也體認到歷史文物保護的必要性，讓這些脆弱、有限的人類歷史文化遺產資源，通過制定相關的保護政策法規，喚起世人的重視，並且能夠更好地保留給後世（Smith, 2011）。隨著 1970 年代《保護世界遺產公約（Convention Concerning the Protection of the World Heritage, 1972）》、《世界遺產委員會（World Heritage Committee, 1976）》、《世界遺產名錄（World Heritage List, 1978）》等文化遺產保護機制的具體成型，象徵著文化遺產保護正式成為全球一致性的目標和主流價值。這樣的機制也促使各個締約國根據一個全球性的規範，積極清點、籌備和申報所轄境內符合世界遺產資格的文化或自然物件或場域，以期能夠成為列入名錄的一員。

　　文化遺產本質上是一種製造意義的文化生產過程，包括激發觀眾的記憶，建構其身分認同、地方感等（Smith, 2011）。因此，文化遺產能夠成功申報列名世界遺產，意味著這個歷史物件或場域在一定範圍內堪為該申報國家的文化代表。然而，對於許多曾經歷經殖民統治歷史背景的國家而言，是否應將境內帶有前殖民者文化符號的歷史物件或場域納入作為自身的代表性文化遺產，各國的看待和面對方式似乎有所不同。

　　多數的前殖民地國家在解殖民（decolonization，或稱為非殖民化或去殖民化）的歷史進程當中，往往歷經了十分艱辛或冗長的過程才獲得獨立的國家主權（Britannica, 2020），還有隨之而來的將主權從殖民統治者交還給當地的住民；然而，這樣的過程需要對於殖民時期的制度、體系、組織、身分認同等進行解構（dismantling）和重建（rebuilding）

（Tuck & Yang, 2012）。因此，當彼等國家在獨立後，國民可能仍會發覺自身在文化上依然未能擺脫前殖民母國的宰制，這些前殖民宗主國或可能通過文化上，延續了它對於前殖民地國家的某一層面和某一方面的控制。例如在東方，由於不同民族、文化族群團體本身能夠獲得的既得利益，因此在決定解殖民後新身分構建（identity-making）過程中，由於或將攸關解殖民程度和方式上的不同，文化因素（cultural elements）常常成為爭議的焦點（Bhabha, 1990）。在非洲的前殖民地國家的歷史可以看到，殖民地政府經常與當地精英分子合作治理當地人，然而最終這些接受過西方教育所培育出的當地精英分子，後來往往成為反殖民運動的領袖，主導著當地解殖民化的進程，然而到後來，解殖民的反抗變成了另一種形式的殖民（Lonsdale, 2015）。作為一個前殖民地的旅遊目的地，當地的旅遊營銷組織往往所面臨的難題是，有關當地的過往，從解殖民的視角出發，有哪些是該呈現的歷史和文化？又有哪些方面應該不被呈現（Zhang, Yankholmes & Morgan, 2022）？

　　旅遊推廣和目的地營銷專業人士一直渴望講述一個獨特的故事來吸引國際遊客，因此，諸如「新舊兼容並蓄」、「東西文化合璧」之類能夠表現多元文化特性的宣傳文字經常被用來當成一些前殖民地文化遺產目的地的宣傳標語或口號（slogan），甚至這樣的故事訴說，或許已顯得有些流於俗套而無法凸顯特色。像是在東歐波斯尼雅（Bosnia，又譯波士尼亞）的薩拉熱窩（Sarajevo，又譯塞拉耶佛），或是在北非摩洛哥的馬拉喀什（Marrakech）就都是打著「East meets West（東、西方相遇）」這種旗號向遊客招手，把當地揉合了不同文化的文化遺產當成攬客的看頭賣點，營造可以吸引遊客的地方特色（Bellingham, 2013; Kelly, 2015; Bryce & Čaušević, 2019）。然而，用這樣的標語口號來行銷，對於這些前殖民地而言，或許又彷彿是一種「遲遲無法解殖民」的表徵，行銷的內容依然深深嵌入圍繞著「殖民」的話題。以殖民時期文化遺產作為旅遊賣點，可能會對於前殖民地某些群體產生殖民主義是否「復活」的疑慮，或者認為會對於本地居民群體的社會地位、利益或者本地文化主體性造成排斥、邊緣化、剝奪被統治和被剝削的可能（Cheer & Reeves,

2015）。因此，發展以殖民時期文化遺產為旅遊主題時，更需留意其中所包含分不開的「文化政治（cultural politics）」（Hall, 1990）問題。

由於遺產、身分和旅遊之間的緊密聯繫，文化遺產旅遊是展示人物和地方獨特故事的主要媒介（Cros ＆ McKercher, 2020）。從昔日殖民時代所遺留的歷史文化遺產的身上所具備的獨特性和故事性為賣點，通過文化遺產本身的歷史詮釋，從廣泛的歷史時間軸和政治背景出發，對建築和人之間的關係進行再次的建構，開發出吸引遊客的賣點，對於旅遊業而言是一個理所當然的必然做法。通過振興歷史文化遺產，促進旅遊業的發展，進而帶動企業發展、就業機會等經濟上的利多，從宏觀層面上產生經濟優勢，有助於歷史文化遺產的保存和保護（Dinçer & Ertugral, 2003）。在殖民時期，殖民地被宗主國的人們想像成充滿異國情調的「新大陸」（Said, 2003; Tuck & Yang, 2012）；然而，維持這種用這種調性的話語來吸引來自西方遊客，對於許多前殖民地目的地來說依然十分重要（Echtner ＆ Prasad, 2003）。通過親眼目睹殖民時期文化遺產，可以給予遊客圍繞著「昔日記憶」成為文化旅遊的核心主題，通過許多對過往殖民時期的想像，像是「殖民時期喚起的排斥和吸引」（Ravi, 2008），或是「殖民懷舊（colonial nostalgia）」（Bissell, 2005）以及「殖民時期的懷舊消費」（Peleggi, 2005），讓遊客產生興趣。不同於一般可以喚起連續性和文化共同性的記憶，這種懷舊是由於特定的文化和文化衝突所形成，通過離散性和文化差異性所形成的社會集體記憶。這種殖民時代歷史文化遺產的振興，其動機更多的是以拓展旅遊經濟利益為基礎，而非強調殖民時期記憶進行細緻的回憶和重新構建。所有形式的文化表現形式都可能牽涉到價值、意識形態與權力，所以無可避免在本質上都帶有政治性（Barker, 2004: 41）。因此，當殖民時期文化遺產作為旅遊發展的主題時，需考慮這些殖民時期的歷史文化遺產還具有更廣泛的歷史背景和政治意涵，與這些文化遺產本身可能與生俱來所帶有的標籤意涵和符號意義。

三、實例探討：巴西「巴伊亞薩爾瓦多（Salvador de Bahia）」

　　1549 年 3 月 29 日，由葡萄牙殖民者索薩（Tomé de Sousa）所率領由六艘船組成的船隊，來到了巴西東北部（今日的巴伊亞州（Bahia）濱臨大西洋海岸的廣闊海灣，並奉當時葡萄牙帝國國王若昂三世（João III）之令，建立了巴伊亞薩爾瓦多（Salvador de Bahia）這座殖民時期的中心城市，由索薩出任殖民地巴西總督府第一任總督（Governador-geral do Brasil）（Britannica, 2022）。由於葡萄牙帝國的天主教殖民者所遵循的基督教傳統，因此這座城市是以救世主耶穌基督的名字所命名，最早的全名是「São Salvador da Bahia de Todos os Santos」，葡萄牙語的含義是「萬聖灣邊的神聖救贖者」，後來才簡稱為巴伊亞薩爾瓦多（Salvador de Bahia），當地人長期以來都習慣直接稱呼它為「巴伊亞（Bahia，意即海灣）」。

　　巴伊亞薩爾瓦多位於萬聖灣（A baía de Todos-os-Santos）與大西洋之間的一座小半島上，地理位置上彷彿俯瞰巴西海岸的一個巨大海灣，戰略位置亦十分重要。由於此地優越的地理位置，成為葡屬美洲（América Portuguesa）與非洲、歐洲及遠東地區的貿易門戶（Almeida Couto & Adriana, 2000），也使得這座以製糖業和奴隸貿易為主的濱海城市發展迅速，成為巴西對外進出口貿易轉口的主要海港；然而，這樣的城市榮景，也招致了海上貿易其他歐洲對手及海盜的覬覦，甚至曾兩度短暫落入荷蘭手中[2]（Freyre, 2013; Britannica, 2021）。

　　巴伊亞薩爾瓦多在城市歷史上，除了曾經是葡萄牙在巴西所奠定的

[2] 在十六、十七世紀，糖是葡屬美洲出口最多的產品，而巴伊亞薩爾瓦多是巴西第二大製糖產地，僅次於伯南布哥州（Pernambuco）。1624 年 5 月荷蘭佔領了巴伊亞薩爾瓦多，直到次（1625）年 4 月葡萄牙才重新佔領巴伊亞薩爾瓦多；此外，這座城市在 1638 年（Primeira Batalha de Salvador）再度被荷蘭人入侵。（Britannica, 2021）

第一個首府城市，也是巴西獨立戰爭期間，葡萄牙在葡屬美洲所領有的
最後一個據點，最後一批葡萄牙軍隊在此一直堅持到 1823 年 7 月 2 日巴
西正式宣布獨立的最後一刻，被驅逐離開這個殖民地。隨著 1763 年遷都
至里約熱內盧（Britannica, 2021），巴伊亞薩爾瓦多脫離了巴西的工業化
進程，城市規模不及里約、聖保羅等城市而顯衰落。如今，巴伊亞薩爾
瓦多作為巴西的第四大城，同時這座在 1985 年被列名為世界遺產的濱海
城市，也是一個重要文化和旅遊中心。

從歷史來看，從 1549 年到 1763 年，巴伊亞薩爾瓦多見證了歐洲，
非洲和美洲印第安人文化的碰撞與融合（UNESCO, 2021），是 16 至 18
世紀歐洲，非洲和美洲印第安人文化的主要融合點之一（Smith, 2010）。
巴伊亞薩爾瓦多保留著十七世紀至十九世紀殖民時期大量的宗教、居民
和軍事建築歷史遺跡，除了保有著葡萄牙天主教的教堂及建築藝術，還
保有西非黑奴所留下來的非洲文化和土著色彩；昔日多元文化所遺留的
印記，通過有形和無形的歷史遺產，將昔日的歷史記憶在這個城市重新
體現。

葡萄牙城市建築的許多特徵，都與源自古希臘城邦文化的環地中海
城市文明有關，反映了歐洲城市主義的歷史，強調因地制宜的功能性；
另一方面，葡萄牙通過它在歐、美、非、亞洲各地進行城市建設的多重
經驗，揉合了來自不同來源的人工和技術的交流和相互影響，形成了葡
萄牙的城市建築特性。在這些特點中，值得一提的首先包括了重視沿海
城市在地理位置上的優越性；其次，則是強調重視於制高點部屬城市防
禦工事（Teixeira, 2012）。這樣的城市建設特性，也反映在巴伊亞薩爾瓦
多的城市建築當中，被視為是文藝復興時期（Renaissance）城市結構適
應殖民文化的傑出典範。這座城市沿襲了幾個葡萄牙沿海城市所採用的
城市化模式，將自然環境的特點融入到城市設計中。作為葡萄牙在葡
屬美洲第一個首府城市，巴伊亞薩爾瓦多這座城市通過港口讓巴西與世
界產生聯繫，充分反映了將沿海城市在地理位置優越性充分發揮彰顯
的特點。其次，巴伊亞薩爾瓦多城市結構，沿襲著和葡萄牙里斯本
（Lisboa）、波爾圖（Porto）、科英布拉（Coimbra）等許多城市可見的相

似性[3]，呈現出善用地形、地勢「因地制宜」的特點，對於腹地不夠的沿海城市，在城市規劃的開發上採取立體化方式進行，仔細調整街道佈局以適應當地的地形特徵。從今日現存於巴伊亞薩爾瓦多的城市建築規劃可以看出，城區區分為上、下兩個層次[4]，其中坐落在一個 85 米高的懸崖頂上的上城區（Cidade Alta）裡，堪稱是城市的心臟地帶，從現存的眾多教堂、民宅、總督府和市政廳[5]，可以看出布設了城市的政治行政、宗教、軍事防禦相關建築，以及大部分居民住宅區，強調城市的行政核心權威和居住安全性，同時將統治者機關、宗教等公共建築布設在腹地中相對顯著的位置，藉此在城市肌理中凸顯出其重要性。另一方面，瀕臨海岸的下城區（Cidade Baixa）則布設了商業、港埠相關的建築，包括迄今仍可見到的客、貨運碼頭、古要塞和市場等建築，強調城市海上交

[3] 同樣的城市規劃特性，不但是在葡萄牙歐陸本土的里斯本、波爾圖或科英布拉可以觀察到，在葡萄牙昔日海外屬地亦可看到，包括在葡屬美洲（América Portuguesa，今巴西）的巴伊亞薩爾瓦多、里約熱內盧（Rio de Janeiro），和葡屬西非（África Ocidental Portuguesa，今安哥拉）建於十六世紀下半葉的羅安達（Luanda，又譯為盧安達）等殖民城市（Teixeira, 2012）。

[4] 巴伊亞薩爾瓦多上、下兩城之間由高達 63 米的拉塞爾達升降電梯（Elevador Lacerda）相連。這座大名鼎鼎的拉塞爾達升降客梯，因著和拉塞爾達（Lacerda）家族有著密切的關係而得名。這座電梯是由商人 Antonio de Lacerda（1834-1885）構思，由他的父親 Antônio Francisco de Lacerda 出資，在他留學紐約的工程師的兄弟 Augusto Frederico de Lacerda 所建造。啟用於 1873 年 12 月 8 日，是世界上第一部城市升降客梯，啟用時也是世界上最高的升降客梯，初代的升降客梯是採用液壓動力，之後於 1906 年改為電力後，才成為名符其實的電梯。目前的升降客梯結構是 1930 年的翻修時所留下，賦予了它當時的裝飾藝術風格建築，也從原來的兩部升降客梯擴充到四部，每部最多可搭載 27 名乘客，同時電梯的高度也增加到 72 米高。目前的四部升降客梯已經是現代化的電梯，每部升降客梯可容納 32 名乘客，升降客梯上下運行的時間為 22 秒，它平均每月運送超過 75 萬人，每天 24 小時運行（Turismo do Bahia, 2022）。

[5] 巴伊亞薩爾瓦多在 1552 年成為巴西的第一個天主教主教駐地，主教座堂（Sé）於 1572 年完工，至今主教座堂依然保存。佩洛烏里尼奧廣場（Largo do Pelourinho）是歐洲殖民統治時期修建的最大建築群，這一區域的獨特之處在於它忠實呈現十六世紀的城市規劃（Turismo do Bahia, 2022）。

通和商業機能[6]。時至今日，巴伊亞薩爾瓦多歷史中心完整保留了許多十六世紀的殖民建築，老城區裡街道兩旁排列著用上好塗牆泥灰來裝飾的色彩鮮豔房屋，吸引著來自全球各地的遊客。

從 1558 年開始，殖民者將非洲奴隸販賣到美洲大陸的甘蔗園地勞動，使得巴伊亞薩爾瓦多成為了歐洲人口中「新大陸」第一個奴隸市場，還同時有「黑人的羅馬（Roma Negra）」或者「黑人的麥加（Meca da Negritude）」的稱號（Turismo do Bahia, 2022）。時至今日，巴伊亞薩爾瓦多當地人口大多數民眾是以黑人為主，是巴西非裔巴西人社區的中心，在藝術、宗教、生活等文化面也受到非洲文化豐富的影響，非洲裔巴西人的文化在此地依然生機勃勃，獲得了完好的保存。這些非洲裔巴西人文化也反映在這座巴西前首都城市的建築、音樂、美食、舞蹈、宗教和武術傳統等方面，成為吸引遊客造訪的元素。

當地在非裔文化上的特色，包括了源自十六世紀時由巴西的非裔移民所發展出的卡波耶拉（Capoeira）武術，是一種介於藝術與武術之間的獨特舞蹈；它起源於非洲，卻又融入了相當程度巴西本土原住民的文化特性，因此被認為是巴西最重要的本土文化象徵與國技之一；而巴伊亞薩爾瓦多正是卡波耶拉的發源地[7]。此外，宗教是文化的一種體現形式，同樣具有很強的影響力；巴伊亞薩爾瓦多的宗教文化當中，融合了 Candomblé（非洲裔巴西宗教傳統）的宗教文化[8]。同時，非裔文化在當地的影響也

[6] 巴伊亞薩爾瓦多做為葡萄牙殖民時期的城市中心，從 1558 年開始有了歐洲人在其口中「新大陸」的第一個非洲奴隸市場（Turismo do Bahia, 2022）。

[7] 「Capoeira」這個字有幾種不同的含意，其中一個意義是指森林或叢林中的不毛之地；另一個意義則衍生自剛果文，意指振翅及掙扎，特別是指公雞決鬥的動作。雖然已經存在數百年，但一是直到 1930 年代以後卡波耶拉舞才正式地被允許在民間習授流傳（Turismo do Bahia, 2022）。

[8] Candomblé 這一詞的含義是「為了紀念眾神而跳舞」，音樂和舞蹈是坎多姆禮儀的重要組成部分。這個傳統，特別是巴西東北部的強大傳統，是為了紀念非洲奴隸帶到巴西的宗教 Candomblé 的神靈之一「Oxala」。典型的 Candomblé 儀式開始時，先祭祀動物，動物的血液和肉被供奉給神靈。完成這一工作之後，寺廟向公眾開放。儀式的參與者穿著特殊的服裝，在尤魯班或另一種非洲語言中跳舞和唱歌（Turismo do Bahia, 2022）。

體現在音樂方面，成就了當地堪稱「世界上最大的嘉年華（O Maior Carnaval do Mundo）」的「薩爾瓦多狂歡節（Carnaval de Salvador）」，讓巴伊亞薩爾瓦多被譽為「快樂之都（Uma Cidade Feliz）」，這項以電音、舞蹈為主題的大型節事活動，也成為城市吸引遊客前往的一大賣點[9]。巴伊亞薩爾瓦多也因為留存諸多體現了多元文化的建築等珍寶，於 1985 年入選為世界遺產（如表 10-1）[10]。

[9] 這項源自於 1950 年代巴伊亞薩爾瓦多的嘉年華派對，以其每年舉辦持續一周的而著稱。不同於里約的嘉年華是以桑巴舞做為是狂歡節的核心和靈魂，薩爾瓦多狂歡節是以電子三重奏（Trio-Elétrico）作為狂歡節的核心；在這個當中，強調是一種自發性的街頭派對慶祝活動。這項節事活動每年吸引成千上萬的遊客和本地人走上街頭，通過加入帶有專屬樂團的「bloco（遊藝團）」的方式，參與街頭派對結識新朋友、跳舞和玩樂（Turismo do Bahia, 2022）。

[10] 巴伊亞薩爾瓦多歷史中心受三級政府頒布的法律保護：25/1937 號法令，由聯邦政府通過國家歷史和藝術遺產研究所（Instituto do Patrimônio Histórico e Artístico Nacional- IPHAN）實施（SANT 'ANNA, M. A., 2003）；第 3660/1978 號法律，由巴伊亞州政府通過巴伊亞藝術和文化學院（Instituto do Patrimônio Artístico e Cultural da Bahia- IPAC）；第 3289/1983 號市政法，規定了保護文化財產的具體市政立法，通過該法建立了一個包含 IPHAN 指定文化遺址的保護區，並由三級政府對保護區內的所有擬議專案進行聯合審查是必須的。2008 年斯拉瓦多城市總體規劃（Plano Diretor Urbano de Salvador- PDDU）正式認證了現有的聯邦指定遺產區以及特定市政法規（第 3289/1983 號法律）涵蓋的遺產區。除此之外技術許可和監督辦公室（Escritório Técnico de Licenciamento e Fiscalização-ETELF）的成立是為了促進巴伊亞薩爾瓦多歷史中心三級政府實施協調一致的措施和監督，以期加強一體化這片區域。2010 年頒布了巴伊亞薩爾瓦多舊中心參與式修復計畫（Plano de Reabilitação Participativo do Centro Antigo de Salvador）旨在解決在 1960 年代至 1990 年代進行的修復計畫中未能充分解決的經濟、社會、環境和城市問題，這始終集中在建議增加 Pelourinho 區的旅遊業和其他第三產業活動，耗盡其關鍵管理、行政和商業職能的歷史中心，並導致人口逐漸外流和城市景觀的相應惡化（Santos Junior& Braga, 2009）。

前葡屬殖民城市的文化遺產旅遊：巴伊亞薩爾瓦多（Salvador de Bahia）、佛得角舊城（Cidade Velha of Ribeira Grande）、莫桑比克島（Ilha de Moçambique）的初探

◎ 表 10-1：世界遺產「巴伊亞薩爾瓦多歷史城區」基本資料及獲選條件[11]

世遺名稱 （英文） （葡文）	巴伊亞薩爾瓦多歷史城區 **Historic Centre of Salvador de Bahia** **Centro Histórico de S. Salvador da Baía**
列入時間	1985 (委員會第 9 屆會議-CONF 008 008 X.A)
地理座標	S12 58 22.501 W38 30 46.732
所屬國家	巴西
世遺序號	309
獲選條件	(iv)(vi)
標準(iv)	巴伊亞薩爾瓦多是文藝復興時期城市結構的一個傑出例子，這座殖民城市結合了一個具有防禦、行政和住宅性質的上城區，以及環視港口進行商業活動的下城區。連同 1980 年列入世界遺產名

[11] Batista & Selma Paula（2004）認為巴伊亞薩爾瓦多入選為世界遺產，有以下條件和標準：

（一）巴伊亞薩爾瓦多是文藝復興時期城市結構的一個傑出例子，它適應了一個具有防禦性、行政和住宅性質的上層城市的殖民遺址，該城市俯瞰著商業活動圍繞港口展開的下層城市。

（二）巴伊亞薩爾瓦多是十六至十八世紀歐洲、非洲和美洲印第安人文化的主要交匯點之一。聯合國教科文組織認定巴伊亞薩爾瓦多符合文化類世界遺產條件中，即認可符合了第六項標準(vi)，可與先前已經通過列名的城市型世界遺產齊名，包括了：古巴的哈瓦納舊城區（Ciudad vieja de La Habana y su sistema de Fortificaciones，1982 年列名）、美屬波多黎各島的首府聖胡安城（San Juan de Puerto Rico，1983 年列名）、葡萄牙亞速爾群島中特塞拉島（Ilha Terceira）的英雄港（Angra do Heroísmo，1983 年列名），和位於哥倫比亞的卡塔赫納港口、要塞和古蹟群（Puerto, fortalezas y conjunto monumental de Cartagena，1984 年列名，又譯為迦太基）等，這些世界遺產與巴伊亞薩爾瓦多具有相似的特徵，可視之為相同類型的世界遺產。

（三）在巴伊亞薩爾瓦多歷史中心的範圍內，具備了凸顯其獨特普世價值的充要條件，包括被懸崖一分為二的上城區和下城區、Pelourinho 區內建於十六世紀城市規劃、街廓格局等特色。佔地 78.28 公頃的歷史中心擁有足夠的規模，足以充分展示傳達該遺產重要性的特徵和過程 。

（四）巴伊亞薩爾瓦多歷史中心在位置和環境、形式和設計、材料和物質方面，保有了高度的原真性。

世遺名稱 （英文） （葡文）	巴伊亞薩爾瓦多歷史城區 **Historic Centre of Salvador de Bahia** **Centro Histórico de S. Salvador da Baía**
	錄的歐魯普雷圖（Ouro Preto），巴伊亞薩爾瓦多因為擁有眾多分布綿密的古蹟而成為巴西東北部「卓越（par excellence）」的殖民城市。
標準(vi)	巴伊亞薩爾瓦多是十六至十八世紀歐洲、非洲和美洲印第安人文化的主要交匯點之一，它在歷史上曾經作為巴西建國的奠都所在地。

資料來源：UNESCO（1985；2022）

四、實例探討：佛得角「舊城－大禮貝拉歷史中心（Cidade Velha, Historic Centre of Ribeira Grande）」

　　15 世紀葡萄牙航海船隊抵達了位於大西洋非洲沿海原本無人居住的島嶼群，將這些由海底火山形成的島嶼群起名為 Cabo Verde（意為綠色岬角）。建於 1462 年的大禮貝拉（Ribeira Grande），是葡萄牙在西非的第一座城市建築，做為當時大西洋海上航運的中繼站，也是葡萄牙人在此地最早的定居點。位於佛得角聖地牙哥島的南部的大禮貝拉，在十八世紀後期更名為舊城（Cidade Velha），一直是佛得角諸島的首善之都，直到 1770 年將首府遷移至地勢相對優越安全的普拉亞（Praia），並沿用至今（Chabal, 1993）。十九世紀隨著 1876 年大西洋奴隸貿易的廢除，佛得角諸島對於葡萄牙經濟利益價值大不如前，經濟開始衰落，原本許多居民在此期間外移（Chabal, 1993; Governo de Cabo Verde, 2022）。然而，由於佛得角諸島在地理位置上位處大西洋中部航道的位置，這項先天的優勢加以良好的港灣地勢條件，使佛得角成為補給船隻的理想地點（Correia & Silva, 1995）；位於聖維森特島的明德盧（Mindelo）仍在十九世紀成為重要的商業中心（Chabal, 1993）。

　　歷史意義上，佛得角諸島也是歐洲在熱帶地區建的第一個殖民基

前葡屬殖民城市的文化遺產旅遊：巴伊亞薩爾瓦多（Salvador de Bahia）、佛得角舊城（Cidade Velha of Ribeira Grande）、莫桑比克島（Ilha de Moçambique）的初探

地，憑藉著大禮貝拉位於葡萄牙和巴西正中間良好的戰略位置，在大西洋奴隸貿易中發揮作用，變成為十六和十七世紀販運奴隸的集散地，當時繁榮的經濟活動吸引了商人，財富使其成為海盜經常攻擊的目標（Madeira Santos, 2002）。舊城－大禮貝拉保留著最初的街道佈局和數量相當的的歷史建物遺蹟，見證了十五世紀以來當地在人類全球地緣發展的的歷程，以及數個世紀間非洲與歐、美洲各地在經濟、政治上的關係發展；包括教堂、防禦堡壘、城市街廓等，不僅見證了統治者和既得利益者維繫政治權力、經濟利益的雄心，也見證了人口貿易制度下奴隸被迫基督教化、遭受奴役和販賣的灰暗歷史（Cabral, 1998; Albuquerque & Dos Santos, 2001）。

　　文化意義上，佛得角「舊城－大禮貝拉歷史中心（Cidade Velha, Historic Centre of Ribeira Grande）」做為歐洲在非洲熱帶地區歷史上第一個殖民據點，也是數百年來大西洋往返美洲、印度洋海上航線的交通中繼樞紐；包括來自非、美、亞、歐各洲的文化，隨著海上轉口貿易船隻所帶來的客商行旅，在這個距離西非海岸線 455 公里外蕞爾海島的港口城市裡混合交雜，孕育出新的克里奧爾（Creole，意為混和）的新文化，除了在語言上產生了「克里奧爾語」和各種變體，也在許多文化表徵上體現，包括飲食、信仰、舞蹈、音樂等方面（如表 10-2 所示）。

表 10-2：世界遺產「舊城－大禮貝拉歷史城區」基本資料及獲選條件[12]

世遺名稱（英文）（葡文）	舊城－大禮貝拉歷史城區 **Cidade Velha, Historic Centre of Ribeira Grande** **Cidade Velha, centre historique de Ribeira Grande**
列入時間	2009 (委員會第 33 屆會議- 33 COM 8B.10)
地理座標	N14 54 54.5 W23 36 18.7
所屬國家	佛得角
世遺序號	1310

[12] 佛得角舊城於 2009 年入選為世界遺產，Elizabeth Cardoso1（2012）認為舊城
多入選為世界遺產有以下條件和標準：

（一）舊城展示了突出的普遍價值：大禮貝拉歷史中心是第一個在熱帶地區
建造的歐洲殖民城鎮，標誌著歐洲在十五世紀末向非洲和大西洋地區
擴張的決定性一步。隨後在十六世紀和十七世紀，大禮貝拉歷史中心
成為葡萄牙殖民及其管理的一個重要停靠港。它是國際海上貿易路線
的一個特殊中心，包括非洲與開普敦、巴西和加勒比海之間的路線。
它提供了跨大陸地緣政治願景的早期形象。它與世隔絕但靠近非洲海
岸的島嶼位置，使其成為現代奴隸在大西洋進行貿易的重要平臺。作
為奴隸和奴隸貿易的不人道行為的集中地，大禮貝拉歷史中心在跨文
化接觸方面也很特別，由此產生了第一個發達的克里奧爾社會。大禮
貝拉山谷在溫帶和熱帶氣候之間的邊界上嘗試了新的殖民農業形式。
它成為世界各地植物物種適應和傳播的平臺。

（二）紀念碑，仍然存在於大禮貝拉及其海洋和農業城市景觀中的遺跡，證
明了其在與歐洲對非洲和美洲的殖民統治發展以及大西洋的誕生相關
的國際貿易中的重要作用三角貿易。它們證明了第一次洲際海上貿易
的組織，以及里貝拉格蘭德作為溫帶和熱帶地區以及各大洲之間眾多
植物物種的適應和傳播中心的作用。

（三）大禮貝拉的城市、海洋和景觀為現代三個多世紀的大西洋奴隸貿易及
其統治關係的起源和發展提供了傑出的證據。它是其商業組織的主要
場所，也是利用奴隸發展殖民地領土的早期經驗。人類的混血，非洲
和歐洲文化的交匯，孕育了第一個克里奧爾文化。

（四）大禮貝拉歷史中心與奴役和販賣非洲人民的歷史物質表現直接相關，
並與其相當大的文化和經濟後果有關。里貝拉格蘭德是第一個完全成
熟的混血克里奧爾社會的搖籃。克里奧爾文化隨後傳播到大西洋，適
應了加勒比和美洲的不同殖民環境。它的形式影響了許多領域，包括
藝術、社會習俗、信仰、藥典和烹飪技術。大禮貝拉歷史中心是非
洲、美洲和歐洲共有的非物質遺產的重要初始環節。

世遺名稱（英文）（葡文）	舊城－大禮貝拉歷史城區 **Cidade Velha, Historic Centre of Ribeira Grande** **Cidade Velha, centre historique de Ribeira Grande**
獲選條件	(ii)(iii)(vi)
標準(ii)	大禮貝拉的古蹟、遺跡以及它的海洋和農業城市景觀，證明了它在國際貿易中的重要作用，與歐洲對非洲和美洲的殖民統治的發展以及大西洋三角貿易的誕生有關。它們證明了第一次洲際海上貿易的組織，以及大禮貝拉作為溫帶和熱帶地區以及各大洲之間眾多植物物種的適應和傳播中心的作用。
標準(iii)	大禮貝拉的城市、海洋和景觀為近代以來三個多世紀的大西洋奴隸貿易的起源和發展及其支配關係提供了突出的證明。它是一個商業組織的主要場所，也是利用被奴役者開發殖民地領土的早期經驗。人類種族的混合以及非洲和歐洲文化的交匯，孕育了第一個克里奧爾文化的出現。
標準(vi)	大禮貝拉與非洲人民被奴役和販賣的歷史的物質表現及其相當大的文化和經濟後果直接相關。大禮貝拉是第一個成熟的混合種族克里奧爾社會的搖籃。克里奧爾文化隨後傳遍了整個大西洋，適應了加勒比和美洲的不同殖民背景。其形式影響了許多領域，包括藝術、社會習俗、信仰、藥典和烹飪技術。大禮貝拉是非洲、美洲和歐洲共享的非物質遺產中一個重要的初始環節。

資料來源：UNESCO（2009；2022）

五、實例探討：莫桑比克的莫桑比克島
（Ilha de Moçambique）

位於東非印度洋莫蘇里爾灣（Baía de Mossuril）入口處的莫桑比克島（Ilha de Moçambique，又譯莫三比克），行政上今日隸屬於莫桑比克共和國北部楠普拉省（Província de Nampula），是由幾座石灰質珊瑚礁島所組成的群島，距離非洲大陸海岸 4 公里，1960 年代所興建的橋梁將海島與非洲大陸連接起來。莫桑比克島是殖民地葡屬東非（África Oriental

Portuguesa）的首都，據信莫桑比克之名稱也來自於此島。

　　早在四世紀，阿拉伯人就被索法拉省所蘊藏的金礦吸引到莫桑比克島。八世紀開始，莫桑比克島北部沿海村莊已經和當時通過迅速城市化擴張版圖的伊斯蘭帝國商業網絡結合，通過供應奴隸、黃金、海龜殼、蠟、琥珀、珍貴貝殼進行互動，阿拉伯人也在此地通過阿曼蘇丹國（Sultão de Omã）的管轄莫桑比克島，進行貿易活動（Lobato, 1992; Duarte, 1993）。雖然莫桑比克島的人類活動歷史遠早於葡萄牙航海家達伽馬（Vasco da Gama）於 1498 年登陸該島，但達伽馬的到訪，的確開啟了莫桑比克島新的局面，對於當地產生了相當重要的歷史意義。

　　由於十五世紀起，歐洲與近東（紅海區域、阿拉伯、波斯）以及遠東（印度）之間原本往來的香料貿易（Spice trade）路線，在 1453 年起遭到奧斯曼帝國（Império Ottomano，或譯為鄂圖曼土耳其帝國）控制並徵收重稅。此外，威尼斯共和國（Serenìsima Repùblega de Venèsia, La Serenissima）在十一至十五世紀長期壟斷了地中海的海上貿易，使得傳統取道波斯灣的香料貿易航線，抑或是取道紅海搭配駱駝商隊（caravan）的水陸結合路線都受到了阻礙。諸多的因素，促使地處地中海西側的葡萄牙、西班牙等國積極興起了尋找通往近東及遠東新航路的念頭，藉此擺脫上述的貿易交通障礙。歷史記錄顯示，以達伽馬為首的葡萄牙船隊沿著非洲大陸沿岸航行，於在 1498 年抵達了已有阿拉伯人和斯瓦希里斯（swahilis）定居的莫桑比克島，象徵著葡萄牙開闢海上貿易新航路的願望漸趨明朗，除了滿足歐洲各地王室對於香料、奇珍產品的需求，更揭開了以黃金等貴金屬積累財富的重商主義時代。黃金除了被用來帶到印度進行貿易往來，更成為了王權者的資產。通過對商品徵稅和貿易，莫桑比克島為葡萄牙帝國帶來了寶貴的經濟貢獻（Serra, Hedges & Universidade Eduardo Mondlane, 2000）。

　　莫桑比克島以得天獨厚的地理位置，成為往來里斯本和果阿（Goa）之間「印度新航線（Carreira da Índia）」船隻的中繼港口和轉口貿易樞紐，包括印度布料、珠子、非洲黃金、奴隸、象牙和黑木等商品在莫桑比克島進行轉口貿易，從此也造就了莫桑比克島的一番榮景。隨著歐亞海上新航路的開闢，許多商人以及工匠從印度來到莫桑比克，也將印度

前葡屬殖民城市的文化遺產旅遊：巴伊亞薩爾瓦多（Salvador de Bahia）、佛得角舊城（Cidade Velha of Ribeira Grande）、莫桑比克島（Ilha de Moçambique）的初探

的文化帶來了東非[13]（Ferreira & António, 1975）。然而，富裕繁榮的背景下，自然也引來歐洲其他海上競逐者的覬覦。葡萄牙一方面在莫桑比克島積極建設部屬防禦工事建築，1558 年用船艙壓艙石所構築的聖塞巴斯蒂昂堡壘（Fortaleza de São Sebastião），這座於 1620 年才完工的堡壘，是非洲南部最大的堡壘，迄今仍可在莫桑比克島北邊周邊海灘上看到堡壘城垛的遺構殘跡，堪為這段歷史做出最佳的見證（Município da Ilha de Moçambique, 2022）。此外，島北端建於 1522 年的 Baluarte 聖母教堂（Capela de Nossa Senhora do Baluarte），是當地唯一的曼努埃爾式（Arquitectura Manuelina）建築，也是公認南半球僅存最古老的歐洲建築（Município da Ilha de Moçambique, 2022），是目前莫桑比克島世界遺產旅遊當中除了聖塞巴斯蒂昂堡壘之外，另一個遊客看點。

　　莫桑比克島也是各種不同文化、文明和宗教的聚集地。包括了淵源甚早的阿拉伯人，非洲本地的班圖人（bantu）和斯瓦希里斯人（swahilis），因貿易經商而移居此地的印度人、葡萄牙人、巴西人等，不但因為多元的人種使得此地的文化接觸更顯多元，更因為其各自背後所信仰的不同宗教背景，讓莫桑比克島有別於其他殖民城市較侷限於殖民宗主國和殖民地的二元文化，在文化面因為多元交融而更顯得豐富。此外，當地多元的文化也展現在莫桑比克島的城市結構和防禦工事建築上，班圖人、斯瓦希里人、阿拉伯人、波斯人、印度人和歐洲人的互動下，使得當地建築技術非常出色文化多樣性；莫桑比克島有兩種不同類型的住宅和城市系統，北部是受斯瓦希里人、阿拉伯和歐洲影響使用石頭和石灰建造

[13] 1686 年，由印度船東和富商所組成，一家名為馬贊尼斯（Mazanes）的公司，獲得了葡萄牙官方授予商業和海關壟斷權，藉由在運費、後勤支助、葡萄牙官方援助等方面給予廣泛的商業特權，以便換取讓印度定期向莫桑比克供應紡織品。馬贊尼斯公司成立後，1687 年，第一批印度人來到莫桑比克，開始定居在莫桑比克島上，隨後更從島上逐步往葡屬東非的內陸挺進，包括了在盧倫索馬貴斯（Lourenço Marques，今日為莫桑比克共和國首都馬普托 Maputo）獲得了批發和零售的壟斷地位。同時，印度商賈也從印度帶來了其他周邊職業的印度人移入莫桑比克，並在此定居擔任諸如技工、理髮師、鐘錶匠和金匠等工匠（Ferreira & António, 1975）。

的「石頭城（Cidade de Pedra e Lime）」，南部是傳統非洲使用棕櫚葉構築屋頂的「馬庫蒂城鎮（Cidade Macuti）」，則代表了島上主要族群馬庫阿人（macuas）、阿拉伯裔、印度裔（indianos）和混血（mestiços）的居住文化。以北面「石頭城」作為莫桑比克島的行政和商業核心所在，從 1507 年持續到 1898 年均作為葡萄牙殖民統治的第一個首府所在地（Município da Ilha de Moçambique, 2022）。

　　莫桑比克島於 1818 年獲得城市地位，直到 1898 年是莫桑比克的首府城市，實際上是第一個首都。該市於 1991 年被聯合國教科文組織列為世界遺產（如表 10-3），也是莫桑比克發展最快的旅遊目的地之一。

✎ 表 10-3：世界遺產「莫桑比克島」基本資料及獲選條件[14]

世遺名稱（英文）（葡文）	莫桑比克島 **Island of Mozambique** **Ilha de Moçambique**
列入時間	1991 (委員會第 15 屆會議- CONF 002 XV)
地理座標	S15 2 3.012 E40 44 8.988
所屬國家	莫桑比克

[14] 莫桑比克島於 1991 年入選為世界遺產，Serra, Hedges & Universidade Eduardo Mondlane（2000）認為莫桑比克島入選為世界遺產有以下條件和標準：
（一）莫桑比克島是葡萄牙殖民政府的第一個所在地，從 1507 年持續到 1898 年。有兩種不同類型的住宅和城市系統。島嶼北部受到阿拉伯和歐洲的影響，南部是傳統非洲建築的馬庫蒂鎮（屋頂棕櫚葉之城）。莫桑比克島的城市結構和防禦工事非常出色文化多樣性，呈現了班圖人、斯瓦希里人、阿拉伯人、波斯人、印度人和歐洲人的互動融合產生了其獨特的建築和建築技術。島上的建築持續地使用相同的建築技術、相同的材料和相同的裝飾原則維持，還包括其現存最古老的堡壘、其他防禦性建築和眾多宗教建築（包括許多十六世紀的建築）。
（二）莫桑比克島上的城鎮和防禦工事是當地傳統、葡萄牙影響以及在較小程度上印度和阿拉伯影響交織在一起的建築的傑出典範。
（三）莫桑比克島是葡萄牙在西歐與印度次大陸乃至整個亞洲之間建立和發展海上航線的重要見證。島嶼社區與印度洋的航海歷史密切相關，因為該島在十世紀的洲際貿易聯繫中發揮了獨特的作用。它的國際歷史重要性與葡萄牙在西歐和印度次大陸之間的海上航線的開發和建立有關。

世遺名稱	莫桑比克島
（英文）	**Island of Mozambique**
（葡文）	**Ilha de Moçambique**
世遺序號	599
獲選條件	(iv)(vi)
標準(iv)	莫桑比克島的城鎮和防禦工事是一個突出的例子，它是融合了當地與葡萄牙風格，以及小部分印度和阿拉伯文化交織在一起的建築。
標準(vi)	莫桑比克島是葡萄牙在西歐和印度次大陸以及整個亞洲之間建立和發展海上航線的重要見證。

資料來源：UNESCO（1991；2022）

六、結　語

　　從前述三處不同葡語國家境內的案例當中，可以發現這些國家及城市對於殖民時期所遺留的史蹟建築和文化資產，正好充份反映了從十五世紀葡萄牙開展海上拓殖活動以來，在所到世界各地墾殖的建設情形。從當前仍然遺留保存的有形實體建築，得以窺見當時相關城市規劃建設的思維，除了反映了當時歐洲建築工藝技術、工法的程度，也能觀察到當時歐洲所時興流行的建築風格流派，同時也可通過不同城市各自在環境條件上的特性，因地制宜進行相應的設計，以求能夠更結合當地的實際需要。事實上，從當前已經列名世界遺產的殖民城市案例當中，可以清楚看出當前全球重視「文化多元性」的主流價值；從 1980 年代開始，無論是古巴的哈瓦納舊城區（Ciudad vieja de La Habana y su sistema de Fortificaciones，1982 年列名）、美屬波多黎各島的首府聖胡安城（San Juan de Puerto Rico，1983 年列名）、葡萄牙亞速爾群島中特塞拉島（Ilha Terceira）的英雄港（Angra do Heroísmo，1983 年列名），或位於哥倫比亞的卡塔赫納港口、要塞和古蹟群（Puerto, fortalezas y conjunto monumental de Cartagena，1984 年列名，又譯迦太基）等殖民城市，通過

一批批的殖民城市世界遺產入列名錄，這種多元文化所積累的歷史遺跡得以獲得更佳的保存，並得以旅遊的型態提供世人認識和學習的機會。

從上述三處殖民城市的世界遺產案例當中，可以發現殖民城市本身大多是殖民拓殖者「從無到有」的建設，因此在城市規劃上須採取不同於存在於殖民母國城市的「既有存在」的事實，從城市街廓的布設當中，除了通過公共建築的設置強調城市公共機能的展現，更藉此規劃體現出統治階層在殖民城市當中的主導地位和重要性。此外，孤懸海外的殖民城市可能須考慮遭遇各方覬覦者的威脅和攻擊，因而必須更加重視城市的防禦機能，因此更能在殖民城市當中看見軍事性防禦工事的構工。這些建築於「大航海時期」分布於全球各地的軍事堡壘、城垛，恰好可以反映出某個時期人類軍事防禦的思維和概念，對於軍事史相關具備研究興趣者而言，殖民城市的文化遺產能夠提供絕佳的鑽研素材。

無論是從文化保存或發展成為旅遊資源等方面，大多抱持較為正面和積極態度加以看待，並未因為昔日殖民時期相關史實可能從今日觀點評價存在負面的歷史評價，態度上就刻意採取消極看待、淡化或漠視。事實上，本文當中三處殖民城市的世界遺產案例都與昔日非洲奴隸人口交易相關，這些世界遺產的呈現，恰如其分地見證了過去人類曾經存在漠視人權、非人道與歧視等史實，從文化遺產所存在的教育面意義而言，這樣的文化資產保存或可具備對後世發人省思的警世意義。

值得留意的是，從上述的三處案例當中，可以發現部分世界遺產面臨可持續發展方面的較具急迫性的難點。以莫桑比克島的案例而言，由於曾經遭遇風災、戰火等對歷史建物的破壞，戰事期間發生的大量人口湧入導致過度擁擠和貧困、供水和衛生問題、建築物、技術基礎設施和建築環境的侵蝕和嚴重腐爛，許多歷史建築處於嚴重腐爛狀態，有些已成為廢墟；同時，先天建築材料和技術是原始且落後，再加上建築材料的稀缺和高昂的成本，都不利於進行維護或改善。經過 ICOMOS 評估，在馬庫蒂鎮建築遺產的保護狀況並不完全令人滿意（UNESCO, 2022）。事實上，這些歷史城市迄今仍然維持城市機能的日常運作，如何在兼顧城市居民日常生活便利性及舒適性的同時，開展城市型世界遺產的保存和維護，是許多同時擁有新舊城區的世界遺產城市共同面臨的課題。

參考文獻

Albuquerque, Luís de & Madeira Santos, Maria Emília (1991). *História Geral de Cabo Verde I*. Centro de Estudos de História e Cartografia Antiga, Instituto de Investigação Científica Tropical.

Madeira Santos, Maria Emília (2001). *História Geral de Cabo Verde II*. Centro de Estudos de História e Cartografia Antiga, Instituto de Investigação Científica Tropical.

Barker, C. (2004). *The SAGE Dictionary of Cultural Studies*. SAGE Publications Ltd. https://dx.doi.org/10.4135/9781446221280

Bellingham, S. (2013). Marrakesh- East meet west. Retrieved on 2022.12.22 from https://www.travelcounsellors.co.uk/stephen.bellingham/Profile-Blog/MarrakechEastMeetsWest

Bhabha, H. K. (1990). *Nation and Narration*. Psychology Press.

Britannica, T. (2020). decolonization. *Encyclopedia Britannica*. Retrieved on 2022.12.22 from https://www.britannica.com/topic/decolonization

Britannica, T. (2021). *Salvador. Encyclopedia Britannica*. Retrieved on 2022.12.22 from https://www.britannica.com/place/Salvador-Brazil

Britannica, T. (2022). Tomé de Sousa. *Encyclopedia Britannica*. Retrieved on 2022.12.22 from https://www.britannica.com/biography/Tome-de-Sousa

Bryce, D. & Čaušević, S. (2019). Orientalism, Balkanism and Europe's Ottoman heritage. *Annals of Tourism Research*, 77, 92-105.

Cabrera, A. M. (2000). Conocer para salvaguardar las ciudades históricas: itinerarios urbanos de Córdoba, em Martín de la Cruz, J. C. e Román Alcalá, R. (eds.), *Actas del Primer Congreso Internacional*. Cajasur. doi: 10.5209/rev_RCHA.2010.v36.13.

Carvalho, C. (2005). A herança patrimonial e a política de conservação. Balanço e perspectivas, en Correia e Silva F. E. (Coord.), *Cabo Verde. 30 anos de cultura. 1975-2005*. Instituto da Biblioteca Nacional e do Livro. Praia.

Chabal, P. (1993). Politics: some reflections on the postcolonial state in Portuguese-speaking Africa. *Africa Insight*, 23(3), 129-135.

Cheer, J. M. & Reeves, K. J. (2015). Colonial heritage and tourism: Ethnic landscape perspectives. *Journal of Heritage Tourism*, 10(2), 151-166.

Echtner, C. & Prasad, P. (2003). The context of third world tourism marketing. *Annals of Tourism Research*, 30(3), 660-682.

Elizabeth, Cardoso (2012). *Promoção do turismo cultural em Cidade Velha.* Universidade do Algarve, Escola Superior De Gestão, Hotelaria e Turismo oai:sapientia.ualg.pt:10400.1/3592.

Ferreira, António R. (1975). *Moçambique Pré-colonial.* Fundo Nacional do Turismo, Maputo.

Freyre, Gilberto (2013). *Nordeste: Aspectos da Influência da Cana sobre a Vida e a Paisagem do Nordeste do Brasil* (7 ed.). Global.

Governo de Cabo, Verde (2022). *O arquipélago- História.* Retrieved on 2022.12.22 from https://www.governo.cv/o-arquipelago/historia/

Governo do Estado da Bahia, Secretaria da Cultura, Escritório de Referência do Centro Antigo, UNESCO (2010). *Centro Antigo de Salvador: Plano de Reabilitação Participativo.* Escritório de Referência do Centro Antigo, UNESCO, Salvador, Secretaria de Cultura, Fundação Pedro Calmon.

Hall, Stuart (1990). Cultural Identity and Diaspora. In Rutherford, Jonathan (Ed.). *Identity: Community, Culture, Difference.* Lawrence & Wishart. 222-237.

Kelly, T. (2015). *Bosnia- where East meets west.* Retrieved on 2022.12.22 from https://www.keadventure.com/adventure-travel-blog/item/81-bosnia-where-east-meets-west

Lemos, Carlos, A. C. (2000). *O que é Património Histórico.* Editora Brasiliense S.A.

Lonsdale, J (2015). Have tropical Africa's nationalisms continued imperialism's world revolution by other means? *Nations and Nationalism*, 21 (4), 609-629.

Madeira Santos & Maria Emília (2002). *História Geral de Cabo Verde III.* Centro de Estudos de História e Cartografia Antiga, Instituto de Investigação Científica Tropical.

Município da Ilha de Moçambique (2022). *Ilha de Moçambique-História.* Retrieved on 2022.12.22 from https://www.ilhademocambique.co.mz/content/historia

Por Jonildo Bacelar (2022). *Elevador Lacerda*. Retrieved on 2022.12.22 from http://www.bahia-turismo.com/salvador/elevador-lacerda.htm.

Ravi, S. (2008). Modernity, imperialism and the pleasures of travel: The continental hotel in Saigon. *Asian Studies Review*, 32(4), 475-490.

Santos Junior, W. R. & Braga, P. M. (2009). *O programa de recuperação do centro histórico de Salvador*. Retrieved on 2022.12.22 from http://vitruvius.com.br/revistas/read/arquitextos/09.107/59.

Santos, Madeira M. (2007). *História Concisa de Cabo Verde*. Instituto de investigação Cientifica Tropical- Lisboa. Instituto da Investigação e do Património cultural-Praia. Cabo Verde.

Serra C., Hedges D. & Universidade Eduardo Mondlane. (2000). *História de moçambique* (2a edição). Livraria Universitária.

Smith, H. (2010). *Transformation, conflict and identities in the historic centre of Salvador de Bahia*. Universidad de Sevilla. Retrieved on 2022.12.22 from https://www.academia.edu/23762900/_Cidade_Velha_Patrim%C3%B3nio_Mundial_ARQUEOLOGIA_MEMORIA_E_TERRITORIO?source=swp_share

Smith, Laurajane (2011). All Heritage is Intangible: Critical Heritage Studies and Museums. *Reinwardt Memorial Lecture Vol. 4*. Reinwardt Academy.

Teixeira, Manuel C. (2012). *A forma da cidade de origem portuguesa*. Editora Unesp.

Tuck, E. & Yang, K. W. (2012). Decolonization is not a metaphor Decolonization: Indigeneity. *Education & Society*, 1(1), 1-10.

UNESCO (2002). Universal Declaration on Cultural Diversity. *Records of the General Conference, 31st session, Paris, 15 October to 3 November 2001, v. 1: Resolutions (31 C/Resolutions + CORR)*. Retrieved on 2022.12.22 from https://unesdoc.unesco.org/ark:/48223/pf0000124687

UNESCO (2022). *Protection and Management requirements, Island of Mozambique*. Retrieved on 2022.12.22 from https://whc.unesco.org/en/list/599/

Wharton, A. (1999). Economy, architecture and politics: Colonialist and Cold War hotels. *History of Political Economy*, 31(5), 285-300.

Zhang, Carol X., Yankholmes, Aaron & Morgan, Nigel (2022). Promoting postcolonial destinations: Paradoxical relations between decolonization and 'East meets West'. *Tourism Management*, 90, 104458. https://doi.org/10.1016/j.tourman.2021.104458.

Chapter 11

文化遺產旅遊中的「源萃」：
「澳門歷史城區」的「葡源素」
路線

The Element of "Portuguese Origin": An Empirical Route Design for Heritage Tourism in the "Historical Center of Macao"

柳嘉信、曹媛媛

Eusebio C. Leou, Yuanyuan Cao

本章提要

　　「Origem Portuguesa（Portuguese Origin，葡源素）」作為一種概念被提出，意指和葡萄牙有關的起源因素，而全球範圍符合條件且帶有這樣元素的世界遺產遍及各大洲，這樣的「源萃」能否進一步成為一個目的地吸引遊客的元素，似值得進一步加以探討。本文以中國世界遺產之一的「澳門歷史城區」為案例，通過文獻梳理及分析，先將澳門歷史城區範圍內與葡萄牙歷史因素相關的場域，以「葡源素」加以定義並列出，再透過實地踩點測量及運用地理資訊系統，將相關地點串接形成為帶有此一概念的特殊主題旅遊路線，藉此希望能開展出針對葡語國家遊客所打造的造訪澳門文化遺產新路線，在「適度多元」的發展目標下，積極開拓澳門文化遺產旅遊對外推廣的新客源方向。

關鍵詞：文化遺產旅遊、澳門、葡源素、ArcGIS 地理資訊系統

Abstract

　　The term "Origem Portuguesa (Portuguese Origin)" was proposed as a concept referring to the heritages with the influences of Portuguese origin.　In fact, Heritages sites within these Portuguese elements were spread in each continent. This elements of "Portuguese Origin" might be as an attraction of a destination, which needs go further discussion. In this current chapter, the Chinese World Heritage site of the "Historical Center of Macao", was adopted as target, in which the "Origem Portuguesa (Portuguese Origin)" elements has been studied.　By a series of field research, this study first defines the sites containing the historical Portuguese influences within the "Historical Centre of Macao". Further works for organizing new routes of the mentioned elements had been conducted by geographic information system, in which is aiming to promote new tourism markets of Portuguese-speaking countries to Macao, responding its development goal of "moderate diversity".

Key Words: Heritage Tourism, Macao, "Portuguese Origin", ArcGIS

一、前　言

　　「大航海時代」開啟了人類文明海上貿易的活躍期,也揭開了海外拓殖的序幕,許多歐洲國家也因此成為殖民母國。通過大量的貿易活動以及伴隨著的人員往來,使得歐洲文化開始向歐洲以外的地方傳遞和移植,並且反映在宗教信仰、語言文字、傳統習俗、穿著服飾、飲食習慣、藝術美學、建築工藝[1]等方面。一方面,這些來自殖民母國的文化出現在殖民地,可以直觀的呈現出殖民母國統治事實的象徵符號,樹立殖民統治者在殖民地的宰制者身分和權威地位;另一方面,歐洲國家的文化通過殖民的方式向外傳播,和殖民地當地原生文化之間產生了不同程度的融合或排斥,最終讓殖民地呈現多重的文化面貌。從後世的觀點來看,這些擁有殖民歷史背景的地方在文化方面所呈現的多元性,以及因為因緣際會下遺留在當地的有形歷史資產,豐富了當地的文化底蘊,更可能因為獲得良好的保存而顯得帶有「原汁原味」的原真性(authenticity),成為今日引起遊人入勝的旅遊吸引景點(tourism attractions)。

　　葡萄牙自十五世紀開始展開的「大航海時期」當中擴展其國土的版圖,也隨著歷史進程在葡萄牙人佔領和統治所到之處,遺留了諸多具有歷史和文化價值的有形歷史資產和無形的文化遺產。這些既可做為過去一段時期歷史史實的見證,象徵著人類歷史中早期全球化的開端,這些歷史資產本身所蘊含的多元文化融合內涵,更具有獨一無二、難以複製的珍貴價值,並喚起了當前滲透社會的全球化的開端。為此,葡萄牙官方將全球各個受到葡萄牙影響(多半為歷史因素)的相關世界遺產場

[1] 例如所有殖民城市一個共同的特質,就是在營建環境(built environment)中會同時存在著殖民者與被殖民者不同的建築物,這些帶有異質文化的建築,有的在式樣上純度非常的高,有的則會與當地的形式共存;這種異質文化共存的營建環境,往往是這些城鎮最主要的特色之一(傅朝卿,2008b)。

域，定義為「Património Mundial de Influência Portuguesa（意為「受葡萄牙影響的世界遺產」）」，並將此一與葡萄牙相關的概念稱之為「Origem Portuguesa（Portuguese Origin）」，這類的世界遺產亦稱之為「World Hertage Portuguese Origin, WHPO」；截至 2022 年 10 月為止，世界遺產名錄中 1,154 項世界遺產中，有 14 處遺產與葡萄牙歷史因素相關（Comissão Nacional Da Unesco-Ministério Dos Negócios Estrangeiros, 2022）。而考量這個「Origem Portuguesa（Portuguese Origin）」的概念本身所帶有「起源」和「溯源」的意涵，又與葡萄牙過去在歷史上的相關史實有關，本文乃提出將之譯為「葡源素」做為在中文語境當中的稱呼。

澳門在歷史上曾經歷葡萄牙的統治長達四百餘年，甚至在葡萄牙 1974 年發生「康乃馨革命」之後至 1999 年主權移交中國之前，澳門成為葡萄牙最後一個海外屬地。葡萄牙在澳門的治理時間甚長，脫離葡萄牙統治的時間相對其他前葡屬地國家更為短暫，葡萄牙在澳門當地所遺留的痕跡理應更為清晰。本文試圖根據「葡源素」與「WHPO」的概念，對於世界遺產之「澳門歷史城區」範圍內與葡萄牙歷史因素相關的場域，透過文獻梳理及分析先加以定義並列出，再透過實地踩點測量及運用地理資訊系統，將相關地點串接形成為旅遊路線，藉此希望能開展出針對葡語國家遊客及對「葡源素」感興趣的遊客所打造的澳門文化遺產新路綫，豐富、開拓澳門文化遺產旅遊對外推廣的新方向。

二、殖民文化遺產、「葡源素（Portuguese Origin）」和世界遺產中的「葡源素」

從被殖民者的歷史遺緒而言，看待殖民者的視角可能存在著「接受

認同[2]」或「抗拒排斥[3]」兩種截然不同的觀點（傅朝卿，2008b），甚至「認同」與「排斥」兩種情緒可能同時存在。從某些諸如「朝鮮總督府」被拆除的實際案例當中可以發現，一個昔日曾經是殖民地的城市，由於往往在文化面貌上帶有多元性，能成為當今吸引遊客上門的賣點。然而，昔日受到殖民的這段歷史史實，有可能因為看待的史觀角度不同，反而挑起昔日被殖民者的遺緒，觸動「前殖民地」當地輿論的敏感神經，原本象徵當地文化多元性、可以吸引遊客前來的旅遊景點（Tourism attractions），有可能反而被當地去殖民化的輿論風向貼上了「殖民文化符號」的標籤；這些原本作為反映一個城市昔日歷史、象徵多元文化混合的歷史資產，反將面臨「欲置之死地而後快」的存亡關頭。

聯合國教科文組織（UNESCO）在 2005 年通過的《文化表現多樣性保護與推廣公約（Convention on the Protection and Promotion of the Diversity of Cultural Expressions)》當中，揭示了「文化多樣性」的普世價值，一方面致力於推動不同文化間的互動與對話，並強調對於多樣性的文化表現應加以提倡和保護（UNESCO, 2005）。在此一強調和重視文化多樣性價值的宣示下，過去因為殖民歷史因素所遺留下來的許多有形

[2] 西班牙曾歷經伊斯蘭文化摩爾人統治近 800 年（711-1492），於此同時天主教王國矢志驅逐伊斯蘭政權，甚至將從摩爾人手中奪回統治權稱之為「Reconqista（光復）」，這段歷史和文化已然內化成為西班牙歷史的一部分，今日的西班牙境內也遺留諸多與摩爾人統治時期有關的世界文化遺產，諸如由摩爾人蘇丹宮殿改成天主教國王的「阿爾罕布拉王宮（Alhambra, Generalife y Albaicín de Granada)」和由清真寺改成天主教堂的「哥多華清真寺大教堂和歷史城區（Mezquita de Córdoba- Centro Histórico de Córdoba)」即為最著名的例子，這些屬於「前朝」或「異教徒」的遺跡和符號得以倖存保留，某種程度而言可以視為是對過去統治者採取較為接受與認同態度的表現。

[3] 位於韓國首都首爾（漢城）、興建於日本統治時期 1926 年的「朝鮮總督府」建築，已經屹立多年，且本身一直處於使用當中，但韓國輿論對於此一象徵日本統治期間權力核心的建築，長期以來存有諸多爭議，咸認為是一種恥辱的象徵；因而在 1995 年以「清除日本統治時期象徵」為由，由總統金泳三下令拆除留的建築。雖然期間亦有輿論認為該歷史建築應可以遷建方式加以保存，但最終仍因經費龐大未獲考慮。某種程度而言，「朝鮮總督府」的拆除可以視為是對過去統治者採取較為抗拒與排斥態度的表現。

的場域或物件，得以被正視為是一種文化多元性的呈現，而非再被狹隘地定位成一種「被殖民」、「殖民統治」的符號；唯有這些見證人類發展歷程當中某段歷史的象徵，不再需要基於某個文化自身的本位觀點而遭到刻意的抹除，才能讓過去的被殖民者與殖民者都能真正正視過往確實發生過的每一段歷史事實，尊重歷史本身的連貫性（continuity），這些屬於不同時空、不同文化的文化資產才得以被人類共同珍視和保存。

　　《保護世界文化和自然遺產公約（Convention Concerning the Protection of the World Cultural and Natural Heritage）》經由 1972 年聯合國教科文組織於巴黎召開第十七屆會議中通過後，隨即於 1976 年成立世界遺產委員會，至 1978 年建立了第一批《世界遺產名錄》迄今，截至 2022 年 6 月為止，全球共有 1,154 項世界遺產[4]，其中除了葡萄牙本身現有 17 處世界遺產以外，另有多處葡萄牙以外的世界遺產與葡萄牙歷史因素相關；這類型的世界遺產，大致是與從十五世紀「大航海時代」葡萄牙開始從事海上探險及海外擴張活動有關。翻開全球通史可見，從十五世紀開始，葡萄牙人曾經建立了橫跨美、歐、非、亞四大洲的葡萄牙帝國，其距離跨度迄今仍堪稱史上最大帝國之一。基於這個龐大帝國的防禦需求，葡萄牙曾所到之處興築了大量軍事功能的工事，迄今仍可南美洲、非洲和亞洲見到部分當時戰略要地的堡壘遺構。此外，葡萄牙在所到之處基於傳教的需要也興築了許多的宗教功能的建築物件，這些修道院、教堂等建築運用了大量源自於歐洲的建築工藝，再通過就地取材的方式完成，大多形成一種與歐洲宗教建築截然不同的混合風格。這些葡萄牙在過去在世界各個地區的佔領和統治過程當中，所遺留下具有公認歷史和文化價值的許多有形和無形的歷史文化資產，如今已有一部分列名成為世界遺產，成為全球通史的一部分。

　　這些由昔日葡萄牙帝國所遺留下來、場域遍布於非洲、美洲和亞洲的世界遺產，除了見證了人類歷史邁向現代史的進程當中，一段廣為世

[4] 截至 2022 年 6 月為止，《保護世界文化和自然遺產公約》全球共有 167 個締約會員國；1,154 項世界遺產，包括了 897 個文化遺產、218 個自然遺產、39 個複合遺產（UNESCO, 2022）。

人所知的史實,同時也見證了國際關係發展史當中,最早揭開全球化序幕的一段。著眼於這些世界遺產,在見證了大發現時期葡萄牙文化在世界各地傳播具有象徵和實際的歷史意義[5]。在葡萄牙官方的推動下,這些與葡萄牙歷史因素相關的世界遺產場域,被葡萄牙官方稱爲「Origem Portuguesa(Portuguese Origin)」的世界遺產,也成了今日的葡萄牙共和國拓展國際合作和在全球葡語系國家之間國際影響地位的一個新話題。

根據正式史料紀錄,有關「WHPO」概念的正式提出,大致可溯源至「第一屆葡萄牙淵源之世界遺產(World Heritage of Portuguese Origin)國際會議」的舉辦。這場於 2006 年 4 月 27 日至 29 日在葡萄牙科英布拉(Coimbra)舉行的會議,是由科英布拉大學、葡萄牙建築遺產研究所(Instituto Português do Património Arquitectónico, IPPAR)和葡萄牙國家教科文組織委員會(Comissão Nacional da UNESCO)所發起召開[6](UNESCO, 2006)。通過這次會議的召開,葡萄牙官方正式對外提出了「WHPO」概念的推動構想,並據此向聯合國教科文組織下轄的世界遺產中心(WHC)、國際文化紀念物與歷史場所委員會(ICOMOS)提出正式建議,並藉此機會向其他涉及到擁有此類世界遺產的國家提出國際合作網路的構想,爭取相關國家的認同。葡萄牙發起提出這項倡議,也顯示葡萄牙希冀能通過「WHPO」概念的提出和成形,能在擁有此類世界遺產的多個前葡屬殖民地國家之間扮演發起者的主導地位,對於包括了多個葡語以及非葡語的相關國家之間的文化關係上,展現葡萄牙的國際影響地位。隨後,葡萄牙又於 2010 年 10 月 23 日至 26 日在科英布拉

[5] 儘管第一批的葡萄牙人定居點與佔領領土、開採自然資源或傳福音的戰略選擇有關,但由於它們長期與當地文化共存,使得其在保留自身文化的同時,適應了當地現實,也吸收了土著習慣。這種對當地現實的適應,以及文化上的交融,體現了葡萄牙文化在歐洲以外地區存在的事實。

[6] 2006 年第一次會議與會國家包括有安哥拉、巴林、巴西、貝寧、佛得角(又譯維德角)、中國澳門、加納、幾內亞比紹(又譯幾內亞比索)、印度、摩洛哥、莫桑比克(又譯莫三比克)、尼日利亞(又譯奈及利亞)、巴拉圭、肯尼亞(又譯肯亞)、聖多美和普林西比、坦桑尼亞(又譯坦尚尼亞)、東帝汶、烏拉圭(Universidade de Coimbra, 2010)。

大學召開了第二屆 WHPO 會議於舉行，會中倡議各國組建「WHPO Network」，同時葡萄牙國家旅遊局也加入此次會議的籌辦，希望能藉此推動相關主題性的文化遺產旅遊（UNESCO, 2010）（如圖 11-1）[7]。

🎵 圖 11-1：由葡萄牙官方所公布的 WHPO 的意象標誌

資料來源：2nd International Meeting "World Heritage of Portuguese Origin"（UNESCO, 2010）

　　2013 年 1 月，聯合國教科文組織世界遺產中心和葡萄牙國家旅遊局共同完成了關於「WHPO」旅遊管理能力建設的聯合項目並發表了相關案例研究的成果出版品，當中除了具體將「Património Mundial de Origem e Influência Portuguesa（World Heritage of Portuguese Origin and Influence）」以專章形諸於書籍，並將「WHPO」概念下位於非洲、南美洲、亞洲等地其他國家的相關的世界遺產開列了清單（如表 11-1），並在會中正式推動「WHPO」世界遺產作為世界遺產旅遊可持續旅遊計畫的

[7] 2010 年第二次會議與會國家包括有安哥拉、阿根廷、巴西、貝寧、佛得角、中國澳門、西班牙、埃塞俄比亞（又譯衣索匹亞）、岡比亞（又譯甘比亞）、加納、幾內亞比紹、印度、摩洛哥、墨西哥、莫桑比克、巴拉圭、肯尼亞、聖多美和普林西比、塞內加爾、斯里蘭卡、坦桑尼亞、東帝汶、烏拉圭（Universidade de Coimbra, 2010）。

一部分（UNESCO, 2013; Comissão Nacional da UNESCO, 2014）。從這份
有著 27 處世界遺產的名單裡可以看出，事實上「葡源素世界遺產」分布
的主要地點都在葡萄牙以外的國家，包括了非洲 8 處、南美洲 13 處、亞
洲 6 處，大多數是位於葡萄牙前殖民地，如今這些「葡源素世界遺產」
所在的地方裡，有些是葡語國家，有些地方則因時局變化已非位於葡語
區的範圍[8]。

✎ 表 11-1：葡萄牙官方所公布的「WHPO」世界遺產清單

洲別	世界遺產名稱	所屬國家	列名年代	符合標準
非	Cidade Velha, Historic Centre of Ribeira Grande	Cabo Verde	2009	(ii) (iii) (vi)
非	Fasil Ghebbi, Gondar Region	Ethiopia	1979	(i) (iii)
非	Kunta Kinteh Island and Related Sites	Gambia	2003	(iii)(vi)
非	Forts and Castles, Volta, Greater Accra, Central and Western Regions	Ghana	1979	(vi)
非	Island of Moçambique	Moçambique	1991	(iv)(vi)
非	Fort Jesus, Mombasa	Kenya	2011	(ii)(v)
非	Ruins of Kilwa Kisiwani and Ruins of Songo Mnara	Republic of Tanzania	1981	(iii)
非	Island of Gorée	Senegal	1978	(vi)
南美	Jesuit Missions of the Guaranis	Argentina & Brazil	1984	(iv)
南美	Historic Town of Ouro Preto	Brazil	1980	(i) (iii)
南美	Historic Centre of the town of Olinda	Brazil	1982	(ii) (iv)

8 然而，葡萄牙官方在隨後所公布的「WHPO」名單當中，則將全球「WHPO」
的總數降低至 14 處。與先前在將葡語圈國家及地區範圍當中的巴西和葡萄牙
分別列入了 7 處與 1 處「葡源素世界遺產」；非洲的莫桑比克、佛得角及亞洲
的中國澳門各有 1 處。而在非葡語國家中，印度、馬來西亞、摩洛哥、斯里
蘭卡和烏拉圭分別有 1 處「葡源素世界遺產」（Comissão Nacional Da Unesco-
Ministério Dos Negócios Estrangeiros, 2022）。

洲別	世界遺產名稱	所屬國家	列名年代	符合標準
南美	Historic Centre of Salvador de Bahia	Brazil	1985	(iv)(vi)
南美	Sanctuary of Bom Jesus do Congonhas	Brazil	1985	(i) (iv)
南美	Sanctuary of Bom Jesus do Congonhas	Brazil	1985	(i) (iv)
南美	Sanctuary of Bom Jesus do Congonhas	Brazil	1997	(ii) (iv) (v)
南美	Historic Centre of the Town of Diamantina	Brazil	1999	(ii) (iv)
南美	Historic Centre of the Town of Goiás	Brazil	2001	(ii) (iv)
南美	São Francisco Square in the Town of São Cristóvão	Brazil	2010	(ii) (iv)
南美	Rio de Janeiro: Carioca Landscapes between the Mountain and the Sea	Brazil	2012	(v) (vi)
南美	Jesuit Missions of La Santísima Trinidad de Paraná and Jesús de Tavarangue	Paraguay	1993	(iv)
南美	Historic Quarter of the City of Colonia del Sacramento	Uruguay	1995	(iv)
亞	Historic Centre of Macao	China	2005	(ii)(iii)(iv)(vi)
亞	Churches and Convents of Goa	India	1986	(ii) (iv) (vi)
亞	Qal'at al-Bahrain–Ancient Harbour and Capital of Dilmun	Bahrain	2005	(ii) (iii) (iv)
亞	Portuguese City of Mazagan (El Jadida)	Morocco	2004	(ii) (iv)
亞	Melaka and George Town, Historic Cities of the Straits of Malacca	Malaysia	2008	(ii)(iii)(iv)
亞	Old Town of Galle and its Fortifications	Sri Lanka	1988	(iv)

資料來源：Património Mundial de Origem e Influência Portuguesa (World Heritage of Portuguese Origin and Influence). Portugal and World Heritage. (Comissão Nacional da UNESCO, 2014)

　　本文根據《保護世界文化和自然遺產公約》當中對《文化類世界遺產》的六項評定標準（Selection criteria），並結合相關文化背景，將「Portuguese Origin」在中文語境下譯為「葡源素」，並嘗試定義了「葡

源素世界遺產」這一概念。「葡源素世界遺產」的主體對象同樣為紀念物（monuments）、建築群（groups of buildings）及場所（sites）；符合以下六點中的任何一項標準的紀念物、建築群或場所，爲「葡源素世界遺產」[9]：

(i) 是代表葡萄牙人發揮創造天分之傑作；或

(ii) 體現著葡萄牙文化區域中，人類價值及其表現手法在建築學或技術領域，在不朽的藝術創造、城鎮規劃或景觀設計等方面發展進程中的相互交流與影響價值的重要交替；或

(iii) 為現存或消失的葡萄牙文化傳統唯一或特殊見證；或

(iv) 是標示葡萄牙重要歷史階段的某類建築物，或建築群體，或技術組合，或景觀的傑出例證；或

(v) 是代表葡萄牙文化的傳統聚落或土地利用或海洋利用的傑出例證，尤其當它在不可逆轉的變遷影響下變得極其脆弱時；或

(vi) 與葡萄牙重大歷史事件或生活傳統、與具有突出的普遍重要性的葡萄牙藝術或文學作品直接或明顯相關（此項標準只在特定情況下並結合其他文化或自然遺產評審標準共同使用才可適用）。

[9] (i) to represent a masterpiece of Portuguese creative genius.

(ii) to exhibit an important interchange of human values within a cultural of Portugal, on developments in architecture or technology, monumental arts, town-planning or landscape design;

(iii) to bear a unique or at least exceptional testimony to a Portuguese cultural tradition which is living, or which has disappeared;

(iv) to be an outstanding example of a type of building, architectural or technological ensemble or landscape which illustrates (a) significant stage(s) in Portugal history.

(v) to be an outstanding example of a traditional settlement, land-use, or sea-use which is representative of Portuguese culture, especially when it has become vulnerable under the impact of irreversible change;

(vi) to be directly or tangibly associated with events about Portugal or living Portuguese traditions, with Portuguese artistic or literary works of outstanding universal significance. (We consider that this criterion should preferably be used in conjunction with other criteria).

三、「澳門歷史城區」文化遺產旅遊當中的「葡源素」

在世界各國的文化遺產的保存中，許多國家都是由單點建築開始，然後發展成為線性的文化資產保存或是面狀的文化資產保存。線性的文化資產以街屋為主，面狀的文化資產則以城市（city）、城鎮（town）與聚落（settlements）為主。同樣強調歷史性特質，歷史性城市指涉的是整體性的城市，而歷史中心經常是應用於城市發展已經超越原有中心範圍，但中心卻仍然明晰可尋的城市。由於歷史是人類生活的寫照，而傳統街巷是人類都市文明的根源，在第二次世界大戰後西方國家在極力發展現代建築進而使整個生活環境產生疏離感及無根性之後，紛紛開始重視傳統街巷在人類生活空間上的意義。歷史城鎮傳統街巷因為它們之歷史意義與空間形態，往往成為當地吸引大量觀光客之資源。許多歷史城鎮、傳統城鎮更是舉世聞名，每年吸引著千千萬萬慕名前去的訪客。傳統街巷帶來無數觀光上的經濟效應（傅朝卿，2008a）。

位於珠江口西側的澳門，以其位居中國南方大河出海口的河海水運樞紐地位，以及其地理位置上作為面向南中國海的門戶條件，使得這個面積僅僅 30 平方公里的彈丸之地，從十六世紀中葉開始便開始以「Macau（媽閣的葡萄牙語譯音）」之名，躍居世界歷史的舞台和世界地圖之上。這座葡萄牙人口中稱之為「Cidade do Santo Nome de Deus de Macau（意即「聖名之城」）」的小城，四百餘年來作為東、西方文化交流歷史過程中一個極為重要的橋頭堡，使得各種文化在這一小片土地上相互碰撞、交流，不但形成了今天澳門在文化景觀上的獨特氛圍，經年累月下更積累了為數眾多的歲月痕跡。這些，都讓這個昔日又稱為「濠鏡」、「濠江」、「鏡湖」的小城，在 2005 年 7 月 15 日以「澳門歷史城區」列名聯合國教科文組織《世界遺產名錄》，成為中國的第 31 座世界遺產（如表 11-2、圖 11-2）（UNESCO, 2005; 2022）。

表 11-2:世界遺產「澳門歷史城區」基本資料及獲選條件

世遺名稱 (英文) (葡文)	澳門歷史城區 **Historic Centre of Macao** **Centro Histórico de Macau**
列入時間	2005(委員會第 29 屆會議-29 COM 8B.28)
地理座標	N22 11 28.651 E113 32 11.26
所屬國家	中國
世遺序號	1110
獲選條件	(ii)(iii)(iv)(vi)
標準(ii)	澳門在中國領土上的戰略位置,以及中國和葡萄牙當局之間建立的特殊關係,有利於幾個世紀以來在文化、科學、技術、藝術和建築等各領域的人類價值觀重要交流。
標準(iii)	澳門是西方和中國之間第一次和最持久的接觸的獨特見證。從十六世紀到二十世紀,它是商人和傳教士以及不同學習領域的集聚地。這種接觸的影響可以追溯到不同文化的融合,這是澳門歷史核心區的特點。
標準(iv)	澳門的建築群是傑出範例:說明了中西文明在大約四個半世紀中的交匯發展,體現在歷史路線上,有一系列的城市空間和建築群,將中國古代港口與葡萄牙城市連接起來。
標準(vi)	澳門與西方和中國文明之間的各種文化、精神、科學和技術影響的交流有關。這些思想直接推動了中國的重要變革,最終結束了封建帝制的時代,建立了現代化共和國體制。

資料來源:UNESCO(2005;2022)

圖 11-2:2005 年列名世界遺產的「澳門歷史城區」:聖保祿學院(Ruínas de São Paulo)天主之母教堂遺址(俗稱「大三巴牌坊」)

資料來源:研究者自攝

　　十五世紀時，航海技術發達的葡萄牙渴望開拓邊疆，尋找財富與土地，同時擴大羅馬天主教的影響力；這種渴望形成了一股強大的推動力，使葡萄牙成為了歐洲各國的先鋒。在葡萄牙人眼裡，澳門是一個在國際貿易發展中具有重要戰略意義的利潤豐厚的港口，以葡萄牙人為主的外國人與 1557 年開始陸續定居澳門。隨著居住人口的增加以及當時各種現實的需要，各式住宅及公共建築也相繼修建，今天澳門世界遺產場域中的炮台、教堂建築就是最好的明證（如圖 11-3）。十七世紀時，澳門的城市建設已經有了一定的規模，葡萄牙人開始修築城牆保護自身的居住區域。這些從十七世紀以降由葡萄牙人所積累遺留下來的居民場域，也成為了澳門「葡源素」的主要核心所在。

♪ 圖 11-3：宗教建築是「葡源素」重要代表符號之一：澳門主教座堂（Sé Cathedral Macau，俗稱大堂）

資料來源：研究者自攝

　　「澳門歷史城區」是一片以澳門舊城區為核心的歷史街區，其間以相鄰的廣場和街道連接而成，目前由 30 個場域所組成，包括 8 個前地（廣場）和 22 座建築物（如圖 11-4）。在這一片區域內，是昔日以葡萄牙人為主的各國居民居住的核心部分，至今基本上保持著原貌，建築風

格呈現西方與東方傳統混雜的特色,有別於中國內陸地區的任何城市。幾百年間,中國人與葡萄牙人在澳門歷史城區共同生活,形成不同的生活社區,也形成了迴異的生活方式與文化,它們的並存與交融洋溢著中葡人民共同醞釀出來的溫情、純樸、包容的社區氣息,是澳門極具特色、富有價值的地方,同時也對遊客產生著強烈的吸引力。

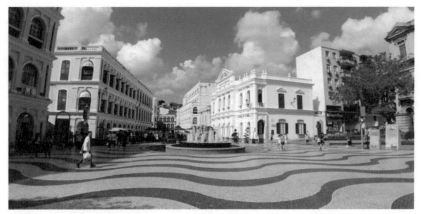

☌ 圖 11-4:前地(Largo 廣場)存在於城市空間,便是「葡源素」的一項明
　　證:Largo do Senado 議事亭前地
資料來源:研究者自攝

　　在全球化浪潮所帶來的同質化下,文化資產能夠展現城市在文化上的獨特性、帶動城市旅遊,是促進經濟發展的重要策略;特別是對於擁有被宣告為世界遺產之文化資產的城市而言,發展文化遺產旅遊,更是形塑城市文化形象的一項重要資產。自從 2005 年「澳門歷史城區」列名成為世界遺產之後,雖然同一時期澳門的博彩旅遊業蓬勃快速發展,並且一舉躍居成為澳門主要且集中的經濟活動和命脈,但文化遺產旅遊一直都是「適度多元發展」發展方針下,澳門官方旅遊、文化主管部門力推的一項主題。從許多澳門官方所製作的對外宣傳動、靜態素材當中可以看出,「澳門歷史城區」這張世界遺產招牌,一直以來都能獲得澳門官方一定程度的重視,也佔有相當的版面篇幅。然而,從作者持續對於訪問澳門遊客端的觀察,造訪澳門的許多遊客對於澳門文化遺產旅遊相

關的了解仍然相對有限；除了對於大三巴牌坊、媽閣廟、議事亭少數幾個文化景點存有淺層的認知，大多數遊客對於澳門的目的地印象大致仍然相對侷限於與賭場相關的概念。遊客若對於為數相當且分佈密集的當地文化遺產旅遊景點所知有限，自然會影響遊客本身的造訪意願，也會影響遊客對於目的地形象的認知與構建。

　　隨著全球旅遊發展的不斷演進，進入二十一世紀之後遊客端對於文化遺產旅遊的偏好相較於上一個世紀已經更受到青睞，偏好文化遺產旅遊的遊客群體也一直朝著正向成長，成為一種旅遊主題裡的「熱點議題」。正當全球各地文化遺產旅遊目的地都在全力向全球遊客張臂歡迎之際，文化遺產旅遊也理應成為澳門旅遊業態的重要組成部分；因此，如何善用先天既有諸如「葡源素」、「東西方多元文化交融」等在鄰近旅遊市場裡相對獨特稀有的條件和優勢，提升澳門作為文化遺產目的地的旅遊吸引力，應是十分切中澳門旅遊產業可持續發展需求的一項課題。「澳門歷史城區」保留著經歷四百多年所積累下來的「葡源素」，存在於東方中國風格的居民生活街區內，保存了為數相當的街道、住宅、宗教和公共建築，作為東、西方美學、文化、建築和技術影響和交融的確切見證（如圖 11-5）；這些場域空間時至今日依然是澳門居民的日常活動所在，每日一如既往呈現著一幅幅澳門居民的生活場景，遊客來到便能夠親身感受體驗這就是澳門歷史城區的獨特魅力。

🔊 圖 11-5：街景角落可見「葡源素」和本地南粵文化的
　　巧妙融合：街道或公共建築名稱裡經常展現了「葡、
　　中各表」的有趣現象
資料來源：研究者自攝

四、「澳門歷史城區」文化遺產旅遊的「葡源素」路線圖

（一）研究方法

　　本文研究過程中所使用的地理資訊系統（Geographic Information System, GIS）是一種用來獲取、保存、操作、探究、管理空間或地理數據的類資料庫系統。具體來說，GIS 是用在廣泛學科領域的一種大地理資訊學科，可以將工程、規劃、物流、保險、電信、商業連接起來，並且在此基礎上進行資料分析及可視化服務。

　　網絡分析作為地理資訊系統最主要的功能之一，在交通旅遊、電子導航、城市規劃以及電力、通訊等各種管網、管線的佈局設計中發揮了重要的作用，是現時研究的熱點和難點之一。在生活中，比較常用的路徑尋優方法主要有平行最短路徑搜索演算法，蟻群演算法，EBSP 演算法和 Dijkstra 演算法等。它們在空間複雜度、時間複雜度、易實現性及應用範圍等方面各具特色。最優路徑分析是交通網絡分析中最基本最關鍵的問題，最優路徑不僅是一般地理意義上的距離最短，還可以引申到其他的度量，如費用、時間、體力耗費程度等多因素綜合。本文以「澳門歷史城區」為例，建立基於多因素綜合因數影響的最優路徑模型，並綜合運用 ArcGIS、ArcMap 等軟件在路徑模型的基礎上編寫出路徑尋優應用程式進行「葡源素」道路網最優路徑探討，以期開展出針對葡語國家遊客所打造的造訪澳門文化遺產新路線，為旅客出行、遊覽提供一定的參考依據。

（二）數據來源

　　數據來源於百度影像，獲取時間為 2022 年 4 月 30 日，研究區範圍約 16.1678 公頃，影像解析度為 500m，採用 GCS_WGS_1984 坐標系。研究區域遙感影像圖如圖 11-6 所示。

🔎 圖 11-6 ：研究區域遙感影像圖（Remote sensing image of the research area）
資料來源：研究者自行繪製

（三）研究過程

資料獲取與錄入是建立地理資訊系統的第一步,為以後的各項步驟奠定基礎。然後,根據研究區(即「澳門歷史城區」)影像對其進行向量化,獲得研究區道路等級向量化成果並形成研究區路網數據,如圖 11-7 所示。

♫ 圖 11-7:研究區路網數據圖(The road network of the research area)

資料來源:研究者自行繪製

研究區域內的「葡源素」景點地理分佈位置是另一個需解決的問題,應該包含以下內容:準確無誤的經緯度座標資訊,相關次要因素資訊。其中,經緯度座標已經過校正。本文採用最優路徑演算法中最常用的 Dijkstra 演算法,其首先以起點為中心,搜索出局部範圍內成本最低

或是最優的一個解（即在遊客可行走路網內耗費時間最少且路程最短的路線）。確定好起點到這個解之間的途徑，然後再次運用上述的方法，一直向外逐層地擴展搜索，直到尋找到終點才截止。由此生成研究區域內「葡源素」景點最佳路徑（如圖 11-8）。

🗝 圖 11-8：研究區路網「葡源素」點最佳路徑圖（The Optimal path road network of 「Portuguese Origin」 in the research area）

資料來源：研究者自行繪製

從旅遊路線操作實務面上的經驗觀察可以得知，遊客實際從事遊覽時，需進一步考量到遊客遊覽時間安排的靈活性，以及不同遊客可能受限於體力、腳程等體能因素，進行遊覽路線的設計規劃；路線過長、超過體力負擔的路線都可能流於紙上談兵，無法成為旅客實際參考運用的「旅遊攻略」。有鑑於上述實務面的考量，本文根據實測後景點間相對距離，將「葡源素最佳旅遊路線」拆分為兩條，並依照路線相對位置分別命名為北線和南線，使每條路線都恰好為一天以內可以完成，方便遊客可根據自身實際情形，選擇以一到兩天進行遊覽。

第一條路線稱之為北線，經系統測算路程為 3518.6 公尺（如圖 11-9）：

🔎 圖 11-9:研究區路網「葡源素」最佳路徑圖（北線）（The optimal route of
"Portuguese origins" of the road network in the study area (North Route)）

資料來源:研究者自行繪製

第二條路線稱之為南線,經系統測算路程為 2478.2 公尺（如圖 11-10）:

🔎 圖 11-10:研究區路網「葡源素」最佳路徑圖（南線）（The optimal route of
"Portuguese origins" of the road network in the study area (South Route)）

資料來源:研究者自行繪製

（四）研究發現

經過上述操作及研究,本文得出澳門半島範圍內北、南兩條適用於
遊客的澳門歷史城區「葡源素」最優遊覽路線圖。其中北線「葡源素」

遊覽路線大致以澳門半島東望洋山（Colina da Guia，俗稱松山）至亞美
打利庇盧大馬路（Avenida de Almeida Ribeiro，俗稱 San Ma Lo 新馬路）
之間為範圍（圖 11-11），北線路線依序會經過以下的「葡源素」景點：

 1.嶺南中學+金融管理局

 2.東望洋炮台+燈塔

 3.松山軍用隧道（防空洞）

 4.塔石廣場

 5.大炮台

 6.大三巴牌坊+耶穌會紀念廣場+舊城牆遺址

 7.聖安多尼堂（花王堂）

 8.東方基金會會址+白鴿巢前地

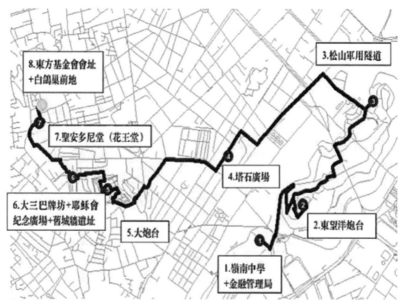

♫ 圖 11-11：澳門歷史城區「葡源素」最優遊覽路線圖（北線）

資料來源：研究者自行繪製

 南線「葡源素」遊覽路線大致以亞美打利庇盧大馬路（新馬路）至
澳門半島南端西望洋山麓（Colina da Penha，俗稱主教山）末端之間為範

圍（圖 11-12），路線依序會經過以下的「葡源素」景點：

　　1.主教座堂（大堂）+大堂前地

　　2.玫瑰堂（澳門玫瑰聖母堂）+澳門板樟堂前地

　　3.議事廳前地+仁慈堂大樓

　　4.民政總署大樓

　　5.聖奧斯定教堂+崗頂前地+崗頂劇院

　　6.何東圖書館大樓

　　7.聖若瑟修院大樓及聖堂

　　8.聖老楞佐教堂（風順堂）

　　9.亞婆井前地

　　10.港務局大樓

　　11.西望洋花園

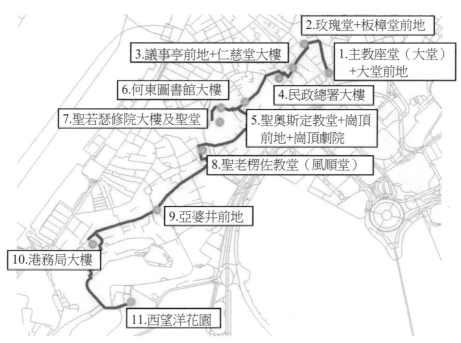

♫ 圖 11-12：澳門歷史城區「葡源素」最優遊覽路線圖（南線）

資料來源：研究者自行繪製

五、結　語

葡萄牙官方提出「Origem Portuguesa（Portuguese Origin）」的概念，將散布在全球範圍多個國家境內、歷史上與葡萄牙相關聯或源自於葡萄牙人的世界遺產各個場域，廣義地以一種主題性的匡列方式加以涵蓋。這樣的做法，一方面巧妙地運用既有列名各國名下的世界遺產，客觀反映了昔日葡萄牙帝國的海上強權興衰歷史，也彰顯了葡萄牙帝國在昔日在全球各地所扮演的影響力。今日的葡萄牙共和國通過對於昔日「葡萄牙帝國」相關主題的倡議，重新在其對外關係上找到了可以發揮的著力點；特別是對於昔日曾為葡萄牙海外屬地的今日各個葡語國家，葡萄牙可以通過「Origem Portuguesa（Portuguese Origin）」此一歷史、文化意涵，並結合葡語國家之間既有「葡語國家共同體（CPLP）」此一跨國性的合作機制，使得葡萄牙在全球葡語國家之間，又因此一世界遺產主題得以展開更多的交流對話和協商的機會；這點可以從葡萄牙官方將此相關事務歸入其外交部所管轄，看出葡萄牙官方對於此一事務的看待態度和發展目標。

本文根據葡萄牙官方所提出的「Origem Portuguesa（Portuguese Origin）」這一概念，對於中文語境下的此一名詞，嘗試以「葡源素」加以稱呼和定義。此外，本文嘗試將「葡源素」作為澳門的旅遊吸引力，配合澳門實際情況對其進行評估，設計成為現實可操的旅遊新路線。旨在通過強調澳門在當前博彩目的地之外的文化吸引力，構建澳門目的地的新形象，促進澳門文化遺產旅遊的發展。經過前述的分析與驗證，研究發現，通過 ArcGIS 連接澳門歷史城區的「葡源素」相關地點，能夠打造澳門文化遺產新路線，開拓澳門文化遺產旅遊對外推廣的新方向，具有一定現實意義。

經由歸納可總結本文的結論，在澳門過去 400 餘年的發展歷史中，葡萄牙人的城市治理與廣東裔華人居民群體的共存和交融，合力營造了不同於其它葡屬海外領地城市或其它中國內陸城市的特殊社區生活環境

和文化特徵。這些社區生活環境和文化特徵，除了展示澳門的東、西方文化交雜所呈現特殊的建築藝術特色外，更展現了東、西方社會人群群體在不同宗教信仰、文化背景、生活習慣的基礎上，能夠在同一座城市裡，從昔日的共生共存，到今日的交融尊重。「葡源素」這樣的概念存在於一座以華人為人口多數的城市裡，能使原本以粵語語境、廣東傳統的城市文化主體性，增添了多元文化並存的文化面貌，這不但能使得澳門呈現極具多元文化特色與價值，對於遊客而言亦會深具吸引力。

　　受限於研究時間上的限制，本文的研究範圍僅初步嘗試針對了位於澳門半島範圍內的「葡源素」景點進行了旅遊路線的路徑規劃；所選擇的景點，主要係圍繞著當前列入「澳門歷史城區」世界遺產範圍內所涵蓋的 30 處場域，在實地踩點測量的基礎上，綜合運用地理資訊系統中的 ArcGIS 空間分析模塊，建立最優路徑模型，並在其基礎上編寫出路徑尋優應用程式進行「葡源素」道路網最優路徑探討，為遊客出行、遊覽提供一定的參考依據。然而，對於存在澳門特別行政區內其它符合「葡源素」概念和定義的景點場域，包括了澳門半島範圍內未列入世界遺產的場域，以及位於氹仔舊城區、路環市區的相關場域，本文並未及於進行相同的調查研究和路線測繪。從本文目前所獲得的初步成果來看，上述未能於本文探討的範圍應具有深入研究的價值，建議可做進一步的實查測量和路徑探討，如此應可開發出新的旅遊路線和訪澳門遊客群體，從旅遊市場的拓展而言，具有正面的助益。

♂ 參考文獻

傅朝卿（2008a）。從世界遺產中的歷史中心談起。世界遺產，(02)，6-9。

傅朝卿（2008b）。海權時代與殖民文化遺產的多元文化思維。世界遺產，(03)，
　　10-13。

Comissão Nacional da UNESCO (2014). Portugal e o Património Mundial(Portugal
　　and World Heritage). *Lisboa: Comissão Nacional da UNESCO Ministério dos
　　Negócios Estrangeiros.* 44-51.

Direção-Geral do Património Cultural-DGPC de Repúplica Portuguesa (2022).
　　Património Mundial de Origem Portuguesa. http://www.patrimoniocultural.gov.pt/
　　en/patrimonio/patrimonio-mundial/origem-portuguesa/

UNESCO (2005). *Convention on the Protection and Promotion of the Diversity of
　　Cultural Expressions.* https://en.unesco.org/creativity/convention/texts

UNESCO (2006). *World Heritage of Portuguese Origin.* https://whc.unesco.org/en/
　　events/282/

UNESCO (2010). *2nd International Meeting "World Heritage of Portuguese Origin".*
　　https://whc.unesco.org/en/events/705

UNESCO (2013). *Project Publication on Tourism Management at World Heritage
　　Sites of Portuguese Origin and Influence.* https://whc.unesco.org/en/news/1008/

Universidade de Coimbra (2010). *2º Encontro Internacional WHPO (World Heritage
　　Portuguese Origin).* https://www.uc.pt/whpo/